# STAYING
우리 시대 큐레이터들의 생존기
# A L I V E

# STAYING ALIVE
## 우리 시대 큐레이터들의 생존기

2016년 10월 5일 초판 1쇄 발행
2021년 10월 15일 초판 2쇄 발행

지 은 이    고동연 · 신현진
펴 낸 이    김영애
편      집    윤수미
코디네이터    권서현
마 케 팅    김배경 · 엄인향
펴 낸 곳    SniFactory(에스앤아이팩토리)
디 자 인    신혜정

등 록 번 호    제 2013-00163호(2013년 6월 3일)
주      소    서울시 강남구 삼성로 96길 6 엘지트윈텔1차 1210호
              www.snifactory.com / dahal@dahal.co.kr
              전화 02-517-9385 / 팩스 02-517-9386

ISBN        979-11-86306-58-1
값            18,000원

# STAYING
우리 시대 큐레이터들의 생존기
# ALIVE

고동연·신현진 지음

다할미디어

# 큐레이터로 살아남기 위한
# '진짜' 입문서

## 신현진에게 묻다
## 20년차 큐레이터의 이상과 현실

- 2016년 현재, 가볼 만한 전시를 만드는 40대 큐레이터의 숫자가 왜 열 명도 안 되나요?
- 부잣집 딸내미들만 큐레이터로 살아남게 되는 이유는 무엇인가요?
- 원하는 주제로 전시를 만드는 큐레이터로 살아남으려면 어떤 전략을 취해야 하는가요?
- 1990년대 국내 미술계에서 미술관이나 상업화랑이 아닌 독립적이고 실험적인 대안공간들이 왜 붐을 이루었고 지금은 왜 사라졌으며 이 현상에 대한 정치적이고 경제적인 원인은 무엇인가요?
- 2010년대 이후 실험예술이 사라져 가고 상업예술만 남았다면 예술(계)는 어떤 변화를 겪고 있나요?
- 만약 현대 예술계의 구조가 변화한다면 큐레이터의 역할은 어떤 변화를 겪게 될 것인가요?

고___ 신 선생님은 어떻게 큐레이터가 되셨나요?

신___ 저는 원래 회화를 전공했어요. 그런데 졸업을 해도 그림을 그리며 산다는 것이 무엇인지, 어떻게 하면 전시에 초대되는지 도무지 알 수가 없었어요. 그래서 '큐레이터가 되면 알게 되겠지'라는 막연한 생각을 하면서 무작정 미국으로

갔어요. 한 25년 전쯤의 일이에요. 미국에 가서는 어리석게도 예술행정학과에 가면 큐레이터가 되는 줄 알고 예술행정학과에 들어갔어요. 그리고 10년이 훨씬 넘게 큐레이터라는 직업을 가졌었고, 많은 사람들한테 당시는 동경의 대상이었던 대안공간에서 큐레이터를 했어요. 미국 대안공간의 원조격인 27년 역사를 가진 '아시아 아메리칸 아트센터(Asian American Arts Center, 1974-)'에서 기획일을 시작했고, 귀국해서는 쌈지스페이스라고 국내에서 대안공간의 원조격으로 여겨지는 곳에서 큐레이터 일을 하기 시작했어요.

고__ 국내에서는 어떤 기관에 계셨나요?

신__ 한국에 들어오기 얼마 전 한국에도 대안공간이 생겼다는 말을 듣게 되었어요. 당시 든 생각은 미국의 대안공간은 '문화전쟁(cultural war)'에서 패배하고 미국의 예술위원회에 해당하는 NEA(The National Endowment for the Arts)의 예산이 반으로 줄어드는 바람에 모두가 문을 닫는 분위기인데 한국에서는 어째서 대안공간이 생길까 하는 거였어요. 2002년도에는 그에 대한 의문을 파헤치기보다 제가 배운 전공으로 국내에서 큐레이터로 활동하면서 꿈을 이루어갈 수 있다는 희망에 더 부풀어 있었어요. 그래서 오히려 현실에 눈을 감아 버렸던 것 같아요. 문제는 2009년이 되자 대안공간이 이제는 할 일이 없어져 버렸다는 여론이 있었죠. 이어서 쌈지가 10년도 안 돼서 폐관이 되어버렸어요. 그래서 졸지에 백수가 된 거예요. 그러니까 제가 30대 때에는 큰 그림을 보는 능력도 없었고 생각도 미처 하지 못했어요.

고__ 그럼 이 책은 신진 큐레이터에게 커다란 그림을 보여주기 위한 것인가요?

신__ 뒤돌아보면 저는 행운아였는지도 몰라요. 남들은 큐레이터라면 어느 대기업의 미모를 갖춘 며느리나 딸내미, 그리고 인텔리만이 가능한 것이라고 아는데 구멍가게 부모님을 둔 제가 그렇게 오랫동안 어디 어디의 큐레이터랍시며 콧노래를 부르고 다녔으니까요. 그렇다고 한국의 모든 중진급 이상의 큐레이터가 부유

한 환경에서 태어난 것만도 아니잖아요? 제가 모자란 점도 많아요. 예술행정을 공부했으니 미술사적 소양도 부족하고, 조직이 선호하는 스타일도 아니고, 사회성이 높아서 많은 작가들과 친분을 가진 것도 아니고요 정치를 잘하기 위하여 불의를 잘 참아내는 것도 아니고요. 소처럼 죽어라고 일하는 것만 알았지 세상이 어떻게 돌아가는지, 어떻게 처신해야 하는지도 몰랐으니까요. 그래서 뒤늦게야 내가 걸어온 길이 무엇이었는지, 커다란 그림 안에서 나는 어디에 위치하는지를 파악하고 싶어졌어요. 그리고 알게 된 지식을 공유하고 싶어졌어요.

고___ 이미 국내에서 발간된 큐레이터 입문서들이 많습니다. 왜 반드시 이 책이어야 할까요?

신___ 국내에서 발간된 큐레이터와 관련된 도서들은 현실적인 문제에 대한 설명을 해주지 않아요. 그래서 백수가 된 김에 시작한 예술, 사회학 등의 이론 공부와 저의 경험을 비교하면서 알게 된 사실들을 엮어봐야겠다고 생각을 하게 되었어요. '왜 나는 이런 실패의 정황들을 미리 알려줄 선배를 찾아다니지 못했을까?'라고 자책도 하면서요. 이 책에 적힌 전통적인 미술관이나 잘 알려진 상업화랑이 아닌 외부 공간에서 활동하여 온 큐레이터들의 경험담, 혹은 저를 포함한 세대가 겪은 세세한 성장 과정이 큐레이터를 꿈꾸는 후배들에게 도움이 될 것이라는 점에서 기대가 되요. 후배들도 이런 정황들을 미리 알고 싶지 않을까요? 지금 현장에서 일하는 큐레이터의 목소리로 들어보고 싶지 않을까요?

# 고동연에게 묻다
## 젊은 큐레이터 지망생들의 미래가 진정으로 걱정되는 이유

- 예술경영학과에서는 큐레이터의 현실에 대하여 제대로 가르치고 있나요?
- 능력 있는 큐레이터들이 정규직으로 채용될 가능성은 정말 없나요?
- 왜 20대 후반의 젊은 작가들과 함께 성장하는 독립 큐레이터는 없나요?
- 경영, 행정, 기획, 우리시대 큐레이터들은 이 세 마리 토끼를 다 잡을 수 있나요?
- 기관 밖에서 큐레이터가 생존할 수 있는 방법은 없나요?
- 큐레이터와 작가가 우호적인 관계를 맺기란 쉽지 않나요?

**신**___ 큐레이터에 대한 인터뷰 책을 어떻게 생각하게 되셨나요?

**고**___ 원래 저는 큐레이터라고 불릴 수는 없고 이론가입니다. 물론 일민미술관이나 인사미술공간 등에서 특정한 주제를 가지고 기획전을 몇 차례 하였고, 주요 전시공모에 당선되기도 하였습니다. 미술관이나 상업화랑, 기업 등과 연계를 해서 일을 해본 적은 있지만 특정한 기관에 속한 상태에서 운영에 직접 관여하며 큐레이터로 일한 적은 없습니다. 그러다 보니 자연스럽게 독립적으로 기관의 밖에서 활동하는 젊은 기획자들이 왜 없을까 하는 것에 대하여 질문을 던지게 되었습니다. 게다가 아시다시피 현재 각종 문화재단, 미술관, 화랑에서 20대 후반이나 30대 초반의 큐레이터를 채용하는 경우 대부분이 계약직이거나 임금과 처우가 낮아서 입사해도 1~2년 안에 그만두기가 십상입니다. 문화예술 기관들 자체도 젊은 미술계 인력을 정규직으로 채용하기에는 지나치게 열악합니다. 근데 더 신기한 것은 그렇게 대우도 안 좋고 전문성이 보장되어 있지도 않은데 왜 독립적으로 활동하는 젊은 큐레이터들이 없을까 하는 점입니다. 이 책이 단순히 큐레이터로 성공하기가 아니라 '살아남기(Staying Alive)'라는 제목을 지니는 것도 그때문입니다.

신___ 그렇다면 이 책의 독자는 젊은 큐레이터들인가요?

고___ 네, 그렇다고 할 수 있습니다. 아무래도 학교에서 이론과나 예술학과에서 강의를 하다 보니 이론과 학생들이 졸업하게 되면 가장 많이 택하게 되는 분야가 큐레이터와 연관된 직업들인데 그들이 당면하게 될 녹녹치 않은 현실에 대하여 관심을 지니게 되는 것은 당연하지요. 실제로 제자나 저와 일했던 인턴들이 심심치 않게 현장의 상황을 전해주고 끝없이 이직을 하면서 상담을 해오고는 합니다. 덧붙여서 생존과 살아남기 차원에서 큐레이터들과의 인터뷰 책을 생각하게 된 것은 2014년에 "응답하라 작가들"이라는 주제로 전시를 기획하게 되면서부터였고, 2015년에 같은 제목의 책을 발간했습니다.

신___ 인터뷰의 대상인 큐레이터님들은 어떻게 섭외하게 되셨나요?

고___ 현장 경험이 15년 이상에서 20년 이상 되는 분들 위주로 섭외를 했습니다. 제가 앞에서 말씀드린 『응답하라 작가들』을 기획할 당시 젊은 작가들과 함께 20대 후반에서 30대 중반에 이르는 큐레이터들도 인터뷰를 해 보았는데 큐레이터 역할의 변화와 국내 미술계의 구조에 대하여 이야기를 나누기에는 아직 그들의 경험이 충분치 않다는 생각을 하게 되었습니다. 이 책은 단순히 어떻게 성공해야 한다든지, 혹은 어떻게 한국 미술계에서 큐레이터에 대한 처우가 개선되어야 한다든지 등의 이상주의적인 논조의 책은 아니거든요. 실제 경험을 토대로 좋은 의도를 지닌 큐레이터들이 현실을 직시하도록 만드는 것이 목적이라면 목적이어서 현장경험치가 좀 되는 큐레이터들 위주로 인터뷰를 진행하게 되었습니다. 아울러 기관보다는 기관 밖에서 일해오신 독립 큐레이터 분들이 주된 대상이 되었습니다. 국공립 기관이나 사립 문화재단에 속하신 분들의 경우 솔직하게 말씀해 주시기 어려운 부분이 많아서 좀 시도해 보려다 포기했습니다.

신___ 어떻게 저와 협업할 생각을 하시게 되셨나요?

고___ 신 선생님은 1990년대 국내 미술계에서 기존의 국공립 기관 이외의 장소에

서 실험적인 작가들을 대변하여 온 대안공간에서 오랫동안 몸담아 오신 분입니다. 본인은 인정하지 않으시는데 그래도 나름대로 제가 옆에서 보기에는 국내에서 많은 경험치를 쌓으셨다는 생각이 들었습니다. 그리고 박사 논문을 준비하기 위해서 선생님이 이미 국내의 주요 큐레이터들과 인터뷰를 진행한 상태였기에 저로서는 정말 부침이 없을 것 같이 보이기도 했고요. 저번에 저희가 이야기를 나눈 것처럼 신현진 선생님은 현장에서 출발해서 현장에 대하여 비판적으로 변해오면서 이론 공부를 하고 계신 분이라고 한다면, 저는 이론에서 출발하여 현장의 중요성을 더 절실하게 느끼게 된 경우라고나 할까요? 이론과 학생들을 가르치다 보면 요새 말하는 신생공간에 포함되어서 고군분투하거나 화랑과 미술관을 전전하다가 아예 이 분야를 떠나야 하나 고민하는 친구들을 많이 보게 됩니다. 학생들을 가르치는 입장에서 현장의 문제를 결코 간과할 수 없지요.

**신** 이 책을 통해서 독자들이 얻어갔으면 하는 것은 무엇인가요?

**고** 앞에서도 말씀드린 바와 같이 성공한 큐레이터의 입문서 같은 것은 절대 지양하고자 합니다. 선생님도 아시겠지만, 일반인들에게 미술계가 베일에 감춰진 분야이다 보니 매체를 통해서 다뤄지는 미술계나 큐레이터에 대한 이미지가 정말 극과 극으로 흐르는 것 같습니다. 한편으로는 비자금 조성, 부정부패, 위작 등과 같이 사회적 논란의 중심에서 가십거리로 다뤄지거나 다른 한편으로는 국제적으로 유명하고 영향력 있는 큐레이터의 인터뷰만이 조명을 받게 됩니다. 유사한 맥락에서 큐레이터가 지나치게 미술시장의 측면에서만 다뤄진다든지, 교양 있고 일반인들의 삶과는 분리된 채 사는 고급스러운 전문직으로 포장되고는 합니다.

그래서 전 이 책을 독자들이 부잣집 딸내미들의 이야기, 성공한 큐레이터의 이야기가 아닌 최근 국내 미술계의 구조 속에서 큐레이터의 역할이 어떻게 변화되고 있는지, 그리고 큐레이터로 30~40년 살아남기 위해서는 어떠한 마음의 각오를 해야 하는지 등 현실을 직시하는 차원에서 읽어주셨으면 합니다.

# 목차

# 1장

# 큐레이터의
# 역할이
# 변하고 있다

우리는 큐레이터를 상상할 때 전시를 기획하는 사람을 떠올린다. 그러나 21세기에 와서 순수 예술에 대한 정의나 범위는 상시 바뀌고 있다. 이제는 큐레이터가 관련된 예술의 분야가 시각예술뿐 아니라 공연예술, 대중예술 등 문화 전반을 포함하게 되었다. 또한 큐레이터가 수적으로도 증가세에 있고 이들을 지칭하는 용어, 업무의 영역도 새로이 만들어지고 있는 추세이다. 특히 최근에 큐레이터와 연관하여 '예술경영인', '예술 행정인'이라는 용어가 자주 들린다. 이는 큐레이터들이 기업이나 정부의 후원을 받는 족히 백억이 넘는 규모의 국제행사를 책임지게 되면서 큐레이팅의 과정에 경영논리가 접목되었기 때문이다. 큐레이터의 업무가 예술생산의 영역으로까지 확장되면서 '프로듀서'라는 용어가 쓰이기도 한다. 이외에도 '문화 브로커', '소셜 큐레이터', '패션 큐레이터'와 같은 용어들이 사용되고는 하는데, 이 또한 조직 내 큐레이터들이나 조직 외부의 기획주체들 간의 서로 다른 이해관계를 해결하는 큐레이터의 본래적인 기능, 즉 매개자적인 역할이 다른 분야로까지 확장되면서 큐레이터와 연관된 각종 명칭들이 쏟아져 나오고 있기 때문이다.

이번 장은 자신의 전시에 학술적이면서도 창조적인 깊이, 그리고 무엇보다도 예술가처럼 큐레이터의 독창적인 시각을 불어넣기 위해서 노력해야 한다는 전 경기도 미술관 학예실장이자 전 경기문화재단의 김종길 실장, 지난 10년간 광주 비엔날레에서 예술계 내부와 비예술 분야의 관계자들 사이에 소통할 수 있는 지점들을 풀어내고 이제는 큐레이터가 아닌 예술정책가라는 명칭을 얻게 된 안미희 전시팀장, 더 나아가 큐레이터가 연계되는 예술단체의 형식자체를 실험하기 위하여 1990년대 말에는 대안공간, 2000년대 후반부터 문화사회적 기업의 형태를 갖춘 예술단체를 일구어온 김성희 교수, 마지막으로 2000년대 대안공간 루프, 쌈지스페이스, 아트센터 나비, 토털 미술관 등과 같은 주요 대안공간이나 미술관에서 어시스턴트를 전전하다가 2010년대 초반 아예 큐레이터를 그만두고 미디어 이미지와 콘텐츠를 공기업에 제공하는 사업체를 운영하고 있는 신윤선 대표의 속사정을 담았다.

# 예술정책가로서의
# 큐레이터

**안미희**
광주비엔날레 전시팀장

20년 전, 필자가 뉴욕에서 인턴 일을 시작할 즈음 뉴욕대학(NYU)을 졸업한 독립큐레이터라는 씩씩한 인상의 사람 하나를 소개받았는데 그가 안미희 팀장이다. 그는 미국에서 꾸준히 전시를 기획하였지만, 2005년 광주비엔날레 전시팀장 자리를 제안 받으면서 한국에 돌아왔다. 당시 필자가 갖고 있던 전시팀장의 이미지는 비엔날레 총감독의 고위, 고학력 심부름꾼이었다. 그런데 지금까지 10년을 광주비엔날레와 함께하는 그를 보면 뭔가 다른 것이 있었다. 일단 그는 비엔날레의 직원이 됐고 세계 유명인사들이 "미희, 미희!" 하며 앞 다투어 농을 거는, 광주비엔날레를 대표하는 무게 있는 역할을 해내고 있었다. 그러나 무엇보다도 놀라운 일은 그가 말하는 방식이다. 그는 큐레이터가 하는 일을 하지만 큐레이터는 아니고 큐레이터의 편에서 말을 한다기보다는 큐레이터와 비엔날레 주최측의 입장을 오가는 언어를 구사한다. 그래서 그 변화의 정황을 자세히 듣고 큐레이터라는 직무에 어떤 일이 생긴 것인가를 물어보았다.

▽

**고**　안녕하세요. 원래 뉴욕에서 독립 큐레이터로 활동하시다가 광주 비엔날레의 전시팀장, 이후에 정책기획팀장으로도 일해 오시면서 광주비엔날레의 국제예술감독과 국내 미술계, 그리고 광주 지역사회와 미술계를 엮는 일들을 해오신 것으로 알고 있습니다. 먼저, 정확한 선생님의 직함과 하시는 일은 무엇인가요?

**안**　저는 재단법인 광주 비엔날레에서 일을 하고 있고 전시팀장과 정책기획팀장을 번갈아 맡고 있습니다. 저는 1990년대 말부터 뉴욕에서 독립큐레이터로 활동을 했었는데 여차저차하다 보니 2005년도에 전시 총감독님이 저를 광주로

불려들어왔죠. 광주 비엔날레에서, 초반에 전시팀장이 고용되는 방식은 전시 감독이 꾸리는 한시적 전시팀의 일원으로 고용되었다가 비엔날레가 열리고 나면 관두는 방식이었어요.

고___ 2005년 광주 비엔날레에서 일하실 때 누가 총감독이셨나요?

안___ 김홍희 감독님이요. 저는 그때 전시팀에 임시로 고용된 상태였는데 광주비엔날레가 10주년이 된 터라 재단 측에서는 10년이면 오랜 기간인데 그 동안 비엔날레를 꾸려오면서 축적된 노하우가 없다는 생각을 하게 된 계기와 맞물린 거예요. 자연스럽게 "뭐 이렇게 여태까지 성과 없는 일만 하면 되겠냐?"라는 생각에 조직개편이라는 측면에서 감독은 떠나지만 전시팀장은 붙박이로 하자는 의견이 나왔어요. 감독이랑 전시팀장은 왔다가 가버리는 자리니까요. 붙박이 전시팀장 중심으로 전시 관련 업무를 담당하는 부서를 꾸리고 새로운 감독이 들어올 때마다 힘을 합쳐서 나가는 방향을 모색하자는 식으로 의견이 모아졌죠. 전시 총감독 밑에 전시팀장이 속하는 게 아니라 광주비엔날레 재단아래 전시팀장이 속하게 된 것이지요. 매우 큰 변화예요.

고___ 선생님이 2005년에 팀장으로 오시고 2007년에 붙박이 전시팀장이 되신 건데 어떤 차이가 생겼나요? 광주 비엔날레나 팀장님에게나 모두 처음인 거지요?

안___ 처음이죠. 광주비엔날레는 2006년 이후 국제적 위상과 정체성을 다지겠다는 의지가 조직 수위에서부터 더 확고해지기 시작했었어요. 당시에 외국 전시 감독이 들어와야 한다는 제안이 나왔던 상황이기도 하고요. 실제로 김홍희 감독님이 2005년 광주 비엔날레 총감독 인터뷰를 하실 때 외국감독도 같이 인터뷰를 했고 나중 단계에서 탈락했었죠. 그 때 왜 외국감독이 들어와야 하는가에 대한 논의가 재단 내부에서 진행되면서 국제적인 총감독과 광주 비엔날레 재단 사이에 매개자 역할을 할 수 있는 사람이 필요하기도 했지요.

예를 들어 제가 김홍희 관장님의 전시팀에 합류할 때에는 계약직으로 고용된 입장이었고 전시 감독과 밀접하게 전시를 실행하는 한편, 팀장으로서 광주 비엔날레의 조직 상부에 불려 올라가는 일을 거의 모두 담당하고 있었어요. 행정을 잘 모르는 상태로 들어와서 전시에 관련된 모든 것을 실행을 해야 하는 상황이라 마찰이 많았죠. 그나마 그 때는 구조적으로 전시팀장 밑에 공무원 두 사람이 붙어 있어서 행정에 대한 저의 책임범위가 상대적으로 크지 않았어요. 실제로 전시팀 팀원들은 행정은 몰라도 되었어요. 당시에 저뿐만 아니라 광주 비엔날레에 들어와 있는 전시팀의 전문직 직원들은 대부분 큐레이터이거나 미술사를 했거나 유학 갔던 사람들이었어요.

전시팀에 처음 들어가서 뭘 하냐면 행정을 배워요. 서류 작업에 결재를 올릴 수는 있어야 하니까요. 재단이 붙박이 전시팀장 자리를 마련하면서 필요로 했던 것은 전시를 처리할 수 있는, 그러니까 미술 전문가와 행정을 모두 할 수 있는 사람이었어요. 2005년 전시 팀장직이 만들어지기 전에 팀장은 서류상으로는 재단의 직원 자격을 가지고 있어도 떠날 사람이었고, 감독의 의도를 수행하는 사람이었어요. 그래서 저는 감독의 사람이라 저와 조직 사이에 암묵적인 경계선이 있었죠. 그런데 2007년 이후로는 직위는 똑같이 전시팀장인데 하는 일이 달라졌어요. 재단에 소속된 직원이니깐 회사원인 거예요. 재단이 나에게 원하는 것이 달라졌고, 또 제가 해야 하는 업무도 달라진 거죠. 제 포지션이 참 독특한 어떤 역할이구나, 나는 전시를 하면서 행정도 하는구나. 이런 역할을 할 사람이 국내 미술계에서 있을까라고 생각을 해본 적이 있어요.

고 ― 전시 팀장을 하시다가 자연스럽게 행정을 더 많이 알게 되니까 아예 비엔날레 재단 쪽으로 넘어가신 건가요?

안 ― 그런 것이 아니라… 아무래도 광주 비엔날레라는 조직을 말씀드려야 할 것 같아요. 미술계 안에서도 광주비엔날레에 대해 다들 굉장히 잘 아신다고 생각들을 하고 계신데, 지내다 보면 대부분 다 띄엄띄엄 알고 계셔서 당혹스러운

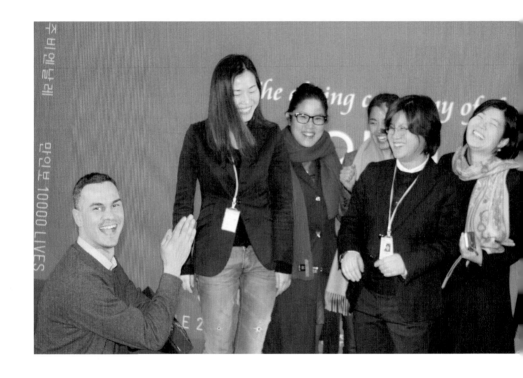

제 8회 광주비엔날레 총감독과 스태프, 2010 (맨 왼쪽 마시밀리아노
지오니 총감독, 맨 오른쪽에서 두번째 안미희 전시팀장)

안미희 팀장의 책상

순간들을 겪고는 해요. 이런 조직이 흔한 조직이 아니라 피상적으로 접하기 때문에 그럴 것 같은데요. 조직에서부터 이야기를 풀어보고 싶습니다.

말씀드리는 것처럼 광주비엔날레는 작은 시각문화 법인단체입니다. 아시다시피 비엔날레는 자국 내의 정치적 상황과 경제개발이 원동력이 되어 생겨나기 마련이죠. 대부분 다른 비엔날레들이 지자체 안에서 시작되는 것과는 달리 광주비엔날레는 수백억의 기본 자산을 포함하는 국책 사업이어서 정치적 상황과 분리될 수가 없어요. 그게 1998년 김영삼 대통령 때였을 거예요. 아시다시피 광주비엔날레는 5·18에 대한 보상의 차원으로 국가가 주도한 사업이었어요. 그래서 파생되는 구조적 변수로서 파견 공무원들의 숫자가 굉장히 많았다는 점이예요. 그런데 지금은 전체 공무원의 숫자가 서너 명밖에 안 돼요. 그리고 국공립 기금에 대한 재정적 의존도가 60%이니 매우 독립적인 편이죠. 그러나 국내의 정치적 상황에 영향을 받아요.

약 300억 원의 법인기금을 토대로 1995년에 발족한 광주비엔날레는 재정적으로 안정이 되었기 때문에 올해로 20년이 되기까지 시스템 구축이 굉장히 탄탄하게 만들어질 수 있지 않았나 생각해요. 큰 기금 없이 시작된 대부분의 국내 비엔날레는 그 지위를 계속 유지하기 힘든 부분이 있어요.

고　　어떻게 2010년 이후 전시팀장에서 정책기획 일로 옮겨가게 되셨나요?

안　　이전에는 정책기획이란 명칭 자체가 없었어요. 지금도 정책기획이란 명칭을 가진 비엔날레 기관은 없을 거예요. 2010년도에 광주 비엔날레가 커지게 되면서, 또 말씀드린 것처럼 국제 행사에 대한 것들, 국제 프로그램이나 교류가 더욱 더 중요해지는 현장 분위기에서 탄력을 받아 정부의 문화 정책과 연관된 사업들을 국제적으로 수행할 역량이 생겨났어요. 비엔날레는 전시뿐만 아니라 재단의 정책적 수위의 사업들을 하게 되었고, 지자체를 통하여 돈을 받다 보니 정책의 방향과 깊이 맞물리게 된 거예요. 그래서 제가 재단의 정책기획팀장 1호가 된 셈이죠.

고   2005년도 국제화에 대한 열망이 있었기 때문에 선생님이 다리의 역할을 하신 것처럼, 2010년에는 정부의 정책적 열망에 맞추어 자연스럽게 광주 비엔날레 재단 내부에 정책기획팀이 꾸려지게 된 것 같이 들리는데요. 당시의 상황이 어떠했나요?

안   여러 가지 특별한 정책 프로젝트. 그리고 대내외적으로 비엔날레를 대표해야하는 활동이 많아졌어요. 전시팀이 비엔날레 행사를 실행한다면 정책기획팀은 국제 네트워크에 대한 비율이 점점 커지는 상황에서 기관과 정부의 문화정책을 대변해 체계적으로 대응해야 해요. 예를 들어, 감독을 선정할 때도 아주 전문적인 리서치와 방향성을 세우고 그다음에 행사의 큰 방향도 잡아줘야 하는 등 정책적인 결정이나 일들이 많아지니까 팀이 필요했던 거예요.

고   조금 더 자세히 설명해 주실 수 있을까요? 듣기에 전시 팀장에서 정책 기획팀으로 옮겨가게 되면 이전과는 매우 다른 지식과 기술이 필요하게 될텐데 어떻게 그러한 전환기를 헤쳐나가셨는지 해서요.

안   그렇죠. 이런 것 같아요. 일단 광주비엔날레는 실제로 전시 기획을 하는 곳은 아녜요. 광주비엔날레는 전시를 주최, 즉 감독을 선정함으로써 비엔날레 행사의 내용적 기본 방향을 기획해요. 제가 전시팀장을 6년 했는데 광주 비엔날레의 전시팀장은 전시를 기획하는 사람이 아니라 전시를 실행하는 사람이에요. 그런데 광주비엔날레라는 독특한 구조 안에서 전시를 실행하기 위해 요즘 대표적으로 사용되는 용어로 프로듀서가 있지요? 프로듀서라는 그 용어를 쓰기를 바라는 사람들이 있나 봐요. 코디네이터보다 한 단계 더 높은 직위라는 뉘앙스가 있죠. 조금 복잡한 생각을 할 수 있는 단계를 말하는 것 같은데요. 코디네이터가 전시실행에 있어 다소 수동적이고 소극적인 자세라 한다면 프로듀서는 조금 더 피디 같은 일을 하는 것이지요, 즉 기획은 감독이 하게 되지만 기획의 전후 시점에서 요구되는 관련 직무를 수행하는 사람은 프로듀서라고 하는 것 같아요.

여기서 프로듀서로서 전시팀장이 지닌 중요한 기능은 결국 단체의, 혹은 전시의 생존관계와 직결돼요. 예술의 이상을 현실세계에 실현시키는 문제라고 해야 하나요? 공적자금이 포함됨으로써 다양한 통로를 거쳐 만들어지는 예산의 운용에는 행정적 지식이 필요하다는 뜻이지요. 공적자금을 사용한다는 것은 당해의 예술 감독이 제시하는 기본 틀과 작품의 구현을 공공기금이 의미하는 상징적 가치 구현과 조율되는 지점으로 끌고 가는 방식을 찾아내야만 하기 때문에요. 전시를 실행하고 행정을 같이 하는 것이 광주 비엔날레의 전시 팀장이라고 정의할 수는 없지만 비엔날레를 프로듀싱하는 역할을 하죠.

정책기획은 이러한 일과는 조금 거리가 있는 것 같아요. 정책은 솔직히 말 그대로 정책인 것 같아요. 정책기획은 해마다 국가정책, 시정책이 조금씩 바뀌는 것에 맞추어, 뭐랄까? 그런 거시적인 정책에 맞춘 전략을 개발하는 그런 것이 아닐까 싶어요. 그럼 이런 정책기획과 관련된 큐레이터는 미술계 안에서는 어디에 위치해야 할까요? 우리가 미술계 안에서 전문가라고 이야기하는 사람들의 역할은 굉장히 단순화되어 있는 것 같아요. 그걸 조금 더 다양하게 하는 변수가 그들이 처한 각종 직위일 것 같고요. 제가 하는 일이 다른 사람들과 다른 부분은 비엔날레가 스스로의 정체성을 확립하고 조직이 탄탄해지는 과정에서 공공자금을 운영하는데 공동체, 그러니까 국가와 지역에서의 위상과 역할을 구체화해 나가는 과정을 수렴하고 거기에 요구되는 업무에 저의 역할, 존재가 잘 맞아 떨어진 것 같아요.

**신** 전시팀장에서 정책팀장으로 옮겨갔던 시기에 변화가 있었다기보다는 계약직 전시팀장에서 이 재단의 직원이 된다는 게 더 큰 터닝 포인트가 아니었나라는 생각이 들어요. 그리고 팀장님이 전시팀장일 때에는 총감독·큐레이터의 역할에서 '전시 아이디어를 가지고 그에 맞는 작가 선정'이라는 걸 뺀 나머지를 모두 다 하시는 거라는 점에서 큐레이터의 일을 하신 거는 맞아요. 그렇지만 한편으로는 이런 표현이 어떻게 보면 선생님의 직무가 작품 생산을 제외한 나머지 부

분을 원활하게 하는 일에 집중된다는 점에서 예술을 조금 더 자본주의에, 혹은 자본주의나 관료주의를 예술에 조금 더 가깝게 하는 '앞잡이' 역할을 하는 것은 아닐까… 하하하… 그런 생각이 들었던 적은 없으셨어요?

**안** 맞는 말을 한 거예요. 커다란 국제행사인데 관료적인 부분을 배제할 수 없지요. 규모 때문에라도 공공기금이 들어가야 해요. 그러다보니 당연히 조직화되고. 그 안에서 관료적으로 될 수밖에 없죠. 관료주의가 있는 것은 맞고요. 그렇게 되는 게 사실은 비엔날레 재단이 가지고 있는 어떤 딜레마라고나 해야 할까요?

**고** 특히 광주 비엔날레가 거대하다 보니 밖에서 보았을 때 관료주의적으로 비춰지는 것은 사실인 것 같아요.

**안** 그게 비엔날레 재단이 슬기롭게 해결해 나가야 하는 과제이고, 사실 변화되어가고 있는 것 같아요. 그것을 결국 관료주의라고 이름을 붙여야 한다 하더라도 큰 공공의 이름으로 운영될 때는 적당한 해결책을 찾아야 하죠.

**고** 그런데 저희가 인터뷰 프로젝트를 시작할 때 대안공간이 사라지거나, 그 의미가 변화되거나 또 무엇이 되었는지 간에 미술계 환경이 변화된 부분에 대하여 고민하고 있었거든요. 광주 비엔날레와는 어떻게 연관시켜볼 수 있을까요? 게다가 대안공간이 국제교류의 측면에서 국제적인 비엔날레와도 깊은 연관성을 맺어 왔고요. 독립적으로 일해 온 큐레이터나 비평가들이 국제 비엔날레의 총감독이 되어오기도 했었으니까요.

> **대안공간**은 1960년대 말 추상미술 일색이었던 당시 미국의 예술계에 대안적인 예술을 소개하고 민주화된 사회적 여건을 반영하려던 일련의 작가들에 의해 마련된 예술단체의 형식을 일컫는다. 이들의 특징을 요약하자면
> 1. 작가들에 의해 설립되거나 자유분방하고 느슨한 운영 체계를 지닌 예술단체이다.
> 2. 소수자의 인권신장과 같은 기존의 권위에 저항하거나 실험적 내용, 비주류로서의 태도를 옹호했다.
> 3. 반자본주의를 표방하면서 비영리 플랫폼을 제공하였고 개념미술, 설치미술, 행위예술과 같은 판매하기 어려운 예술형식을 지지, 소개하였다.

**안** 대안공간이라는 장소의 역할이 우리의 인식에 박혀 있죠. 이 인터뷰 프로젝트를 처음 소개하실 때 '대안공간 이후의 예술경영'이라는 단어도 있던데요.

그러면 우리가 알고 있는 대안공간이라는 것이 앞으로 계속 똑같이 생기거나 그 어떤 식으로든지 명목을 유지하거나 그럴 가능성이 있는 장소로 생각하시나요? 과연 대안이 뭘까요?

**고**　물론 단언하기는 힘들지만 현재 젊은 큐레이터들이 공간을 서로 공유하는 경우들이 생겨나고 있고 큐레이터 위주가 아니라 작은 예술가 단체들이 공존하는 경우들이 많은 것을 고려하면 새로운 미술계의 동력들이 생겨나고 있다고 보여져요. 그래서 국내 미술계의 변화들이 어떻게 국제적인 비엔날레에 반영되고 있는지가 궁금해요.

**안**　저는 현재 대안공간이 뭘 대안으로 하는지 모르겠어요. 예전에는 모더니즘과는 다른 미술의 형태를 수용할 수 있는 공간이 필요했던 굉장히 단순한 이유 때문에 대안공간이 필요했는데 "지금은 그런 것이 없지 않느냐?"라는 생각을 한 거예요. 대안이 필요하기 때문에 대안이 나왔지만 지금은 필요한 게 없는데 뭘 대안하라는 거냐는 것이지요. 실은 예술가의 생존 문제라는 것은 계속 있어온 것이고요. 1970~80년대 작가들에게도 먹고 사는 게 문제였어요. 그것보다는 그때는 뭔가를 미술 안에서 대안으로 할 수 있는 게 필요했어요. 이런 저런 이슈나 스타일은 기존 공간들 안에서는 수용될 수 없기 때문에 이런 특별한 공간이 필요했고 이런 예술 운동이나 운동을 리드하는 단체들이 필요했고요. 그런데 지금은 사회적으로 봤을 때 운동이 필요한 게 아니라, 우리가 지금 포스트모더니즘의 시대를 살고 있고 사회적으로 대안의 필요성이 없는 상태에서 대안이라는 게 뭐가 있을까라는 게 고민입니다. 또 어떻게 생각하면 대안공간의 그 존재 가치가 점점 더 없어지리라 예상해요.

**신**　잠깐, '대안공간 이후'라는 제안이 적당하지 않거나 오해하게 해드린 모양입니다. 저희가 대안이라는 단어를 이원론에서의 대립항이라는 의미로 제시했다기보다는 대안공간의 움직임을 시기적 출발점으로 존중을 하되 인터뷰는 순

전히 시간적 다음 단계로서 오늘이라는 환경을 이야기하고자 했습니다.

어쨌거나 지금 새로 생긴 공간들에게는 생존문제가 가장 중요하고 "내가 어떤 대안을 내고 어떤 주장을 하겠다"에는 관심이 없어 보입니다. 포스트모더 니즘 이후의 시대가 거론되는 오늘날의 환경에서 소통이라는 것은 공동체 안에 서의 개인이라는 수위에서 주체적 내지 존재로서의 의미부여로 보입니다. 오히 려 대안이 무엇이라고 생각하냐는 팀장님의 질문은 저희가 요구한 질문의 맥락 을 방법론 쪽으로 구체화해주신 것 같습니다.

대안공간 이후를 연상시키는 현재의 환경에서 안미희 팀장님은 '광주 비엔 날레가 어떤 태도를 가져야한다'라는 것을 제시한다는 생각이 듭니다. 말씀하신 내용을 종합해보면 "대안이 있을 수 있느냐 없느냐, 비엔날레 재단이 공공성을 실행해야 한다 아니다"에 이르기까지 예술과 관련된 사안들은 몇몇의 엘리트가 목적지를 이원론적으로 결정하는 것이 아니라 네트워킹을 하고, 시대적인 전환 에 반응하면서 결정되는 사안이라고 생각하시는 것 같아요.

**안**__ 뭐 구체적인 생각은 아니고 그런 맥락에서라면 대안이라는 것은 뭐라고 해 야 할까요. 사회적인 분위기에 의해 결정되는 대안인거 같은데요. 비엔날레는 이 미 미술 이벤트로서도 굉장히 독특한 성격을 내재하고 있고 계속해서 기하급수 적으로 증식이 되고 있는 것 만큼요. 솔직히 20년 전 비엔날레는 고작 몇 개였 는데… 지금은 세계적으로 엄청나게 많아졌어요. 우리나라만 해도 비엔날레가 열 개가 넘어요. 이는 비엔날레라는 전시의 형식이 사람들이 원하는 요소를 가 지고 있기 때문인 것 같아요. 저는 광주비엔날레가 안티테제는 아니겠지만 그런 어떤 기대를 해소할 수 있는 요소를 내재한다고 생각합니다. 하지만 적어도 그것 은 예산이 100억이니 그만큼의 자본적 투자에 대응되는 요즘의 통속적인 가치 를 충족한다는 것과는 다른 것이어야 한다고 생각합니다.

**고**__ 저희가 전통적으로 미술계를 구성하는 사람들을 큐레이터, 예술가, 비평가, 이 정도로만 생각하고 있었는데, 큐레이터를 둘러싼 환경이 변화하고 있다는 생

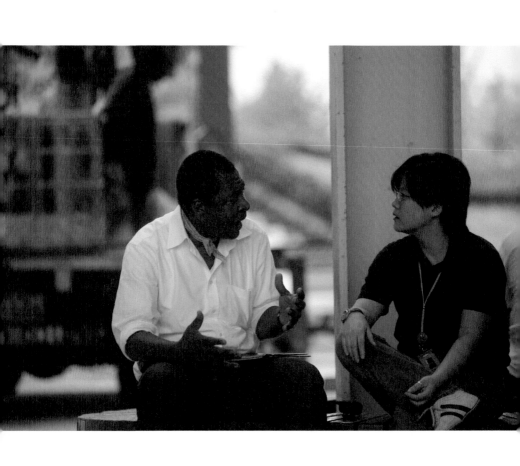

대화 중인 오쿠이 엔위저 총감독과 안미희 팀장, 2008

《만인보》, 총감독과 안미희 팀장, 2010
중국 작가 황용핑의 작품설치 광경

각을 하게 됩니다. 정책기획팀장으로의 직위 전환도 긍정적으로만 보자면 이전까지 큐레이터의 역할에서 뭔가 확대된 것을 하시게 된 거잖아요? 그러면서 팀장님의 철학도 변화되었는지요?

**안** 가장 중요한 것은 공무원과 친해야 합니다. 하하. 그리고 친해진다는 것은 겉으로 친하기보다 정말로 그들을 이해해야 합니다. 그래서 많은 부분은 포기해야 합니다. 관료인 공무원을 관료적이라고 흥보는 것이 일반적인 감정이지만 반면에 한국에서 미술을 한다는 사람들이 반성해야 하는 부분도 참 많습니다. 굉장히 체계가 없을 뿐만 아니라 논리 없는 게 장땡인 줄 알고 행동하는 것은 아니라는 거죠. 예를 들어 비엔날레 같은 사업에서는 국비 신청 같은 방법을 알아야 해요. 다른 사업은 모르겠어요. 그런데 어떤 사업이든지 세금을, 남의 돈을 사용할 때는 행정을 모르는 게 장땡이 아니에요. "왜 너네들이 그 돈을 쓰냐"라고 정당성을 물을 땐 할 말이 없잖아요. 이유가 없는 경우라면 안 써야 하는 거예요.

저도 그러니까 처음에 관료사회와 맞닥뜨렸을 때는 기가 막혔어요. 왜 내가 평생 안 만나도 되었을 사람들과 노상 만나야 할까? 미치죠. 개인적인 말이지만 한국에서 사회생활해본 것도 아니고, 미국에서 마음껏 원하는 방식으로 살다가요. 사실 독립 큐레이터가 돈은 없지만 자유롭잖아요. 어쨌든 공무원과 생활을 하게 되었고, 특히 미술하는 사람들이 가장 취약한 부분인 기관 활동, 관료적인 것, 서열적인 부분과 대면해야 했어요. 미술하는 사람들이 공무원들한테 제일 많이 하는 말은 "어떻게 그렇게 융통성이 없냐?"는 거예요. 그런데 미술하는 사람들은 융통성만 없는게 아니에요. 시스템도 없는 거예요. 그러나 높은 자부심을 가지고 공무원들은 항상 움직이지 않는다고 생각해요. 그들은 그럴 수밖에 없는 거예요. 우리가 이럴 수밖에 없는 것처럼. 그런데 특히 공적자금을 쓰는 일에 두 영역이 만나는 일이라 서로서로 맞춰야 하는 부분이 있는 거예요. 그래서 저도 많은 부분을 이제 이해하는 것 같아요.

그리고 평가가 있어요. 광주비엔날레도 평가를 받아요. 여기서 가장 적응하기 힘든 것이 전시행사를 정량화하는 거예요. 숫자로 만드는 거요. 몇 퍼센트?

몇 점. 올해 광주비엔날레 기획 잘 되었습니까? 10점 만점에 몇 점입니까? 이렇게 하면 작년엔 몇 명 왔고 올해는 몇 명 왔습니까? 그럼 몇 점입니다. 그게 아니잖아요? 그러니 그건 아니라고 이렇게는 평가할 수 없다며 막 대들죠. 하지만 돈이 만들어질 때 함께 만들어진 평가 기준도 존중해야 하는 거예요.

**신**    공무원처럼 생각하시는구나 싶기도 하고. 무작정 반감을 가지기 전에 그것이 정말 무슨 의미를 가지는가를 깊이 생각해 봐야할 것 같아요.

**안**    '전시하면서 행정도 하는구나!'를 처음 느꼈던 때로 다시 돌아가면 이름은 똑같은 전시팀장을 맡았는데 이제는 재단을 대표하는 직무를 맡고 있더라고요. 재미있는 것이 하루아침에 '을'이었다 '갑'이 된 거예요. 사람의 입장이란 게 그렇게 달라지니까 그 안에서 제가 얼마나 기가 막혔겠어요. 같은 일을 하지만 입장이 다른 거예요. 그러면 생각하는 것이 달라져요. 제가 큐레이터였기 때문에 광주비엔날레에서 제시되는 큐레이터의 의도와 실현 논리를 가장 잘 안다는 것이 장점이 되지요. 그래서 저 사람이 왜 지금 이걸 해야 하고, 지금 이 상황에서 이거밖에 안 되는지를 감정적으로라기보다는 훨씬 구체적으로 판단하는 것이 가능해져요. 비엔날레나 초대된 전시감독이 그러니까 갑-을, 예술-비예술이 소통할 수 있는 지점들을 언어화하고 대처해나갈 수 있게 되었어요.

홀륭한 감독의 선출 하나만으로 비엔날레의 성패가 좌우되는 게 아니예요. 성공적인 비엔날레는 홀륭한 감독을 데려다 그 사람들의 역량을 200% 활용하게 만들었을 때 가능한 일이에요. 그런 방법론은 아주 독특한, 말하자면 특별한 '무엇'이 시스템 안에 들어 있어야 해요. 행정만 하는 사람뿐만 아니라 전시가 뭔지를 아는 전문가가 필요한 거예요. 결과는 아시다시피 세계 제5위의 비엔날레가 된 거죠. 기업, 국가가 현대미술을 그저 지원만 하는 게 아니라 현대미술을 알게 하고 반대로 현대미술이 현대사회 정책들을 알게 하는 것이고요. 제가 가장 이 역할을 잘할 수 있었던 이유 같아요.

얼마 전에 신 선생님한테도 말했지만 "나는 뭘까? 나는 분명히 비전문가는

아닌데… 그럼 나는 뭐지? 나는 이미 큐레이터도 아니고 프로듀서도 아니고요."
얼마 전엔 행사에 강연자로 초대되어 갔었는데 저를 '정책기획가'라고 소개를 하
는 거예요. 미술인을 정책기획가라고 하는 게 얼마나 고마워요. 저도 놀랐어요.
그러니까 "너 뭐하니?" 그러니까 "너 이 판에 몇 년씩 있으면서 너 뭐하니?"라고
누가 물어보면 생각을 해 봐야 하는 거예요. 그럼 "난 뭘 하나?" 그래서 저도 이
제 찾아보려고 해요. 그러나 하나 알 수 있는 것은 제가 처음 미술을 시작했을
때, 현대미술판에 발을 디뎠었을 때, 독립 큐레이터로 시작을 했을 때, 제가 겪었
던 미술계는 지금과 굉장히 다른 것 같아요.

**고** 　어떻게 다른가요? 팀장님이 1990년대 후반 뉴욕에서 독립 큐레이터를 하
시다가 2005년에 광주 비엔날레로 오실 때와 현재 미술계의 환경이 어떻게 크
게 달라졌나요?

**안** 　그때는 정말 단순히 큐레이터나 작가가 대부분이었잖아요. 1990년대 말
에 뭐가 있었겠어요. 그런데 지금은 저같이 정책기획을 하는 사람이 있고, 미술
행정을 하는 사람도 있고요. 예술 경영이라는 것도 새로 생긴 용어죠. 그런 다양
하고 복잡한 것이 지금 있기 때문에 이 안에서 내 위치는 어딘지 정확히 평가를
하는 일을 하거나 행정을 하거나 하는 일이 생긴 거예요. 우리는 이 안에서 생각
을 해봐야 하는 거죠.

**고** 　그런데 팀장님이 말씀하신 부분에서 예술가들의 자율성을 보장하는 부분
보다는 행정가적인 부분이 더 많다는 인상을 받아요. 결국 중간에 계시기 때문
에 저희가 듣기에는 좀 오해되는 부분들이 생기는 것 같아요. (웃음)

**안** 　결국 저는 돈을 주는 쪽에 맞춰야 한다고 생각을 해요. 왜냐하면 그 돈이
공공 자본에서 나오는 돈이고 그 돈을 받으려면 그 돈을 주는 규칙에 맞춰야 하
는 건 당연한 거예요. 그 맞춘다는 게 그쪽에 좋도록 한다는 게 아니라 그 돈을
쓰기 위한 진행 목적에 맞아야 하는 거예요. 지금 공무원과 예술가들 사이에서

생기는 문제들은 공무원들이 가지고 있는 프로세스를 예술가들이 지키지 않는다는 거예요. 단순히 말해서 언제 언제까지 보고서를 만들어야 하고, 기획안이 만들어져야 하며, 언제 언제까지 결산해야 하고 그런 부분을 안 맞추는 게 굉장히 큰 것 같아요. 맞춘다가 아니라 이 돈을 썼기 때문에 정해져 있는 것이고 돈을 받았으면 그것을 지켜야 해요.

신___ 그런데 "과연 프로세스가 옳고 타당하나? 그래서 현존하는 법을 따를 것이냐?" 하는 것 자체도 문제일 수 있잖아요.

안___ 아니 그것은 그 사람이 정한 게 아니라 법이고 법령이기 때문에 법이 정해놓은 것을 존중해야지, 그러면 안 되죠. 맘에 안들면 법을 바꾸는 노력을 해야하겠지요.

고___ 제가 이해하기에 팀장님은 결국 "기존의 큐레이터로 성장하고 단련되어 온 사람들이 현재의 복합해지고 비대해진 미술계에서 비엔날레와 같은 규모의 일들을 처리할 수가 없다"라고 말씀하시는 것 같아요.

안___ 큐레이터의 역할들이 이미 우리가 생각하는 것보다도 많이 다양화되었기 때문에 그런 다양화된 부분에서 역할을 맡은 사람들이 영향력을 발휘할 수 있게끔 만들어주면 괜찮지 않을까, 또 그런 것들이 있어야 우리나라 미술이 전반적으로 균형을 가지면서 발전하지 않을까라는 생각을 해요. 여기에서 뭔가 한쪽으로 너무 치우쳐 있거나 특정 그룹에 치우쳐져 있다기보다는 조금 더 필요한 부분의 사람들에게 골고루 기회가 돌아가야 하지 않을까 라고요. 그것은 단순히 여태껏 제가 하는 역할 때문에 그렇게 말씀을 드린 것도 있지만, 제가 어차피 국제 업무를 하는 사람이기 때문에 광주비엔날레를 떠나서 해외의 현대미술이 굉장히 복잡하게 발달해온 상황을 보아왔어요. 그것에 비해서 조명은 덜 받아와알릴 방법은 아직 없지만요. 그러나 미술계가 복잡해진 이유가 뭔지를 다 같이 생각해 볼 필요가 있어요. 계속 큐레이터가 동일한 역할에 그치는 것이 아니라

조금 더 체계적이면서 다양화되고 예를 들어 오히려 비평이 더 강화되고 큐레이터들의 역량도 좀 더 강화된다거나 하면 뭔가 지금 가지고 있는 자산을 120% 활용할 수 있는 방법도 있을 것 같아요.

# 예술 생태계와
# 문화 사회적 기업 '캔'

**김성희**
현 캔(CAN) 기획이사 및
홍익대학교 미술대학원 교수

아이고, 어르신과의 만남인데 이미 2시가 넘어선지는 오래고 15분이 다 되어 간다. 연세도 그렇거니와 프로젝트 스페이스 사루비아다방의 공동설립자이자 홍대 교수님이신데 낭패. 그런데 언짢아하시기는커녕 정작 자리에 앉아 이야기를 시작하고 이야기가 흘러갈수록 "엄마~"라고 부르고 싶은 충동을 참기가 힘이 들 지경이다. 이렇게 모성애가 철철 흘러넘치는 분이신 만큼, 김성희 교수님의 일생은 사회전체가 상업화된 방식으로 굴러가는 현재의 환경에서 사회의 일원으로서 작가들이 어찌하면 돈 때문에 치이는 일을 줄이면서 지속적으로 예술을 만들어 낼 것인가를 고민하는 일로 일관되어 있었다. 그리고 누구보다 먼저 한국에 대안공간을 설립하고, 중국 북경과 독일 베를린에 창작 레지던시를 마련하거나, 문화예술 사회적 기업 형태의 화랑을 성북동에 여시는 등 현실적이자 대안적 구조들을 제시하고 운영하는 일로 일관되어왔다.

▽

신 ___ 큐레이터로서 선생님의 커리어는 건강한 예술생태계가 만들어지기 위해 결핍된 부분을 채우는 역사 같아요. 이런 문제의식에서 비롯된 선생님의 최근 대응이 캔파운데이션(CAN, 이하 캔)인가요?

김 ___ 네. 미술에 관심 많던 동창들 2명과 작가 지원프로그램을 만들자고 유도했고 첫 프로그램으로 중국 북경 레지던시를 시작하고 차차 캔을 만들게 되었어요.

신 ___ 처음엔 상업 기관으로 등록하셨죠?

**김** 아뇨. 우리는 비영리단체로 설립을 했어요. 그러다가 기업의 후원을 받으려니 면세용 영수증 발급이 가능한 지정기부금단체로서 요건을 갖춘 단체 설립이 필요했어요. 지인들이야 "수고한다"며 후원하는 것으로 끝나지만 단위가 천만 원이 넘는 기업 후원금을 받으려면 필수적이죠.

**신** 저는 캔이 문화사회적 기업이고 상업 활동을 적극적으로 하시는 줄 알았는데요?

**문화사회적 기업**(Social Enterprise)은 사회적 목적을 우선적으로 추구하면서 영리활동을 수행하는 기업과 문화를 연계한 경우를 가리킨다. 정부는 우리 사회에서 충분하게 공급되지 못하는 사회서비스를 확충하고 새로운 일자리를 창출함으로써 사회통합과 국민의 삶의 질 향상에 이바지하고자 '사회적 기업 육성법'을 2007년에 발령하기도 하였다.

**김** 제가 기부금단체의 형식을 조사하다보니 문화사회적 기업이란 형태가 있었어요. 사회적 기업을 연구하면서 되돌아보니 제가 사루비아다방에 있으면서 '우린 상업이 아닌 완전히 비영리이고 상업이랑 굉장히 달라'라는 일종의 강박관념을 가지고 있었다는 걸 깨달았어요. 사회적 기업이 돈을 벌어야하는 기업이라 상업화랑과 같은 일을 할 수 있다는 생각을 해야 해요. 다만 사회적 기업을 하게 되면 기업의 주체는 아무리 돈이 남아도 30%까지만 이익을 취할 수 있어요. 1년에 1억이 남았다 하면 3천만 원은 되지만 7천만 원은 재투자하거나 지원을 주거나 다른 공공을 위한 프로젝트를 해야 해요. 사회적 기업으로 고용노동부에 등록해서 자격을 부여받는데 재무구조가 투명한 것은 당연해서 재무정산 내용을 공시해요. 우리가 동기부여가 되었던 지점은 의무적 재투자를 통해 사업을 확장하고 더 많은 예술인을 고용할 수 있다는 점이었죠.

**신** 그게 무상지원이라기 보다 2~3년 동안 지원을 받는 동안에 자립 가능한 사업 아이템을 만들어 내야 하는 걸로 알고 있어요.

**김** 사회적 기업으로 등록하려면 2년간 예비 사회적 기업의 과정을 거치면서

자급자족이 가능하다는 것을 증명해야 해요. 예비 사회적 기업기간 동안 성과가 통과되면 인증을 받게 되고 그러면 3년을 더 지원해서 총 5년을 지원 받을 수 있어요. 이런 과정을 거쳐 사회적 기업으로 등록을 하는데 굉장히 까다로웠어요.

신 ─ 사회적 기업으로서 캔이 사회에 기여하는 바가 구체적으로 명시되어야 할 덴데요?

김 ─ 사회적 기업이 하는 재투자나 고용을 늘이는 것도 사회적 기여이지요. 이 사업이 확장이 가능한 영역인데 예술인을 더 고용할 수 있다면 저희야 반갑죠.

고 ─ 상업과 비영리 두 가지 모델이 합쳐진 모양새라 더 좋게 들리네요. 도덕적 명분도 살리고 독립적인 기관들의 경제적인 문제도 해결하고요.

김 ─ 매력이 있어요. 캔에서 운영하는 교육프로그램 중에 45인승 버스를 개조하여 문화 소외지역을 직접 찾아가는 '아트버스 프로젝트 캔버스'라는 프로그램이 있는데, 해당 버스를 운영하는 기사로 65세 할아버지를 고용했어요. 노년층을 고용하는 것도 사회에 대한 기여예요. "예술 단체인데 할아버지도 고용하는" 문화가 만들어지죠. 앞으로는 놀고 있는 나이 든 큐레이터를 데려다가 기획을 맡길까 싶기도 해요.

신 ─ 캔의 최근 프로젝트로는 어떤 것이 있나요?

김 ─ 이호진이라는 작가가 있어요. 그런데 하루는 그가 베이징에 갔다와 전시를 하면서 "선생님 제가 해 보고 싶은 작업이 있어요."라고 하는 거예요. 미군 부대에서 나오는 전형적인 노란색 스쿨버스가 있잖아요? 그게 3백~5백만 원이면 산대요. 한 1~2년 쓰면 폐차하는 수준의 차를 개조해서 지방 같은 데를 다니면서 그냥 세워 놓고 작업을 했으면 좋겠대요. 시골에 있는 애들이 있으면 같이 작업도 하고요. "그거 재밌겠다. 이호진 작가님, 미안한데 그거 우리가 도용해도 될까?" 그랬더니 작가가 "뭐에 쓰시게요?" 해서 "작가들이 참여하는 아트 프로

그램을 하자. 캔이 플랫폼을 만들어 볼테니 함께 사회적 봉사를 시작해보자"라고 했죠. 이대 선배인 C회사 회장님이 이 얘기를 듣더니 "버스가 얼마나 하냐" 물으시면서 그냥 아무것도 바라는 것 없이 지원금을 주셨어요. 감세자격이 없을 때인데도 불구하고요. 제게는 그런 선배들이 제가 그림을 팔아야 하는 고객들인데 작품을 파는 대신 후원을 받았죠. 그렇게 시작했는데 정작 사업을 진행하려니 규모가 생각보다 큰 거예요. 버스기사, 에듀케이터(educator), 코디네이터(coordinator), 인원이 적어도 세 명, 네 명은 필요해서 인건비가 엄청난데 고용노동부에서 청년 실업 문제를 해결하는 차원에서 사회적 기업에 대해 인건비를 후원하는 법률이 생겨서 지원을 받으면서 일할 수 있게 되었어요.

이렇게 시작된 프로젝트가 서두에도 잠깐 언급한 '아트버스 프로젝트 캔버스'예요. 이 외에도 다양한 교육프로그램들을 끊임없이 연구, 개발, 시도하고 있어요. 이뿐만 아니라 작가발굴, 전시공간 및 창작지원 공간 등의 다양한 시각예술분야의 지원을 지속적으로 시행하고 있어요. 현재 성북동에서 스페이스 캔이라는 전시장을 운영 중이고, 인근에 장소특정적 전시공간인 '오래된 집'이라는 전시장을 운영 중이기도 해요. 특히 '오래된 집'의 경우 작가들이 공간을 해석하고, 이에 맞는 작업을 선보이는 프로

**캔 파운데이션**(CAN Foundation)은 건강한 예술생태계를 지원하기 위해 2008년 설립된 문화사회적 기업으로 2곳의 전시장과 레지던시, 아트버스를 운영하고 있다. '캔버스(CANbus)'라고도 불리는 미술교육 프로그램은 문화소외지역의 어린이 및 노약자에게 예술창작체험의 기회를 제공하고 있다.

홈페이지: http://www.can-foundation.org/

젝트들을 진행하면서 작가들이 새로운 도전을 시도해볼 수 있는 재미있는 공간이라는 인식이 생겼어요. 또한 독일의 비영리예술단체인 쿤스트리퍼블릭(KUN-STrePUBLIK e.v)과 협약을 맺고 매년 2~3인의 국내 작가들을 베를린 미테(Mitte)에 위치한 레지던시인 ZK/U에 파견, 체류지원하는 프로그램을 시행하고 있기도 해요. 다양한 문화예술의 파도가 넘실대는 베를린에 체류하면서 자신의 작업을 되돌아보기도 하고, 새롭게 시도되는 작업들을 보면서 더욱 큰 안목을 키울 수 있기도 하지요. 해외 체류 중의 결과물들을 '스페이스 캔'이나 '오래된 집'

에서 선보이기도 하고요. 또한 종로구 명륜동에도 명륜동 1번지라는 창작지원공간을 운영하고 있어요. 이 프로젝트는 작가들이 공간에 대한 제약이나 걱정 없이 작업에만 몰두할 수 있도록 지원해 주는 프로젝트인데, 나름 큰 규모의 작업실을 교통이 편리한 서울 시내에 마련하고 있다는 점에서 작가들의 호응이 좋아요. 현재는 설치작업을 하는 정승 작가와 회화작업을 하는 정도고요, 문성식 작가가 입주하고 있어요.

**신** ____ 선생님이 아까 왜 프로그램을 팔았다는 표현을 하셨나요? 기업들이 캔과 일할 경우 일반 후원과는 다른 점이 있나요?

**김** ____ 아트 버스가 홍보하기 좋다는 점은 더 많은 클라이언트를 얻는 데 도움이 되었죠. 대형버스라는 스케일이 일단 시각적 효과가 분명 있으니까요. 예를 들어 캔에서 운영했던 미술교육 프로그램인 '아트버스 프로젝트 캔버스'는 버스를 타고 지방을 방문하면서 운영해요. 만약 어떤 기업이 프로그램을 구매하면 '아트버스 프로젝트 캔버스'는 해당 기업의 로고를 달고 운행해 기업을 홍보하기도 하고 이를 통해 사회공헌, 즉 사회적 책임을 완수하게 되니 우린 기획을 팔았다고 표현할 수 있어요. 이렇게 거둔 수익과 정부 혹은 지자체에서 해주는 지원 등을 통해 문화 소외지역의 어린이들에게 창작체험 교육도 할 수 있고, 책정된 강사료, 즉 인건비를 통해 작가들에게 조금이나마 재정적 지원을 할 수 있으니 일거양득이지요.

**신** ____ 앞으로 캔을 좀 확장하실 생각이세요?

**김** ____ 아까도 말했지만 요즘 제 사고가 트였어요. 심지어 캔 작가의 작품이 전시회에서 팔리는 일도 생겼는데 그럼 판매금의 100% 전부를 작가에게 줘요. 그리고 "우리는 어차피 기부금 단체다. 당신도 판매에 대한 신고를 해야 할 테니 알아서 기부를 바란다"고 해요. 그럼 작가들은 10%, 15%, 어떤 작가들은 20%도 주고 그 작가는 대신 기부금 영수증을 받아 가요. 추후 연말정산이나 소득신고

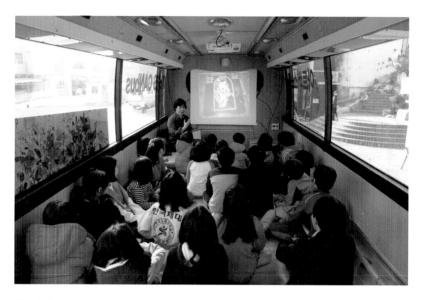

'아트버스' 수업 중, 2009

'아트버스' 외부 정경

프로젝트 스페이스 인 베를린, 독일 ZKU(Zentrum für Kunst und Urbanistik), 2014

독일 ZKU 정경

기간에 기부로 처리할 수 있지요. 하지만 작품 판매로는 캔의 운영금을 충당할 만큼은 되지 않아요. 그러다가 모 건설사 쪽에서 "아파트를 많이 짓는데 건축물 미술장식품과 관련된 입찰에 참여해보지 않겠느냐?"는 제안을 받았어요. 해당 건설사도 우리가 젊은 작가를 지원하는 사회적 기업이라 긍정적인 입장을 가지고 연락해 온 거죠. 사실 기존의 진행방식이나 작품들이 뭔가 새로운 것이 없었으니 회사도 미술관 쪽으로 리서치를 하다가 캔이라는 사회적 기업이 있는데 젊은 작가들을 지원한다는 걸 소개받고 우리한테 프러포즈를 한 거예요. 건축물의 미술장식품, 공공조형물이라고 볼 수 있죠. 이게 법적사항이다 보니 건설사에서는 특정 규모가 넘는 건물을 지을 때 이를 법적으로 설치해야 하거든요.

고___ 전 주위의 작가들로부터 선생님이 매니지먼트에 재능이 있으시다는 얘기를 들어왔었는데요. 전시기획을 통해서 대안적, 실험적 미술을 하는 것도 중요하지만 선생님이 운영 부분에도 굉장히 능력 있으시다는 인상을 받네요.

김___ '작가들에 대한 지원이 우선되어야 한다,' 이게 제가 생각하는 대안이기 때문에 그런 것 같아요. 예전 사루비아다방에 있었을 때부터 현재에 이르기까지 말이죠.

고___ 실은 주위 분들한테서 선생님이 펀드레이징(fundraising)의 귀재라는 얘기도 들었어요.

김___ 지원, 혹은 기부를 받을 수 있는 곳은 거의 다 리서치를 했어요. 정부, 지자체, 각종 협회, 기업 문화재단이나 사회공헌팀 등이요. 그리고 그들의 니즈에 맞는 제안서를 작성해요. 이렇게 열 군데에 뿌려서 두 군데만 되어도 성공이거든요. 한번 성공하게 되면 그다음에 관심을 받아요. 관련된 경력이 켭켭이 쌓이는 것이니까요. 그래서 캔의 직원들이 제안서라면 다들 선수가 됐죠. 사실 여태까지 일한 친구들이 박봉에 너무 힘들었어요. 다행히도 전시나 행사를 기획하고, 작가들 많이 만나서 네트워크 쌓고, 펀드레이징 하는 것도 배우면서 많이 배울

수 있어서 모두 다 좋은 직장을 찾아갔어요.

저는 화랑 운영을 했어도 잘 했을 거예요. 자신도 있어요. 주변에 캔을 지원하는 친구들의 컬렉션 컨설팅도 해줘요. 아트 페어도 같이 가서 상의도 해주고요. 캔을 위해서 기부를 해주는 친구들인데 그 정도의 서비스는 해줘야죠. 전 그런 컨설팅 네트워크를 펀드레이징으로 전환해요. 기본적으로 작품 파는 것 보다 펀드레이징이 훨씬 쉬워요. 왜냐하면 명분을 주거든요. 제가 아는 컬렉터 분들이 꾸준히 캔에 기부를 했던 이유는 "걸작이나 명작을 갖고 있어서 집 안에 걸어 놓은 들 누가 알아 주냐. 그러나 기부를 하면 당신이 젊은 작가들을 지원했다는 것을 알게 된다" 하면서 그들을 미술관으로 데려가 후원자 명패가 설치된 곳을 보여주었어요. "명분이 있는 곳에 기부를 해야 한다, 젊은 작가의 지원은 컬렉터로서의 정체성과 명성의 관건이다"라고 교육을 하죠. 백이면 백, 다 이해하고 동참하게 되지요.

고__ 그런데 기부를 해주실 수 있는 분들과 개인적인 친분이 있으셨기 때문에 펀드레이징(fundraising)이 가능했던 것은 아니었나요?

김__ 사루비아다방이 1999년에 열릴 때부터 펀드레이징을 해오니 동창 관계는 여러 가지로 어그러지는 부분이 있어요. 심지어 우리 동창들은 제 전화를 기피하기도 했어요. (모두 웃음) 그래도 뭐 동창들이 잘 살고 있으니 감사하죠. 결국엔 다 동참해요. 캔의 협력이사들이 십여 분인데 전부 기부를 하셨지요. 단순히 처음에만 기부를 하는게 아니라 캔의 다양한 프로젝트들, 예를 들어 ZK/U 레지던시 등 다양한 프로젝트들에도 꾸준히 기부하고 있어요.

어쨌든 여유가 되는 분들이니까 돈을 내게끔 독려하죠. 명분과 취지에 대한 이해가 있어서 후원자들 중에는 지역에 가서 가끔 프로그램을 참관도 하시고 자원봉사도 하시지요. 저는 서로 윈윈전략이라고 생각해요. 특히 어린이들을 위한 프로그램 봉사 활동을 통해 위로를 받는 경우가 많거든요. 그런데 신현진 씨 표정은 약간 묘한데요?

신 하하하 네에…. 선생님의 말씀은 다 옳으신데 선생님이나 동연씨나 하는 말씀을 들을 때 제가 '더 래디컬한 포지션에 있나 보다'라는 생각이 들어요. 아마도 제가 현장에서 멀어져서 이론 공부만 하니까 즉, 머리로 상상만 하니까 끝까지 가게 되잖아요. 그래서 드는 생각은 두 분이 지지하는 예술이 대중적, 민주적인 취향이 아니라 일종의 귀족적인 취향을 추구하시는 게 아닐까 하는 생각이 들어요. 왜냐면 돈을 가진 분들의 취향이 사회전반의 취향을 주도해 와서요. 저는 그런 취향에 대한 믿음이 사라져 가고 있는 것 같아요. 아니, 저는 잘 모르겠어요. 그렇기 때문에 비평을 소설로 쓰겠다는 것도 예술계 독자를 타깃으로 하는 것이 아니라 아예 곧장 대중 쪽으로 가서 미술 얘기를 하는 게 더 현실적이지 않을까 하는 생각도 들어서 결심한 것이기도 하고요.

김 미술이 꼭 컬렉션을 통해서 대중을 만나는 것은 아니니까요. 그렇죠. 관람, 관객이라는게 얼마나 중요해요.

신 이론적으로야 제가 하려는 것이 아귀는 맞는데 실천의 시점에서는 맞아 떨어지진 않는 것이 많아요. 저도 귀족적인 취향에 세뇌가 되어서 좋아하는 취향이 선생님이랑 동연씨랑 비슷하고요.

김 그렇죠. 그런 부분이 있는데 아주 원론적인 얘기지만 저도 교육을 받고 나이가 이만큼 되어서 그런지, 왜 예술을 택하며, 왜 예술을 귀하다고 생각하는 지에 대해서 생각해보는데, 그 이유는 예술품에 굉장한 에너지와 정신적인 가치가 있다고 보기 때문에 감탄하는 것 같아요. 어쨌든 작가와 예술품은 귀한 존재에요. 아무나 할 수 있는 것은 아니기 때문에 그건 영원할 거라고 봐요. 그러니까 정신적 가치를 알아내는 사람만이 그 가치를 아는 거예요. 자본주의의 영향으로 작품가격이 "천만 원 짜리, 일억 짜리"라는 말을 예술가치 인식의 발판으로 삼는 것은 경계할 필요가 있지만 자본주의 사회에서 사는 우리한테는 한계가 있어요. 그것까지 밸런스를 맞추기는 너무 어려워요. 현실은 현실이니까요.

**신**　그래서 가격은 낮추되 경험가치, 정신가치는 교환가치와 구별되는 것이 가능할까라는 꿈도 꾸긴 해요. "교환가치와 경험가치가 구별되면 좋겠다" 하는 꿈. 그것 때문에 자율성 얘기를 공부하긴 하는 건데 자율성은 사실 불가능한 거라서요.

**김**　쉽지 않다고 봐요. 그러니 재정적 여유가 있는 더 넓은 영역의 대중과 관계하는 미술기관이 시장에 한 번도 안 나온 작가를 조명해 줘야 하는데 너무 시장과 붙어있어요. 그게 문제인 거예요. 요즘은 미술관에서 아트페어를 하기도 하더군요. 저는 그런 지점이 문제라고 생각돼요. 미술관은 격을 높일 필요가 있어요. 물론 그 격이라는 것이 현학적이거나 예술지상주의, 탐미주의적인 작품만을 전시해야 한다는 말은 아니에요. 대중의 관심과 사랑을 받을 수 있되 예술적으로 의미가 있고, 학술적으로 탐구할 가치가 있는 작품들을 전시해야 된다는 것이지요. 상업적 목적을 가지고 있는 아트페어 등은 미술관이 아닌 곳에서도 얼마든지 할 수 있어요. 미술관은 미술관으로서의 역할에 충실해야 된다고 생각해요.

**신**　사회가 정부를 통해 미술관에 지원금을 지급하는 이유는 미술관의 격을 좀 더 높이라는 이유만은 아닌듯해요. 포르투갈 같은 나라에서는 문화부가 사라지는 상황이래요. 사회적 시장에서 살아남지 못하기 때문에 미술관을 지원해야 한다는 마음가짐이 사라지지는 않나요? 예술의 가치판단을 시장에 맡긴다는 견해도 있지요. '자본 안에서 소비자가 좋아하는 거라면 서바이벌 하겠지'라는 식이지요. 말이 나온 김에 선생님은 자본적인 시스템 안에서 서바이벌 할 수 있는 매니지먼트 능력이 있으시고, 그 안에서도 순수예술작가들을 지원해 오신 건데, 그게 선생님의 취향이 커머셜 환경에 잘 맞았던 취향일 수도 있나요?

**김**　그렇기도 해요.

**신**　그렇다면 선생님은 자본주의화 되는 시스템 안에서 좋은 일을 하시는 것이

가능하시겠네요.

**길** ── 얘기하면서 더 정리가 되네요. 저는 캔이 시장 대안적 갤러리로 굉장히 잘됐으면 좋겠어요. 그렇게 되면 큰 갤러리들이 "뭐 하는 짓이야" 하기도 하겠지만 "갤러리는 저렇게 운영해야 하는구나"를 알게 될 수도 있지요. 갤러리가 옛날처럼 예술로 번 돈으로 땅 사고 투기하는 것이 아니라 작가 키우고, 작가 지원하고, 작가가 해외에서 더 많은 경험을 쌓을 수 있도록 시스템을 마련하고 프로모션해서 작가가 인지도를 얻으면 공정하게 분배하고 나머지는 소외지역에서 봉사하면서도 성공했을 때 다들 "갤러리 운영이란 이런 식으로 해야 하는구나"라고 영감을 받지 않을까요?

가능하다고 봐요. 기업도 지금 변화하고 있어요. 이제는 기술의 보편화가 이루어져서 "선한 기업이야"라는 이미지로 고객 감동을 시키지 못하면, 그리고 상품에 감성을 입히지 않으면 안 되는 환경이 되었어요. 예를 들어 "우리는 한 켤레를 팔면 한 켤레는 아프리카에 간다"는 모토를 내건 운동화가 히트였잖아요? 공유가치창출, 즉 사회적 가치가 있는 기업만이 이제는 성공한다는 거죠. 예전 기업들 사이에서는 CSR(Corporate Social Responsibility, 기업의 사회적 책임)이라는 개념이 있었는데 이제 CSR 개념이 발전되어 CSV(Creating Shared Value) 개념까지 확대되었어요. 기업들이 사회적 책임, 즉 "Social Responsibility"만이 아니라 CSV, 사회적 가치(Social Value)를 만든다는 개념이에요. 예를 들면 미국의 한 담배회사가 담배를 만들어 사람의 건강을 해치면서 번 돈으로 아이러니하게도 휘트니 미술관을 지원하기도 했죠. 하지만 이제 그것만으로는 부족해요. 이는 나름의 사회적 책임을 한 것으로 생각할 수도 있지만, 함께하는 가치는 창출할 수는 없는, 일방적인 지원에 불과하죠. 지금 시대에는 이런 일방적 지원만으로는 부족해요. 이제 그 개념은 낡은 것이 되었어요.

**고** ── 당연한 이야기겠지만 기업이 벌이는 사업과 후원하는 사업의 방향성이 서로 맞아 떨어져야 한다는 것이군요?

**김** 네. CSV란 기업의 사업아이템 자체가 사회적 가치를 만들어내야 한다는 거죠. 담배 팔면서 그 돈으로 자선사업 해봐야 눈 가리고 아웅이죠. 기업의 컨셉 자체가 선한 가치를 추구해야 하는 거죠. 이를 미술계에 적용하면 미술시장의 상도덕이 이렇게 엉망인데, 가치체계가 투명하게 작가들 지원해주면 왜 안 되겠어요? 투명하게 재무구조를 다 공개하고, 나이 든 큐레이터, 시장에서 외면당하고 있는 중년 작가의 작품을 전시하고요. 지금 중년작가나 큐레이터들이 굉장히 힘들어요. 제안서도 못 넣는대요. 제자들이 제안서 넣는데 어떻게 지원하겠어요? 제자, 후배와 같이 경쟁을 해야 하니까요.

**신** 캔이 상업적으로 성공을 하는 것이 가장 이상적인 것 같아요.

**김** 정리해 보니 그러네요.

**신** 어떻게 보면 문화사회적 기업은 현대판 대안공간인가요?

**김** 대안공간이란 것은 1960대 말, 1970년대 초 미국에서 나왔잖아요. 그때는 기존 틀에서 수용할 수 없는 작업의 개념을 말한 것이고 우리는 거기서 무분별하게 대안의 개념만 수입해 온 거예요. 사루비아다방도 그랬고 적어도 좋은 작가들을 발굴해서 '작가를 지원'한다는 것이 취지였어요. 그렇지만 대안공간은 지원을 받기 어려운 기관이니까 기관이 융성할 수 있는 가능성도 만들어줘야 해요.

**고** 미술계의 환경이 변화되면서, 즉 미술계 내부의 자본 문제나 활동하는 작가들의 성향이 바뀌면서 대안의 정의도 바뀌겠지요.

**김** '대안'의 정의는 변해야 된다고 생각해요. 우리는 대안을 사회 시스템의 변혁으로 생각하곤 하는데 미국에서 처음에 생겨나는 시기의 개념은 스타일이나 반대 항의 개념이 더 강했어요. 그런데 미국이란 곳이 워낙 매니지먼트가 발달된 나라여서 스타일이나 개념적 특징을 사회변혁의 수위로까지 활용한 것에

《박승예 개인전》, 스페이스 캔, 2015

요. 미국이라는 나라는 콘텐츠는 약해도 큰 땅덩어리를 운영하는 능력이나 인간에 대한 연구가 뛰어나죠. 사람들의 시각 정립이 중요하다고 생각했기 때문에 시각예술에 쏟아부은 엄청난 투자는 대안공간이 자연스럽게 탄생하는데 영향을 줘요. 기업들도 상대적으로 지원에 호의적이죠. 그러니까 대안공간이 수용할 수 없는 미술 장르를 수용하고 융성하는 것이 가능할 수밖에 없었죠.

신___ 적어도 대안적인 예술제도는 아닐까 싶긴 한데요. 지원이 목표셨고 예술생태계 만들기에 어느 정도 성공을 하시긴 한 건데… 그렇게 활기를 불어 넣는 숨은 비법 내지는 비책이 있으신지요?

김___ 사실 지금은 약간 지쳐있는 상태긴 한데… 이게 다 사람 상대하는 일이거든요. 그림 파는 것도 똑같아요. "내 말 믿어요", "내 말 믿고 여기 기금 내세요" 이걸 해야 하는 거거든요. 지금은 캔을 에너제틱하게 만드는 좋은 큐레이터와 좋은 사람을 찾는 게 저의 성공 전략이에요. 결론은 사람이에요. 사루비아다방에서도 그렇고 나는 내 이름을 강조하지 않아요. 인터넷 캔 사이트에 우리 이사들이름 하나도 올라간 것이 없어요. 저는 캔이 살았으면 해요. 캔이 살려면 어떤 작가, 어떤 큐레이터, 어떤 후원자가 모이느냐가 성공의 여부거든요. 결국은 사람이예요.

고___ 저도 들으면서 특이하게 여겨진 점이 사루비아다방이나 캔이나 선생님을 앞에 내세우지 않고 여러 예술인들의 네트워크로 시작되었다는 점이에요.

김___ 원래 캔이 '컨템포러리 아트 네트워크(Contemporary Art Network)'의 줄임말이에요. 내가 지었어요. 중국활동 때문에 한문으로도 지었죠. 가능공간(可能空間)이라고… 좋죠? 캔. 뭐든지 할 수 있다는 의미도 되지요.

신___ 사람들의 네트워크는 사회적 기업을 가능하게 하는 사회적 자본이라는 점이 떠오릅니다. 그런데 부르디외가 얘기하기를 사회적 기업이나 협동조합은

running on empty 라고 얘기해요. 사회적 기업에서 도움을 받는 근거는 선생님처럼 같이 공유하는 예술에 대한 비슷한 취향, 이상을 가지고 이해하는 동창이라던가, 그런 사람들이 있고, 그들이 혜택을 주고받는 것이 가능한, 사회적 구조를 스스로 유지하려는 의지에서 사회적·경제적 자본을 기부하는 거라는 거지요. 그런데, 지금은 사회 시스템 자체가 계층이 사라지고 무너지기 때문에 그 사람들이 굳이 좋은 일을 해야 하는 이유가 없어진다는 논리를 펴요. 선생님이 얘기하신 게 기업이 CSV까지 하고 있고 선생님이 이제 더 이상 사람들에게 손 벌리는 것이 힘들다는 이슈는 서로가 맞물린다는 생각이 들어요.

**김** 당면한 문제죠. 해법이라고 할 수 없지만 내가 당면한 문제를 해결하기 위한 현황, 현 상태에서 이미 계층은 분리되었다고 설정하고 양쪽을 연결하는 거죠. 그런데 제가 봤을 때는 어떤 사회가 와도 계층통합은 힘들어요. 어떤 식으로든, 무력으로든, 돈을 갖고 하던, 인간 사회에서 계층이 통합됐다는 그런 사회가 올 거라고는 생각하지 않아요.

**신** 저도 선생님께 동의하지만 좀 변했으면 좋겠어요.

**김** 그게 우리가 뭘 해결해야 하느냐를 알아내고 이를 사회적으로 책임져야 하는 사람들이 더 적극적이어야 한다는 거죠. "아이들을 키우는 입장에서 혜택이 골고루 갈 수 있는 길을 열어준다면 그 일이 완벽하게는 힘들어도 사회가 조금은 위로받지 않을까. 사회 전체의 문화를 배불리고 달래주어야 후세대의 환경을 개선한 것이 된다. 아이들을 예술 체험을 시키는 게 아이들을 순화시키는 일이다. 조금의 관심이 필요하기도 하지만 큰 기부가 필요하다"라고 명분과 당위성을 주면 감사하게도 대부분 이해해주세요.

# 비평가와 큐레이터, 그 차이와 접점

김종길
전 경기문화재단 문예진흥실장

7월 말. 덥지 않아 다행이지만 경기문화재단 가는 길은 2시간이나 걸렸다. 어제 중국 출장을 다녀오셨다는데 피곤해하지는 않으실까? 그는 지금 50이 다 되어가는 나이인데도 언제나 그렇듯이 귀여운⁽?⁾ 소년의 모습을 하고 있다. 소문에 의하면 높은 자리에서 여럿의 보조 큐레이터를 거느려야 하고 경기도 전체의 미술 정책에도 관여해야 한다던데… 그러고 보니 이전에 무대미술도 하고, 희곡도 쓰시고, 분홍색 셔츠에 단발머리를 꽁당 묶고 쉬크한 큐레이터의 캐릭터를 시전하시던 모습이 기억난다. 그때에 비해서 평론가를 겸하는 지금은 그래도 조금 문인의 느낌이 더 많아졌다. 전국구 규모의 상을 받으면서 그리고 승진을 거듭하는 이 괴물 같은 사람은 어떻게 그 많은 역할을 감당할 수 있었던 것일까? 그래서 오늘은 각 역할의 차이가 무엇을 의미하는가? 를 질문하기로 했다.

▽

신   선생님은 학예사, 비평가, 준공무원 등 다양한 정체성을 갖고 계신데요. 다른 역할들이 서로 충돌하지는 않았는지 궁금합니다. 게다가 얼마 전에『포스트 민중미술 샤먼/리얼리즘』이라는 책도 내셨지요? 명함에는 직위가 찍히게 마련이잖아요? 어디 글을 기고해도 직위를 써야 하고요. 그때에는 어떻게 결정하세요?

김   말씀하신 것처럼 제 안에는 다양한 정체성이 있는 것 같긴 해요. 그렇지만 그것들이 서로 충돌하는 순간은 크게 없어요. 미술관 큐레이터로 기획한 전시들이나, 제가 중점적으로 연구하고 분석한 비평이나, 아니 심지어 문화재단의 전문위원으로 기획했던 것들과 지금 문예진흥실장으로 있으면서 기획한 프로젝트들

에서도 제 철학은 분명해요. 씨알, 공동체, 신명, 공진화, 모심-살림, 샤먼, 지역, 변태[변신으로서의 술수(術數)]…. 그런 개념이 생태적으로 휘몰아쳐 흐르는 민중미학이거든요.

고    그런데 분명히 비평이랑 전시는 다를 수밖에 없지 않나요? 전시 기획은 훨씬 불특정 다수를 상대로 하고요. 비평을 읽는 사람은 훨씬 전문적인 독자층일 수밖에 없고요.

김    제 철학은 '하나'라고 말할 수 있는데, 전시와 비평에서는 조금 다른 양태 혹은 문제라고 봐요. 드러나는 방식과 그 방식이 관객이나 독자와 만나는 구조가 다르기 때문이죠. 한 인간으로서의 김종길과 큐레이터 김종길, 미술평론가 김종길 모두를 '같다'고 말할 수 있을까요? 물론 한 사람이긴 하죠. 그런데 큐레이션과 비평의 문제를 동일한 시선으로 읽어낼 수 있을까요? 앎과 실천이 같아야 한다고들 말하지만, 예컨대 큐레이터가 정치적인지 큐레이터가 기획한 전시가 정치적인지, 아니면 전시에 출품된 특정 작품이 정치적인지를 다 동일한 문제로 보았을 때 발생하는 모순과 다르지 않을까요? 큐레이션의 결과는 다층적인 측면에서 해석해야만 해요. 왜냐하면 한 작품은 한 작가의 미학적 발언이 함축된 상징성 그 자체잖아요. 큐레이터의 전시라는 것은 그런 '발언의 미학'을 정교하게 배치하는 것 이상으로 나아가기 힘들다고 저는 생각해요. 그 배치의 철학에서 큐레이터의 큐레이션이 '정치성'을 획득할 수도 물론 있겠죠. 그렇지만 비평은 그것과 완전히 다른 문제가 아닐까요? 왜냐고요? 전시와 달리 비평은 평론가 자신의 비평적 직관이 무엇보다 중요하잖아요.

좀 전에 신 선생님이 '큐레이션 안에서도 주관적 시각이 반영되지 않느냐'고 하셨는데요, 저는 처음 큐레이터를 시작했을 때 그게 불가능하다고 생각했어요. 어렸기 때문에 '비평을 해야 비평적 시선의 기획이 나올 수 있다'고 생각했던 것 같아요. 하지만 지금은 그런 걸 다 인정해요. 그렇지만 그렇다 하더라도 큐레이터의 시선과 비평은 전혀 다른 문제라는데 변함이 없어요. 저는 그걸 일치시

키기 위해 노력해왔고 그래서 그걸 제 안에서 의도적으로 구분하고 싶지 않았을 뿐이죠. 무슨 얘기냐면 미술평론이라는 것이 미학이나 철학이나 사회학이나 미술사 등 여러 가지 공부를 통해서 자기 이론을 만들어내는 과정이긴 하지만, 그걸 순수하게 평론 그 자체로만 보면 그건 문학이어야 한다는데 이론(異論)이 있을 수 없다는 거예요. 어떤 미술평론가가 평론을 썼는데 그게 미학인지 철학인지 사회과학인지 구분이 안 되는 경우가 많더군요. 또 어떤 경우는 너무 미술사로 접근해서 그게 학술 논문인지 평론인지 구분도 안 되고 말이죠. 제가 아는 한 평론은 참조나 인용이 거의 필요 없는 굉장히 직관적인 언어를 통해서만 생산되는 문학적 텍스트예요. 물론 학술평론이라는 게 없는 건 아니지만 말이죠.

고 ___ 약간 혼동되는데 비평이 지나치게 미술사에 근거하고 있으면 결국 정보가 과도하게 많이 들어간 것이고, 문학적이라면 굉장히 감각적인 수단을 사용해서 작품을 관객들이 새롭게 볼 수 있도록 유도하기 위한 것이니, 목적이 다르지 않나요?

김 ___ 저는 그 둘이 독립된 방식으로 존재하는 게 아니라 좌뇌와 우뇌 사이의 뇌들보처럼 서로 교호(交互)될 수 있는 곳에서 카오스모시스(Chaosmosis, 구타리의 동제목의 저서에 소개된 주체성과 가치의 우주와의 상관관계 개념)로 존재한다고 봐요. 미학이나 철학, 미술사는 학술적으로 연구하는, 레퍼런스가 치밀하게 따라붙는 매우 실증적이고 논증적인 학문이죠. 그런데 미술평론이란 것이 논증이 가능한 것일까요? 저는 평론이란 논증을 해서도 논증을 요구해도 안 된다고 생각해요. 평론은 지극히 1차원적인—느낌이라는 '몸각'의 차원에서—직관의 언어니까 말이죠. 그래서 저는 평론의 언어를 '사상의 직감(直感)'에서 비롯된 문학적 텍스트라고 생각해요. '사유(思惟)'와 '생각(生角)'은 비슷한 말이지만 사유는 철학적 언어에 가깝고 생각은 비평적 언어에 가깝죠. 직관은 '생각'의 뜻처럼 '순간 속에서 사태를 전체적으로 파악'하는 것이니까요. 평론은 직관의 언어를 '느낌'으로 발산하는 문학성을 가졌어요. 다소 이율배반적인 이야기일 수 있는데요, 직관을 평론의 언

《언니가 돌아왔다》개막전, 경기도 미술관, 2008 (중앙 김종길 학예실장)

《악동들, 지금 여기에》, 경기도 미술관, 2009

어로 표현할 때 필요한 것은 '사유하기'의 문학적 태도예요. 직관에 대해 반성하기, 직관에 대해 분석하기, 직관에 대해 사상하기가 직관을 문자언어로 표현할 때 반드시 필요한 덕목이죠. 바꿔 말하면 미술평론이라는 것은 '분석적 사유' 없이는 대중적 글쓰기가 거의 불가능하다는 거예요. 역설이죠?

신___ 역설은요, 그 간극의 사이를 왕래하는 것이 예술실천일텐데요. 기왕에 기획이 주관적이다라는 이야기를 나누었으니 큐레이팅에서 분석적 사유가 적용되는 부분을 듣고 싶습니다.

김___ 예를 들어 한 편의 연극은 연출가의 몫이 크기 때문에 무대 전체를 조망하는 연출가의 시선을 배제할 수 없어요. 그러니 연출가는 배우와의 지속적인 대화를 통해서 자신이 생각하는 캐릭터에 대해 말하고, 배우도 자신이 고민하고 찾았던 캐릭터를 노출시켜요. 연습이 끝나고 드디어 막이 열렸을 때는 희곡의 텍스트는 사라지고 배우의 싱싱한 '말'만 살아나죠. 마찬가지로 미술 작품이라는 한 배우가 있다고 쳐요. 평론가는 이 '작품-배우'와 대화를 해야 하죠. 비평의 방식을 내려놓고 다른데 신경을 써요. 특히 공간 배치 방식이 그렇죠. 어떤 작품을 이곳에 배치할 것이냐, 저곳에 배치할 것이냐, 이 높이가 적당한가, 저 높이가 적당한가, 또 관객의 동선을 고려했을 때 앞쪽과 뒤쪽에서 작품은 어떤 메타포로 관객과 만나는가, 입구에서 출구까지의 스토리텔링은 적당한가? 그것은 마치 무대 위에서 사건을 형성하는 배우의 말과 동선과 음향과 조명 따위를 고민하는 것과 거의 같다고 볼 수 있죠. 저에게 작품 하나하나는 배우예요. 그래서 작품의 메타포를 희곡의 대사라고 생각하거나 색과 구성, 크기, 물성, 표현 방식 등등을 세밀하게 따져서 배치를 고민하죠. 전시공간연출은 제 석사논문 주제이기도 했고, 그런 공간 배치야말로 전시를 위한 '최대한'의 시놉시스라고 생각해요.

고___ 그런데 아까 하신 말씀 중에서 비평가나 큐레이터 모두가 특정 문맥을 제시하고 그리고 작품에서 그것을 읽어내는 자질을 가져야된다는 선생님의 생각

에 충분히 동의해요. 맥락을 읽어내는 능력은 전공분야 하나만 파고들어서가 아니라 더 넓은 시점을 갖추었을 때 가능하다고 봐요. 작업을 극중 등장인물로 생각해서 배치할 수 있는 능력도 그러한 시각과 시야를 갖추어야 가능할 것 같고요.

**김** 맞아요. 어떤 이미지의 상징성을 해석하기 위해서는 잡다한 지식이 필요해요. 잡학다식은 비평의 실마리를 위한 촉(觸)이라고 할 수 있어요. 평론가는 무엇보다 촉이 발달해 있어야 한다고 생각해요. 다양한 영역의 지식을 꿰고 가야 어떤 작가의 작품을 봤을 때 작가의 의도와는 다소 무관할지라도 그 이미지의 상징성에 '직관적으로' 접근할 수 있기 때문이에요. 보이는 것과 보이지 않는 것을 동시에 보는 눈이 없으면 자꾸 작가의 의도에 매몰돼요. 그래서 다른 사람의 이론을 가져와서 끼워 맞추기식 평론을 만들어 내기도 해요. 참 어이가 없고 황당한 일이죠.

**고** 큐레이터 스스로가 자신의 전문성과 존재감을 스스로 약화시키는 일들이 국내 미술계에서 너무 자주 생기죠.

**김** 네. 맞아요. 기획이든 비평이든 자신의 존재감을 보여줄 수 있는 철학적 태도를 가져야 한다고 생각해요. 제가 제시하는 샤먼적인 미학 체계는 우물이에요. 서구이론을 단선적으로 '거울론'이라고 할 수 있다면 거기에 대응하는 이론으로서 '우물론'이 있다고 저는 주장하는 거죠. 그리스 신화에서 미소년 나르키소스(Narcissus)는 호수에 비친 자기 얼굴에 반해서 결국 미쳐 죽게 되죠. 이것을 김상봉 선생은 '홀로 주체성'이라고 정리하더군요. 자기애잖아요. 서구의 개인주의 문화는 바로 이 거울에 비친 자신을 사랑하는 자기애적 리비도에서 비롯된 것이라 본 것이죠. 반면, 동아시아의 그것은 '서로 주체성'이라고 말해요. 이타적 사랑이죠. 우리는 모델의 재현 문제가 그렇게 중요하지 않았어요. 자 여기, 우물이 하나 있다고 쳐요. 누군가 우물 속을 들여다보고 있으면 우물면이라는 거울에 비친 얼굴이 보이겠죠. 그런데 조선시대 화가들은 초벌을 그린 다음 자신이 만났

던 사람들을 불러서 닮았는지 안 닮았는지를 물었어요. 이 사람은 닮았다 그러고 이 사람은 안 닮았다 그래요. 그럼 화가는 다시 그리죠. 다시 그린 것을 사람들이 '아, 이제야 그 사람 같네요'라고 하면 완성본이 되는 거예요. 심연(深淵)이라는 말은 바로 여기서 나온 말예요. 우물 속이죠. 화가가 사람들을 만나러 다닌 이유는 심연이라는 바로 그 물밑에서 표상되어 올라와 맺힌 상을 찾는 과정이었던 거예요. 수많은 세월이 쌓여서 만든 '지금'이라는 얼굴, 그건 다시 말해 재현과 심연이 만나서 하나의 실체가 되는 것을 말해요. 물밑의 심연이라고 하는 정신의 표상이 나타나지 않으면 그건 아니라고 보는 거죠.

이 우물론의 구조를 저는 현대미술에 적용시키고자 하는 거예요. 리얼리즘과 샤머니즘을 우물구조로 바꾼 것이 '샤먼/리얼리즘'이에요. 이것은 매우 단선적 융합으로 보이지만 샤먼 리얼리즘은 리얼리티의 재현이에요. 저는 우리가 실제로 맞닥뜨리고 있는 이곳이 현실과 비현실과 초현실이 맞붙은 곳이라고 생각해요. 꼭 현실만이 아니라는 거예요. 예를 들면, 신현진 선생님이 이게 안 풀려, 점이나 보러가자고 해요. 무당이 "가! 왜 여기 앉아 있어, 가! 가! 너한테 얘기한 게 아니야. 저기 보니까 네 할머니가 문제다 얘." 이런 얘기를 해요. 후경이에요. 보이지 않는 것. 예를 들어 샤먼은 우리 눈에 보이지 않는 세계를 샤먼의 눈으로 봐요. 그건 귀신을 믿어야 한다거나, 혹은 미신을 믿으라고 하는 것과는 완전히 다른 문제예요. 그런 게 아니라 나를 존재케 하는 초현실의 영역, 비현실의 영역을 왜 우리는 상실했거나 지워버렸느냐를 물어야 한다는 거예요. 정말이지 이제는 다양한 층위를 녹여낼 수 있어야 해요.

고 ___ 그렇게 보이지 않는 부분들을 감각적인 언어로 풀어낸다는 것이 그래도 소통을 우선시 해야하는 비평문에서는 불가능하지 않을까요?

김 ___ 제 글은 사실 좀 뜬금없고 변화무쌍하고 약간 얼간이 같은 언어들일 수 있어요. 학문적이지 않은 문장을 쓴다는 것은 정치한 문장이 아닐 수 있다는 것을 반증해요. 그래서 종종 제 글들은 굉장히 분절적이고 카오스적인 문장이 될 수

밖에 없더군요. 그렇지만 저는 카오스적 글쓰기가 큐레이터의 언어일 수도 있겠다 싶어요. 저는 아까 얘기한 것처럼 허구니 상상력이니 하는 것들을 평론에 끌고 오기도 해요. 신 선생도 아까 소설로 평문을 쓴다고 했잖아요. 저는 선후배들의 평론을 늘 챙겨서 보는 편이에요. 신 선생의 소설도 읽어 봤어요. 아주 흥미롭더군요. 저는 희곡 방식으로 대략 열 편의 평론을 썼어요. 희곡 형태가 재밌는 것은 다인칭 관점에서 작가와 작품을 논할 수 있다는 거예요. 물론 다인칭이라는 시선도 나 한 사람의 평론가가 창조하는 것이지만 말예요. 이 모든 것은 어쨌든 평론가 개인이 주체적으로 글을 쓴다는 것을 전제하는 것일 거예요. 제가 『월간미술』에 이런 글을 기고한 적이 있어요. "병신체의 미술언어를 버려라." 이래요. 미국식 영어, 영국식 영어, 이태리어, 독일어, 불어, 심지어 저기 러시아까지 종횡무진 레퍼런스를 하면서 앙드레 김 스타일로 비평을 하는 거죠.

**병신체**는 패션잡지인 보그가 사용하는 문체로 보그체에서 왔다. 외래어나 패션분야의 전문용어를 남발해서 가독성이 떨어지기 때문에 같은 분야의 사람들끼리만 알아듣거나 그 분야의 대표적 이미지만을 저자에게 동일시 시켜줄 뿐이라고 해서 이를 낮춰 부르고 비판하기 위해 생긴 말이다. 예를 들면 "뉴 이어 스프링, 엣지 있는 당신의 머스트 해브 아이템은 실크화이트 톤의 오뜨 꾸뛰르 빵딸롱"이 있다. 패션뿐만 아니라 미술이나 인문인문과학에서도 마찬가지이다. "나의 텔로스는 리좀처럼 뻗어나가는 나의 시니피앙이 그 시니피에와 디페랑스되지 않게 함으로써 그것을 주이상스의 대상이 되지 않게 컨트롤하는 것 등이 그러한 예이다." 김종길의 글(http://www.artinculture.kr/online/1349)을 참조.

**고** 선생님, 그러면 카오스적인 글쓰기가 뭔가요? 그리고 카오스적인 글쓰기, 제가 이해하기로는 전통적인 논리의 과정을 부정하는 방식이 전시 기획에서는 어떻게 사용될 수 있나요? 예를 들어 전시의 기승전결 방식요?

**김** 기승전결이 아니라 전기승 방식, 결로 가도 상관이 없는데, '이 전시의 형식은 결승전기로 가도 상관없다'는 등 처음에 맞닥뜨리는 부분에 가장 임팩트 있는 메시지를 전달하고자 할 때는 그런 방식을 쓸 수도 있어요. 전전전전의 방식은 '끊임없이 의문하는 방식의 전시를 만들어야겠다' 할 때 배치하는 방법이에요. 이건 제가 연극에서 배운 방식이에요. 이걸 끌고 들어오는 거예요. 텍스트를 통해서 썼던 개념어를 공간에 끌고 들어오는 거예요. 그게 기획이에요.

《팔방미인》 전시중 이강소 작가 인터뷰, 2010

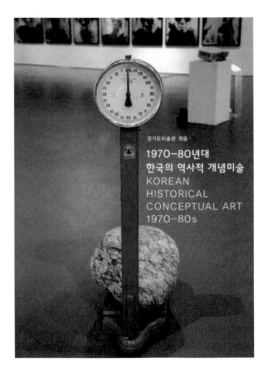

《경기도의 힘》 포스터, 경기도 미술관, 2010          전시 《팔방미인》 관련 출판서적, 2011

《팔방미인》 전시 같은 경우는 아주 정교하죠. 반면 《경기도의 힘》 같은 전시는 완전히 난쟁이에요. 일종의 아트마켓처럼 살롱전시와 복합적으로 다 풀어서 만들어버리기도 하죠. 바닥에다 지도를 그려버리기도 하고. 그런 전시도 있지만 좌대 같은 것 하나 없이 오로지 바닥과 벽만 이용해서 했던 것은 그것이 1970~80년대 개념적 실험미술이었기 때문에 그랬어요. 《팔방미인》 전시 같은 경우는 아주 정교한 거죠. 관객이 들어왔을 때 이 흐름을 어떻게 보게 할건가 하는 고민이 굉장히 많죠. 근데 다른 후배 큐레이터들의 전시를 가서 이런 논리를 대입해 보면 전시가 헐거운 것이 많아요. 작품이 어디에 있다는 것만으로도 굉장히 정치적인 문제거든요. 관객들이 두 발짝 후에 만날 거냐, 열 발짝 후에 작품과 맞닥뜨릴 거냐는 굉장히 정치적인 동선이에요. 그런데 후배들 전시에서는 그러한 계산이 느슨해요. 그러한 맥락에서 본다면요. 그래서 큐레이션과 크리틱이 저한테 완전히 구분되지 않는다는 것은 이런 이유에서에요. 그렇지만 또 큐레이터의 입장에서 전시 도록에 서문을 쓸 때, 저는 큐레이터의 시선으로 쓰지 않아요. 전시를 기획한 자의 시선이 아니라 공간을 어떻게 기획하는 가에 대한 방식의 언어를 쓰는 거죠.

신 ___ 저 너무 너무 동감해요. 큐레이팅을 하거나 글쓰기를 하거나 주체성, 경향성이라고 명명하시는 바는 일종의 포지셔닝을 해야 한다는 거지요?

경향성은 독일의 철학자 발터 벤야민(Walter Benjamin)이 "생산자로서의 저자(Artstist as Producer)"라는 강연에서 문학과 예술작품의 특정 형식에는 예술이 제작, 생산되는 구조와 논리가 녹아져 있는데 그것을 경향성이라고 명명하였다. 보통 경향성은 시대와 지배 계층의 사고방식을 반영하곤 해서 벤야민은 그것이 진정으로 저자가 원하는 것이었는지를 깨달아야 한다고 주장하였다.

김 ___ 신현진 선생의 글을 제가 인터넷에서도 보는데 일종의 소설적인 방식을 취하더라고요. 재밌다 생각했는데요. 여기 제가 들고 온 평론서를 예로 들면요. 작고 비평가, 중견 비평가, 두 명을 등장시켜서 대화로 비평을 하게 해요. 제가 쓰는 것이지만 희곡의 일종이에요. 일종의 귀신이에요. 작고 비평가인 귀신을 한 명 불러들여서 중견 비평가와 비평을 하

게 해요. 1인칭으로 쓰는 비평문이에요. 제가 희곡을 했기 때문에 1인칭으로 다시점을 만들어내기는 굉장히 어렵기는 해요.

신　희곡이요! 와. 저도 희곡이 참 유용하다고 생각합니다. 기획자, 글쓴이의 강력한 주장도 필요하겠지만 서술과정에서 대립적일 수도 있는 양쪽 모두의 근거를 제시하려는 생각에 저도 자꾸 다른 의견을 가진 이의 목소리를 넣으려 하고, 그러니까 희곡 같은 것을 쓰게 되더라고요.

김　2명, 3명을 등장시키기도 해요. 어떤 사람은 철학자·방관자, 어떤 사람은 적극적인 크리틱. 각각의 입장에서 투영시켜 버리는 거죠. 내가 쓰는 거지만 그 사람의 입을 빌리면 전혀 다른 텍스트가 나와요. 여기에서도 미술평론가 김종길과 큐레이터 김종길을 등장시켜서 서로 싸우게 하는 거죠. 오늘 나누는 대화에는 "큐레이터 김종길은 정치적이다, 인간 김종길은 미학적이다."가 모두 등장했어요. 사람들은 다 한사람이고 똑같다고 보지만 저는 아니에요. 인간 김종길이 정치적인지 아닌지 모르겠어요. 사람들은 "당신 굉장히 정치적이지"라고 싸잡아 말하는데, 사실은 그건 다른 문제에요. 전시 기획자, 큐레이터에게 묻는 "당신의 입장이 뭐냐" 이럴 때와 "당신의 전시가 정치적이다."라는 것은 다른 문제거든요. 전시라고 하는 것은 각각의 작품들이 만들어 내는 사운드에요. 그걸 저는 조직하는 거고요. 이건 아주 민감한 부분이에요. 큐레이터가 정치적이기 때문에 정치적인 전시를 만드는 것이 아니라요. 어떤 전시는 굉장히 지나칠 정도의 파열음이 나오는 정치성을 가질 수 있어요. 그랬을 때 나는 기획자의 입장으로 그 전시와 같이 맞물릴 때도 있겠죠.

고　특정한 기획자가 "정치적이다 아니다"를 너무 단순하게 규정하고는 하지요.
김　근데 사실 한 발짝 빠져나와 보면 제가 하는 연구 중에 자연미술도 있어요. 아주 근본적인 생태적 자연주의에 천착해서 작업을 하고 있는데, 30년 넘은 야투라는 조직에서 제가 오랫동안 연구하고 있어요. 《바깥 미술》이라고 대성리에

서 했던 일란성 쌍둥이도 제가 연구하거든요. 저는 로컬이라고 하는 지역주의도 굉장히 중요하게 생각하고요. 김홍희 관장님한테 로컬 프로젝트를 계속 하고 싶다고 요청드려서 경기도미술관에서《경기도 1번 국도》라는 전시를 했어요. 그래서 그것들을 다 동일한 관점으로 보지 않았으면 좋겠다는 거죠.

신___ 선생님의 정치적 소재 혹은 정치적 신념이 반영되는 비평이나 전시가 있을 것이고 그 전시와 평론이 정치적인 수위에서 작동한다는 것은 시지각현상의 역학 문제인 것 같아요.

길___ 큐레이터와 큐레이션과 크리틱과 인간 김종길은 다 동일한 존재는 아니에요. 각각이 사실은 조금씩 다른 맥락 속에서 자기를 재위치시키는 거죠. 이 인터뷰 할 때도 "인간 김종길한테 묻는거냐"라고 한다면, 저는 '제 관심은 굉장히 신화적이고, 유라시아 체계가 가지고 있는 이미지 기호가 어떻게 우리 한국사회에서 닫힌 창조성, 매몰된 창조성'인지에 대하여 말해요. 제가 연암로드를 타고 오는 이유가 뭐냐면 이미지의 흐름 안에서 볼 수 있는 창조성에 관한 관심 때문이에요. 제가 우물신화나 샤먼 리얼리즘을 얘기해도 사람들은 그런 걸 묻지 않아요. "네가 기획했던 정치미술전, 악동들, 굉장히 정치적이다." 그럴 땐 그런 걸 가지고 기획한 사례고 다른 기획도 사실은 가능한 거예요. 근데 어떤 펼쳐진 그걸 가지고 역추적해서 인간 김종길을 규정하려고 한다는 거죠. 이미 지금의 김종길은 없는 거예요, 거기엔요.

# 나는 큐레이터를
# 그만두었다

**신윤선**
유쾌한 아이디어 성수동 공장 대표

신윤선 대표는 2000년대 중반 토탈 미술관의 신보슬 큐레이터의 어시스턴트 큐레이터로 처음 소개받았다. 이후 《프레파라트, 어머니의 지구》라는 80여 명의 작가가 참여하는 대규모 전시를 기획했다는 말을 들었다. 하지만 그가 기획한 다음 전시인 《커피 위드 슈가》는 기획주체가 명확하지 않았을 뿐만 아니라 이렇다 할만한 다음 전시소식이 들리지 않아서 신윤선은 조금씩 나의 기억 속에서 사라져갔다. 시간이 지나 필자는 백수가 되었고, 오늘날 큐레이터란 미술계에서 얻어먹을 만한 콩고물이 없겠다는 결론을 내리던 차에 공동필자인 고동연 선생이 그를 큐레이터를 관둔 사례로 인터뷰를 하자는 제안을 해왔다. 2000년대 당시 신진 큐레이터였던 신윤선의 이야기가 이 책에 현실적인 층위를 더하리라는 것이 그의 의견이었다. 이야기를 들어보니 신윤선은 많은 어려움을 겪은 후에 미술계 주류에 편입되지도, 혹은 떠나지도 못하는 필자와는 달리 새로운 길을 개척하였다고 한다. 그래서 그를 만나러 가는 길에 후배 세대 큐레이터가 대견하기도 하고 얼마나 힘들었을까 하는 짠~한 마음이 교차했다.

▽

**고**___ 선생님은 어떻게 기획자의 길로 들어서게 되셨나요?

**신윤** 고등학교 때 부모님이 미대 입시를 반대하셔서 좌절과 반항의 표시로 책상에 엎드려서 잠만 잤어요. 그러던 어느 날 가장 친한 친구가 "홍대 예술학과를 가면 큐레이터가 된다"더라 하면서 자고 있던 저의 책상에 안내서 하나를 쿵 하고 내려놓는 거예요. 그때 처음으로 큐레이터라는 단어를 들어 보게 되었어요. 그때 큐레이터는 박물관에서 일하는 사람이라고 하니, 제가 얼마나 멋있다고 생각했겠어요. 그 이후로 저의 10대와 20대는 계속 예술학과를 가기 위해, 그리고

큐레이터가 되기 위해서 나아가는 기간이었어요.

부모님이 왜 미대를 가고 싶느냐 혹은 어떤 직업을 가지려고 그러느냐라는 질문을 할 때에 나는 사진 잘 찍고, 만들기를 잘 하니 미대를 나와서 패션계와 그리고 유명한 사진작가와 같이 일하고 싶다는 내용을 구구절절 이야기를 했어요. 그러면 부모님들이 "네가 그림을 그리겠다는 것이냐?", "혹은 사진을 찍겠다는 것이냐?"라고 되묻곤 하셨어요. 친구들, 학교 선생님들과도 이런 비슷한 질문과 대답의 과정을 반복했어요. 지금 되돌아보면 제가 원했던 일이 기획자라는 생각이 들어요. 하지만 제가 97학번인데 홍대 예술학과에 갔을 때 큐레이터를 하겠다고 입학한 학생은 한 학년에 한두 명밖에 되지 않았어요. 그만큼 큐레이터가 잘 알려져 있지 않았어요.

고___ 흥미롭네요. 고등학교 때부터 큐레이터가 되기를 희망했다니요. 그러면 홍대 예술학과에 지원한 후에 큐레이터가 되기 위해 구체적으로 어떤 노력들을 하셨나요?

**신윤** 알바를 엄청 많이 했어요. 지금은 이름도 기억이 안 나는데 강남의 갤러리에서 봉투 붙이는 거 아세요? 초대장을 발송하는 일인데 오전에 3시간을 일하면 5만 원인가를 줬어요. 그런 것도 하고 롯데 갤러리에서는 지킴이 하면서 작품을 판 적도 있어요. 그래서 엄청 칭찬을 받고 인센티브도 받았어요. 그렇지만 그런 알바들이 기획자가 되는 데에는 도움이 되지 않았어요. 당시에는 큐레이터가 되겠다는 어렸을 때의 환상에 '이것이 꿈을 위한 길이겠거니'라는 막연한 생각을 가지고 이런 저런 일을 했었던 것 같아요.

---

《**거리미술전**》은 일명 '거미전'이라고 한다. 홍익대 학생회와 홍익대 미술학과 학생이 주축이 되어 1993년부터 매년 8월 말부터 9월 초에 홍익대 정문 광장, 인근 골목, 걷고 싶은 거리, 홍익 어린이공원 등에서 열린다. 일반 그림, 벽화, 공연, 영상, 참여미술 등이 거리에 전시된다.

고___ 들어보니, 좀 단순 알바들에 가깝네요. 그렇다면 기획 일에 도움이 되었거나 근접한 알바도 했나요?

**신윤** 공연기획이요. 제가 홍대 《거(리)미

《(술)전》을 1997년과 1999년에 기획했는데 거기서 퍼포먼스가 열렸어요.《거미전》은 나름대로 홍대에서 큰 이슈였고, 당시에는 그 기획을 하는 것이 기획자가되기 위한 첫 관문이라고 여겨졌었어요.

신___《거미전》의 기획은 어떤 식으로 운영되었나요?

**신윤**___《거미전》이 학생회와도 연결되어 있다 보니 선배들이 가르치는 방식이었어요. 선배들이 제가 똘똘해 보이니까 "야 너 이거 해라!"고 하면 제가 알아서 주먹구구식으로 해내고 그랬죠. 다들 회피하는 퍼포먼스를 공부하고 세미나 만들고, 그렇게 공연팀장으로서 한 일들이 지금 보면 나이브하기는 했지만 가장기획에 가까운 무엇이었던 셈이에요. 당시 홍대 정문 근처에 가파른 경사가 있었는데 그것을 이용해서 무대를 만들었어요. 그 때 **쌈지의 천호균 사장님**을 무턱대고 찾아가서 "무대를 만드는데 오백만 원 드는데 천만 원만 주세요"라고 해서 후원을 얻어냈어요. 그리고 언더그라운드라는 홍대 앞의 유명한 클럽에서도공연을 기획했고요.

1990년대 말~2000년대의 국내 대안공간 중에서 주도적인 활동을 벌이던 기관으로 루프, 풀, 사루비아다방, 쌈지스페이스 등이 꼽힌다. 그 중 쌈지스페이스는 주식회사 쌈지가 운영했다. 당시 (주) 쌈지는 '아트마케팅'이라는 모토아래 대안적인 예술, 젊은이의 문화와 관련된 레지던시, 전시장, 쌈넷, 공연장, 쌈싸페(쌈지 사운드 페스티벌) 등을 대대적으로 운영하고 지원하였다.

신___ 신 선생님의 친구들도 당시 비슷한 방식으로 큐레이터의 경력을 쌓았나요?

**신윤**___ 당시 홍대에서 수업을 할 때 선생님들이 작품 이미지들을 슬라이드로 보여주시잖아요? 그러면 슬라이드가 하나씩 '찰칵'하고 넘어가면 애들이 "아아 저거? 저건 메트로폴리탄 미술관에 있어, 아! 저건 에르미타쥬(Hermitage)에서 봤어"라고 하는 거예요! 저는 에르미타쥬가 어디 있는지도 모르는데요. 다는 아니었지만… 여하간 그랬어요. 절반은 상위층 자제였고, 절반은 그렇지 않았는데 하여간 양극화되어 있던 상황이에요. 참고로 저희 학번이 IMF를 맞은 97학번이

성수동 공장 입구, 2016

상상공장 3, ART+TECH 상상공장, 2015년 11월

신윤선, 성수동 공장 대표

거든요. 그래서 학과 인원 40명 중에 1990년대 말에 12명이 휴학을 하는 최악의 사태를 맞이하기도 했어요. 그 때 있는 집 자식과 없는 집 자식의 양극화를 처음 접해봤어요. 이 사실이 기획과는 관련이 없을지는 모르지만 많은 것을 좌지우지 했다고 생각해요.

이후 2003년 갤러리 잔다리가 오픈을 준비했는데 최금수 선생님과 함께 개관을 준비하는 큐레이터로 일을 했어요. 그 때 이미지 속닥속닥을 운영하시던 최금수 선생님이 술자리에서 저항이나 민중과 관련된 이야기를 해주시곤 했어요. 이론은 배윤호 선생님이 많은 도움을 주셨고요. 이후 2001년 나비센터에서 최두은 선배, 노소영 관장님을 도와 《의정부 미디어 페스티벌》, 서울대공

이미지 속닥속닥은 1990년대 말 메일링을 이용해서 초대장을 발송하는 웹사이트 기반의 사업체이다. 당시 이미지 속닥속닥이 메일링 발송업체로는 유일하였고, 메일링을 위해 제공된 보도 자료와 이미지들도 축적, 보존되어 오고 있다. 덕분에 '이미지 속닥속닥'은 국내에서 1990년 말부터 현재까지 미술전시나 예술계의 행사에 관한 광범위한 정보를 보유한 미술사적인 서고의 의미도 지닌다.

원에서 열린 《꿈나비》 등의 프로젝트에서 인턴 일을 하면서 미디어 아트에 관심을 갖기 시작했고, 사회참여적인 미디어 아트를 기획하는 기획자가 되어야겠다는 생각을 갖기 시작했어요.

다원예술은 2000년대 초 매체실험을 위한 복합장르, 혹은 학제간의 구분이 모호한 예술의 형식이 증가하면서 한국예술위원회가 전격적으로 신설한 지원항목의 명칭이다. 따라서 특정한 성격을 지니기보다는 전통적인 미술적 장르 이외에 공연예술의 형식과 주제를 빌려온 매우 포괄적인 예술 장르를 지칭한다. 최근 국내 연구지원 사업들은 '융복합'이라는 분류 아래 이와 연관된 전시나 연구에 인센티브를 주고 있다.

고　요즘 흔히 말하는 다원예술 기획자의 길을 가셨네요.

신윤　획기적이라기보다는 음악을 좋아했었고, 연극도 열정적으로 쫓아다니다 보니 그렇게 되었어요.

고　공연예술에 대한 관심이 당시 홍대 앞의 분위기와 밀접하게 연관된 거죠?

신윤　네. 저희 세대가 1990년대 말 홍대 앞 문화의 혜택을 받은 마지막 세대가 아닐까 싶어요. 그 이후로는 홍대가 상업지구로 급변을 했으니까요. 보내주신 질

문서에도 저를 '큐레이터라고 생각하느냐'라는 문항이 있었는데 저는 큐레이터라는 자각이 없었어요.

**고** 큐레이터라는 자각이 없었다는 것은 무엇을 의미하나요? 혹시 큐레이터로 불리는 것이 싫었다거나 또는 거부감이 들었다던가?

**신윤** 아뇨, 좋았죠. 큐레이터로 불리는 것은 좋았어요. 하지만 정작 그냥 다른 분의 기획에 어시스턴트만 오래 했으니까요. 어시는 행정만 하는 사람인 듯 해요. 2004년 대학원에 가서야 기획에 대한 고민을 본격적으로 시작했고, 기획과 큐레이팅의 차이를 고민했어요. 그리고 제가 큐레이터라고 스스로를 생각하지 않는다는 것은 미술관 전시만 전문으로 하는 기획자를 꿈꾸지 않았다는 의미예요.

**고** 그럼, 기획자와 큐레이터를 다르게 보시네요.

**신윤** '큐레이터'는 미술관과 같은 기관 안에만 꼭 있어야 한다고 생각을 했어요. 반면에 '기획자'는 미술이라는 장르에 국한되는 것뿐만 아니라 여러 장르를 넘나들면서 연결하는 복합적인 일을 하는 경우라고 생각하고요. 예를 들어 직함으로 구분을 하자면, 2004년에서 2005년 경에 '문화기획자'라는 용어가 나왔는데 멋있게 들리더라고요. 문화기획자는 제가 기억하기로는 유학을 다녀온 분들이 많이 쓰던 용어였던 것 같아요. 그리고 기획은 자신의 콘셉트를 표현하고 그런 창작의 일을 진두지휘하는 일이라고 생각했죠. 그런데 어시로서는 담고자 하는 메시지를 행사에 표현할 수가 없잖아요. 그래서 자기표현을 하고픈 마음에 당시 친하게 지내던 동료들이랑 함께 '프레파라트'를 해보게 된 것이고요. 하지만 그것도 지속성이 없어서 2년 후에는 혼자 활동을 하게 되었어요.

**신** 네! 그 때가 제가 신윤선씨를 만난 때군요. 당시에 '이제 대안공간도 차세대가 생겨나는구나'라는 예상을 해 볼 수 있었죠. 그런데 프레파라트가 자리를 잡지는 못했어요. 그래서 1990년대 말 대안공간과 요즘 주목을 받는, 음… 그러

니까 2015년의 신생공간들 사이에는 공백이 있어요. 그렇다면 왜 1.5세대 혹은 2세대가 자리 잡는데 실패했을까요?

**신윤**  오랫동안 저는 역량의 부족에 대해서 자괴감을 가지고 있었지만 지금은 개인적인 역량만큼이나 큐레이터가 성장하기 어려운 사회적 분위기도 원인이라고 생각을 하게 되었어요. 프레파라트가 현미경에서 샘플을 얹어놓는 작은 유리판이잖아요? 그렇게 프레파라트 연구소는 예술을 면밀하게 보겠다는 생각을 가졌어요. 예를 들면, DJ-ing에서의 샘플링 아이디어를 가져와서 한국의 전통문화와 서구의 문화가 혼합되는 메커니즘을 보여 준다든가, 서구의 그림 감상법이 한국의 그림 감상법을 침해하는 현상이라든가, 이런 것들을 전시와 심포지엄 형식의 결과물로 만들어내었는데 미비하다는 평을 받았어요. 운영은 전시와 심포지엄의 내용으로 책을 내서 이윤을 창출하고자 하는 것이었지만 어려웠어요. 자주출판이라는 말도 나오지 않았던 때였어요. 단 2평짜리라도 좋으니 전시장을 구하려고 했지만 홍대 앞의 월세가 너무 높았고, 그래서 다시 어시로 루프와 토탈, 나비센터 등등을 전전해야 했죠.

**자주출판**이라는 용어는 주로 문학계에서 사용되던 용어이다. 미술계에서는 1990년대 말 이후 폐쇄된 기존 예술계의 구조에서 대안공간이, 그리고 음악계에서는 1990년대 중반 제작과 배급을 스스로 하는 인디레이블(독립제작사)이 생겨났다. 특히 출판계에서는 2000년대 후반부터 1인 출판, 자주 출판, 독립 출판, 자비 출판, 전자 출판 등의 새로운 출판 개념이 연속해서 등장하고 있는데, 이것은 기술적 측면에서는 개인이 클라우드 소싱을 활용해서 기획에서부터 마케팅까지 스스로 알아서 할 수 있는 과학기술적인 기재들이 발달했기 때문이다. 그리고 경제적 측면에서는 다양한 소규모의 수요에 부응하는 예술생산의 포스트포드주의적 전환을 보여주는 것이다. 사회적 측면에서는 소수자 취향공동체에 부응하는 시민계층의 권리 신장을 반영한다.

**신**  제가 좀 오해가 있었나 봅니다. 저는 신윤선씨가 어시를 하도 오래해서 인지도 있는 사람의 네트워크를 이용해 미술계에서 자리를 잡으려는 전략을 활용한다는 인상을 가지고 있었어요.

**신윤**  어느 정도는 제대로 보신 거예요. 그러고 싶었어요. 제 이름 대신에 선배이름을 지원금 신청서에 넣거나 하면 일감이나 지원금을 따기가 쉬웠어요. 선배들을 도우면서 같이 크는 전략을 생각했던 거죠. 그렇지만 어시만 계속해서는 길

71

이 없는 거예요. 더 이상은 못하겠다는 지점까지 오게 되었어요. 미술잡지에 글을 쓴다든가, 번역도 하고, 임민욱 작가의 프로듀싱을 봐주면서 국제교류도 하고 해외에 나가는 등 근근이 살아보기도 했어요. 그리고 미술관에서 큐레이터를 찾는다며 이력서를 달라고 하면 지원도 해봤어요. 하지만 이런저런 이유로 저랑 안 맞아 결국 성사되는 일이 없었어요. 그러던 와중에 6개월 정도 아무런 일감이 들어오지 않는 시기가 오게 된 거지요. 중요한 것은 운도 운이지만 제 스스로가 역량이 쌓인 사람이 되었어야 하는데 어시만 하다가 어딘가로 스카우트 될 수 있는 사람으로도 크지 못하고 30대 중반이 되어버린 거지요.

**신** 저런, 남 얘기 같지 않네요. 그리고 보면 대안공간이나 다원예술 쪽에 관심을 가졌는데 대안공간의 선배 큐레이터들의 역량이 후배까지 함께 끌어서 자리를 잡게 해줄만한 수준은 안되었군요! 국내 대안공간 씬에서 그 정도의 파워를 가진 분들은 서진석씨나 김홍희 관장님 정도가 다인 것 같아요. 실은 그 이외의 선배 큐레이터들이 신윤선 선생님을 끌어 줄 힘을 갖고 있거나 그럴만한 시대적 분위기도 아니고요.

**신윤** 미술계가 작다 보니 나눠 먹을 것이 없는 거죠. 더구나 미술계가 개방적이지도 않아서 불러주지 않는다면 개척이 불가능한 구조예요. 하여간 어머님이랑 친구들에게 빚을 지고 50만 원 월세도 내지 못하게 되니까 지옥 같았어요. 그래서 큐레이터를 그만둘 수밖에 없었어요. 공백기 내내 페북을 하면서 시간을 보냈고요. 단 2평의 장소도 얻지 못하는 이러한 상황이 무엇인가에 대해서도 고민을 했고 노동에 대해서도 고민하면서 녹색당의 일도 참여했었어요. 그때 "다시는 큐레이터를 하지 않겠다!"고 선언을 하고 다녔어요. 아직도 저를 미술계 종사자로 여기는 분들이 많아서 그런 선언을 하고 다닐 수밖에 없었어요. 그때가 2012년이었는데 물론 큰 이슈가 되지는 않았어요.

6개월 그렇게 놀고 있는데 개인적으로 아는 분을 통해서 정부와 관련된 일을 하게 되었어요. 큰 돈은 아니었지만 이제까지 제가 미술계에서 알바하면서 받

서울시 성동구 일자리대장정 전자 협약식, 2015년 10월

투명 키오스크, 유쾌한 아이디어 성수동공장 오프닝 파티, 2015년 6월

은 비용에 비해서는 컸어요. 근데 그것보다도 행정이라는 것을 알게 되었어요. 서류상으로 돌아가는 것이 현실에 직접 영향을 미치는 파급효과를 경험할 수 있었어요. 그게 큰 이득 중의 하나에요.

신 ____ 우아! 그야말로 우연치 않게 미술계를 떠나게 되었네요.

**신윤** 하하하. 그 때 내 자신을 이렇게 두어서는 안 된다고 생각했어요.

신 ____ 그럼, 이곳은 무엇을 하는 곳인가요?

**신윤** 미디어 아트를 사업화한 곳인데요. 미디어 파사드나 미디어와 관련된 콘텐츠를 제작해서 공기업에 판매하는 회사예요. 그리고 성수동의 비어있는 공장을 작업실로 활용하고 있고요. 나중에 카페로 바꾸는 것도 고려하고 있어요. 여기서 저는 기획을 하고 저희 남편은 제작을 맡고 있어요. 최근에 홀로그램, VR(Virtual Reality), 기어 360S와 같은 '실감형(Immersive)' 미디어 기술을 예술 콘텐츠와 접목시킨 무대미술 콘텐츠로 공연을 만들었어요.

최근에는 홀로그램, 키오스크, LED 콘텐츠를 활용하여 공연과 접목시키는 융복합 공연을 기획하고 있습니다. 요즘은 VR이 기술적으로 대세이고 여러 회사에서 콘텐츠 개발을 앞 다투어 하는 중이기에 저희도 삼성 기어 360S를 협찬 받아서 결혼식 장면을 촬영 한 후 거리가 멀거나 사정이 있어 결혼식에 오지 못한 분들에게 VR로 감상할 수 있는게 서비스를 시범적으로 한 적이 있습니다. 이런 디지털 뉴미디어 콘텐츠를 잘 개발해서 안정적으로 사업화시키는 것이 지금 저희 회사가 하고 있는 주된 일입니다. 그리고 최신의 디지털 디바이스를 이용하다보니 이와 관련된 교육 프로그램도 개발하고 있어요. 어린이, 청소년 대상이고, 아트+테크 교육 사업입니다. 내년부터 소프트웨어 교육이 의무화되는 시점이어서 교육 프로그램 개발에도 많은 에너지를 쓰고 있습니다. 이 정도가 저희 사업의 영역일겁니다.

**신** 그럼 미디어 아트에 대한 시장은 어떤 식으로 만들거나 찾아 가시나요?

**신윤** 차별화된 콘텐츠 기획과 영업이 모든 비즈니스의 핵심이 아닐까 생각합니다. 요즘 트렌드를 적용해서 얘기하자면, 영상 콘텐츠가 MCN에서 MPN 쪽으로 흘러가고 있잖아요. 이 맥락을 연구 중입니다. 우리의 콘텐츠는 어떤 플랫폼을 활용하거나 개발해서 확장이 가능할 것인가? 이런 정도의 고민일 겁니다. 동시에 단순 용역이 아닌 자체 사업의 확장과 회사의 안정성 추구, 장기간의 콘텐츠 연구개발을 위하여 투자 피칭도 진행하곤 합니다만, 쉬운 일이 아닙니다. 그래서 정부 지원사업을 따서 콘텐츠 개발

MCN(Multi Channel Network), MPN(Multi Platform Network)의 약자로 이전에는 유튜브 형식의 채널에서 콘텐츠를 판매하는 방식이었다면 MPN은 아프리카TV, VR(실감형 미디어들)과 같이 다양한 플랫폼과 기재들에서 콘텐츠를 팔 수 있는 방식이다.

도 하고 인력도 채용하고 그렇게 하고 있습니다. 요즘은 한국콘텐츠진흥원(Korea Creative Content Agency)이나 전파진흥원(KCA, 한국방송통신전파진흥원)과 같은 융복합 콘텐츠를 지원해 주는 곳이 많아져서 아이디어를 실현할 수 있는 기회가 늘었다고 할 수 있습니다. 아직 안정적이지는 않지만 여러 모로 서서히 회사가 자리를 잡아가고 있고요 작년 매출은 3억 정도 됩니다.

**고** 우리는 좌초하는 미술계에서 뛰어내리지도 못하고 있는데 용기 있게 새로운 분야를 개척하셨네요. 여기는 사회적 기업인가요? 이윤창출을 최우선의 목표로 하지 않고 이윤을 분배하는 조합의 형태로 운영된다든지요?

**신윤** 아니요. 그렇지만 저희 고민들이 녹색당과 교집합이 많은 것도 그렇고 제 자신이 사회참여적인 콘텐츠에 관심이 많습니다. 그래서 회사도 영리기업이지만 사회적공헌 프로그램을 항상 함께 진행하는 것을 목표로 하고 있습니다. 이것이 저에게는 중요한 인생의 과제입니다. 수익구조를 통한 회사의 안정성 확보, 그리고 사회적 공헌 프로그램의 양립화, 일종의 두 마리 토끼인 샘이죠. 좀 전에 얘기한 아트+테크 교육프로그램 〈상상공장〉도 사회적 공헌 프로그램에 해당합니다. 작년에는 도시재생 지역이었던 성수동, 해방촌동 학생들을 대상으로 진행

했었고요. 그리고 요즘은 부쩍 성수동 지역에서 활동하고 있는 기업의 대표님들과 이런 저런 많은 이야기를 나누고 있어요. 그래서 몇몇 회사들끼리 모여 『성수애愛서』라는 동네 잡지를 만들기도 하고 민관거버넌스 형태를 통해 '청춘성수'라는 제목으로 동네 축제도 기획하고 있습니다.

**신**　지금 하시고 있는 일을 기획으로 간주할 수 있나요? 그러면 큐레이터는 관두신 것인가요?

**신윤**　아니요. 단지 "큐레이터 안 한다!"라는 선언을 지키는 데에 목표가 있는 것은 아니고요. 되돌아보면 열정을 자아실현과 연결하는 실질적인 지혜를 누구도 알려주지 않았던 것 같아요. 저는 고생을 했지만 스스로 문화 기획자의 길을 찾은 것이니 절반의 성공이라 할 수 있죠. 저는 새로운 시대를 맞이하였다고 생각해요. 현재는 기업이 상품을 잘 만들어서 파는 것보다는 사랑을 받아야 하는 시대예요. 추상적이라 설명하기는 어렵지만요. 이러한 시대에 제가 직접 홍대 앞에서 경험하였던 젠트리피케이션과 노동의 가치 문제를 더 이상 예술가에게만 국한해서 생각할 수는 없는 것이지요. 제 자신의 삶을 예술에 포함시켜야 한다고 생각해요.

　그런 의미에서 성수동으로 오게 된 것도, 기획을 한다는 것을 단지 문화 예술의 영역으로 제한시키지 않으려는 자각에서 비롯된 것이에요. 성수동은 공단이 있는 공업지역이었다가 낙후된 채로 도시에 남아있는 유일한 지역이죠. 소상공인만 조금 남아서 먹고사는 터전인데 서울시의 도시재생 프로젝트가 진행되면서 연예인들이 건물을 사고, 뚝섬 근처에는 요즘 가장 핫한 서울숲이 만들어지고 하면서 땅값이 올라가는 현상이 벌어지고 있어요. 이러한 일들이 결국 이명박의 재개발, 오세훈의 뉴타운 개발 정책의 연장선상에 있지만 저는 적어도 개선된 버전이라고 생각해요.

서울시는 '마을 만들기' 사업과 함께 각 지역에 도시재생센터를 두고 토목 중심의 재개발이 아니라 사람 중심의 도시재생을 추진하고 있다. '창동의 아레나', '경의선 숲길'의 부분으로 2015년에 개장한 아현동의 '센트럴 파크', 낙후한 서울역 고가도로를 재보강하고 숲으로 가꾸는 '서울역 7017 프로젝트' 등이 대표적인 **도시재생 프로젝트**이다.

고___ 미술계에 남아 있는 저희들에게는 정말 신선하게 들리네요. 저희가 앞에서
도 말씀드린 대로 신윤선 대표님이 전통적인 큐레이터나 미술기획자의 길을 관
두셨다라고 하셨는데, 그렇다면 마지막으로 젊은 큐레이터들이 보다 냉정하게
자신들의 미래를 어떻게 설계해야 할까요? 선생님의 지난 전시 기획자로서의 생
활을 돌아보면서 조언을 해주세요. 아니면 현재 변화하는 미술계의 현실이나 큐
레이터의 역할과 관련해서 말씀해주셔도 됩니다.

**신윤**___ 글쎄요. 앞서 말씀드렸다시피 저 스스로 큐레이터라고 부르고 싶지 않다
는 선언을 하고 다녔다고 했잖아요? 순수미술계라는 울타리로부터 나온 상태라
큐레이터의 길을 희망하는 이들에게 어떤 조언을 드리지 못하겠어요. 그리고 여
전히 훌륭하게 전시기획을 하는 이들에게 실례하고 싶지 않아요. 대신, 요즘 신
생공간들은 제가 2000년대에 원했던 것들을 좀 이뤄낸 것 같아요. 올해 초에 서
울시립미술관에서 열린 《서울-바벨》이라는 전시를 보니까 제가 이전에 지녔던,
즉 어시로 주요 미술기관에서 일을 돕던 시절에 지녔던 숨겨진 욕망이 신생공간
을 하는 친구들에게는 없다는 인상을 받았어요. 오히려 "나 미술계 안 들어가도
돼"라고 하는 모습이 느껴졌어요. 제 생각에 확실히 저 때와는 다른 것 같아요.
그런 면을 저는 오히려 더 긍정적으로 봐요.

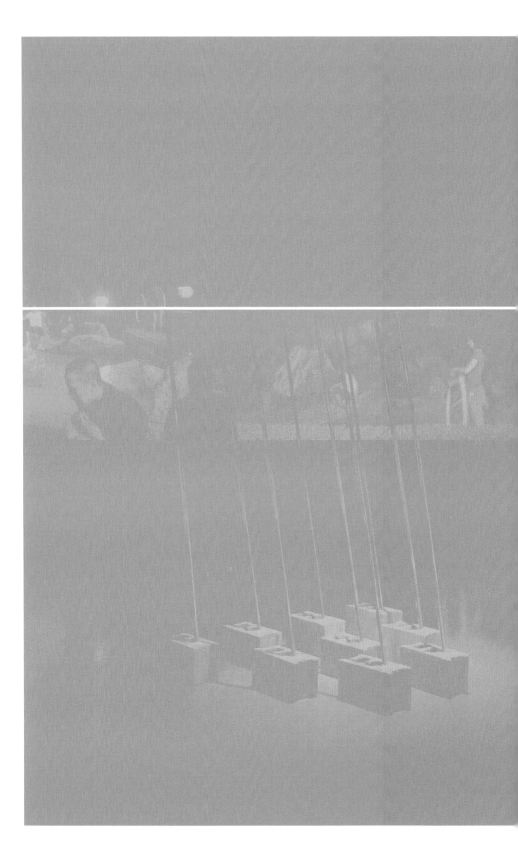

# 2장

## 협동의 미학

### 큐레이터, 작가, 동료들

〈프로젝터 테스트(Projector Test(s)〉, 박진아, 유화, 200 x 245 cm, 2008 (사진: 박진아)

전시준비를 위해 설치가 한창인 장면을 그린 박진아의 회화작품이다.
중앙에 짧은 머리 흰색 재킷을 입은 사람은 김선정 관장, 그 뒤에 검은 코트를 입은
사람은 7 1/2의 오선영 큐레이터이다. 왼쪽 끝은 작가, 그리고 프로젝터 앞에 머리를 묶은
여성은 작가의 어시스턴트이다. 오른쪽 끝의 중년 남성은 미술관의 설치 담당직원이다.
모두가 같은 이미지를 바라보고 있지만 사회적으로 기대되는 역할이나 행동양식은 다르다.

전시는 작가뿐 아니라 전시와 연관된 기획자, 코디네이터, 기관 관계자들이 모두 합심해서 만들어내는 공동창작의 결과물이다. 따라서 목표지향적인 큐레이터와 창작열에 불타는 참여 작가, 스태프 사이에서 다양한 일들이 벌어진다.

오랫동안 특정한, 혹은 한정된 작가군과 협업해 온 전 아트 스페이스 풀의 디렉터 김희진은 각 전시 때마다 기획자와 작가의 역할이 변할 수 밖에 없다고 주장한다. 큐레이터는 전시에서 작가나 다른 큐레이터들에게 미학적으로나 정치적으로 허용된 자신들만의 '운신의 폭'을 재빠르게 파악해고 알려줘야 한다.

작가와 큐레이터 간의 갈등이 야기되는 것은 근본적으로 큐레이터가 스스로의 역할에 대한 전문적인 이해가 부족하고 참여한 사람들과의 사회적인 합의를 이끌어내지 못하기 때문이다. 큐레이터가 전시의 제반 조건을 파악하고 총괄하는 능력을 지녀야 하는데 이러한 능력을 갖추지 못할 경우 큐레이터와 작가가 갈등을 겪게 될 공산이 커진다.

이어서 20대부터 30대 초반에 이르는 작가들을 소개하여 온
'기고자'의 디렉터 임다운을 만나 보았다. 임다운은 최근
서울시립미술관에서 열린 세마 블루 《서울-바벨》(2016) 전시에도
참여하였다. 그래서 사회적 네트워크가 비교적 탄탄하지 않은 신진
큐레이터가 어떻게 동료 젊은 작가들과의 협조를 이끌어낼 수 있는지,
그리고 전시를 통하여 젊은 작가들과 기획자가 어떻게 서로 공생하면서
성장해 갈 수 있을지를 알아보고자 인터뷰를 하게 되었다.
마지막으로 '미디어 아트의 여전사'로 불리면서 여성 미술과 연관된
수많은 전시와 영화제를 기획하여온 대안영상문화발전소 아이공의
디렉터인 김연호를 만났다. 그가 자신과 동일한 수위의 신념을 지닌
사람들을 만나기란 쉽지 않은 문제였다.

설사 작가나 스태프가 여성의 사회적 지위신장을 문화적인
활동과 연결하려는 이들이라도 의견 충돌은 생겼다. 작가들의 경우
자신이 페미니즘과 연관되어지는 것을 부담스러워 하고 스태프의
경우 '성매매'냐 '성노동자'냐와 같은 용어사용에 동의하지 못하고는
하였다. 그럴 때마다 김연호 디렉터는 변화해 왔다. 한편으로는
계속적으로 작가, 동료 큐레이터나 기관의 스태프들과 의견을
공유했지만 다른 한편으로는 타자의 역사 속에 위치한 여성 문제를
보다 넓은 시각에서 접근하고자 하였다. 김장연호 디렉터와의 인터뷰는
특정한 쟁점에 있어 어떻게 의견 차이를 조율하고 필요에 따라서는
큐레이터가 양보해 가면서 보다 큰 목적을 향해 협업하는지를
잘 보여준다.
세 큐레이터의 경험담을 토대로 작가와 기획자가 근본적으로 서로
다른 관심사를 지닐 수밖에 없는 상황, 그럼에도 불구하고 이러한
차이점을 극복해야만 하는 당위성, 현실적인 상황, 그리고 다양한
해결책을 알아보고자 한다.

# 큐레이터의 역할,
# 그리고 작가의 역할

김희진
전 아트 스페이스 풀 디렉터

"김희진과 아트 스페이스 풀의 작가들은 패거리 같아요." 저희의 첫 번째 질문이었다. '패거리'라는 표현이 좀 과하기는 하지만 분명히 외부에서 보았을 때 아트 스페이스 풀에 대하여 일반 미술계 인사들이 흔히 던질 수 있는 평가였다. 그래서 더욱이 인사미술공간에서 아트 스페이스 풀로 옮겨온 후에 풀과 인연을 맺어온 작가들을 전시뿐 아니라 강연이나 각종 네트워크에 활용해 온 김희진 전 대표가 지니고 있는 공간, 큐레이터, 작가들 간의 협업관계가 궁금해졌다.

▽

**고**　작가와 큐레이터와의 관계에 대하여 여쭙고 싶은데 미술계에서 흔히 나오는 작가와 큐레이터의 대결구도, 그리고 각자의 영역에 대하여 이야기를 나눠보지요.

**김**　서로의 전문성을 명확히 인정할 때 설계하기가 좀 나아요. 제가 경제학과 교수님들과 얘기할 때 처럼요. 아예 처음부터 역할분담을 명확하게 하는 전문인들 간의 협업은 문제가 덜해요. 그런데 작가와 큐레이터의 프레임이 주어지게 되면 정말 괴로워요. 또 안 좋은 케이스는 아카데미와 현장, 공무원과 큐레이터, 작가와 큐레이터 이런 식으로 진영을 가르는 거예요. 이건 아무한테도 도움이 안되는 프레임이에요.

　　작가와 큐레이터는 원래 프로덕션을 만들기 위해서 들어가는 건데요. 그런데 갈등관계가 생겼을 때 "이 말이 누구 입에서 나왔을까"라고 생각해보면 아마 작가 쪽에서 나왔을 경우들이 많거든요. 이게 뭐든지 소수자의 논리로 먼저 기득권을 정해놓고 얘기하는 방식이 어느 쪽으로부터 흘러나오거든요. 그리고 작

가와 기획자 쌍방이 충분히 소통을 하지 못한 상태에서의 이야기는 급속도로 재생산되고요. 그런데 잘 생각해 보면 큐레이터와 작가가 싸우면, 즉 진영들이 찢어지면 찢어질수록 누군가가 좋아지는 거예요. 예를 들어 비전문인들인 공무원들한테 좋은 상황이 돼요. 아니면 자본을 가지거나 진짜 힘을 가진 사람들 쪽이요. 실제로 국가의 문화정책 체제가 전부다 공공자본에 놀아나고 있어요. 이러한 상황에서 힘이 없는 큐레이터와 작가들이 서로에게 막 화를 내는 거죠.

공공자본(Public capital)이란 재화를 직접 생산해내지는 않지만 간접적으로 국민의 생산 활동을 돕고 국민 경제 발전의 기반이 되는 공공시설에 쓰이는 자본을 가리킨다. 대표적으로 철도, 도로, 항만, 통신 시설과 같은 사회 간접 자본을 생각하면 된다. 공공시설 중에는 국민의 문화예술 활동을 장려하기 위한 각종 문화예술 관련 정부 기관과 국공립 미술관, 창작스튜디오들이 포함된다.

**고**　아마 이러한 상황에 대하여 작가와 큐레이터가 어느 정도는 알고 있을텐데, 그래도 왜 이런 일들이 끊이지 않고 일어나는 걸까요?

**김**　저는 국내 큐레이터와 작가들을 생각해 보건대 충분히 전문화가 안 되어서 그래요. 전문화된 사람들이라면 이러지 않아요. '전문'이라는 단어를 너무 물신화하는 것도 싫은데, 예컨대 작가가 큐레이터의 한계를 모르기 때문이고, 그리고 큐레이터가 큐레이터 역할을 못 하기 때문이예요. 큐레이터를 보통 무슨 일을 하는 사람으로 저희가 부르나요? 처음에 개념을 잡은 후에 제도를 알고 그 제도에 관계해서 자기 개념을 조정하고 작가를 선정하고 프로덕션을 설계하고 유통하고 보여주고, 나아가서 회계까지 이렇게 전체를 다 알아야 하는 게 큐레이터에요.

그런데 말씀드렸다시피 점점 산업구조가 변화하게 되면서 전체 스펙을 볼 수 있는 큐레이터가 자꾸 사라져 가요. 그래서 큐레이터이긴 한데 부분 큐레이터가 많아요. 기획 전체에서 큐레이터가 총괄할 수 있는 능력을 갖지 못해요. 큐레이터들이 단순 행정직이나 거의 용역처럼 되다 보니 산업 구조적으로 그렇게 되어가는 것 같아요. 저는 그게 맞느냐 덜 맞느냐 이런 얘기가 아니라 권한을 그렇게 큐레이터에게 안 주기 때문이라고 생각해요. 그러다보니 큐레이터가 전체를

보지 못하게 되고 부분적인, 파편적인 기획만을 하게 되지요. 사실은 큐레이터 스스로가 자신의 전문성을 발휘할 기회를 잃어버리고 '다운'되는 거예요. '다운 된다'는 게 자기가 컨트롤한다는, 혹은 할 수 있는 통치력, 거버넌스(governance) 를 지니지 못한다는 거예요. 그런데 작가도 스스로의 제작에 대한 자율성을 점점 갖지 못해요. 자기 거버넌스도 마찬가지로 줄어드는 거예요. 그렇게 되다 보니 둘 다 전문성과 독립성을 갖지 못한 상태에서 서로를 반목하게 돼요. 집주인을 공격하지 못하니까 세입자들끼리 싸우는 거랑 같아요.

그래서 일 순위는 거버넌스의 스펙트럼을 보자는 거예요. 회복해야 될 것이 어디인지를요. 큐레이터가 주어진 상황에서 어느 정도 밖에 권리를 행사하지 못하고 있다면 작가는 그 스펙트럼을 알고 거버넌스를 회복하기 위해 싸우는 큐레이터를 도와야 되고, 또 작가는 어느 정도 권한을 원래 갖고 있어야 되는데 포기할 필요도 있다는 것을 인지해야 해요. 그동안에 큐레이터는 상황을 파악하고 있다가 되도록 작가를 위하여 가능성을 열어 주는 것이 할 일이고요. 그래야 되는데 지금은 각기 전투식으로 남아 있는 상태에서 이렇게 싸우고들 있어요. 굉장히 문제인 것 같아요.

그런데 저는 여기서 풀어갈 수 있는 실마리를 큐레이터가 줘야 된다고 생각해요. 큐레이터가 줘야 되는데 그것은 큐레이터가 답을 갖고 있어서가 아니라 자기가 어디에서 어디까지가 통치 가능한지를 먼저 알고 그것을 빨리 작가들한테 알려주는 것이 큐레이터의 역할이기 때문이에요. 그럼 작가는 여기서 어떻게 해야 서로의 스펙트럼이 넓어질 수 있는지를 도모해야 해요. 근데 보면 큐레이터가 이 지점에서 만족하거나 혹은 원래 것이 뭔지를 애초에 전혀 모르거나 하는 경우들이 많아요. 전체를 총괄해 본 적이 없어서 그런 경우들이 많더라고요. 그러면 작가도 큐레이터도 굉장히 안 좋은 관계에서 만나게 되는 거죠. 이게 좀 피상적으로 들릴지는 몰라도 저는 일단 큐레이터의 시선이 넓어져야 한다고 생각해요. 큐레이터가 작가를 만나 설계하는 과정에서 권한은 없어도 거버넌스 영역이 어디까지여야 하는지는 먼저 알고 출발해야 하기 때문이에요. 그랬을 때 "현

재 상황이, 조건이 어디가 문제가 있다"라는 것을 먼저 작가들에게 얘기해 줄 수 있어요. 그래야 작가도 그에 맞는 프레임에서 작업을 하다가 "선생님, 우리 이만 큼씩 넓혀봅시다"라고 얘기할 수 있고요. 그렇게 되면 아주 여러 전술이 나올 수 있어요. 전술을 같이 도모하는 거예요.

그런 면에서 제가 있었던 아트 스페이스 풀은 정말 좋았어요. 아까 말씀하 신 이야기로 돌아가서 "몇몇 사람들이 집단화된다"라는 것의 부분은 일차적으 로는 작가의 형성에 있어서 생각과 인격, 그러니까 인간으로 같이 만나게 되는 과정을 큐레이터와 작가가 오래 함께 경험하다 보니까 생겨난 부분이고요. 두 번째로 작가-큐레이터의 역할을 다 해본 작가들이 풀에는 많기 때문에 이 영역 에 대해서도 이야기를 드릴 수가 있어요.

**고**　아트 스페이스 풀에는 아무래도 큐레이터와 협업을 오랫동안 해온 작가 분 들이 많지요. 그래서 말씀하신 전술이나 가설이 가능하지 않나요?

**김**　그렇죠. 다시 말해서 기획은 주로 "어느 반경에서 어떻게 움직이는 것이고 작가는 주로 뭘 하는 거다"라는 기본적인 스펙트럼을 넓게 본 경험들이 있는 작 가가 많아요. 그래서 큐레이터가 자기의 "상황(situation)이 무엇이다"라고 이야기 를 작가들에게 해주면 거기서부터 어떻게 도모해야 하는지 바로 얘기를 뚫고 나 갈 수 있어요. 그게 작가 교육이라면 교육인데 풀에는 그런 교육들이 이미 되어 있는 작가들이 많죠.

**고**　문제는 국내 미술계에서 그런 교육이 되어 있는 작가군도 많치 않고요. 각 종 정치적, 문화적 배경 때문에, 물론 큐레이터들의 연령대에 따라서 다르기는 하지만, 그러한 장악력, 통치능력(governance)을 지닌 큐레이터들도 드물고요.

**김**　그렇죠. 제일 위험한 것은 산업 구조가 컨베이어 벨트(conveyor belt)식으로 분업화되면 그게 문제잖아요. 차를 만드는데 자기가 무슨 차를 만드는지를 모르 고 볼트, 너트만 보게 되는 셈이죠. 그래서 큐레이터-작가 프레임에서 얘기해 보

회의중, 아트 스페이스 풀

김희진

자면 풀의 가장 큰 장점은 큐레이터가 전체를 볼 수 있다는 거예요. 돈은 없지만. 어디에서 큐레이터가 전체를 다 보면서 기획을 해봐요. 그런데 어느 기관도 전체를 보여주지는 않아요. 그래서 전체를 보는 습관을 기르기 위해서 젊은 기획자 친구들이 정말 막 놀아야 되는 곳이 풀과 같은 소규모의 대안공간이에요. 대신 요즘 젊은 공간들이 생길 때마다 들여다보면 좀 괴로운 것이 이러한 과정을 다 무시하고 큐레이터와 작가가 권력구도 안에서 만나더라고요.

그리고 우리가 사석에서 이야기한 것과 같이 요새 특정 작가들과 큐레이터, 공간들이 집단화되는 경향이 있는지에 대해서는 저는 그게 미술 기관이라는 프레임 안에서만 보니까 그렇다고 생각해요. 그런데 자기의 인생관을 공유하는 작가들과 기관들이 모인다는 측면에서 보면 특정 기획자들과 작가들이 친한 것은 전 너무 당연하다고 생각해요. 그게 업종과 제도의 입장에서 자꾸 이야기하니까 문제가 된다고 생각해요.

**고**    특정한 전시나 가치를 공유한다는 것이 결국 금전적인 재원을 장악하는 것으로 이어지고요. 게다가 기금이고 기회고 한정되다 보니 그러한 기회를 갖지 못한 입장에서는 편파적이고 몰려 다닌다는 인상을 받을 수 있지요.

**길**    "자기네들끼리 서로 몰려다닌다."라는 비판을 하기가 쉬운데요. 솔직히 이런 식의 언어적인 표현에도 문제가 있다는 것을 알게 되거든요. 저는 풀에 처음 왔을 때 그런 얘길 가끔 했는데 "깊이와 넓이의 문제다." 즉 깊이는 깊어진 것 같은데, 다 너무 작품들이 비슷하다는 느낌을 좀 받았어요. 그럴 경우 작가군이 이미 형성되어 있기에 그룹전을 하기는 딱 좋은데 한 번씩 이걸 바꿔야 할 때 제가 그 역할을 맡았던 것 같더라고요. 깊이의 측면에서 보면 유사한 작가군과 하는 것이 좋은데 자꾸 그렇게 되다보면 비슷한 사업을 너무 많이 하게 되더라고요. 그럴 때 빨리 섞어야 해요. 그럼에도 불구하고 절대적으로 시각이 안 맞는 작가나 기획자들하고 섞일 필요는 없는 거죠.

**고**＿ 반복되는 이야기이기는 하지만 친한 작가들과 큐레이터들이 함께 하다보면 당연히 오해도 받게 되고 윤리적인 원칙을 지킨다는 것도 작가가 여럿이 연계되다보면 쉽지는 않지요. 그럴 경우 오히려 큐레이터의 역할이 더 중요해지는 것은 아닌가요?

**김**＿ 네. 그건 정말 경계해야 돼요. 그래서 저는 풀이라는 식탁에 이렇게 밥상 종지를 여러 개 벌린 거고요. 워크숍도 하고 전시회도 하고 다양한 종지를 벌이는 것이지요. 이 종지를 열어서 큐레이터도 자기 전문 종지를 찾길 바랐고, 작가가 자신에게 익숙한 언어로 풀에 들어오는 창구가 좀 많았으면 했었지요.

**고**＿ 그렇다면 성공적이었나요? 기존 풀의 작가군과 프로그램을 활용하면서도 새로운 작가를 들여와서 섞이고 했던 경우가 있나요?

**김**＿ 처음부터 풀에 들어와서 맞추고 섞이고 싶다는 경우는 별로 없고요. 작가들이 다 자기가 제일 잘하는 것을 먼저 꺼내요. 저도 그게 중요하다고 생각해요. 자기가 제일 잘하는 것을 스스로 아는 것은 인생 스펙트럼에서 중요하니까요. 그런데 말씀하신대로 자신의 영역에서 생각의 폭을 넓히고 잘하는 또 다른 것들을 하나씩 마스터해 나가는 거잖아요. 그 단계 때 그런 작가가 하나 있었어요. 30대 초반의 좀 늙은 학생인데 처음에는 비판적인 의견들이 다 학제나 교수님들의 기득권적인 평가 때문에 온 문제라고 생각해서 "나를 이해해줄 곳은 풀인 것 같다"라고 해서 오신 작가예요. 그런데 들여다보니까 문제의 층위가 꽤나히 넓고 깊더라고요. 고민이 뭐 교육 문제도 있고 우리나라의 냉전 얘기도 있고 다 들어가 있었어요. 그리고 그 맨 앞에 장자(長子), 그러니까 가부장 사회에 대한 고민도 들어가 있었고요.

그래서 이 작가의 작업에는 개인적인 부분부터 공동체적인 고민에 이르기까지 다 들어가 있어서 학교에서는 딱 명확하고 간단하게 정리해서 졸업 작품으로 낼만한 작업으로는 안 좋다고 보신 것 같아요. 그러저러한 이유로 그분이 풀에서 뭔가 자기를 던져보려고 오셨는데, 제가 풀하고도 안 맞는다고 말씀드렸어

요. 풀 같은 곳은 포퓰리즘이 내재되어 있는 상태에서 예술이 어떤 선까지 얘기할 수 있는가 라는 문제를 꺼낼 수밖에 없는 곳이에요. 그래서 "풀에서 모든 문제를 다 던질 수는 없어요."라고 설명을 드리고 "일단 풀로 오세요."라고 했어요. 그리고 제가 그 분에게 "언젠가는 기획과 비평을 하셔야 하는 분 같다. 그리고 국문과이지 않냐?"고 물었더니 국문과가 맞다고 하시더라고요.

**신**　점쟁이시네요. 그 작가 분을 보지도 않고 전공을 알아 맞혔어요?

**김**　네. 그 학생의 작업을 보니까 고통과 담론이 많이 들어가 있었어요. 그래서 제가 "조금 문학계 아니시냐?"라고 물었고 그런데 "외국어 쪽은 아니신 것 같고 글 쓰는 게 굉장히 익숙하시다"라고 하고 보니까 국문과더라고요. 작가에 대해 얘기를 좀 하자면 민족 고대 출신이시고 결혼하셨고 자녀분이 있으시고요. 그런 게 다 겹치니까 대학교에서 미대생으로 적응이 안 되는 거죠. 안 될 수밖에 없죠. 그래서 그 분은 학교에서 강조하는 방향하고는 안 맞는 거죠. 그래서 제가 그럼 "언젠가는 담론과 비평으로 가셔야 하는데 비평 담론으로만 먹고 살수가 없다. 기획적 마인드를 가진 작가로 가시라. 그렇게 되면 프로젝트를 하실 생각도 하셔야 되고 책 작업도 나올 수 있고 그러면 작업의 양태도 좀 바꿔보고 해야 한다." 라고 이야기를 드렸지요.

　　예컨대 풀도 아카데미를 예전처럼 학원처럼 할 수는 없지만 "전시에서 나온 아젠다를 가지고 묶어갈 만한 담론이 형성되면 좋겠는데 이건 우리 세대가 안 하는 게 좋겠다. 하실 수 있겠냐?"라고 여쭤보았지요. 처음에는 개인전이나 그룹전 이런 생각만 하시다가 바로 비디오 만드는 과정의 개발(R&D)에 참여하시더니 그다음에는 책 작업을 하시고 그다음에는 그 책을 갖고 짝퉁 학교를 만드는 사업 계획을 내셨더라고요. 공식적 강연 프로그램은 아니고 다른 류의 예술 강연이나 워크숍을 병행한 이런 것을 만드셨더라고요.

**고**　작가 저마다의 전문성을 계발할 수 있는 조언을 해주신 거네요.

**김** — 작가가 너무 좁게 정의되는 것도 문제예요. 그 작가가 반경을 넓혀 큐레이터와 작가가 상호보충해 가는 게 저는 좋거든요. 그런데 아직도 대부분은 옛날 작가들이 전시를 만들듯이 작가는 쇼룸을 만들기만 하는 그런 현상이 계속되지요. 큐레이터는 요일과 자신의 기간만 채우고요. 그러다보면 큐레이터들은 어떤 작가나 연관된 인력들이 무엇을 물어볼 때 질문들에 대하여 충분히 대답을 못해줘요. 왜냐하면 자기가 전체 지원금이 어떻게 쓰이는지를 본 적이 없거든요. 그래서 내 밥그릇을 지키는 방어적인 태도로만 대답하게 되지요. 그러면서 이게 갑과 을의 전쟁처럼 되어 가는 거예요.

어떤 새로운 작가가 공간에 오시면 정말로 프로덕션만 하실 분, 그림만 잡으셔야 할 분, 정말 뭐 다른 것을 하실 분, 다 다르잖아요. 얼른 이 스펙트럼을 같이 고민해요. 그러면 작가가 큐레이터 자리에 어느 순간 쑥 들어와 있는 거죠. 그런게 필요하다고 보고요. 저는 작가나 큐레이터나 다 '사고하는 이들(thinkers)'이라고 생각해요. "노동하는 사고자들(working thinkers)"이고 "사고하는 노동자들(thinking workers)"이고 그런 구분만 있지요. "노동하는 사고자"들은 몸보다 생각이 먼저 가는 사람이고, "사고하는 노동자들"은 노동이 먼저인 경우이고요. 방점이 약간 다르지만 결국은 같이하는 일인데요. 그래서 전체에 대하여 물으신다면 이 그룹은 모두 지식인 그룹이고 사

> **사고하는 노동자들**은 원래 인지자본주의(Cognitive capitalism)에서 말하는 지식노동자(Knowledge workers)를 연상시킨다. 지식노동자들은 그야말로 자신의 지식과 기술을 자본으로 삼고 재원을 만들어가게 되는데, 주로 소프트웨어를 만드는 기술자, 기계가 아닌 시스템이나 비물질적인 제품을 개발하는 고도의 기술사업 관련된 과학자, 법률가, 지식인, 건축가, 예술가 등이 지식노동자로 분류될 수 있다.

고자의 그룹이에요. 이 사람들 사이에서 단순히 공무원이나 기업가가 정해준 그런 분류만을 받아서 서로 싸운다면 이건 완전히 그들의 게임에 말려든 거예요. 저는 그래서 '사고자 그룹 본연의 할일 내에서 고민해 보자'라고 이야기를 해요. 그럼 큐레이터도 기금만 생각하지 말고 할일을 갖고 먼저 얘기하고 만약 작가나 혹은 다른 사고자가 나보다 글을 더 잘 쓰면 그 사람한테 글을 부탁하면 돼요. 현재 하고 있는 '세월호 프로젝트'에서도 그걸 좀 시도하고 있어요.

작가 토크, 아트 스페이스 풀, 2015

김정헌, 비평가 겸 기획자, 아트 스페이스 풀

**인터, 협력 큐레이션의 준비**

비전 수립, 니즈 파악, 판 준비, 행동의 호출, 협업

**장기 비전 수립 & 공감대 형성 예) "책 문화를 키우자"**

구체적 니즈 파악

책을 많이 접하자

책을 잘 접하자,
책을 더 잘 알자

책문화의 가치를 높이자

책문화 저변을 신장하자

**판 준비**

조건을 완벽히 파악하자
(제도, 예산, 공간, 커뮤니티 등)

원칙과 입장을 수립하자
(무엇이 가능, 불가능한가,
내 권한에서 가능한 자율권이
어디까지인가)

적합한 전문가를 찾자

**행동 호출, 협업 마인드**

초대

비전, 니즈, 준비한 판 설계,
가능한 리소스 공개

형태 고안, 제안 → 맞춰보기 →
수정보완 협업

단순 용역과 기획 협업의 차이

큐레이터와 작가의 역할 분담, 강의자료, 김희진

**고**___ 안산에 하고 계신 기억 저장소요?

**김**___ 기억 전시관요. 제가 전시를 만들게 되었는데 기획문을 쓰려니 그렇게 이상한 일이 없는 거예요. 그래서 협업할 형제, 자매님들이 들어오게 되면 그분들에게 저희 기획 회의 다 보시도록 하고 나중에 관찰기를 쓰시라고 하려고요. 그래서 그분들이 관찰기를 쓴 것으로 기획문을 대신하고 싶어요.

**고**___ 흥미롭네요. 작가나 큐레이터가 아닌 전시기획과정을 기록하는 제3자가 있다는 것인데요? 그러면 제3자는 어떤 분인가요? 혹은 어떠한 요구를 지닌 그룹인가요?

**김**___ 이 문제는 정확히 어디하고도 연결되냐면, 공공미술을 기획하면서 미술계나 공공, 즉 일반 대중과 만나게 될 때 생기는 문제와도 같은 거예요. 누군가가미리 공공의 개념이나 그런 것들을 정해 놓고 전문가 그룹을 초빙해오면 그야말로 말도 안 되는 상황이 벌어져요. 특정한 주제가 있으면 소위 그분들만의 특징적인 풍수와 생리가 있는데 전문가 집단은 그 생리를 모르고 가요. 만약 이러한만남을 그냥 '로컬리티(locality)'라는 단어를 사용해서 보면 그분들의 '로컬리티'를전문가들이 잘 모르는 거예요. 게다가 전문인들이라고 하고 세월호 사건 때 있기는 했지만 동일한 사건에 대해서 엄연히 체감도가 다를 수밖에 없어요. 그래서 전 세월호 프로젝트와 연관해서 "우리가 갖고 있는 이 반경 내에서는 최대한할 테니까 그쪽 반경 내에서 최대한 우리가 제안하는 것을 보시고 알려 달라"라고 말씀드리고 그 과정을 기록하게 한 것이지요. 제가 전문가라고 무조건 제가글을 쓰는 것은 아닌 것 같다는 생각이 들었어요.

**신**___ 그래도 선생님은 큐레이터와 관객, 혹은 독자와 관객의 경계선을 부정하지는 않으시나봐요. 수용자와 생산자의 경계선을 아예 뭉개버릴 생각은 없으신 것이네요?

**김**___ 네. 어떠한 특정한 전문적인 지식은 아주 좁은 류의 사람들만이 알고 있는

경우들이 많아요. 예를 들어 동두천 프로젝트를 할 때에요. 동두천에 사시는 분도 동두천을 몰라요. 그럴 때에는 그 주제를 공부한 사람이 전문가예요. 처음에 프로젝트를 시작할 때 동두천에서 자란 사람들이 "너희들 뭐냐." 심지어 작가 중에 동두천 출신이라는 분들에게서 "왜 나를 1순위로 안 뽑았냐?" 그런 소리를 많이 들었어요. 하지만 동두천의 경우 많은 은폐된 이야기들이 있기에 그러한 부분들을 뚫고 기존에는 없던 정보를 찾아 본 사람들만이 전문가이어야 해요. 그래서 큐레이터가 대신 책임지고 거기까지 충실히 리포트를 해 주는 것이 필요해요.

**고**     저는 한 큐레이터가 이슈에 따라서, 그리고 특정한 시기에 따라서, 다른 입장들을 취할 수 있다고 생각해요. 작가와 큐레이터, 전문인과 대중들 사이 영역의 혼돈에 대하여 열려 있는 것은 큐레이터로서는 상당히 중요한 경험이고 자산이기는 하지만서도요. 즉, 어떤 부분에서는 전문인의 입장이나 역할이 있고, 동시에 그것을 허물려는 노력이 병행되어야 하는 것 같아요.

**김**     말씀하신 게 정확한 것 같아요. 그 영역들 사이의 구분을 어떻게 해결하느냐는 상당히 열려 있는 거고요. 제가 만약 미술관에 자격증을 취득해서 들어가서 미술관 안에만 있었다면 이 반경을 몰랐을 거예요. 그런데 처음에 미술관 밖에서 일하다가 인사미술공간에 거의 없던 자리를 만들어서 들어가서 보니 이런 것들을 많이 생각하게 되었어요. 예를 들어 미술관에는 홍보만 하는 직원, 기획만 하는 직원, 다 이렇게 딱딱 찢어져 있잖아요. 기한만 올리고는 미술관의 큐레이터가 부르는 순서대로 한 사람씩 맡은 분야의 일만 하는 구조고 작가랑도 그렇게 일을 진행하고요.

**고**     솔직히 거대한 국공립 미술관의 조직 내부에서는 작가와 큐레이터 사이의 역할이 혼동되면 더 불편해지기는 하지요.

**김**     맞아요. 그래서 제가 제도가 굉장히 중요하다는 말씀을 드린 거예요. 얼마

전에 초청전시를 하나 했거든요. 그때 저도 작가 세 분을 모셔왔는데 제가 요구하는 것 외에는 절대 아무것도 들여오지 말라고 부탁을 미리 드렸어요. 왜냐면 거대한 제도권에서 진행되는 전시에서는 큐레이터가 컨트롤을 할 수가 없어요. 거버넌스가 이미 딱 정해져 있어요. 그래서 "내가 결정할 수 있는 것은 세 분을 모셔오는 것까지다. 그러니까 여기에 선생님은 1면, 2면 해 오시고, 선생님은 공간 연출하고 조명까지 봐주시고요. 대본, 그래픽 디자인, 뭐까지만 딱 해오세요." 라고 명확하게 말씀을 드렸어요. 오히려 대화 채널도 막았어요. 심지어 작가들하고 공무원이나 업체 대행사하고 절대 대화도 못 하게 막았어요. 그렇게 되면 엄청나게 혼선이 오니까요. 그래서 제도에 따라 기획하는 방식이나 과정이 결정되는 게 맞지요.

마지막으로 또 다른 예를 들자면 지방 미술관이나 문화재단에서 디렉터와 큐레이터들이 기획의 주도권을 못 잡고 있어요. 원래는 그러면 안 되지요. 그럼 빨리 방향을 읽어낸 다음에 작가에게 "어디까지가 우리의 숨통입니다, 어디엔 없습니다"라고 작가들에게 프레임을 딱 주어야 해요. 그런데 전체적인 체제에 대한 이해를 전혀 못 한 작가분들이 작가의 자율성에 대한 이야기를 다시 꺼내게 되면 큰 문제가 생겨요. 아까도 이야기했지만 큐레이터는 제도를 파악하고 반경 내에서 자기가 어디까지 움직일 수 있는지, 어떤 권한을 가질 수 있는지에 대하여 미리 알고 있어야 해요. 그런데 작가들이나 경험이 없는 큐레이터들이 단면만 이야기를 하니까 싸움이 일어나는 거예요. 게다가 지방에서 일어나는 전시의 경우 제약이 굉장히 많아요.

# 젊은 큐레이터와
# 작가들의 관계 맺기

임다운
현 기고자 디렉터

원래 책을 기획할 때 독자층을 젊은 큐레이터들로 잡았다. 그러나 막상 젊은 큐레이터들을 상대로 인터뷰를 하고자 했을 때는 망설여졌다. 젊은 큐레이터와의 인터뷰가 국내 미술계의 현실을 심도 있게 보여줄 수 있을지가 의문이었고, 젊은 큐레이터들 쪽에서는 인터뷰를 통하여 자신의 입장을 표명하는 것을, 아니 특정한 입장이 정해진 것처럼 외부에 비치는 것을 극도로 꺼리는 듯이 보였다. 그렇다면 금전적으로나 문화자본의 입장에서 작가들에게 당장 제공될 것이 없는 신생공간의 큐레이터는 어떻게 작가들의 참여를 이끌어 내고 있는가? 20대 후반부터 30대 초반의 작가들을 소개해온 기고자의 대표이자 2016년 서울 시립미술관에서 열린 신생공간들의 전시에 참여한 젊은 기획자를 만나보았다.

▽

**고** 젊은 큐레이터들은 젊은 작가들과 어떻게 관계를 시작하고 이어가는지가 궁금해요. 연령대나 지위가 있으신 큐레이터 분들의 경우 작가와의 관계가 수월하죠. 그런데 젊은 큐레이터들은 그렇지 못할 것이라고 생각해서요.

**신** 설명해 주실 때 어떤 전시 하나를 생각하시는 게 편할 것 같아요. "이런 전시를 했고, 그런 작가들과 이런 인터랙션을 했다"라고요.

**임** 제가 지금 스물다섯이에요. 대학 학부 졸업한 지도 얼마 안 됐고 대학원 3, 4학기를 다니고 있어요. 처음에 젊은 작가라고 할 만한 사람들과 관계를 맺었던 것은 학교를 통해서였어요. 저는 홍대 예술학과를 나왔는데 예술학과가 미술대학 안에 있다 보니 작가들과 만나기가 수월하다면 수월할 수는 있는데 꼭 그렇지만은 않고요. 저 같은 경우에는 운이 좋게 작업을 하는 다른 과 학생들, 작가

를 하려는 학생들과 친해지게 된 경우예요.

고　어떻게요? 수업시간에요?

일　아니오. 거의 술 마시다가 만났어요. 그리고 전시장에서 만나기보다는 스터디 같은 것을 따로 했어요. 졸업하기 전에 타 학과를 나온 작가 네 명이랑 예술학과 네 명과 스터디를 하면서 모임의 이름도 붙였어요. 일 년 넘게 일주일에 한 번 정도, 정기적으로는 아니더라도 서로 만나서 전시 본 것, 하려는 작업, 하고 싶은 것들에 대해 꾸준히 이야기를 나누었어요. 처음 만나기 시작한 것은 2012년인데 2014년쯤 되서는 다들 서로 각자 하는 게 바빠져서 정기적으로 모이는 것은 그만뒀어요. 지금도 계속 이야기하고 작업을 어떻게 할지에 대해서는 얘기하고요. 처음에는 스터디를 가장한 모임의 형태로 진행하다가, 당시에 운영 중이던 대안공간들이 어떻게 생기게 되었는지 내부적으로 리서치를 했었어요. 커먼센터가 생겼을 당시였는데 모임에는 커먼센터에서 근무하던 사람도 있었고요. 그래서 그런 것에 대해서도 이야기를 하고, 저는 대안공간 루프에서 코디네이터로 일하고 있을 때라 루프 얘기도 하고요. 당시에 대안공간 이야기를 처음 하게 된 계기는 "왜 우리는 전시를 할 곳이 없을까?"라는 고민에서부터였어요. 그래서 "우리도 무엇인가를 해 볼까?" 하는 생각이 들었고요. 다들 무언가 자기가 하고 있는 일, 작가는 작품을 만들고, 기획을 공부하는 사람은 기획을 할 수 있는, "우리가 하는 것을 보여줄 수 있는 공간이 필요한데 남이 하고 있는 곳에서 할 기회를 찾기는 어려우니까 우리가 만들어보자"라는 게 이야기 주제 중 하나였어요.

고　그럼 스터디 그룹 내부에서 자신들만의 공간을 만들어보자는 이야기도 나왔나요?

일　먼저는 이미 운영 중인 다른 공간들은 어떻게 하고 있는지를 보자였어요. 이야기 하던 것들은 그냥 잘 알려진 내용들인 거고요. 그런 얘기를 하다 보니까 결국에는 같이 하기는 어려울 것 같다는 생각이 들었어요. 나중에는 스터디 그

룹 내부에 있던 4명의 작가들끼리 뭉쳐서 다른 공간을 만들었고, 저는 혼자서 운영하는 큐레이터 베이스의 공간을 만들었어요.

신 ___ 저는 답변을 들으면서 너무 흥미로워요. 왜냐하면 제가 예술기관들에게 가진 불만들이 이렇다 할 특화된 미션 스테이트먼트들이 없잖아요. 그런데 임다운 큐레이터는 미션 스테이트먼트를 먼저 만들자고 하신 거잖아요.

임 ___ 미션 스테이트먼트가 있어야 제대로 할 수 있고 저희도 덜 힘들 것 같았어요. 이게 문제는 운영 방향을 정하다보니까 각자 의견이 너무 다른 거예요. 작가 선정에서부터요. 이 공간을 만들면 우리 안에서만 할 건지, 아니면 다른 작가들의 전시도 기획해서 할 건지, 또 경제적

> 미션 스테이트먼트(Mission Stetement)는 개인의 경우, 자신의 실천목적과 비전을 밝히는 자기 사명서, 단체의 경우, 일종의 단체 설립 취지에 해당한다. 미션 스테이트먼트는 구체적인 계획에 앞서 특정한 개인이나 단체의 나아가야 할 방향과 철학, 차별화 전략을 담은 간략한 선언문 형태의 글이라고 보면 된다. 미술기관의 경우에도 기관의 특수한 비전과 설립 취지를 담은 미션 스테이트먼트를 홈페이지나 유인물을 통하여 홍보하게 된다.

인 것으로 넘어가서 공간을 구했을 때 운영비는 어떻게 할 것인지, 운영비가 만약 균등하게 나누어지지 않으면 공간을 쓰는 데 기회를 차별적으로 줄 것인지. 이런 것들에 대하여 이야기를 하다 보니 결국 "마음이 맞는 사람들끼리 나누자"라는 결론이 났어요. 작가들은 굉장히 폐쇄적으로 만나는 공간을 만들고 싶어 했고 저 같은 경우에는 우리가 하고 있는 것을 보여주는 공간이 필요하다는 생각이 들어서 전시를 주로 하는 공간을 만들기로 했어요.

고 ___ 큐레이터들은 어디에 공간을 만들었나요?

임 ___ 모임 인원 중 한 명이 대흥동 토박이였어요. 저희가 아무래도 홍대에 있다 보니 처음에는 연남동, 연희동을 다녔는데 그 분이 "대흥동에 자기가 사는 골목 옆에 골목이 있는데 구멍가게가 너무 많더라, 그 안에 공간이 너무 괜찮다"라는 이야기를 단체 카톡 창에 했어요. 사진도 올리고 가격을 올렸는데 가격이 너무 싼 거예요. 보증금 200에 25만 원이었어요.

기고자의 첫번째 대흥동 주택가 공간, 2016 (사진: 기고자)

《Cross the River》, 게이곤조의 개인전
기고자의 첫번째 대흥동 주택가 공간 (사진: 게이곤조)

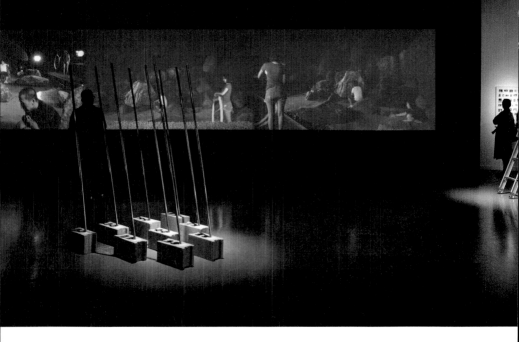

《서울–바벨》전에서 기고자 전시 전경 일부,
서울시립미술관, 2016 (사진: 모건 왕 Morgan Wang)

작가와 대화중 (왼쪽 임다운 기고자 대표)

**신**　몇 평이에요?

**일**　3평 정도요. 조그만 해요. 거기는 3미터, 3미터로 작았어요. 그 골목 안에 구멍가게가 세 군데가 나왔더라고요. 당시까지만 해도 저는 루프 일을 하고 있었는데, 일을 하면서 힘들었던 게 작가들을 많이 보잖아요. 하다못해 전시장 만드는 아르바이트를 하는 사람들도 다 작가들이잖아요. 그런 식으로 젊은 작가들을 많이 만났었는데, 그분들이 저한테 직접 사진도, 영상도 보여주기도 하고 작업하는 방향도 너무 마음에 드는데 아직 보여주는 곳이 없는 거예요. 그런 것들이 조금씩 쌓였어요. 그리고 저 자신도 코디네이터로 일을 했는데 그게 남의 업무를 보조해 주는 거잖아요. 그런 부분들이 조금 힘들어지기 시작했어요.

**고**　코디네이터 일에 회의가 들던가요?

**일**　제가 하고 싶은 것들이 있는데 어리기도 하고, 어려서 조금 못 미더워하는 뉘앙스도 많이 있었고요. 어쨌든 특정한 공간에서 전시를 한다는 게 돈이 필요한 일이고요. 그리고 저는 서울 출신이 아니기 때문에 서울에서 생활하려면 일정한 공간이 필요해요. 그래서 주거까지 해결할 수 있는 한에서, 내가 하고 싶은 것, 내가 보여주고 싶은 작가들을 보여줄 수 있는 공간을 해 보자고 해서 2015년 1월에 루프를 그만두고 4월에 공간을 오픈하게 됐어요.

**고**　처음부터 대흥동에 오픈하신 건가요?

**일**　네. 대흥동 마포세무서 주위에 오픈을 했어요. 같은 모임에 있던 분이 보여줬던 공간에서 했어요. 그분은 저랑 예술학과 같이 다니던 분이세요. 다 같이 가서 (공간을) 보고, 처음에는 여기서 할 수 있을까 하는 느낌이었는데 제가 너무 마음에 든 나머지 계약을 덜컥했어요. 근데 작가들한테서 전시가 가능한 공간이 되게끔 하는 실질적인 도움을 많이 받았어요. 또 루프에서는 제게 TV 두 대도 지원을 해줬어요. 오픈하고 첫 전시를 하려 했던 작가도 마음에 두고 있었고, 그 작가 외에도 제가 봐왔던 작가 리스트를 정리해서 이 작가를 왜 해야 하는지 짧

은 이유를 적어서 만들어 보니까 금방 1년 치 계획이 세워지더라고요. 그렇게 후보 리스트를 만들고 작가들에게 직접 연락을 해서 제가 "이런 공간을 만들려고 하는데 같이 하겠냐"고 했을 때 고맙게도 다들 오케이를 해 줬어요.

그렇게 6개월간 다섯 번의 전시를 했을 때 집주인 할머니가 집을 팔고 새 집주인이 임대인 양도를 안 받겠다고 했어요. 그 집을 허물고 새 집을 짓겠다고 해서 저는 두 달 안에 새로운 공간을 알아봐야 하는 상황에 처했어요. 그 당시 전시 공간이랑 제가 주거하는 공간이 같은 건물 내에 있었어요. 전시 공간은 1970년대에 지어진 주택에 딸린 구멍가게이고 저는 그 주택으로 아예 이사를 와 버린 상태였어요. 아까 말씀드렸듯이 제가 서울에서 살면서 드는 일정한 금액 내에서 해결할 수 있는 공간을 찾다보니 지금 이곳으로 옮기게 되었어요.

고__ 첫 번째 전시를 했을 때 작가들은 어떻게 만났나요?

임__ 한 번에 작가 한 명씩 했어요. 다들 젊은 작가이다 보니까 작품의 양이 아주 많은 게 아니었어요. 제가 봤던 작업 중에 스스로 자신의 작업에 대하여 이해를 잘 하고 있고, '이 작업을 남들한테 보여줬으면 좋겠다'라는 작업을 골라서, 전시 한 번에 작가 한 명, 작품 하나씩 이런 식으로 전시를 했어요. 맨 처음에 전시한 작가의 경우에는 2014년에 기금을 받았어요. 서울문화재단 페스티벌 봄 작가로 선정이 되어서 페스티벌 봄 행사 때 퍼포먼스 공연을 했었어요. 한강 서강대교 밑에 무대를 만들어서 작가가 자신이 직접 만든 뗏목을 가지고 두 시간 동안 한강을 건너는 작업을 했어요. 그리고 한강에서 찍은 작가 스스로 연기하는 인물이랑 작가의 내레이션, 독백이 섞여 들어간 영상과 한강을 건널 때 찍은 기록 영상을 함께 기고자에서 전시했어요.

고__ 작가들을 리서치하고 관계를 맺는데 특별한 방식이 있나요?

임__ 관계를 맺게 된 것은 거의 소개였던 것 같아요. 아까 말씀드렸던 작가를 통해서 다른 작가들을 소개 받게 되고요. 또 전시나 퍼포먼스를 하면 "다 같이 보

러 갈래?" 하면서 공유를 하다보니까 인사를 하게 되고, 그 사람의 작업을 기억하게 되잖아요. 다른 곳에 가서 그 작가를 또 보게 되고. 이런 식으로 관계가 맺어졌던 것 같아요. 그리고 제가 공장미술제의 3회 코디네이터였는데 공장미술제를 통하여 알게 되기도 하고요.

**고**   공장미술제에서 만난 작가와도 전시를 했나요?

**임**   네. 공장미술제에서 작업을 처음 보고 제가 "이런 공간을 열게 됐는데 같이 하시겠어요?"라고 말씀을 드렸더니 오케이 하신 작가분들도 있고요. 그리고 제가 난지 미술창작스튜디오에서도 인턴을 했는데요. 거기는 기성 작가분들이 많아요. 그래서 주변의 후배분들이나 제자분들을 소개받기도 하고요. 작가를 제일 많이 만나게 된 것은 2013년 말부터 2014년이었어요. 그때는 일부러라도 전시 오프닝을 많이 갔어요. 많은 사람들이 한 번에 모일 수 있는 기회가 전시 오프닝 말고는 크게 없잖아요. 오프닝 때 가서 주로 제가 아는 사람들로부터 작가든 큐레이터든, 나이가 많든 적든, 소개를 많이 받았어요.

**고**   전시 오프닝 때 직접 명함을 들고 다니나요?

**임**   저 같은 경우에는 계속 일을 하고 있었으니까 명함이 있었어요. 명함을 드리고 인사를 하고요. 난지나 루프에서 일할 때 명함이 계속 있었어요. 어떤 기관에서 일을 하고 있다는 게 작가들에 대하여 접근하는데 쉽게 만드는 것 같아요.

**고**   당시 만났던 작가들의 연령대는 어떻게 되나요? 전시는 몇 번쯤 한 작가들이었나요?

**임**   전시는 졸업전시만 한 사람도 있고, 아예 미술대학을 졸업하지 않은 작가도 있었어요. 제가 생각하는 젊은 작가의 연령대가 주로 30대 중반 정도까지라고 한다면 제일 많이 만난 건 40대였어요. 40대에 활동하고 있는 작가분들이 제일 많았어요. 젊은 작가들 같은 경우에 아예 20대는 많이 만나지 못했던 것

같아요.

**고** 20대의 작가들은 자주 보지 못했나요? 왜요?

**임** 그건 잘 모르겠어요. 새로운 사람을 만나는 장소가 거의 전시 오프닝이다 보니까요. 기존에 활동하고 있는 작가들의 전시 오프닝을 많이 갔기 때문이 아닌가 싶어요. 반대로 최근에 신생공간이라고 불리는 곳에 가서는 40대 작가분들을 찾아볼 수가 없었어요. 다들 20대에서 30대 중반 정도였어요. 제 공간에 소개한 작가들은, 제가 현재까지 여섯 번 전시를 했는데 20대 초반이 세 명, 20대 중반이 한 명, 30대가 두 명이에요.

**고** 본인의 공간 기고자에 소개된 작가들 중에서 다른 곳에서 이미 개인전을 하신 작가도 있었나요?

**임** 다들 개인전 경험이 없었어요. 그 외에 아까 처음에 말씀 드린 모임의 제 친구들처럼 스스로 공간을 섭외해서 전시를 한다거나 신생공간에 묶여서 전시를 한 경험은 있어도 우리가 소위 아는 방식의 전시 경험은 없는 경우들이 많았어요. 제가 전시했던 작가분들은 아예 없었다고 보시면 돼요.

**고** 그렇다면 기고자에서는 젊은 작가들이 개인전을 할 수 있어서 섭외가 가능했겠네요.

**임** 저는 처음에는 솔직하게 "작가님, 저는 이 작업이 마음에 들었는데 지금까지 남한테 보여줄 기회가 없었던 게 개인적으로 안타깝다. 이것을 제 공간에서 다른 사람들에게 보여줄 수 있었으면 한다"라고 얘기해요. 그러면 작가들의 반응은 대부분 긍정적이에요. 남한테 보여야 작품이고, 작품을 어떻게든 보여줄 수 있는 공간이 생긴다는 게 중요하니까요. 사실 물리적인 공간이 없는 게 작가들이 전시를 하기 어려운 제일 큰 이유 중의 하나라고 생각을 해요. 저 스스로도 기획을 할 수 있는 물리적 공간이 없어서 많이 좌절했어요. 그래서 "전시하시

겠어요?"라고 제안했을 때 보통은 긍정적이었던 것 같아요. 그만큼 젊은 작가들은 보여줄 기회가 많이 없어요.

**고**　진행은 어떻게 하나요? 아까 말씀하신 경우 외에 기금을 따오는 경우는 없었나요?

**임**　지금까지 기금을 따온 적은 없었어요. 그리고 진행방식은 다양한데, 제가 처음에 봤던 작업에 한해서 물어봐요. 보지도 않은 작업을 제 공간에서 보여주는 것도 무리라고 생각해요. 제가 봤던 작업이고, 작가에게 얘기했던 작업에 대하여 먼저 제안을 하면 작가분들은 제가 작업을 봤던 시점 이후에 작업한 작품들을 보여줘요. 그러면 같이 협의를 하고 저도 새로 한 작업을 보고, "저번에 작업한 것도 좋지만 이것도 작가님이 생각하는 관심사의 연장선상에 있네요." 아니면 "아예 다른 방향인데 이 작업도 괜찮네요."라고 합의를 하지요. 그리고 제가 하면서 느낀 것은 아무리 작은 공간일지라도 기회가 생겼을 때 허투루 쓰고 싶지 않아서 기어이 신작을 만드는 작가분들도 꽤 되었어요. 어쨌든 자기 작업을 더 좋은 컨디션으로 보여주기 위해서죠.

**신**　원래 섭외할 때 본 작업과 작가가 전시하고자 하는 작업이 달라졌을 때 기획의도를 수정해야겠네요?

**임**　네. 그런데 사실 개인전이다 보니까 제 기획의도보다는 작가 소개에 중점을 두고 그런 부분은 유동적으로 맞추려고 생각해요. 이 공간에서 단체전 같은 전시 기획을 하는 것은 현실적으로 상당히 어렵고, 기획이라 할 수 있는 지점이 있다면 굉장히 누락된 작가들을 제가 찾아내거나 작가가 보여주지 않은 작업들이 있잖아요. 선택되지 않은 작업들을 보여주고, 이런 일련의 개인전들이 쌓였을 때 제 기획의도가 드러나는 데 주안점을 두고 있어요. 작품이 제가 처음에 생각했던 것과 달라지는 부분에서는 유동적으로 하려고 해요.

고___ 전시기획이 너무 작가 위주로 가는 것은 아닌가요? 젊은 큐레이터로서 본인의 의도도 있을 텐데요. 스터디그룹에서 나눌 때 작가와 큐레이터가 전시를 접근하는 방식이 다르다는 것도 경험했을 테고요. 혹시 작가도 흡족해하고, 본인도 즐겁게 기획의도를 함께 정한 경험이 있나요?

임___ 제가 공장미술제에서 보고 연락했던 김영미 작가의 전시요. 네 번째 전시였어요. 처음 공간을 열었을 때는 많은 사람들이 왔어요. 그리고 그 작가가 아는 사람이 많았거든요. 특히 신생공간과 흐름을 같이 하고 있는 사람이기도 해서 관객들이 많이 왔어요. 그런데 네 번째 전시한 작가의 경우에는 교류가 크게 없는 작가였거든요. 밖에서 보기에 모든 청년 큐레이터들이 다 연결되어 있는 것 같지만 사실 그렇지 않거든요. 예를 들어 《굿-즈》 같은 경우에 기고자는 끼지 못했었거든요. 김영미 작가의 경우에는 26살인데 다른 가시적인 활동을 하고 있는 전문 작가들과 교류는 크게 없었어요.

《굿-즈》는 2015년 10월 14일부터 18일까지 5일 동안 세종문화회관에서 열린 젊은 작가들과 기획자들의 아트 페어다. 주로 상업화랑에 소속되어 있지 않은 작가들이나 앞에서 소개된 신생공간의 네트워크에 속한 작가들과 소수의 기획자들이 포함된 일회성 전시 겸 아트페어다. 전시장에서 홍보 효과를 겸해서 벌어지는 이벤트성 행위예술은 기득권 화랑이나 아트페어에 저항하여 일본 작가 타카시 무라카미가 2002년에 만든 게이사이(藝祭의 일본 발음) 아트 페어를 연상시킨다.

고___ 김영미 작가에 대하여 설명을 좀 해 주세요.

임___ 서울예대 출신이고 회화과를 졸업했는데 매체는 영상이에요. 당시 공장미술제에서는 연극적 세팅의 영상 작업을 보여줬어요. '다음에 전시를 하게 되면 이 작가와 같이 해야지'라고 생각을 했었어요. 당시 자기 스타일을 가지고 자기 언어를 영상으로 만들려고 하는 게 눈에 띄었어요. 공장미술제에서는 쓰리채널 영상에 어두운 공원을 배경으로 여러 명의 인물이 등장해서 이상한 동작을 계속 반복해요. 저는 보는 사람으로 하여금 긴장감을 환기시키는 작업을 좋아해서 더욱 마음에 들어 했던 것 같아요. 그래서 그분에게 연락을 취해보니 이전에 전시 기회가 거의 없었더라고요. 당시 학교에서 하는 전시를 하고 있더라고요. 그

래서 연락을 드렸더니 되게 좋아하시더라고요.

**고**　그 작가입장에서 보면 본인이 처음 큐레이터로서 연락을 드린 거네요.

**임**　그랬던 것 같아요. 다른 작가분의 제자이기는 한데 그 작가분이 소개를 해서 전시를 한 번 했었고, 학교에서도 교수님 추천으로 전시를 하긴 했지만 큐레이터라는 사람이 전화를 해서 "같이 전시를 해요" 한 것은 처음이었던 것 같아요. 그런데 저는 좋으면서도 부담스럽기도 하고 미안한 마음이 들었어요. 여하튼 그 때 하면서 제일 기분이 좋았던 것 같아요. 왜냐하면, 제가 공간을 열 때 생각했던 목적이 이루어졌으니까요. 2015년 당시, 제가 2013년에 처음 본 작업과 연계된 같은 키워드, 같은 포맷의 다른 영상 작업을 하고 있었어요. 그래서 2015년에 새로 촬영한 작업과 2013년에 촬영한 작업 두 개를 전시에서 보여주게 되었어요.

**고**　아무래도 큐레이터로서 보람을 느끼는 순간은 자신의 전시가 작가에게 영향력을 행사하고 있다는 느낌이 들 때라고 생각해요.

**임**　말씀하신 대로 그런 게 있었던 것 같아요. 정말 사람들이 모르는, 젊은 큐레이터끼리도, 젊은 작가끼리도 모르는 작가였어요. 그런 작가분들도 자기 나름의 작업을 계속하고 있었잖아요. '이런 사람도 있으니까 우리가 누락시키면 안 된다'라는 게 '기고자'의 모토이기도 하거든요.

**고**　근데 '기고자'의 뜻이 뭔가요?

**임**　이게 오프더레코드(off-the-record)인데 루프에서 일할 때 동료들과 농담하면서 "대체 우리들은 언제 기획을 시켜주나. 이렇게 하다간 우리 다 기획 고자가 되겠다"라고 우스갯소리를 했어요. 그때는 공간이 없더라도 기금 따서 전시한다거나 이런 것은 너도 나도 다 하는데 우리도 할 수 있지 않을까 얘기하다가 "그래, 그러면 그 사업체 이름은 기획고자라고 하면 그러니까 '획'을 빼고 기고자라

고 하자"고 했어요. 중의적인 의미가 많이 들어가잖아요. 그런데 정말 하게 됐어요. (웃음)

　　사람들한테는 기고자 이름 뜻을 정확히는 안 밝혔어요. 개인적으로 물어보시는 분들께만 얘기를 드렸어요. 그런데 작가분들이 "기고자 뜻이 기금고자라는 얘기가 있다던데 맞아요?" 혹은 "'기억하고자'여서 '기고자'인가요?" 하시더라고요. 다들 자기 연령대와 사회적 지위에 따라 생각하시는 게 다르더라고요. 그게 좀 재밌었어요.

신　　기고자 웹 사이트가 있어요?

임　　네, 있어요. 그런데 처음 오픈한 공간에는 미션 스테이트먼트가 있었는데 이사하면서 운영 방침을 새로 생각하는 중이어서 지금은 삭제해 놓은 상태예요.

고　　아까 기고자에서 첫번째 개인전을 가진 김영미 작가가 잘 안 알려져 있고 작가를 알리는 것이 보람이라고 하셨는데 실제로 여기서 전시를 한 후에 작가에게 어떤 일이 생겼나요?

임　　여기서 전시를 해서 이 기회를 통해서 다른 큐레이터의 눈에 띄게 되고 여기저기 불려 다니는 것이 실질적인 도움을 주는 것이라고 생각하는데 사실 그렇지는 않죠. 하지만 다른 식으로 도움을 드리려고 해요. 제가 글을 쓰기도 하지만, 모든 작가에 대한 글을 쓰게 되면 굉장히 한정적일 수밖에 없잖아요. 다양한 매체가 있는데 제가 모든 매체에 대한 이해도가 있는 것도 아니니까요. 게다가 젊은 이론가나 공부를 하고 있는 분들이나, 계속 공부를 하는 분들이 젊은 작가만큼이나 기회가 없는 것을 제 스스로도 체감을 했거든요.

　　그래서 저는 제가 선정한 작가를 잘 얘기해 줄 수 있는 분들을 매칭해서 글을 부탁드려요. 작가의 경우는 작업에 대하여 남이 써준 기획 비평이 처음으로 생기는 거예요. 그 부분에 대해서 김영미 작가는 고마워하더라고요. 자기 작업에 대해서 비평적으로 얘기해 주는 사람을 새로 만나는 것과 글이 생겼다는 것,

지금 했던 작업 이외에 다른 작업을 했을 때 이야기를 할 수 있는 사람이 생겼다는 것, 그런 부분에서 좋아하시는 것 같아요.

고 ___ 매칭을 할 다른 큐레이터나 비평가는 어떻게 섭외하나요?

임 ___ 작가와 마찬가지로 제가 글을 읽어봤던 분들한테 공손하게 부탁드리죠. 이건 슬픈 이야기인데 돈을 못 드려요. 저와 비평가와 작가 사이에서는 합의가 되어 있지만, 사례비를 못 드리는 부분은 사실 공장미술제 이후로 많이 불거진 문제잖아요. 저 스스로도 그 부분이 불만족스러워요. 그래서 기고자를 운영하면서도 '자기모순적이지 않나?'라는 생각을 많이 해요. 그래도 얘기할 수 있는 건 지금까지 글을 써 준 분들은 모두 제가 기고자를 통해 하려는 것을 이해하고 공감해 주신 분들이고 글을 부탁드렸을 때 다들 흔쾌히 동의를 해 주셨어요. 그것에 대한 정당한 금전적인 대가를 지불 받지 못하면서도 배경을 아니까 이해를 해 주세요. 그래도 이렇게 하면 안 된다고 생각해요.

고 ___ 하지만 비평가나 글을 쓰는 입장에서 다른 측면도 있어요. 의외로 돈을 준다는 게 강제성을 띠기도 해요. 돈이 개입되지 않는 게 비평가의 입장에서는 더 자유로울 수도 있기는 해요.

신 ___ 사례비는 있으면 좋지요. 특히나 다운 씨는 줘야한다고 생각하면서도 못주니 모순되는 점이 있긴 한데 다운 씨는 문화자본을 사람들에게 주고 사회자본을 만들어내는 거예요. 문제는 문화자본이건 경제자본이건 있어도 안 주는 경우이지요.

임 ___ 처음 페스티벌 봄하고 연계되었던 작가의 경우에는 그 모임에서 연관된 커먼센터에서 일했던 분이 글을 써줬어요. 그럴 수밖에 없었던 게 그 큐레이터가 페스티벌 봄에서 작가가 작품을 준비할 때 가장 가까이에서 도와주었어요. 그당시에 작가의 작업을 가장 많이 이해하고 글을 써 줄 수 있는 사람이 그 큐레이터밖에 없기도 했고요. 그리고 최근 전시에서는 아예 접점이 없는 두 사람을 붙

여놨어요. 단지 그냥 독일에 대한 이야기를 하고 있다는 것과 어떤 정치적인 이야기를 하고 있다는 점에서 작업에 대해서 관심을 가질 것 같은 분한테 얘기해서 글을 부탁드리게 되었어요. 그 분이 흔쾌히 비평문을 길게 써 주셨어요. 보통 A5 종이의 세 문단 정도로 짧게 써 주시는데 그분이 갓 논문을 쓰고, 작품에 대하여 얘기하고 싶어 하던 시점이었던 것 같아요. 자세하고 길게 써주셨더라고요.

**고** — 참여하는 비평가들의 연령대는 어떤가요?

**임** — 다들 20대 후반에서 30대 초반요.

**고** — 단순 전시기획자로서뿐 아니라 기고자의 경영자로서 젊은 작가들과 젊은 비평가들을 연계하는 일도 하고 계신데 혹시 작가들과 관계를 맺으면서 힘들었던 적은 없었나요?

**임** — 힘들었던 전시는 얘기할 수 있어요. 두 번째 전시했던 B 작가와의 전시요. B 작가는 제가 학교 다닐 때 기획전시를 한 번 했었어요. 학교 내부에 박물관 공간을 예술학과가 쓰게 되어서 제가 총괄을 맡아서 기획을 했었어요. 그때 실기과의 경우에는 개인전을 했는지 안 했는지가 실적에 해당되어서 그걸 채우기 위해서 자구책으로 마련한 전시였어요. 당시에 전시가 부스 식으로 되어서 그 부스를 작가에게 하나씩 배정해 주면서 여러 개인전들을 한꺼번에 여는 거였어요. 이후 그 작가는 《젊은 모색》에 참여했고요. 제가 그 전시에서 맡은 작가가 B 작가였어요. 그 전시가 예술학과 학회한테 배당이 되었고 제가 그때 학회장이어서 하게 되었어요. 학회원이 11명이었거든요.

《젊은 모색》은 국립 현대미술관이 1981년에《청년 작가전》으로 출발하여, 1990년에《젊은 모색》전으로, 그리고 1990년대 중반에는 39세 미만의 작가 20명을 초대하다가 격년제로 변화하게 되었다. 《젊은 모색》전은 이후 2000년대 중반에는 작가 한 명만을 선정하여 전시하는 방식을 취하다가 최근 《젊은 모색 2014》에는 총 8명의 20-30대 작가들이 참여하였다. 지난 30년간 꾸준히 국내 미술계에서 각광받는 젊은 작가들의 중요한 교두보가 되어 왔다.

《기울어진 광장(Tilted Dutzendteich)》, 김태윤 개인전,
기고자의 두번째 대흥동 공간, 2015

공사 현장, 기고자 두번째 공간 (사진: 기고자)

기고자의 두번째 공간 입구 (사진 : 기고자)

**신**　언제였나요?

**임**　그게 2013년이요. 그런데 제가 이미 한번 전시를 해봤던 작가라서 조금 쉽게 생각했었던 것 같아요. 그때는 잘 넘어가서 하고 싶은 얘기를 실컷 하고 그랬는데, 올해 5월에 전시를 하면서 제가 이 작가랑 친하다 보니 이 작가가 하고 싶은 이야기를 제3자 입장에서 해줄 수 있겠다고 착각을 했던 것 같아요. 그래서 글을 써서 보여줬는데 작가가 "좀 위험한데, 그렇지 않냐"라고 하더라고요.

**고**　왜 위험했나요?

**임**　제가 쓴 글의 뉘앙스가 기성 미술계에 대하여 비판적이었거든요. 그런데 생각해보면 제가 잘못한 것이지요. 혼자 기고하는 글이면 몰라도 작가의 작품에 대한, 더군다나 하는 공간이 작가의 작품 하나를 집중해서 보여주는 경우였는데 그런 식으로 썼으니까요. 상대적으로 젊은 작가들의 경우에는 작업이 덜 알려져 있잖아요. 그런데 제가 작가에 대한 글에서 너무 사회적인 함의를, 젊은 작가의 입장을 대변하는 이야기를 하려고 했던 거예요. 작가가 전시하기 이틀 전에 "너무 늦게 얘기해서 미안하지만 여기에서 해선 안 되는 이야기인 것 같다. 하고 싶지 않다"고 얘기하더라고요.

**신**　정확히 무슨 말씀을 하시는지 잘 모르겠어요.

**임**　작가를 제가 너무 잘 알고 있다고 생각해서 작가에 대한 설명이라기보다는 제가 작업을 보면서 느꼈던 점을 쓴 것이예요. 아예 외적인 부분을 얘기해버린 거에요. 제가 '이 작가가 이러한 이야기를 하고 싶지 않았을까'라고 쓴 거죠. 저도 아주 정확하게는 기억이 안 나는데 설치를 하면서 현장에서 느꼈던 부분들을 제가 제3자의 입장에서 '너희들도 다 알아야 돼' 이런 느낌으로 썼던 거죠.

**고**　그래도 다운 씨는 젊은 큐레이터로서 젊은 작가들을 옹호한다는 입장에서 쓴 거잖아요?

**임**　그 글이 좀 오버였던 것이 "작가가 젊은 작가로서 원래는 이런 걸 하고 싶었는데, 어떤 사회적 권력 때문에 못 했던 것을 '기고자'에서 할 수 있었다"라는 식이었어요. "이 작가가 원래 하고 싶었던 것은 이건데 못하던 것을 우리 공간에서 자유롭게 할 수 있다"라고 쓴 거죠. 작가는 당연히 싫죠. 제가 운영하면서 했던 제일 큰 실수였던 것 같아요.

**신**　실수는 아니고 작가를 위해 의견 표현을 한 번 접어 준 거죠.

**고**　그때 결국 해결은 잘 되어서 전시는 열린 것이지요?

**임**　네. 아무튼 그때가 제가 큐레이터로서 어떤 방향을 단단히 스스로 잡고 있어야 되는구나라고 제일 크게 느꼈던 것 같아요. 물론 저도 고집을 부릴 수는 있었지만 그 이후로 저는 여기서 전시를 하면서 작가들과 최대한 즐겁게 하자라고 생각했어요. 엄청난 스트레스를 받으면서 '진취적으로 싸워나가자'가 아니라 '즐겁게 생각하면서 하자' 이런 느낌이었어요. 그래서 웬만하면 안 싸우려고 해요. 그때도 안 싸우고 바로 글을 바꿨죠.

**신**　전 아까부터 기고자가 생기면서 미션 스테이트먼트가 웹 사이트에서 내려진 이유는 무엇이고, 다시 올리지 않았다면 왜 그런지가 궁금해요.

**임**　공간을 옮기면서 혼자 운영하는 입장에서 굉장히 큰 위기였어요. 그만 두는 것이 맞는 걸까라는 생각도 했었는데, 그럴 수 없었던 것이 제가 지금 기고자를 닫으면 그 때까지 전시를 같이 했던 작가들과 비평가들이 괜한 시간을 쓴 거고, 어떤 것도 남지 않는다고 생각했어요. 그런데 주변 사람들에게 얘기했을 때 감동받았던 것은 "그 공간은 물리적인 공간이었던 것이고, 네가 하려는 것은 어떤 공간이든 상관없이 보여줄 수 있는 최소한의 조건을 갖고 시작한 건데 그것에 너무 집착하지 마라"라는 얘기였어요. 그런 이야기를 듣고 계속해야겠다고 생각을 하게 되었고 필사적으로 공간을 알아봤어요. 정말 힘들었지만 찾아서 옮겼는데 의도치 않게 조금 더 큰 공간으로 확장 이전하게 됐어요. 예전 공간의 경우

에는 전시 제목을 보여주는 작품의 캡션을 전시 제목으로 썼어요. 그런데 이곳에서는 '누구 작가의 개인전'과 함께 다른 제목을 전시 제목으로 부치는 식으로할 수 있게 됐어요. 조금 더 오래 살아남기에 편한 방식들을 다져야 된다는 생각이 들더라고요. 그리고 운영 방침을 새로 해야겠다는 생각이 든 것이 공간 때문이기도 하지만 전시를 하면 생각보다 관객들이 많이 와요. 이전 공간에서의 첫전시 때는 200명이 넘게 왔고요. 전시는 주말을 네 번 껴서 한 달 동안 해요. 제일 적게 온 게 90명 정도예요.

고 ___ 찾아오시는 분들 중에 젊은 작가들도 있나요?

일 ___ 당연히 젊은 작가들이 많죠. 그 분들이 가장 많이 여쭤보는 게 "여기서 전시를 하려면 어떻게 해야 되나요?"예요. "어떤 공모를 하나요?"라고 물어보더라고요. 저는 그것도 충격적이었어요. 항상 얘기를 하면 서로 조금 아쉬운 거죠. 제가 지금까지 전시를 했던 방식은 알고 있는 작품에 한해서 작가를 초청하는 것이다 보니까 저랑 모르는 사람은 전시를 할 기회가 없다는 거잖아요. 그래서 전시를 할 수 있는 작가의 폭을 넓히는 방법을 생각해 봐야겠다고 느꼈어요. 저도물론 모든 작가를 알고 있는 것은 아니니까요.

신 ___ 전시하려면 어떻게 하냐고 작가들이 물어봤을 때 어떻게 대답하나요?

일 ___ 저는 솔직하게 얘기했어요. "이 공간을 열었던 게 스스로 기획을 할 기회가없었기도 했고, 제 주변에 아는 작가들 중에서도 작업이 좋고 남들한테 보여주는 게 마땅한데 그런 기회가 없는 사람들이 많기에 그들의 작업을 보여주기 위해 만든 곳이다. 나는 일 년 치 계획으로 지금까지 봐 왔던 작가분들 중 같이 전시하고 싶었던 작가들에 한해서 직접 연락을 드리는 식으로 하고 있다"고 얘기를 했어요. 그러면 실망을 하세요. 그분들 입장에서 보면 공모처럼 기회가 열리는 게 아니라 어떻게 보면 굉장히 폐쇄적이잖아요. 그러면 또 물어보는 분도 있어요. 저랑 어떻게 하면 전시를 할 수 있냐고요.

신 　"포트폴리오 보내보세요"라고 얘기해 볼 생각은 없었나요?

임 　그렇게 얘기하기가 어려웠던 게 한 번은 그렇게 말씀드렸는데 포트폴리오를 보내면 전시를 할 수 있다고 오해를 하는 경우가 생기더라고요.

신 　아니, 전시를 할 수 있는 게 아니라 고려의 대상이 되는 거잖아요.

고 　포트폴리오를 보내면 거절을 안 할 것이라고 생각을 했나 보네요.

임 　네. 약간 그런 게 있었어요. 제가 말씀드렸던 것처럼 제가 보여주고 싶은 작업이 있는 건데 제가 아는 사람이라고 해서 다 물어보는 것은 아니거든요. 그래서 여기에 진짜 방문을 했던 사람들에 한해서 공모를 하는 방식에 대해서도 생각을 해 봤는데요. 여기 도면을 풀지 않고 직접 와 봤던 작가들 중에서 어떻게 설치를 하고, 어떤 작업을 보여주고 싶은지에 대하여 써서 보내주면 제가 받는 식으로요. 어차피 저는 CV를 안 받거든요. 지금 나이에 CV를 받는 게 웃긴다고 생각해요. 한 10년쯤 됐으면 마땅히 CV가 있어야 하는데 갓 졸업한 작가한테 "CV 주세요."라고 하면 한 줄, 두 줄 정도라서 차라리 작가 스테이트먼트 같은 것에 대하여, 그리고 작업을 계속하실 건지 항상 물어봐요. 왜냐하면 작업을 계속 안 하실 분인데 전시를 하면, 그 시간에 의지를 갖고 있는 다른 사람을 보여줄 수 있는 기회를 뺏는 거잖아요.

신 　그래서 미션 스테이트먼트를 만드는데 '퍼블릭'이라는 단어가 생각나요. 원래 단체는 설립자의 배알 꼴리는 대로 운영되는 거잖아요. 다만 그것이 공공의 선을 지향하고 있고 그 배알 꼴리는 바를 퍼블릭한 언어로 바꾸는 것이 미션 스테이트먼트 아닌가요?

임 　저도 꼴리는 대로 하는데요. 일 년에 여섯 번 정도 전시를 하면서 작가들과 오랜 기간을 갖고 하는 게 더 좋다고 생각해요. 새로 작업을 하는 분들도 계시기 때문에요. 그래서 일 년의 몇 번 정도는 뜻을 같이 하는 그런 작가분들. 그리고 또 가능하다면 글을 쓰고 싶은 작가들이 있다면 운영 방침에 동의하는 작

가에 한해서 오픈을 하는 것이 좋지 않을까라는 생각을 해요. 저도 그런 얘기를 듣고 싶지 않아요. 제가 아는 패거리들하고만 일한다고요. 저희 공간이 신생공간으로 묶이는 와중에도 김영미 작가에 대해 말씀드렸던 것처럼 분명히 거기에 끼지 못하는 작가와 큐레이터들이 있는데 제가 자처해서 권력자들의 서클을 만들고 싶지는 않아요. 앞으로도 다양하게 작가들을 만나고 싶어요.

# 작가나 스태프는
# 신념을 공유하는 벗

**김장연호**
아이공 대안영상문화발전소 대표

별명이 '여전사'라고 불리던 큐레이터가 있다. 물론 문화 상대주의라는 미명 아래 대립항들이나 적을 만들지 않는 것을 선호하는 고도로 정치화된 현대 사회에서 활동가임을 자처하는 그녀의 행보가 '약지 못하다'라는 핀잔을 받을 수 있다. 게다가 '여전사'라는 입장을 고수하게 되면 자연스럽게 인간적인 관계는 쉽지 않으리라는 것도 예상해 볼 수 있다. 여성미술을 표방하는 공간에 들어오는 스태프들과도 그렇고 성격이 강한 공간에서 전시하는 작가들과도 그렇고, 모든 일들이 쉽지는 않을 것이다. 그래서 김장연호 대표가 국내 미술계에서 대표적인 미디어 아트 관련 대안공간 아이공과 《서울국제뉴미디어페스티벌》(이하 네마프)을 15년 넘게 운영해오면서 어떻게 주위의 작가, 스태프, 동료 큐레이터들과 관계를 맺어왔는지에 대하여 여쭤보았다.

▽

**고**＿ 선생님, 『카메라를 든 여전사』라는 제목의 책을 내신 적이 있으시지요. 저는 책의 제목이 화끈해서 정말 와 닿았는데요. 게다가 용감하게 여성미술 주제를 전면에 내세우신 것이잖아요. 그런데 어떻게 여성미술에 대한 확고한 신념을 갖게 되셨나요?

**김**＿ 저요? 절 여전사로 칭하면 다른 여성주의자들이 웃을 거예요.(하하) 책 제목에 '여전사'를 쓴 이유는 여성 작가들이 남성중심의 영상문화 안에서 각개전투를 하고 있다고 느꼈기 때문이에요. 처음에는 영상 분야 운동을 하다가 비디오 아트 기획을 시작을 하게 되었습니다. 한국 비디오아트를 1998년~1999년경에 처음 접하게 되면서 개인이 영상적 글쓰기를 주체적으로 할 수 있는 매체인 비디오가 매력적으로 느껴졌습니다. 그 전에도 저는 '시네필(cinephile, 영화광을 의미하

**120**

<br>

는 프랑스어, cinéma(영화) + phil(사랑하다)의 합성어)'이라 시네마테크, 부산국제영화제 등
을 보러 다녔어요. 2002년도에 아이공 대안영상문화발전소(이하 아이공)을 만들기
전에는 영화운동 단체 사무차장으로도 일을 했었고요. 독립영화 기자로도 한 2
년 간 일을 했었어요. 1997~1998년도에는 시민단체에서도 일했었어요. 처음부
터 저는 제가 회사원 일은 체질에 맞지도 않고 활동가 마인드를 가지고 있어서,
조금 더 제가 하고 싶은 일은 대안공간과 맞았던 것 같아요.

고　아이공의 미션 스테이트먼트를 보면 '여성주의 철학'에 입각해 대안적 담론
을 만들어 내기 위해서 아이공을 설립했다는 부분이 있던데요.

김　네. '문화운동을 한 번 해보겠다, 2년 하면 되겠지!'라고 생각하면서 시작했
는데 그게 올해로 거의 17년이 됐네요. 여성주의 철학이라는 미션 스테이트먼
트는 2007년 홍대 앞에 미디어극장 아이공을 개관하면서부터였어요. 여성주의
담론이 현장에 있는 제게 가장 중요한 지침서가 되었어요. 저는 그런 취지를 가
지고 일을 주도하면 잘 굴러갈 줄 알았어요. 그런데 밑 빠진 독에 물 붓기였죠.
2002년 아이공을 설립할 때는 '비엔날레'나 '부산국제영화제' 같은 행사들이 실
상 어떻게 운영되는지 잘 몰랐으니까요. 그런데 정작 제가 중점을 둔 예술을 규
정하는 것은 쉽지 않았어요. '그럼 이걸 어떻게 부를까?' 민중미술, 민중영화 같
은 게 중요하다고 생각하는 한편 서구 담론에 대한 거부감이 좀 있어서 한국 비
디오아트 문화, 한국 영상예술문화를 만들고 싶은 욕망이 강했어요. 그때 제가
개인적으로 아직 어린 나이기도 하니까 '대안영상'이라는 단어를 붙이고 대안적
영상문화를 만들어보겠다고 한 거죠.

고　활동가 마인드로 큐레이팅을 한다는 부분은 선생님의 개인적인 경험과도
연관되나요? 다시 말해서 직접 시민운동과 유사한 경험을 해보신 적이 있어서요.
김　아마도 연관되었던 것 같아요. 일단은 사회 일을 처음에 어디서 배우느냐
에 따라서 인생철학이 정립되고는 할 텐데 저는 시민단체라든가 영상운동단체

라든가, 하여간 포지션이 굉장히 강했던 곳에서 일을 시작했어요. 지금 생각해 보면 제가 해온 일들은 디지털, 비디오 예술운동과 페미니즘, 더 나아가 주체적인 시민의식과 결합된 활동들이었던 것 같아요. 한국의 디지털 문화가 예술의 분야에 들어오기 시작한 시기가 2000년대 전, 후반이었어요. 그래서 처음에는 예술로 구분되어지는 비디오 작업들을 주로 소개했어요. 그걸 미학적으로 좀 더 보여주고픈 욕망보다는 그걸 알리고 개인의 창작주체가 갖고 있는 문제점, 창작자가 내포하고 있는 점을 사회적으로 이끌어내려는 데에 더 관심을 두었어요. 여성주의적인 고민은 항상 가지고 있고요. 제가 디지털 비디오 예술 안에서 주체적으로 페미니즘 비디오 예술을 원했던 것 같아요.

**신** 하지만 요즘 페미니즘이 인기 있는 주제는 아닌 것 같은데요.

**김** 여성주의 작가들 작업을 계속 소개하는데 다른 여성 작가들이 생각만큼 관심을 안 보이더라고요. 그게 여성이 주체적으로 화면에 드러나면, 일단 관객들도 작품을 별로 좋아하지 않아요. 심지어 여성 관객들도요. 유일하게 여성 관객들이 많이 있었던 상영회나 전시는 섹슈얼리티에 관련된 작업이예요. 여성 작가가 만들었는데 포르나(여성 포르노) 같은 작업들이었어요. 그런 작업에는 관객들이 좀 있어요. 그 이후에 삶이나 노동에 관련된, 여성의 주체적인 정체성에 대해서는 아무리 홍보를 해도 관객 동원이 전혀 되지 않았어요. 이런 부분에 있어서 '이게 왜 그럴까?' 라고 고민을 했었어요. 게다가 2010년이 되면서 여성단체들이 힘을 받지 못해서 행사도 없어지고 침체되기 시작해요. 여성학과도 폐과되고, 『페미니스트 저널 이프』나 당시 서울여성영화제도 그랬고요.

**신** 여성주의에 대한 urgency가 동시대에 간과되는 이유가 뭘까요? 아니 작가들이 자신이 페미니스트 작가로 불리는 걸 꺼리는 이유가 뭘까요?

**오** 첫 번째는 한국에서 '여성주의 작가'라는 것이 일종의 낙인으로 작용하기 때문이 아닐까요?

김장연호, 《걸프렌즈미디어빠워》중 여성주의 미디어 워크숍, 2008

《오노오코》, 관객과 함께 한 레드 걸 오마주 퍼포먼스, 2010

《네마프》중《구구절절전시》, 작가와 함께 협업 기획한 전시, 2009

《네마프》, 작가와 스태프, 2012

**고** 일종의 소외된 게토(ghetto) 속 작가의 이미지 때문에요?

**김** 작가는 예술가로서 인정받고 싶어하지, 페미니스트 작가로만 인정받고 싶어하지 않아요. 서구와 다르게 한국의 경우에는 페미니즘 운동이 이론으로 먼저 들어오고 그 다음에 개별적인 게릴라 형식의 캠페인으로 문화가 생겼어요. 그런 상황에서 작가로 활동할 때 남성과 동등한 사람, 인간 예술가로서가 아니라 모든 작업이 여성주의만으로 읽힐 것이라는 정치관계가 부담감으로 작용해요. 그리고 두 번째는 그렇게 되면 한국 미술판에서 작가로 성장하기가 쉽지 않다는 것을 작가가 간파한 것 같아요. 어떻게 보면 생존이죠. 한국 미술판 안에서 살아 남으려면요. 페미니스트 작가라고 스스로 정체성을 호명하면서 작업하는 작가 분들이 계시지만 미술 영역 안에서 주류가 아닌 분들이 많아요. 주류로 인정받는 여성(주의) 작가분들의 작업을 면밀히 살펴보면 작품에 여성을 호명하는데 있어 기존 남성성이 활용되는 경우가 있어요. 여성 작가인데 남성 노동자를 세운다든가, 정치적 이데올로기를 제시했는데 여성성이 거세되었다든가 하는 식으로요. 여성작가인데 작품에서 여성이 주체화가 되면 평단에서 반응이 없어요.

**고** 그럴 수 있겠네요. 그래도 아직 아이공하면 여성, 그리고 미디어 아트를 보여주는 곳이라는 평판은 살아 있는 것 같아요. 그러다보니 아무래도 큐레이터로서 작가와의 관계가 여느 공간에서와는 다를 것 같다는 생각이 들어요. 대표님은 작가를 단순히 큐레이터로만 만나시는 것이 아니라 신념을 공유하고, 운동을 이끌어가는 일종의 동지 개념으로 만나야 해서 이 부분에 대하여 남다른 애착과 안타까움이 있으실 것 같은데요.

**신** 최근에 메갈리아도 언론에 주목을 받고, 작가분도 계시기는 하지만, 그러기 전까지는 동료를 찾는 것이 쉽지는 않았을 것 같은데요.

**김** 문제는 다양한 기획을 하고 책도 내보았지만 같이 참여했던 몇 작가 분들이 '내가 페미니스트는 아닌데'라고 꼭 부언을 하시더라고요. 여성인 자신을 표현한 작품을 만든 것 자체가 여성주의 활동인데요. 저는 기획하는 것도 운동이

125

라고 생각하고 해왔는데 만약 작가들이 의식을 전환하는 데 도움이 되지 않았다면, 과연 지금까지 17년 간 아이공이 했던 사업들이 성공적이었다고 이야기할 수 있느냐라는 거에요. 저는 생각해 보면 아니라는 거죠. '아이공의 활동이 도움이 안됐다', '노력은 했지만 한국 사회에서는 실패했구나, 아니면 조금 보였구나' 정도의 성과만 있다고 봐요. 지금은 '조금 보였다' 정도의 성과가 있었다는 생각이 들어요. 과거에는 제가 실패했다는 걸 용인하지 못했어요.

신___ 대안공간 중에서도 유일하게 페미니즘을 모토로 내거시는 것도 그렇고, 요즘 말하는 성과위주의 목표설정 방식과는 달리 개인보다 사회에 필요한 것이 무엇인지에 방점을 두고 사업을 벌려오시는 것 같아요.

고___ 좋게 말하면 사명감이죠.

김___ 그렇죠. 여기에도 나와 있어요. 기획하면서 『디지털영상 예술코드 읽기』 책을 냈어요. 책이 나온 게 2003년도 5월이에요. 이 책을 냈을 때 느낌이 딱 이랬던 거에요. 이 책 머리말에 "연구 활동을 하겠다는 단호한 결의인 것이다." 십 년 후 이 문구를 봤는데 느낌이 확 오는 거예요. 당시 나의 마음의 상태를 보여 줘요. 이 때가 29살이었어요. 이 『카메라를 든 여전사』 책에서도 또 그래요. 이건 2005년도인데요. 여기도 보면 "필자와 행동가를 대표하여"라고 되어 있어요. 제가 이 일을 계속하는 에너지가 당시 이런 의미였죠. 지금은 전혀 다른 사람의 에너지가 느껴지는 게 다른 사람이 쓴 글 같아요. 정말 무슨 전쟁터에 있던 사람 같아요. 혼자 전쟁터에 있었어요.(하하).

신___ 대표님 쪽에서는 공공의 선에 대해 헌신하고 희생하는 각오가 있다는 건데. 함께 참여하는 예술가들이나 젊은 세대의 스태프들은 생각이 다를 수도 있겠어요.

김___ 한참 제가 빠져 있었을 때 마이너리티 운동 단체들과 많이 일했어요. 다양한 운동과 기획전을 열었어요. 성노동자, 성소수자, 장애인, 청소년들에 관한 기

획전을 했었는데, 어느 날 문득 보니까 '성노동자'라는 단어가 홈페이지에 도배
가 되어 있었어요. 무슨 성노동자 단체 홈페이지 마냥요. 그런데 그걸 보는 동료
스태프분이 너무 힘들어하시는 거예요.

신___ 예술보다 사회적 이슈가 더 강조되는 느낌이라서요?

김___ 그런 부분도 있고, 같이 일하는 스태프들은 어떤 부분에서 '성노동자'라는
용어 자체에 동의하지 않는 거예요. '성노동자들의 인권 운동'과 연관된 기획이었
어요. '성매매'라는 단어보다는 주체적인 '성노동'이라는 단어를 사용하고, '성매
매 특별법을 폐지해야 된다'라는 것이 요지였거든요. 그런데 그 분은 성노동이라
는 맥락에서 성문화를 거론하는 것 자체가 싫었던 거죠. 저의 입장은 성노동 문
화란 '금기 사항이 아니다, 이것도 하나의 살아가는 형태이고 그 부분에서도 인
권적으로 지켜져야 한다'는 취지의 프로그램이었어요. 그런데 스태프분들도 그
게 굉장히 낯설었던 거죠. 왜냐하면 성매매는 몸에 대한 순결주의와는 상반되
는 거니까요. 내가 몸을, 성을, 노동을 판매해서 돈을 버는 거니까요. 여성운동가
내부에서도 그런 급진적인 입장에 대해서 반대하는 사람도 있었던 거죠. 왜냐면
그 분들에게는 그게 착취의 의미가 강한 거죠. 저는 노동이라고 읽혀야 하는 부
분도 있어야 한다고 생각하는데요. 그리고 대부분의 여성단체들이 성노동자의
성매매 문화가 여성을 착취하는 문화라고 생각하기도 하고요.

신___ 재밌네요. 같은 이슈에 대해서 스태프끼리 동의를 못 할 수도 있다는 생각
은 안 해봤어요.

김___ 사실 그 부분에 대해서 처음에는 몰랐어요. 성노동자 토론회 할 때도 스태
프들을 다같이 데려 갔었거든요.

고___ 굉장히 재밌는 이슈인데, 미국의 PS1에 김희진 선생님이 동두천 이슈의 전
시를 들고 갔던 때의 이야기를 들려 주셨는데 비슷하게 들리네요. PS1의 외국

관객들을 위해서 동두천이야기를 들고 갔을 때는 외국인들에게는 단순한 이슈가 될 수 있었는데, 그것을 국내에 들여와 논의를 하게 되면 양공주라고 이전에 불리던 분들을 포함해서, 혹은 성매매 산업에 종사하는 분들까지 해서 입장이 다 다를 수밖에 없다고요. 그리고 가부장적인 국내 남성들의 입장들도 또 다르고요. 심지어 큐레이터와 작가, 큐레이터와 스태프들 간 의견의 차이도 있을 수 있고요.

**김**___ 그래서 그때 '내가 너무 내 입장만 생각했구나'라고 느꼈어요. 그리고 나이가 어리면 다 사람들이 더 진보적일 것이라고 생각하는데 솔직히 얘기하면 그렇지는 않잖아요. 그렇다고 아이공에서 일한다고 할 때 '당신은 성노동자의 인권에 대해서 동의하냐?'고 먼저 물어본 다음에 채용하는 것도 아니잖아요.

**신**___ 질문이 있어요. 결국 아이공은 기획하는 행사의 입장을 미리 스태프와 합의하게 되었나요?

**김**___ 이전에도 항상 회의는 했죠. 기획에 스태프의 의견을 최대한 반영하려고 하죠. 사실,《성노동 그녀와 그녀 사이》같은 경우에는 자료 수집하고 입장 정리하고, 기획 준비하는 데에만 2년이 넘게 걸렸어요. 저도 그 정도로 고민을 했는데, 스태프도 당연히 고민을 할 수밖에 없다고 생각을 했어요. 그런데 아까 말한 스태프분이 저한테 "홈페이지를 정리했으면 좋겠다"며 공식적으로 요청을 한 거예요. 불편한 거죠. 그때는 성노동에 관한 행사가 끝났는데도 홈페이지에 너무 도배가 되어 있으니까요. 하나만 남겨 놓고 홈페이지를 좀 정리했어요.

**신**___ 대단하신데요. 그래도 선생님이 나름 2년이나 공부를 해서 결정한 사안인데, 스태프가 다른 의견을 제시할 때 "여기서 나가든가"라는 옵션을 줄 수도 있었을 텐데요. 그런데 굳이 그러시지 않고 웹사이트를 청소하기로 하신 것은 왜일까요?

**김**___ 저는 약간 미안하기도 했어요. 스태프의 입장에서도 봤을 때 '불편할 수도

있겠다'라고 배려한 거죠. 작가 입장에서도 보니까 '불편할 수 있겠다'라는 생각이 들었고요. 기획전도 같이 준비했으니까요. 친한 작가 분들에게 그런 얘길 들었어요. "아이공의 여성주의 색깔이 너무 강해서 아이공에서 별로 전시를 하고 싶지 않다"라고요. 뭐랄까요? 아이공 사업이 딱 여성주의 사업만 있는 것은 아니니까요.

**고** 현실적인 결정을 내리신 부분도 있을 것 같네요. 하지만 동시에 밖에서 여성미술에 대한 인식의 변화가 필요하다는 생각을 하기도 해요. 선생님조차도 스태프나 함께 하는 작가들의 의견에 밀려서 포기해 버리시면 안된다는 생각이 들기도 하고요.

**김** 아이공엔 여성주의적인 인식을 갖고 계신 분들만 일을 하는 게 아니에요. 《네마프》 같은 경우에 단기 스태프들도 들어오고 자원봉사자도 들어와요. 특히 《네마프》에서 단기 스태프들이 일을 하는 기간이 3개월에서 5개월 사이에요. 그 분들한테 아이공이라는 단체를 알려주고, 그 짧은 기간 동안에 아이공이 갖고 있는 호칭 문화, 서로 존댓말 하는 문화, 용어를 주체적으로 사용하는 방법들을 알려주는데, 어떤 경우에는 너무 싫어하시더라고요. 다른 국제영화제에 일하다가 아이공의 《네마프》에 단기로 왔다가 "폭탄 맞았다", "너무 힘들다"고 하면서 한 달 만에 나간 경우도 있었어요. 일하는 것도 힘든데 사회적으로 익숙하지 않은 문화를 익히라고 하니까 얼마나 부담이 되었겠어요. 다른 영화제에서는 사용하지도 않는 문화들인데요. 반대로 너무 위계적인 조직에 있다가 오신 분들은 좋아하시기도 하고요. 말씀하셨다시피 소명에 대해 헌신한다는 개념이 세대마다 다른 것 같아요. 그래서 교조주의가 되지 않기 위해서도 그랬지만, 운영을 위해서 제가 스태프와 일하는 방식이 달라져야겠다고 생각했어요.

**고** 그런데 선생님이 언급하신 부분에서 용어를 '주체적으로 사용하는 것'은 무슨 의미일까요?

**김**　작가가 장애인일 경우 "'나는 일반인이고, 장애인에 대해서 잘 모른다.'라는 식으로 얘기하면 안 된다. 장애인과 비장애인이 있고 장애인이라는 호칭을 써야 한다. 귀머거리, 벙어리라고 하면 안 되고, 청인·농인으로 용어를 써야 된다." 이런 식으로 소수자를 주체적으로 호칭하는 방법이 다양하잖아요. 성매매자도 성노동자로 지칭하고요.

**고**　아이공과 같이 여성미술과 연관된 기획을 많이 하는 곳에서 남성 작가나 스태프를 써보신 적은 없으신가요? 결국 여성만 바뀌어서는 안 되고 남성도 바뀌어야 되는데 남성 스태프들은 여성주의에 대하여 어떤 입장을 취하든가요? 혹시 동화되나요?

**김**　《네마프》는 단거리 100미터 달리기라고 생각하면 돼요. 《네마프》가 끝나고 9월에는 정산이 중심이고 큰 일이 보통 없어요. 그래서 지금도 사무국장님이 혼자서 일하고 계신데, 사무국장님이 남자분이시면서 진짜 마초 같은 분인 경우엔 못 견뎌해요. 마초 같은 성향을 갖고 있는 분들은 저하고 일하는 것도 싫어해요. 그래서 같이 있는 남성분들은 문화 자체를 좋아하시는 분들이거나 영화나 영상 예술을 좋아하시는 분들이에요. 그 분들은 여성주의 영화나 영상이라고 해서 싫어하지도 않고요. 현대영화, 대안영화를 좋아하세요. 이런 분들은 오래 여기서 버티면서 함께 일을 해요. 따로 얘기하지 않아도 되고요. 오히려 훨씬 배려가 있거나 에티켓 있는 말들을 제안하거나 하는 분들도 계세요. 그러니까 '남성이라고 해서 다 마초적으로 하겠지.'라기 보다는 그건 별개의 문제인 것 같아요. 성품의 문제도 있구요. 에티켓 있는 것과 아닌 것은 여성주의와는 별개의 문제인 것 같아요. 여성주의적인 생각을 갖고 있지만 말은 상당히 공격적이고 인신공격적으로 하는 사람들도 있어요. 그건 성격이기 때문이고요. 성격과 그 사람이 갖고 있는 의식과는 별개인 거 같아요.

**신**　아까 홈페이지에서 '성노동'이라는 단어를 내리는 것도 세대가 바뀌고 새로

운 사람들과 관계를 맺기 위해서 매너를 바꾼 것이지, 여성주의를 하려는 김장연호 디렉터의 중심적인 부분, 즉 코어가 바뀐 것은 아니라는 말씀이신가요?

**김** ── 네. 저의 경우는 여성주의를 가지고 세상을 바라보는 게 전제가 되는 것 같아요. 그런데 인권의 측면에서 세상을 바라보는 눈은 다양하잖아요. 인간에 대한 존엄성이나 자연이나 생태의 부분에서 폭력적이지 않은 문화와 사회를 만드는 것, 그 부분은 궁극적으로 다 만난다고 생각해요. 단지 그것에 도달하는 방법 중에 저는 여성주의를 바탕으로 해서 같이 고민하고 고찰하는 노력을 하는 중이라고 생각해요.

불교의 『법구경(法句經)』에 어떤 '주의'를 좋아하지 말라는 문구가 있어요. 맹목적으로 추종하지 말라는 문구가 있는데, 그게 맞는 것 같아요. 저 역시도 마찬가지로 작가 분들과 논쟁 할 때 교조적으로 들어갔었던 부분이 있을 수 있고 불편할 수도 있었을 것 같아요. 예를 들어, 한때는 여성주의에서 나이, 계급, 호칭에 대한 대안으로 닉네임을 쓴다든지 하는 운동이 있었는데, 저도 한참 동의했어요. 그런데 전에 살던 다가구 주택 지하에 사는 독거 여성 노인 분을 생각해 보면, '그 할머니의 닉네임을 쓴다고 해서 위계와 성평등의 존중감이 과연 이루어질 것인가'라는 의문이 들었어요. 그건 아니라고 생각했죠. 존중과 배려를 같이 해나가는 문화를 만드는 게 더 중요하다는 생각이 많이 들었어요.

**고** ── 각자의 세대가 갖고 있는 성관념도 다를 수 있지요. 문화나 성장배경도 다 다르고요.

**김** ── 그건 존중해야 해요. 어떻게 보면 제가 지금 시기에 갖고 있는 문화와 관습, 그분들이 갖고 있었던 문화와 관습이 서로 다른데, 이것만이 옳다고 할 수 없다는 거죠. 우리 세대가 올바르다고 규정하는 행동이기 때문에 "이렇게 하세요!"라고 강압적으로 하는 것은 옳지 않다고 생각을 하게 된 거죠. 그러면 그분들의 삶은 다 잘못된 것처럼 되잖아요. 그 속에서도 기쁨을 느끼면서 살았던 문화가 있는데요. 약간 다른 세대들과 타협과 소통 방법을 각자 맞는 방식으로 찾는 것이

중요한 것 같아요.

신___ 조금 토픽을 바꿔 봐요. 페미니즘에 대한 관심이 적어지다 보니 아이공에
서 재원뿐 아니라 같이 일하는 사람들을 모으는 일도 어렵지 않으셨어요?

**김**___ 네. 저 같은 경우에는 한 단체와 연계해서 하기보다는 두루두루 다양한 곳
과 일을 했지만 여성주의적인 성향이 강해서 아예 어떤 영역이나 그런 곳에 안
들어가려는 욕망도 있었어요. 미술계가 고급적인 예술판이라고 생각을 해서 '영
상 예술은 새로운 판에서 시작을 해야 한다. 그렇게 해야지만 전복되지 않는다.'
라는 생각이 있었죠. 페미니즘이라는 주제를 기획하는 것도 중요하지만 목소리
를 내려면 판을 만드는 게 중요한데, 제가 그 부분에 대한 전략을 잘못 짠 게 아
닌가라는 생각도 들어요. 더구나 비디오아트가 대중적인 분야가 아닌데다가 10
년 넘게 여성작가들을 소개하고 지금도 계속 하지만, 2010년도에《페미니즘 미
디어아티비스트 비엔날레》를 했을 때는 관객이 너무 없었어요. 아이공을 운영
하면서 점점 부딪힌 문제는 행사가 끝나고 '너무 힘들다'라는 생각밖에 안 나는
거예요. '이걸 계속 해야하나?'라는 생각도 들고요. 심지어는 고소하겠다고 협박
한 사람도 있었죠.

신___ 요즘엔 사람들이 고소를 너무 쉽게 해요.

**김**___ 같이 일하던 분인데 제는 먼저 관련업무 마무리를 하면 월급을 입금하겠
다고 했어요. 고소를 하겠다고 하더라고요. 그때 '내가 활동가가 아니라 사장이
구나'라는 생각이 들더라고요. 전부터 느꼈지만 제가 외면했던 거예요. 2010년
에는 스태프분이 13명이었어요. 그때는 완전 사장이었죠. 사장 역할을 하지 않
으면 운영할 수가 없었죠. 아이공이나 활동이 돌아갈 만한 예산을 만들어야하
기 때문예요. 사장 역할을 결심한 것도 스태프들의 안정적인 급여와 사무실 유
지 때문이었어요.

　당시 '내가 잘 하고 있는 건가?'라는 생각도 깊게 들었어요. 새벽 1시 넘어

《네마프》중《구구절절전시》, 작가와 함께 협업 기획한 전시, 2009

《페미니즘 비디오 아티비스트 비엔날레》, 엽서, 2010

《네마프》, 오프닝모습, 2012 (좌로부터 사회 성기완 작가, 김소희 작가,
심사위원 남수영 교수, 유비호 작가, 성완경 교수, 김미진 교수, 존 토레스 감독, 통역자)

業務를 마무리하고 집에 가다가 자전거 위에서 졸다 죽을 뻔한 사고를 당했었죠. '왜 이렇게 어느 누구도 알아주지도 않는 사명감에 허덕이며 살아야하지?'하며 제 인생을 반추하게 되었어요. 그때 깨달았던 건, '내가 행복하지 않은 문화는 절대 남기지 말자'였어요. 기업가는 내게 안 맞고, 활동가 마인드는 스태프분들이 부담스러워하는 듯하고요. 그래서 현재는 기획자이자 연구자로 지내고 있어요.

**고**　대표님, 결코 쉽지 않은 길이지요. 누가 당장 알아주는 것도 아니고요. 그렇다면 지난 17여 년간 정말 어렵지만 주위의 작가분이나 스태프분들과 함께 '대안영상', 그리고 '여성운동'의 입장을 이어 오셨는데 뒤돌아보면 주위 분들은 대표님께 어떤 의미로 다가오나요?

**김**　이런 말이 있어요. "인생에서 욕심을 쫓으면 고통이 되고, 꿈을 쫓으면 즐겁다." 20대 때엔 아무것도 모르는 상태에서 페스티벌과 기획전을 열었는데, 당시 작가를 만나거나 스태프분들을 대하는 것이 익숙하지 않다보니 너무 고통스러웠어요. 성격 자체도 엄청 내성적이었고, 낯가림도 심한 편이었거든요. 그래도 사명감에 일을 진행했어요. 그게 제가 할 수 있는 유일한 대안적 운동 방식이라고 생각했으니까요. 즐겁게 하지 못했고, 행복하게 하지 못했어요. 그때 어떻게 보면 그 사명감이 작가 분들이 만든 작품 때문에 생긴 것이었고, 그게 소중하다고 생각했기에 고통스러워도 버텼던 것 같아요.

　　근데 어느 분이 "작가보다 네가 더 불쌍해! 근데 그들이 정말 그 판을 원해?"라고 그러시는 거예요. 아이공이나 《네마프》하면서 하고 싶은 것을 거의 포기하고 살았었으니까요. 그때 잘못 활동해왔다는 걸 깨달았어요. 같은 꿈을 꾸는 사람들을 만나서 함께 하면 즐거운데 사명감에 사로잡혀서 나를 괴롭혔구나 싶더라구요. 전에는 작가분들이나 스태프분들에게 서운했다면, 지금은 '사명감에 미쳐있는 사람 옆에서 이들이 힘들었겠다'라는 생각이 들었어요. 그래서 작가나 스태프분들은 뒤돌아보면 담론도 없고, 뭣도 없는 '대안영상예술'이라는 생소한 문화를 함께한 벗들이죠.

Contemporary Art

H. H. Arnason
Marla F. Prather

HISTORY OF MODERN ART
FOURTH EDITION

art since 1900

meyer

A Companion to
Contemporary Art since 1946

minimalism
art and polemics in the sixties

ENCOUNTERS & REFLECTIONS

ARTHUR C. DANTO

# 3장

# 전문직 큐레이터의 사회적 현실

큐레이터가 지닌 미술사나 비평 이론에 대한 지식, 그리고 작업이나 작가를 만나고 그들에 대하여 판단을 내리기 위하여 필요한 미적 감수성은 큐레이터의 전문성을 규정하는 중요한 잣대이다. 그러나 큐레이터의 전문성이 제대로 평가받고, 무엇보다도 적절한 사회적 보상을 받는 일은 국내 미술계에서 흔치 않다. 서론에서도 언급한 바와 같이 수많은 대중매체를 통하여 큐레이터의 이미지들이 포장되어 왔지만 대중들의 뇌리에 가장 친숙한 큐레이터의 이미지는 미술계의 전문성과는 무관한 9시 뉴스의 사회면이나 드라마에서 더 자주 발견된다. 그것도 드라마에서, 주로 남자 주인공에게, 차이는 부잣집 딸 캐릭터로 말이다.

실상 현실에서 큐레이터의 삶은 2014년 화제가 되었던 드라마
〈미생〉의 계약직 사원 '장그래'의 처지에 더 가깝다. 큐레이터의
전문성이라는 것이 대부분의 사회 구성원들에게 낯선 개념이고,
이러한 상황은 국내에서 문화예술과 관련하여 그나마 넉넉한 자본을
가지고 사업을 벌여오고 있는 대기업의 홍보팀에게도 마찬가지일
것이다. 단순한 스펙(학벌, 집안적 배경) 이외에 미술계 큐레이터의 전문성을
미술계 외부의 사람들이 객관적으로, 그리고 단시간에 가늠하기란
쉽지 않다. 문화예술인들의 중요한 금전적 후원자인 국공립 기관이나
정책을 수립하는 행정직 공무원들에게도 큐레이터의 전문성은 난해한
개념이다. 안 그래도 자칫 미술계는 미술 관계자만을 위해서 존재한다는
편견이 크게 자리 잡고 있는데, 큐레이터의 전문성을 내세운다는
것이 보다 넓은 대중을 고려해야 하는 공무원들의 입장에서 보면
비현실적이고 엘리트적으로 비칠 수 있다.

그리고 마지막으로 큐레이터들의 경제적이고 사회적인 지위가 위태로운 것은 근본적으로 국내에서 미술과 연관된 대부분의 기관들이 가난하기 때문이다. 기업의 미술관들은 미술관대로, 문화재단은 문화재단대로, 국공립 기관은 기관대로 계속 누군가에게 손을 벌려야 하는 처지에 놓여 있다. 그런데 이 시스템이 잘 작동하지 않는 경우들이 대부분이다. 안정되고 고정된 수입원이 없다 보니 미술관이나 문화재단 등은 정책의 일관성을 유지하기도 힘들고 직원들의 후생을 생각한다는 것은 더더욱 힘들다. 최근에는 최소한의 자본에 최대한의 작업 효율이라는 합리적 경영의 기본 원칙이 비영리 예술단체에도 적용되고 있다. 안 그래도 금전적으로 쪼들리는데 더 각박하게 만드는 또 하나의 원인이 제공된 셈이다. 일반 기업들처럼, 아니 그보다도 더 미술관이나 관련 기관들에서 정규직을 찾아보기란 힘들다.

그래서 이번 장에서는 국내 미술계에서 큐레이터의 사회적 지위를
고용 양태로 파악해 보고자 한다. 매우 예민한 이슈이고 개인적 삶과
밀접하게 연관된 질문들이지만 후배 큐레이터들을 위하여 선뜻 선배
큐레이터들이 자신의 경험담을 털어놓았다. 예를 들어 유명 대안공간과
국립, 사립 미술관에서 요직을 맡았던 예술계에서 인지도가 높은
김희진 큐레이터의 경우만 하더라도 처음 10년은 아웃소싱의 형태로만
고용되었다. 그의 수입은 매해 근무일수에 따라 달라지기 때문에 생활의
안정을 꾀할 수 없었다.

이어지는 대기업 마케팅부 소속 큐레이터 비비안 순이 킴씨와
김종길 실장의 사례들은 국내 미술계에서 전문계약직으로 고용된
큐레이터들이 금전적인 안정은 물론이거니와 전시와 관련된 프로그램
전체를 운영하는 방식을 배우고 전문성을 키워나가는 것이 매우
어렵다는 것을 보여준다. 전문계약직은 말로는 전문성을 인정받지만
실상 프로젝트의 일부에만 참여하도록 허용된다. 따라서 이와 같은 고용
상태나 처우를 받으면서 큐레이터가 전문가로서의 역량을 쌓고 나아가
컨셉, 홍보, 소통 등의 다양한 측면에서 완성도 높은 전시를 완성하기란
여간 어려운 일이 아니다. 보다 총체적인 차원에서 큐레이터의 역할과
사회적인 지위에 대한 고민이 필요한 시점이다.

................................................................................................................

................................................................................................................

................................................................................................................

................................................................................................................

................................................................................................................

# 아웃 소싱의
# 고용방식

김희진
전 아트 스페이스 풀 디렉터

첫 직장. 첫 전시의 기회는 큐레이터에게 어떻게 오는가? 첫 직장을 손에 넣기까지 큐레이터는 어떤 경로를 밟게 되는 것일까? 직장이 없는 큐레이터를 우리는 큐레이터 지망생이라고 불러야 할까? 아니면 예술계 열정 페이의 희생자라고 불러야 할까? 백수건달이나 한량은 아닐까? 아니다. 독립 큐레이터라고 부르면 좀 모양새가 날 듯하다. 무더운 여름, 구기동의 조그만 카페에서 '쿠두두두두' 커피 그라인드 소리가 날 때마다 혹시나 하는 마음에 녹음기를 손바닥으로 방음장치처럼 감싸며 김희진 큐레이터의 소싯적 이야기를 들었다. 그가 한국에서 큐레이터라는 직함을 얻어낸 경위는 보따리 장사치처럼 이 기관 저 기관을 전전긍긍하는 '아웃소싱'으로 요약되는 그런 것이었다.

▽

고___ 김희진 선생님은 2000년대 중반부터 인사미술공간이라는 공공기관에 계시다가 2009년에 아트 스페이스 풀로 옮겨 가셨습니다. 2000년대를 장식하던 중요한 대안공간이나 대안공간과 긴밀한 공조관계를 가졌던 공공기관에서 일하게 되신 경위를 듣고 싶습니다. 선생님은 인사미술공간에서 언제부터 어떻게 일하시게 되셨나요?

김___ 다 아시겠지만 원래 프로젝트별로 한시적 일만 일했으니 계약직이지요. 프로젝트 예산 내에서 아르코랑 계약을 하는 것이 아니라 프로젝트 큐레이터에게서 부분별로 전담받으면서 시작했어요.

신___ 일종의 외주 아닌가요?

**고** 그게 몇 년도였나요?

**김** 그것이 제가 1999년에 귀국하고, 그 이후 2002~2004년까지 프로젝트 건당으로 일했어요. 그것도 큰 프로젝트를 맡은 것이 아니라 "리플릿을 책임지고 다 만들어봐라. 도록을 통으로 좀 해 봐라"와 같이 건당 일을 하는 것이었어요. 원래 그러한 시스템은 사실 2004년에 선재 미술관에서도 사용했었던 것이에요.

아웃소싱(Out Sourcing)은 경영효과 및 효율성의 극대화를 위한 방안으로 기업 업무의 일부 프로세스를 제3자에게 위탁해 처리하는 운영방식을 말한다. 흔히 '외주'라는 용어를 사용하기도 한다. 예술제도에서 아웃소싱의 결과는 양면적이다. 아웃소싱은 특화된 일정 역할의 전문성을 인정하고 그 역할을 담당할 전문가를 임시로 고용하는 일이므로 전문성을 존중하는 행위이다. 그러나 동시에 예술단체나 혹은 특정전시에 필요한 전문직의 노동을 분업화해서 전문직의 총체적인 관리능력과 권위를 약화시키기도 한다.

기업 쪽 용어로는 '외주' 개념인데요. 선재 미술관도 운영상 상근하는 스태프를 두고서도 따로 부서별로 업무를 분담해서 할 수 있는 정규직원들을 추가로 둘 수 없는 상황이었어요. 그때 김선정 부관장님은 아웃소싱으로 하나씩 업무를 처리하시겠다고 하셨고 큐레이터나 기획팀만 고정으로 편성하시려고 했어요.

같은 시기에 선재가 전세계 예술단체 기관장들이 모이는 〈CIMAM(International Committee for Museums and Collections of Modern Art)〉을 국내에서 주관하기로 하였죠. 그 때 선재와 연을 맺게 되었어요. 김 선생님이 선재를 굉장히 오래 운영을 하셨지만 업무내용이나 구조가 국제용으로 편성된 상태가 아니라 홈페이지부터 시작해서 많은 것을 바꾸고 해야 할 상황이다 보니 제 일의 성격은 아카이비스트 비슷한 역할이 되더라고요.

국제근현대미술관위원회(CIMAM, International Committee for Museums and Collections of Modern Art)는 국제미술관 위원회(ICOM, International council of Museums)의 산하 기구로 근현대미술관이 당면하는 이론적, 윤리적, 실천적 문제들을 논의하는 전문가들의 포럼의 기능을 하고 있다.

미술관 기관장들이 모이는 〈CIMAM〉이라는 행사와 선재에서의 씬, 그리고 아르코 미술관이 보여주던 씬들이 저한테는 되게 혼란스러웠어요. 나름 다 전문가 그룹인데 모두 다 다른 일을 하고 있었어요. 업무를 조직하는 일을 하다 보니 임시로 투입된 직원이 기관의 운영직, 상근직원에게 "기관으로서 바로

143

잡아야 할 것이 너무 많다"고 알려드리는 입장이 되었어요. 그리고 언젠가는 기관 운영과 외부에서 일하는 사람의 방향이 일치되지 않으면 안되겠다는 생각을 하게 되었어요.

고⎯⎯ 기관 안에서 큐레이터의 업무들을 새로 조직해 가셨네요?

신⎯⎯ 상식적으로 공유될만한 큐레이팅 업무의 조직화 같기도 하고요.

김⎯⎯ 그러던 차에 마로니에 미술관이 또 외주 방식으로 리플릿을 맡겨 오셨어요. 《새로운 과거(a New Past)》전이었어요. 당시에 아르코(ARKO) 미술관의 정확한 명칭은 마로니에 미술관이었는데, 백지숙 선생님이 인사미술공간과 일을 부분부분으로 나누어서 조각으로 하면서 뛰어다녔어요. 선생님도 투잡을 뛰셔야 하니 저한테 상근 쿼터 편성을 주시는 건 꿈도 못 꾸죠. 당시 인사미술공간 연 예산이 2억 얼마 이럴 때예요.

고⎯⎯ 힘드셨겠네요. 그게 인사미술공간이 확장되는 기간과 맞물리는 거죠?

김⎯⎯ 인사미술공간이 그때 인사동 학고재 빌딩 내부에 있었을 때인데 아르코 미술관하고 별개의 팀으로 운영되고 있었어요. 팀은 규정상 자체 인원을 뽑을 수가 없는지라 저는 거기에 고용될 수가 없는 거예요.

　　저의 임금은 프로젝트 별로 할당된 기금으로부터 조금씩 떼서 지불되었어요. 예를 들어 도록을 별도로 떼어내 단행본으로 만들면 단행본 출판에 드는 비용 안에서 제 임금이 나와요. 공식서류 상으로야 제가 맡은 일이 도록으로 나오게 되지만 일이 그것만 하게 되나요? 다른 일도 함께 해야 하는데 그렇게 일을 찢어서 하니 행사의 전체를 볼 수 없는 상태가 되어요. 그게 아웃소싱의 나쁜 점이죠. 좋은 점은 효율적이지만 나쁜 점은 누구 하나도 전체를 볼 수 없다는 것이지요. 전 그런 식으로 2~3년 뛴 것 같아요.

신⎯⎯ 큐레이터가 전문가로서 업무의 총체성을 이루어갈 수 없으니 운영의 질적

아르코미술관, 대학로 (김희진 근무)

인사미술공간, 원서동

서울시립미술관 서소문 본관

인 수준이 성에 차지 않으셨겠어요.

**김**　그런 일이 계속되니까 인사미술공간 쪽에서 먼저 아웃소싱에 대해 문제 제기를 하시더라고요. "이래선 안 된다. 인력 편성 자체가 이러면 안 된다"라고 백지숙 선생님이 도전을 하시게 된 거죠. 당시 백지숙 선생님이 마로니에(선임 학예사) 정도의 직위로 인사미술공간을 맡고 계셨죠. 인사미술공간에 독립된 예산편성은 물론 예산을 2억에서 6억으로 올려야 원활한 운영이 가능하다는 안을 내놓으셨어요. 이는 곧 "아르코 미술관과 인사미술공간을 역할이 다른 두 개의 기관으로 구조조정하자"는 얘기였어요. 그러려면 관장의 직무에 "두 개를 통합하는 실장의" 그런 역할을 넣는 구조조정이 필요한 거예요. 엄청난 진통과 함께 결국 인사미술공간 사업이 먼저 확장되었어요. "어떻게든 빨리 돌파구를 내자"라고요. 당시 《A New Past》가 끝나고 독일에 민중미술전인 《Battle of Visions》이 준비되던 상황이었어요. 프랑크푸르트 북페어에 참여하기 위해서요. 그거 하면서 백지숙 선생님이 거기에 내민 마지막 카드가 "이제 이렇게는 더 이상 못 해먹겠다"였어요.

　　일의 과부하가 걸려 강한 수를 두신 거죠. 그러는 과정에서 일자리가 생겼고, 그 자리에 대한 제의가 제게 온 거예요.

**고**　상황도 상황이지만 선생님이 필요한 일꾼이니 공식적으로 도움을 그쪽에서 요청하신 거네요. 그럼 2002년에 시작해서 얼마나 오래 외주(아웃소싱)일을 하신 거예요?

**김**　고정직 없이 3년을 일했어요. 1999년 귀국 후 전 출산도 했고 지금처럼 이니셔티브를 먼저 잡아서 기금을 신청하는 적도 없었고요. 그러니 계속 단건이나 부분 알바로 뛰어다녀야 했어요. 2004년쯤에 드디어 인사미술공간의 구조조정이 결정되면서 인력을 충원할 때 백지숙 선생님이 저한테 계약서를 주시더라고요.

**신**　오. 살짝 울컥한다.

**고**　인사미술공간에서 처음 직함이 어떻게 되셨나요?

**김**　처음에 저희는 다 직원이었어요. 큐레이터라는 타이틀을 명함에 못 박으니까요. 그래서 상부에 드린 말씀은 "우리가 위계를 따질 게 아니라면 업무분담을 해서 전문성을 키워주는 방식으로 설계를 합시다" 였어요. 같이 계셨던 강성은 선생님은 인사미술공간 신진작가 육성프로그램을 오래 하고 계셨으니까 자연스럽게 국내를 맡게 되었어요. 2000년부터 2004년까지 일 년에 신진작가를 12명씩 뽑아서 지원해주고 전시 열어주며 그 방식을 모듈로 반복하는 거였어요.

　　그걸 발전시킨 것이 《인사미술공간 열전》이라고 해서 주로 강성은 선생님이 주관하시고, 저는 "4년 넘게까지 인사미술공간에서 빠진 부분은 외부와의 소통이다. 소위 말하는 국제 교류를 하겠습니다"라고 제안했고 백지숙 선생님이 그 일은 특성화된 아이템이 있어야 하는데 "매번 같은 작가만으로 꾸려지면 안 된다. 그러니 작가 아카이브 조성부터 먼저 하자"라고 하셨고 현장형 아카이브 조성이라는 새로운 아이템 사업이 태어나게 된 것이지요. 저는 국제교류하면서 워크샵을 하는, 그것을 담당하는 큐레이터로 들어간 것이고요. 말씀드린 대로 여전히 명함은 큐레이터가 아닌 직원으로 똑같고요.

　　백지숙 선생님은 몇 달 후에 마로니에가 아르코 아트센터로 바뀌면서 결국 마로니에 관장으로 가셨지요. 그래서 인사미술공간은 또 다른 정규직이 하나 잡혀야 하는데 안 잡히고 어떻게 보면 저랑 강성은 선생님이 양 날개가 되어서 계속 가는 방식으로 운영되었어요. 프로그램의 기존 체계는 백 선생님이 생각한 데로 가는 한편, 두 기관의 핏줄을 통하게 해 놓은 거예요.

**신**　큐레이터들이 직함이나 전문성을 이야기 할 때는 자기 보이스의 크기를 확대하기 위함도 있지만 어쨌든 자신이 표현하고 싶은 내용이나 가설(hypothesis)을 전문적 역할과 업무라는 법제 언어로 전환하는 일과 연결되는 건데요. 공무원 쪽에서 쉽게 전문인들을 채용하지 않거나 큐레이터라는 직함을 사용하지 않는

등 전문성에 대해 관심을 보이지 않는 데에는 어떤 논리와 근거가 있나요?

**김**　그것은 아주 간단한 게 아시다시피 아르코는 주종사업이 지원이에요. 예술위원회의 원래 주된 역할이 지원 행정인데 자체 사업을 만들어내는 일을 너무 많이 하는 것은 대외적으로 안 좋아 보인다는 거였어요. 전국구의 지원 사업이 주종사업이고, 지원을 동반한 각종 민원에 대해서 민주주의적으로 대응하고 그것을 계속 편성하고 재원을 조성하는 기관, 즉 지원관리 기관이에요. 그래서 새로운 카드를 꺼내는 것, 콘텐츠를 자체 생산한다는 것은 무척 조심스러운 일이지요.

**고**　공무원들 입장에서 보면 한국문화예술위원회가 나서서 특정한 기관을 통하여 내용을 만든다는 것이 형평성에 위배된다고 생각할 수도 있는 거죠.

**김**　그렇죠. 왜냐하면 지원 사업에 돈을 써야하는데 내부에서 살림을 크게 벌리면 외부에서 보기에 지원금이 인사미술공간 운영비로 새어나가는 것이라고 생각하기 때문이에요. 지원사업과 자체 시설 운영기획 사업은 사실 별개인데 말이죠.

**고**　그런데 외부에는 지원금과 운영기금이 별개라는 것이 잘 인식이 되지 않지요.

**김**　별개가 아니라 같은 돈으로 보이는 것은 심리적인 정황이고요. 지원기관의 전시기관 설립에 대한 저희의 입장은 "아르코 뭐 하는 데입니까? 애초에 왜 있습니까?"라고 묻고 "지원의 방향타를 결정하는 데가 아닙니까? 지원을 매번 기획화해서 지원하실 것 아닙니까? 방점이 있으실 것 아닙니까? 그 방점을 연구해서 방점사업을 해 가는 게 시설이 하는 일이 아닌가요?"라고 하는 것이지요.

**고**　사업을 통하여 지원의 방향성을 제시하게 되고 뭔가 목적성을 두고 투자를 하도록 유도하겠다는 것이군요? 그러한 과정에서 인사미술공간의 역할이 있

는 것이고요.

**김** 예술위원회에는 그러니까 R&D 기능이 없었어요. 그래서 저희는 "지원 업무도 R&D 기능을 가지고 있으면 좋아집니다. 자체 시설은 프로모터(PM)의 역할도 합니다. 그래서 이 둘을 순환 구조로 돌릴 수 있게 됩니다"라고 설득하지만 관이라는 특성상 계속 불안해하시죠. 기존의 시설을 잘 쓰자고 하시고 미술관으로 하면 된다고 이야기하시니까 그렇다면 인사미술공간이 있어야 할 명분이 없다는 이야기도 나왔지요.

그런데 당시 문화적인 상황이 아주 숨 가쁘게 돌아가고 있었어요. 2000년대 초반은 1990년대 문화의 흐름을 계승하고 있었고 2004~5년으로 가는 2005년을 기점으로 막 미술계나 문화계의 풍경이 변하잖아요. 공공미술이 커지고요. 대안공간이 1세대, 2세대 하는 소리를 하던 것이 그때쯤이 되다 보니까 현장 분위기가 되게 많이 바뀌었어요. 그래서 저희가 위원회에 알려드렸어요. "현장이 되게 자본화되었고 세대교체가 된 것 같다"는 얘기를 해 드리면서 "대안공간 풍경이 사라졌습니다. 많은 전문성을 갖고 있고 현장 대응 능력이 좋고 대표적으로 국제교류 능력까지도 되던 대안적 미술이 지속될 만한 또 다른 방향타 지점도 있어줘야 합니다." 그래서 인사미술공간은 그런 취지로 운영된 것인데 이것이 공무원 분들에게는 거의 투스텝 점프였죠. 미술관은 어느 정도 근현대까지의 영역을 다루는 한편 인사미술공간이 특화할 부분은 동시대적인 현장과의 연관성으로 잡았어요.

**고** 밖에서 일을 하시다가 기관에 들어와 예술기관의 업무와 인사구조를 재조정하는 경험을 하셨네요. 그것이 인사미술공간에 처음 들어가실 때 경영적인 측면이나 기획의 내용적인 측면에서 어떻게 반영되었나요.

**김** 인사미술공간 업무의 기본 세 갈래가 사업, 운영, 정책 수립이라고 볼 수 있는데요. 정책수립은 말씀드린 것처럼 계속 인사미술공간 자체 사업 줄기를 만들어가야 된다는 가닥지가 있었고요. 그 당시에 허무하고 피상적인 공공이라는 얘

기가 많이 돌아서 당연히 공공성에 대한 이야기를 하고 싶었어요. 다음에 기관에 관한 이야기가 하나 잡혀야 한다고 생각했어요. 국공립이니까요. 운영 부분은 쉽게 얘기해서 우리 선에선 업무 분담인데 전문성을 가지고 기초부터 하나씩 풀어가자는 것입니다.

신___ 그런 운영방침과 사업을 진행하는 일은 충돌 없이 수월했나요?

김___ 예전의 인사미술공간의 운영은 아르코 차원에서 잡히는 정책을 그냥 번안해서 그대로 돌리기만 하는 거예요. 그런데 이제는 전문성을 기준으로 현장이 요구하는 역할을 하자고 설득했죠. 그래서 나온 게 전시와 함께 R&D가 세게 들어갔어요. 말하자면 아카이브와 워크숍이 커진 거예요. 그러니까 예산의 편성 체제도 확 바뀌었죠.

　인사미술공간이 연구 보고서를 내는 학술기관이 아닌 이상 R&D가 의미하는 바는 결국 아카이브와 워크숍은 서로 연동되는 프로그램으로 결론지어지죠. 그래서 사업 간 연동, 사업 간의 결과물들의 유연성, 이런 말들이 처음으로 나오기 시작했어요. 보통 전시는 도록 만들면 끝나는데 R&D와 엮을 수도 있고 아카이브, 혹은 워크숍을 엮을 수도 있고, 아예 R&D와 워크숍만 엮어서 프로그램이 끝날 수도 있고요. 그렇게 되면 전시, R&D, 워크숍, 아카이브가 따로따로 운용됨으로 해서 어느 하나만 부각되거나 묻히는 것이 아니라 일련의 결과물이 정책과 조응해서 총체적으로 나오는 거지요. 순환 체계와 결과의 형태, 예상까지가 다 바뀐 거예요. 그러니 예술위원회 분들에게 굉장한 혼란이 오셨죠. 한마디로 A4지의 모양이 안 나오기 시작한 거죠.

고___ 하드웨어뿐만이 아니라 소프트웨어까지 바뀐 것이네요.

김___ 그래서 "전담을 둬라" 그러면서 전담이 정해지면서 돌아갔고요. 말씀드리는 것은 옛날에는 전시가 90퍼센트, 계획 결과보고서, 리플릿들로 사업체계가 편성됐다면 이제는 네, 다섯 개의 분과, 그리고 사후 연동을 통한 매해 몇 개의

성과, 그리고 결과 이렇게 나오게 된 거예요. 그런데 결국은 제일 끝까지 해결이 안 된 게 저와 강성은 선생님의 업무가 융합이 안 된 거죠. 국내와 국외를 가르게 하는 거죠. 그건 끝까지 저랑 고민을 했어요. 이런 류의 발전소들이 하나씩 국내버전으로도 들어오고 국외버전으로도 들어오니까 너무 머리가 아픈 거예요. 시차가 정말 있나보다 하는 고민을 좀 했어요.

신 ___ 인사미술공간의 구조적 발달과정이 혹시 김희진 씨의 큐레이터로서의 소명하고도 동일하거나 연관이 있나요?

김 ___ 네. 있지요. 재밌던 것은 2004년 민중미술전 일을 보는 도중에 "국내에선 열 수 없으니 외국에 나가서 하자"라는 얘길 들었어요. 암묵적인 건데요. 국공립 차원에서는 아직은 열기 힘들다는 거죠.

신 ___《선샤인》전도 했는데《Battle of Visions》은 개최 못한다던가요?

김 ___ 선샤인요? 그게 풀의 전시에요. 당시 인사미술공간과 풀 사이에는 큐레토리얼한 협조, 관심사, 공감대가 두터웠어요. 기관이 먼저 발원을 하기엔 아직 힘들었어요.

신 ___ 그렇지만 인사미술공간의 이름이 어쨌건 연결이 되는 거죠?

김 ___ 그렇죠. 그것 때문에 나중에 말을 굉장히 많이 들었죠. 이게 다 참여정부니까 그나마 가능한 건데 마로니에 미술관 차원에선 열 수 없었고요.

신 ___ 그때가 노무현 정부 때였지요?《Battle of Visions》전은요?

김 ___《Battle of Visions》은 '프랑크푸르트 북 페어'에 황지우 선생님께서 예술 감독으로 전체를 기획하시면서 먼저 편성을 잡았는데 그러다 보니 진보 문화진영이 앞에 있어버린 거예요. 그래서 "꼭 민중을 넣어야 한다"라는 386세대의 말이 위에서부터 내려왔어요.

아트 스페이스 풀, 구기동, 2009

〈리턴〉, 믹스라이스, 벽위에 드로잉, 2006 (사진 믹스라이스)

『*Contemporary Art Journal*』Vol 3, (Summer 2010), 인터뷰 중

**고**  위에서부터 내려왔다는 말씀은 기관 안에서부터 그런 요구가 있었다는 이야기인지요?

**김**  그건 마로니에 미술관에서 만든 건이 아니고 완전히 외부 행사였어요. 외교부 행사였나 그랬을 거예요. 그래서 외교부 차원에서 《프랑크푸르트 북 페어》를 위해 여러 기관이 참여한다"는 방향성이 초석이 됐고 그때 마로니에 미술관에 있던 백지숙 선생님이 게스트 큐레이터로 그 중에 한 꼭지를 하시는 와중에 "마로니에 미술관적 자산들, 즉 네트워크라든가 이런 걸 끌어들여라" 이렇게 된 거예요. 물론 이니셔티브는 해외 행사지만 중요한 건 '왜 미술관에서는 2004년까지도 이런 얘기를 하면 안 되지?' 이런 생각을 하게 됐을 때 함께 들은 얘기가 이런 거였어요. 1998년도인가 민중미술전을 크게 하죠. 그걸로 "장례를 치러줬다"라는 말까지 돌고 있었어요, 반은 농담으로. 장례라는 말은 당분간 덮어두자는 식이지 검열의 문제가 아니었고요. 너무 시대가 빨리 변했던 거예요.

**고**  2000년대 넘어가면서 국내의 상황이 어떻게 변화하게 되었나요?

**김**  2000년 넘어가면서 갑자기 밀레니엄 폭발이 일어나는데, 문화가 되게 많이 변했잖아요. 솔직히 얘기하자면 민중미술을 표출할 만한 미술계의 요구가 별로 없었어요. 문화연구, 시네마 스터디, 하위문화, 거리문화 다들 이런 얘기를 하고 있을 때였고요. 적어도 정치 민주주의가 아니고 이제 문화적 민주주의 얘기를 하면서 민중미술에 대한 관심도 사실 많이 줄어들었어요. 그랬기 때문에 사실 누가 쫓아와서 검열하는 상황도 아니었어요. 사람들이 가나아트센터 전시 때 정리 된 것, 그 시대 민중미술의 정리로는 충분하다고 생각한 거예요. 민중미술이라는 숙제를 해외용으로 딱 받았을 때 그때 저는 '우리나라에서는 어떻게 읽히지?' 그걸 갖고 얘길 맞추고 싶은데 이게 어법이 안 맞는 거예요. 민중미술에 대한 비평적인 생각들이 국내에선 업데이트가 안 되어 있고 뚝 끊어져 있는 거예요. 그런 것도 저한테 정말 혼돈스러웠어요.

**고** 그런 정황이 예술씬에서 김희진 선생님이 큐레이터로서의 소명을 다잡거나 혹은 펼치는 데에 어떤 영향을 미쳤는지에 대하여 말씀해 주시겠어요?

**김** 이것은 공공기관 내 개인 큐레이터로서의 자격에 관한 되게 재미있는 질문인데요. 보통 큐레이터는 리플릿이 나올 때 자기가 기획한 프로젝트라도 진행으로 인정될 뿐 익명이에요. 진행도 크레딧 라인에 못 넣게 하죠. 하물며 큐레이터란 이름을 리플릿에 못 올리는 거죠. 글을 써도요. 국공립에서는 더 그렇더라고요. 그냥 진행자예요. 그런데 나중에 제가 국제 프로젝트를 하니까 완전히 모순에 걸리더라고요. 그래서 할 수 없이 국제 프로젝트 할 때 계속 기관명을 쓰고요. 어떻게 보면 국제 프로그램을 빌미로 인사미술공간 내에서도 그런 문화를 넣기 시작했어요. '이제부터 이름 넣자.' 근데 개인 큐레이터가 이름을 표기하겠다고 하는 것 가지고도 몇 번 지적을 받았고요. 아마 그냥 아르코에 제안을 넣었다면 당연히 잘렸을 텐데 국제적 씬와 비교하는 과정에서 그게 보이기 시작한 거예요. 예외가 됐죠. 이렇게 되면서 풀과 연동을 시작하게 돼요. 제가 개인으로 궁금했던 이 질문에 대한 해답이 기관 내부에서는 안 주어졌어요. 그러니까 이 문제와 《Battle of Visions》이 결국은 저한테 큐레이터의 소명이자 아젠다를 확신하게 하는 계기를 주었어요.

**고** 기명을 통해서 큐레이터의 '창조적 저작권'을 명시하는 일이요?

**신** 플러스 선생님의 특화된 주제도요?

**김** 네. 거기 부분에서 아르코에 사무처장으로 계시던 박명학 선생님이 "그렇게 궁금한 걸 아르코와의 호흡에 맞추고 체제에 맞춰가려다가 덮지 말고 네트워크 기관을 통해서든지 계속 프로젝트를 만들어가면서 관심사를 키우라"는 말씀을 하셨어요. 그 분은 굉장히 다른 생각을 갖고 계신 좋은 분이에요. 아르코가 좋아지려면 스태프 개인이 유명해져야 하는데 전문인이 들어와 있음에도 불구하고 전문인이 외부에 이름이 하나도 안 나가는 문제가 있으니 자신의 가치를 올리라고 하셨어요. 이 질문을 뱅뱅 돌리다가 개인적 소명을 현실화하려 했던

게 풀이에요. 풀이 이 질문을 가장 많이 그때 하고 있었고요. 2004~06년 그때 한창요.

예컨대 비공식 지식 체계 이런 프로젝트를 제가 고민할 때 '이건 왜 이럴까?' 라는 질문에 대한 답은 보통 냉전시대에서부터 탈식민 얘기에서 다 나오죠. 그런 담론 층이 깔려 있으니까요. 그래서 협업구조를 짠 거예요. 연구의 발전 단계 상 소위 제도를 떠나서 일을 만들려니 당연히 풀과 여러 번 협력을 하게 되었어요. 그 부분이 재밌는 게 우리는 굉장히 역사학적으로 필요한 연동인데도 전문 미술계 내에서까지도 형평성 문제를 제기하시더라고요.

**고**    그럴 수 있을 것 같아요. 공공기금을 받는 기관인데 왜 특정한 기관과 협업 하느냐고요?

**길**    심지어 재미있는 비평이 뭐였냐면, 이름은 못 밝히고요. 미술비평문에서 누가 "인사미술공간은 풀만 좋아해" 이런 걸 쓰신 적이 있어요. 그때 깜짝 놀란 게 그분의 시점은 지원 정책 입장에서 보시는 거예요. 대안공간 네트워크와의 협력 관계에 대해서도 반론을 제기하시죠. 전국구로 얼마나 많은 기관이 있는데 왜 그 열두 개의 대안공간하고만 친하냐고요. 그럴 때 그게 다른 거예요. 시설은 어 떻게 보면 사업의 정책을 내용으로 옮기고 있는 건데도 갑자기 형평성의 논리가 내용의 퀄리티보다 우선하는 양 전문가들임에도 불구하고 내용을 공격하는 거 예요. 저희가 미치겠더라고요. 정말 서러웠어요. 전문가들은 이걸 알 만한 사람 들인데도 이게 안 되는구나. 전문가들이 업무적 특성에 대한 다이내믹을 무시하 고 민주주의를 꺼내는 거죠. 어쨌든 저는 개인적으로 큐레이터로서 분명히 내용 이 있는 곳하고 협업을 한다면 풀쪽과 협업을 많이 할 수밖에 없었어요.

# 전문계약직
# 큐레이터의 지위

**김종길**
전 경기문화재단 문예진흥 실장

일생에 한 번쯤은 누구나 사직서를 호주머니에 넣고 다니면서 오늘은 이걸 상사의 얼굴에 내팽개치리라는 꿈을 꾸지 않을까? 혹시 당신도 지금? 김종길 선생 또한 미술관에서 학예사로, 이후에는 경기문화재단에서 전문위원, 비평가, 문예진흥 실장으로 재직하는 동안 사직서를 쓰려한 적이 있다고 한다. 가십을 좋아하는 필자는 비하인드 스토리를 듣게 되나보다 하면서 귀를 쫑긋 세웠다. 보통은 이쁜 마님과 토끼 같은 자식을 떠올렸다는 이야기가 나올법 한데 김종길 선생은 대신 "왜 그럴까?"를 떠올렸단다. 이어서 그는 큐레이터는 전문가인가? 행정가인가? 임시직원인 경우와 아닌 경우의 잠재성을 고민하면서 큐레이터가 고용되는 구조에 대한 분석을 내놓았다.
▽

고___ 선생님은 언제, 어떻게 학예사가 되셨나요?

김___ 대학원을 다니면서 모란 미술관에서 3년 6개월 동안 학예사를 하다가 2003년 이른 봄부터 9월 학기에 영국으로 유학을 준비 중이었어요. 국립현대미술관의 강수정 씨가 먼저 그곳에 다녀와서 추천을 하더군요. 그런데 모란미술관의 청소년프로그램 지원사업 결과를 보고하러 경기문화재단에 갔다가 전문위원 공채 소식을 듣고는 슬쩍 원서를 넣었다가 그만 합격해 버린 거예요. 경기문화재단, 매력적인 직장이었죠.

고___ 매력적인 직장이라는 뜻이 무엇인가요? 대우 문제인가요? 혹은 선생님의 인생에 있어서의 방향과 연관해서인가요?

김___ 직장으로서도 그렇고 일로서도 그렇고 둘 다예요. 물론 경제적인 부분도

있었고요. 경기문화재단은 1997년에 설립됐는데 지방 문화재단 중에서는 사실 최초였고 또, 최고의 문화재단이라고 해도 과언은 아녜요. 모란미술관에서 일하면서 계속 지켜봤었죠. 그러면서 문화재단이 굉장히 매력적인 직장이라는 것을 알게 되었어요. 사립미술관과 공공기관의 차이는 커요. 사립미술관은 큐레이터의 자율성을 확보하기 힘든 면이 없잖아 있어요. 스스로 뭔가를 기획하기 힘든 구조잖아요. 시스템이 약하니까요.

그리고 2001년에 제가 결혼을 했는데요, 가정을 꾸리기에는 생활비도 부족했어요. 유학은 전세금을 빼서 가야 하는 상황이었고요. 그러니 경기문화재단에 원서를 넣은 것도 참 개인적으로 혼란스러운 상황에서 발생한 거예요. 1차, 2차까지 합격하게 되니까 의아하면서도 기분이 좋았어요. 아내한테 정직하게 보고했죠. 9월에 나가야 하는데, 짐도 다 싸서 후배 창고에 넣어뒀는데 걱정이 크더군요. 아내가 이야기를 듣더니 이게 지금 뭐하자는 거냐고 묻더군요. 30대 중반이었고, 지금이 아니면 다시는 공부할 기회를 놓치겠다는 생각도 있었지만 너무 좋은 자리여서요. 게다가 연봉도 높았어요. 그래서 결국 여길 선택했고 수원으로 짐 싸서 내려왔죠.

신 ___ '매력적인 직장'이라는 것이 현실적인 부분만이 아니라면 다른 어떤 면에서도 매력적이었나요?

김 ___ 맞아요. 꼭 현실적인 것만은 아니었어요. 저는 당시 미디어 팀 전문위원으로 경기문화총서, 격월간 기전문화예술, 무형문화재 영상화, 문화예술교육 기획 등의 일에 참여하면서 동시에 '시각예술 전문위원' 역할도 병행했어요. 그뿐만 아니라 경기도의 시각예술정책을 비롯해 보다 넓은 시각으로 문화예술 전반의 정책과 사업을 추진할 수 있는 게 가장 큰 매력이었고요. 그리고 이곳의 선배 문화기획자들은 항상 **집단지성**의 방식으로 집담회를 하면서 새로운 아이디어와 사업 추진을 구상했어요. 그런 것도 빼

---

**집단지성**은 다수의 주체들이 협력 혹은 경쟁을 통해 얻어지는 지적 능력을 의미한다. 사회학자 안토니오 네그리, 마이클 하트가 그들의 저서, 『제국』에서 현대의 시민적 주

놓을 수 없는 매력이었죠. 저는 그때까지 그렇게 일을 해 본적이 거의 없었어요. 사람과 사람이 만나서 서로의 신뢰를 바탕으로 어떤 일을 만들고 추진할 수 있다는 것을 상상해보세요.

체인 '다중'이라는 용어를 제시하였고, 현대시민 주체들이 만들어가는 다중지성과 함께 민주적인 지적능력의 형성 및 활용과 연관된 용어들도 함께 고안하였다.

신___ 참 잘된 일이네요. 하지만 그렇지 못한 상황도 여쭤 보고 싶었는데. 선생님은 "비루한 큐레이터의 현실, 명랑한 희망"이라는 타이틀의 글을 쓰셨는데 어떤 계기를 통하여 이 글을 쓰시게 되셨나요?

김___ 그 글은 한국큐레이터협회에서 큐레이터들을 대상으로 실태조사를 했던 것이 발단이 되어서 2010년 『미술세계』 7월호에 쓴 원고예요. 저의 문제의식은 아주 명확했어요. 그 즈음 여러 언론에서 큐레이터에 대한 좋지 못한 기사들이 실린데다 제가 알고 지내던 선배 한 분도 직장을 옮겨 다니면서 가졌던 소회를 저에게 적나라하게 밝히기도 했거든. 당시 기사들은 다음과 같아요. 주간한국의 "학예실장을 비롯한 학예사들은 병원으로 치자면 80%의 원무과 직원이 20%의 의료진을 지배하는 꼴"(2009.3.26.), 한겨레신문의 "관장들 대부분이 작가 또는 이론가 출신으로 직접 전시 기획에 관여하고 있어 학예실장의 필요성을 느끼지 못하거나 자기 뜻과 맞지 않는 실장을 껄끄러워 한다," "말 안 들으면 잘라버린다는 엄포"(2009.3.16.) 그런데 그것은 꼭 미술관 내부의 문제만은 아닌 것 같아요. 미술관 안팎에서 큐레이터는 소통불능의 사회와 '맞짱'을 떠야 하는 거죠. 그래서 한국 큐레이터의 현실을 따져 묻고 싶었어요. 서두를 언급하자면 전문직종임에도 불구하고 "큐레이터란 직업은 미술관의 전시해설사, 전시기획자, 화랑이나 갤러리의 전화도움이, 전시장 지킴이, 작품판매원, 백화점의 윈도우 플래너를 비롯해 비평가, 미학자, 편집자에 이르기까지 다종다양하다. 수년 전 한 사립미술관 큐레이터 사건으로 전국적 지명도를 획득한 이 직종의 인식 편차는 심지어 '사기꾼', '종(하인)', '다중인격 지식인', '딜러', '중개업자'로까지 넓어진다"고 적었어요.

고　　이 글을 쓸 때 한국 미술계 안에서 큐레이터의 실태는 어땠었나요?

김　　그 이전에는 국공립 다 합해서 다섯 개가 안 됐어요. 신정아 사건 직후에 즈음해서 서울시립분관, 양평군립미술관, 천경자미술관과 성남미술관, 등 미술관 설립 붐이 일어 거기에 큐레이터들이 요구되는 상황에서 큐레이터의 채용 조건을 살펴봤죠. 대부분 1년 근무 후에 다시 재계약하는 방식이었죠. 공립미술관으로 만들어지는데도 불구하고 정규직 자격으로 일을 못 하고 있었던 거죠.

전시기획이라는 게 리서치가 필요한 거잖아요. 충분한 리서치가 좋은 기획을 만들어요. 그런데 1년차 큐레이터를 쓴 다는 건 이벤트 관리만 하라는 거예요. 그런 맥락에서 전시가 만들어지면, 그건 말 그대로 전시큐레이터에요. 소비재가 되는 거예요. 일년 지나면 버리고 새로운 사람 뽑고, 이렇게는 뮤지엄 제도가 제대로 작동이 안 돼요. 그리고 글의 뒷부분을 보면 국공립미술관은 학예실장을 싫어한다는 내용이 나와요. 왜냐면 관장이 전시기획을 하고 싶어 하니까요.

고　　경기도미술관에서의 경험은 좀 달랐나요?

김　　경기도미술관도 동일한 문제가 있었어요. 관장님은 새해가 되자 본인은 관장(Director)이면서 학예실장(Chief Curator)이라고 선언을 하셨죠. 오랫동안 미술평론가이자 미술사가로 또 큐레이터로 살아오셨기 때문에 이해를 못하는 바는 아니었으나, 도립미술관은 공적 기관이고 시스템으로 작동되어야 하는 구조잖아요. 문제가 될 수 있어요. 관장님이 재직하시는 동안 큐레이터들과의 소통이 빨라서 그 만큼 좋은 전시와 교육에서의 성과도 컸지만 그 뒤로 학예실장이라는 직제가 아예 없어져 버린 것은 안타까운 일이에요. 백남준아트센터는 토비아스 버거(Tobias Berger)를 학예실장으로 영입했었죠. 그런데 우린 안 뽑았어요. 저는 큐레이터들이 관장이 되었을 때 큐레이터십의 독립성을 보장해 주었으면 좋겠어요. 디렉터가 큐레이팅을 하면 도대체 전문직이라는 것이 뭐냐, 제발 관장은 관장으로서의 역할을 잘 해달라는 것이죠. 작가가 관장이 되든 큐레이터가 관장이 되든 모두 '전시기획자'로서의 욕망을 내려놓지 않는다는데 큰 문제가 있어

요. 그래서 저는 한국미술관의 디렉터십에 대해서도 문제를 제기한 적이 있어요. 한국큐레이터협회에서는 대구미술관 개관과 맞춰서 디렉터십에 대한 세미나를 한 적도 있고요.

**신** 중년 이상의 세대들 중에 큐레이터로 인지도를 가진 분들이 좀 계시긴 하지만 큐레이터 군 전체를 보면 중간 세대의 큐레이터들은 모두 사라진 현재, 대부분의 젊은 큐레이터는 행정 직원처럼 보여요. 김종길 선생님 경우는 전문성과 행정적 역할을 조정할 수 있는 몇 안 되는 예외 중 한 분이시고요. 하지만 디렉터가 기획의 방향을 제시할 때 어린 큐레이터가 이에 대항하거나 설득한다는 일이 쉽지는 않으리라 생각돼요. 그런데도 큐레이터가 자기만의 목소리나 주체성을 갖는 것이 가능하긴 한가요?

**김** 가능해야 하는 거죠. 당연히. 이렇게 말하는 것도 문제예요. 그것은 아주 당연한 문제여야 하는데 '가능해야 한다'고 말하고 있으니까요. 저는 불가능하더라도 자꾸 떠들어야 한다고 생각해요. 생각해 보세요. 우리 후배들이 큐레이터란 창조적 기획이 아니라 '행정이구나!'라고만 인식하면 안 되는 거잖아요. 제가 큐레이터를 '전시의 저자'라고 얘기했던 것은 하나의 전시는 한 큐레이터의 창조적 활동의 결과이기 때문에 그래요. 시인이 시집을 묶어내듯이, 소설가가 소설집을 묶어내듯이, 그건 큐레이터의 저작물인 거예요. 책이 쌓여서 도서관을 이루듯 큐레이션이 축적되어야 전시의 역사를 바로 볼 수 있는 거죠.

내 전시는 바로 내가 저자라는 철학! 그걸 악용했던 큐레이터가 있었죠. 완전히 미술관에서 사업을 한 사기꾼 큐레이터. 그 사기에는 표절의 문제도 있을 수 있어요. 큐레이션도 저작이기 때문에. 남의 전시 따라하지 말고 작품을 하듯 독자적으로 창조하는 연출자가 되어야 해요. 그래야 추락한 큐레이터의 위상을 올릴 수 있어요.

**신** 전시큐레이터의 위상이나 저자로서의 큐레이팅 사례를 좀 얘기해주세요.

작가 인터뷰 중, 콜트콩텍 공장 스콰트 현장, 2012년 7월

**김**__ 두 가진데요. 먼저 저자로서의 큐레이션이에요. 제가 이영철 선생님하고 친하진 않아요. 그래도 전시의 저자로서 1세대를 꼭 얘기해야 한다면 이영철 선생님 같은 분을 꼽아요. 그분은 자신의 전시에 대한 확고한 개념과 전시의 태도를 가지고 있어요. 그게 전시의 저자가 가져야 할 자세거든요. 지난해 국립아시아문화전당 문화창조원에서 거의 쫓겨나다시피 해임되었을 때 저는 좀 분노했어요. 공공의 기관이, 아니 그것도 중앙정부가 예술감독이 수행해야 할 창조성 (creativity)을 인정하지 못했던 거예요.

**고**__ 기획료를 받는다든가 기관에 고용된다는 것은 소위 묶인다는 측면도 있고 의무가 생기지 않나요?

**김**__ 그분의 큐레이션 스타일은 광범위하게 촉(觸)을 퍼트려서 밀고 올라오는 방식이에요. 그렇기 때문에 사실 갑질해야 하는 위치에서 보면 뭘 하고 있는지 잘 보이지가 않아요. 갑갑하죠. 아니 중간에서 윗사람에게 보고해야 하는 사람은 견디기 힘들 거예요. 하지만 그걸 견뎌야만 새로운 사건이 터질 수 있어요. 이영철이라는 큐레이터의 힘이 드러나는 순간이죠. 그런데 그걸 기다리지 못하고 싹둑 잘라버렸어요.

두 번째는 제 개인적인 경험인데요. 어떻게 창조적 저자로서의 큐레이터가 되었는가, 정도의 이야기예요. 큐레이터들은 창작으로서의 전시를 하기위해 조율하는 실질적인 전략이 필요하다고 생각해요. 물론 독립큐레이터도 마찬가지로 초청기관도 잘 다루려는 노력을 해야 해요. 무조건 싸울 게 아니라 기관의 기관체를 잘 요리할 줄도 알아야 하고, 전문가로서 충돌할 때에는 정확하게 짚어서 '왜 아닌가'라는 메시지도 줘야 하고요. 그걸 잘 해야 되는 거죠. 저의 사례를 들면 제가 한《일번 국도》의 경우는 1930년대 일본이 약탈을 하기 위해서 신의주까지 뚫어버린 도로에 대한 이야기예요.

**고**__ 신의주부터 어디까지 가나요? 부산까지 가나요?

**길** ─ 신의주부터 목포까지 놓인 국철이었어요. 굉장히 정치적인 도로예요. 경기도를 통과하는 부분이 평택에서부터 문산까지 인데 근대화를 겪으면서 일본국 중심의 신도시로 개발돼요. 평택, 천안, 오산, 수원, 의왕, 양화대교 건너, 마포, 북부까지 도시화 문제와 결부되어 있고요. 그 길이 문산에서 끊겼잖아요? 길이 끊겼다는 것은 분단의 문제와 결부되기도 하는데 이 길과 연결해서 문제의식을 가진 작가를 찾아내는 게 저작으로서의 큐레이션에는 미션이 되죠. 저는 경기도미술관에서 기획할 때 한 백여 명의 작가를 리서치해 회의에 발표했던 것 같아요. 관장님이 처음에는 몇몇 작가들에 대해 "어디서 이따위 3류 작가들을 가져왔냐"고 꾸짖더군요. 너무 직설적이어서 제 얼굴이 빨개질 정도였어요. 그럼 또 계속해서 리서치를 하죠. 이 전시는 유명작가의 참여와는 아주 무관한 문제잖아요. 그런 관점이 관장님과 충돌했던 것 같았어요. 저는 "관장님, 유명작가가 중요한 게 아니라 이런 문제의식을 가진 아티스트가 더 중요하다고 봅니다. 지역에서 미학적 실천을 해 온 지역작가에게 기회를 줘야 하고요."라고 말씀 드렸죠. 관장님께선 "수준 높은 전시는 그 수준에 적합한 작가들이 있어야 해요. 종길 씨는 그런 면에서 눈높이를 올려야 할 필요가 있어요. 국제적인 큐레이터가 되려면 종길 씨의 그런 관점을 바꿔야 해요."라고 꾸중하셨죠.

드디어 전시가 올라가자 전시는 큰 화제가 됐어요. 많은 작가들이 미술계에 알려진 바 거의 없는 무명의 작가들이었는데도 전시의 힘은 참 컸거든요. 개막식 때도 저는 연극을 했기 때문에 굉장히 연극적인 상태의 퍼포먼스를 하나 만들었어요. 일본에서 온 안테나 팀하고 안산에서 온 풍물 팀하고 딴따라를 펼쳐버렸어요. 고승연 선생이라고 비무장지대에서 사다리 박아놓고 사다리 위에 올라가서 자기 몸으로 길을 잇는 퍼포먼스를 했는데 그런 퍼포먼스도 막 하고요. 2/3는 미술계에서 본 적도 들은 적도 없는 사람들로요. 개막하고 그다음 주 월요일이었을 거예요. 미술관 주간회의에서 관장님께서 이런 말씀을 하셨어요. "앞으로 기획전시는 김종길 씨 정도의 텐션을 유지하면 좋겠어요. 전시수준을 인정할 수 없지만 지역미술관이 가져야 할 지역성을 아주 잘 드러냈다고 생각해요.

몇몇 작품들은 아직도 마음에 들지 않지만, 날 것 같은, 비린내 나는 이 전시의 텐션은 너무 좋아요."라고요. 갑작스러운 칭찬과 격려에 '이건 또 뭐지?'라는 생각을 했죠. 사실 저는 전시가 끝나면 아예 사표를 쓸 생각도 했거든요. 전시 준비과정에서 너무 힘들었고 게다가 전시를 기획하는 관점이 너무 달랐으니까요.

**신** 드디어 기관과 큐레이터, 기획하는 관장님과 큐레이터 사이의 합일점을 찾으신 거네요?

**김** 그랬던 것 같아요. 아니 그건 사실이에요. 저는 1999년의 《팥쥐들의 행진》의 2탄을 만들고 싶었어요. 그래서 《언니가 돌아 왔다》전을 제안했죠. 관장님께서 정말 좋아하셨어요. 어디서 이런 놈이 왔나 싶었을 거예요. 그래서 저는 《경기, 1번국도》전을 했을 때처럼 작가 조사를 시작했어요. 방대하게 목록을 만들었고 1차 발표회를 가졌어요. 그런데 또 충돌한 거예요. 저는 큐레이터 회의를 통해 제안된 다른 작가들을 목록에 넣고 다시 조사를 하면서 전시에 초대할 작가를 줄여나가는 방식을 고수했어요. 물론 관장님과 서로 추천을 주고받고 조율하면서 전시를 만들었죠. 전시가 개막하고 관장님이 또 말씀하셨죠. "여전히 김종길을 전적으로 인정하지 않는다, 김종길은 글로벌 감각을 키워야 한다. 그런데 김종길의 최대 장점은 리서치다. 앞으로 큐레이터들은 최소한 그 정도의 리서치를 가지고 회의에 임하도록 하라." 그 후에 제가 기획한 《1990년대 이후의 정치미술－악동들, 지금여기》전이나 《1970~80년대 역사적 개념미술－팔방미인》전, 《경기도의 힘》전 같은 전시는 관장님으로부터 전폭적인(?) 신뢰와 지지를 받았어요. 제 생각엔 말예요.

**고** 지금 큐레이터의 글로벌 스탠다드 이야기도 나왔는데 선생님은 큐레이터가 기존의 캐논(Canon, 미술사적으로 그 의미가 허용되고 인정된 범위의 법칙)에 대하여 어떤 역할을 해야 한다고 생각하세요?

**김** 미술사적인 전시가 아닌 이상 큐레이터는 공식적인 캐논을 해체하고 붕괴

**166**

시키는 전략을 짜야 한다고 봐요. 그 이야기는 결국 큐레이터의 시선이 독자적인 캐논일 수 있다는 것을 말해요.

고__ 그럼 기존의 캐논을 완전히 부정하시나요? 아님, 인정하시기는 하나요?

김__ 물론 인정하죠. 그걸 인정하지 않으면 미술사 자체가 존립할 수가 없으니까요. 단지 큐레이터가 스스로를 보편적 캐논에 끼워 넣으면 창의적일 수 없다는 거죠. 자기 캐논도 필요하다는 거예요. 그 두 개가 만나야 공공지가 형성된다는 거예요. 김홍희 관장님하고도 처음에는 어긋나 있었지만 조금씩 어느 접점에서 만날 수 있었어요. 그 접점이 만들어졌을 때 간섭이 줄어들고 서로 신뢰를 하게 되는 거고요.

고__ 큐레이터의 전략가적인 측면일 수도 있겠네요?

김__ 네. 저는 전략이 필요하다고 봐요. 김홍희 관장님은 제가 하는 일을 믿어주게 되었으니까요. 그런데 그게 안 되는 분들도 있더군요. "내 얘기만 들어!"라는 식도 있어요. 그런 경우 큐레이터가 이래저래 쫓겨나기도 하고요. 그런 측면에서는 큐레이터 출신의 관장들이 역설적으로 작가 관장보다 더 심해요.

고__ 그럼 일단 큐레이터의 처우에 관한 이야기를 먼저 해보고 자연스럽게 국내 미술관에서 관장의 역할에 대해서도 이야기를 나눠보지요.

신__ 큐레이터가 기획료를 받아야 한다면 적정한 수준은 어느 정도일까요?

김__ 15~20퍼센트 정도요.

신__ 왜 15에서 20퍼센트에요? 예를 들면 광주비엔날레는 직원들 월급 빼고 행사 할 때만 30~40억 될 걸요? 거기에 20퍼센트면 6억을 받아야 해요? 실제로 6억을 받나요?

김__ 대체로 저의 경우는 조직체계 없이 의뢰가 들어오는 경우가 있어요. 독립

큐레이터이거나 무적큐레이터('無籍'은 소속이 없는 큐레이터를 말함. 독립큐레이터보다는 훨씬 현실적인 직함이라 생각함)의 상태에서 받아야 하는 비율이죠. 소속이 있다면 출장비니 업무추진비니 행사운영비니 하는 따위를 별도로 제공받지만 독립이나 무적 상태에서는 불가능하잖아요. 그 15~20퍼센트는 그런 큐레이터들이 팀을 꾸릴 때의 총비용이라고 생각하면 돼요.

최대 20퍼센트를 요구해야 기획비 외의 활동비나 어시스턴트의 고용이나 회계, 홍보 담당의 인건비를 사용할 수 있는 거죠. 저는 리플릿이나 포스터, 도록 디자인을 할 때 큐레이터의 디렉션 비용도 거기에 다 포함되어 있다고 봐요. 전문성을 보장받는 것은 쉬운 게 아녜요. 정말요.

신 __ 그럼 기획료에 판공비랑 인건비랑 제반 비용이 포함되는 거네요.

김 __ 거기에 다 포함시켜야 해요. 만약 1억짜리 사업이라면 8천만 원이 사업 예산이고 2천만 원이 기획비가 돼요. 2천만 원 예산에는 활동비는 물론이고 식사비나 커피값도 있는 거예요. 순수하게 책정된 기획비를 받아서 활동비로 쓰고 나면 남는 게 하나도 없어요. 결국 자원봉사하는 꼴이 되고 말죠. 그러니 어디서 기획 의뢰를 받거든 20퍼센트를 전체 기획비로 쓴다고 생각하고 예산을 짜 보세요.

신 __ 선생님은 큐레이터의 노조에 대하여 어떻게 생각하세요? 큐레이터가 노조까지 결성하면 지금 안 그래도 행정직원으로 간주되는 상황이 더 심화되는 것은 아닐까요?

김 __ 저는 큐레이터의 노조는 찬성하는 입장은 아녜요. 시인들이 시인 노조를 만드나요? 큐레이터를 창조적이라고 얘기하면서 노동자로 전락시키는 게 노조예요. 독립큐레이터라는 것은 뛰어난 시인처럼 창조적 노동을 하는 예술노동자인 거죠. 그렇지만 그런 예술가 개인들이 모여서 노조를 만드는 것은 다른 문제예요. 큐레이터 중에 어떤 사람은 강의료로 30만 원도 받고 100만 원도 받아

요. 큐레이션의 역량, 큐레이터로서 어느 정도 역량을 키우면 기획료로 30%도 요구할 수 있어요. 큐레이터가 초대된다는 것은 그 사람의 크레이티비티를 섭외해 가는 것이기 때문에 사무원이 아니라는 거죠. 헤롤드 지만(Harald Szeemann)이 독립큐레이터를 선언했을 때를 생각해 보세요. 그는 그 자신이 하나의 뮤지엄으로서 독립을 한 거예요. 행정사무가 대부분인 기관의 큐레이터가 아니라 스스로 사유하고 창조하는 주체가 된 것이죠. 저는 그가 첫 독립큐레이터의 상을 잘 보여주었다고 생각해요.

**고**___ 단체는 큐레이터의 창조성을 다르게 볼 수밖에 없는 걸까요?

**김**___ 그럴 수도 있겠지만 제가 생각하기에는 서로 간의 입장 문제가 아닐까 싶어요. 모든 단체는 무언가 혁신적인 것, 변화를 가져올 수 있는 것, 새로운 것을 필요로 해요. 그래서 그런 큐레이터를 찾는 것이죠. 그러니까 처음엔 창조성에 대한 입장과 정의가 같다고 볼 수 있어요. 문제는 그다음부터예요. 일단 그 큐레이터가 기관이나 단체와 업무협약을 맺은 뒤에는 돌변하는 거죠. 고분고분히 말잘 듣는 기획자, 보고체계를 잘 지키는 기획자, 언론 홍보를 잘 하는 기획자, 의전을 잘하는 기획자가 되라고 태도를 바꾸는 거예요. 그러다 보니 꼭 말썽이 일어나요.

**고**___ 거대 기관과 큐레이터들 사이에 완충지대가 없다는 생각이 들기도 하네요.

**김**___ 아리스토텔레스(Aristoteles)는 '인간은 본래 정치적 동물'이라고 말했고 플라톤(Platon)도 '정치 지도자는 철인(哲人)이어야 한다'고 말했지만, 실제로 정치하는 사람들은 나쁜 정치의 욕망이 강해요. 정치인들이 시장이나 도지사가 되면 그런 나쁜 정치의 방법론을 가동하는 경우가 허다해요. 개발논리, 성장논리, 확장논리, 관객논리, 선진논리, 혁신논리 등 그 방법론의 취지도 참 거의 대동소이하죠. 그런데 문제는 그런 논리를 막무가내로 밀어붙인다는 거예요. 혁신과 창의를 기준점으로 제시했으면 모든 것을 그렇게 창조적으로, 혹은 문화적으로 진행

하면 좋을 텐데, 그런데 창의적인 인물을 데려온 뒤에 '제도적 틀 안에서 창조성을 발현해 주시면 안 되나요?'를 요구하거나, '정치적으로 너무 민감한 것은 넣지 마세요!'를 압박해요. 참 희한한 방식인 거죠.

고 ___ 제 생각에 예술단체 측과 지역의 시 정부, 중앙정부 등의 이해관계가 충돌하는 구조인 것 같아요. 정치적인 신념이나 검열 이전에 정치적인 압력도 있지 않을까요?

김 ___ 물론 압력도 없지 않겠죠. 그런데 문제는 그런 작품이 전시 됐을 때 큐레이터는 자신의 위치에 대한 악영향을 사전 검열하듯 고민한다는 점이에요. 그런 사람은 제가 보기엔 큐레이터라고 할 수 없어요. 그런 사람은 단순히 큐레이터를 직업인 이상으로 생각하고 있지 않을 테니까요. 자기 밥그릇 지키기에 연연하는 사람일 뿐이고요.

신 ___ 그런데 대부분의 미술관에서 계약직 기획자들이 어느 정도 이상 전문 영역을 구축할 시간이 주어지는 것도 아니고 곧 떠날 사람이 소명감을 가질 수 있을까도 의문이 들지만 정규직이어서 자기 운신에 대한 안전성을 갖고 있다 하더라도 2년이나 3년에 한 번씩 바뀌는 관장에 따라 변화하는 단체 자체의 정책방향의 변화에 대적할 만큼의 목소리를 가질 수 있을까 의문이 생겨요.

김 ___ 저는 기획자가 자신의 목소리를 재는 것이 계약직과 정규직의 문제는 아닌 것 같아요. 그건 개인이 가지고 있는 정체성의 문제라고 생각을 해요. 왜냐면 우리 정규직 후배들도 그런 양면성을 다 가지고 있어요. 어떤 친구는 '내가 맡은 전시니까 내가 하는 거고, 어차피 일로써 계속하는 거니까.' 혹은 큐레이터 인식에 대하여 고민이 많은 친구들일수록 더 고민해서 전시를 만들기도 하고요. 정규직 큐레이터라 해서 항상 고민을 하고 그러지는 않아요.

고 ___ 만약 기획자의 위상에 문제가 있는 것이 고용체계에 따른 것이 아니라면

Suyeon Trotsky Kim

수연 트로츠키 킴
사진전

2012. 4. 1 - 4. 30
포토텔링

구
럼
비

나는 궁극의 공상주의자

훗날의 세대들이
모든 악과 억압과 폭력에서 벗어나
삶을 마음껏 향유하게 하자!

해군기지
결사반대

포토텔링 서울시 종로구 명륜동 4가 85-10 지하1층 02-747-7400

《수연 트로츠티 킴 사진전》, 포토텔링, 2012

구국의 영단

2012. 10. 17. - 11. 7.

한홍구  최원준  김익현

유체이탈 維體離脫

유신 40년 공동 주제기획 6부작 중 2부전시

17. (수) - 11. 7. (수) 11:00 - 19:00
10. 17. (수) 19:00
11:00~17:00 / 월요일 휴관

《구국의 영단》, 평화박물관, 2012

《팔방미인》전 준비중, 김구림 작가 작업실 방문, 2010

개인적으로 역량 있는 기억에 남는 큐레이터가 있었나요?

**김**___ 백남준에 있다가 미술관으로 넘어간 이채영 씨도 만나보면 굉장히 솔직하고 자기가 하려고 하는 게 뚜렷한 친구예요. 그리고 지금 같이 저하고 일하고 있는 구정화 씨 같은 경우도 심지가 되게 곧아요. 자기가 어떤 걸 기획하는가에 대한 명료한 리서치와 충분한 과정을 거쳐 전시를 하고 싶어 하고요.

**신**___ 그런데 실상 눈에 띄는 젊은 큐레이터가 많은지는 모르겠어요. 왠지 아세요? 아까 말씀하신 퍼스널리티의 문제인가요?

**김**___ 저는 완전하게 그 문제라고 봐요.

**고**___ 구조적인 문제라기보다는 개인적인 역량의 문제이다?

**김**___ 구조 자체가 문제라기보다는 구조가 잘못 운영되는 면이 있죠. 원래 공무원제도에 전문계약직 제도라는 게 있어요. 전문 계약직이라고 하는 것은 이 업무를 수행함에 있어서 내부적으로 수행하기에는 너무 전문성이 요구되니 외부에서 전문가를 뽑아서 이 업무를 일정 기간 동안 수행하도록 하자는 목적으로 만든 제도에요. 그러면 그 전문성을 가

---

**전문계약직**은 특정분야에 대한 전문적 지식이나 경력 및 기술 등이 요구되는 직위의 업무를 수행하기 위하여 일정 기간 동안 단체장의 결재를 받아 채용하는 직원을 말한다. 전문계약직의 보수는 해당 직위의 중요도, 수행업무, 학력 및 경력 등을 감안하여 별도의 기준을 적용한다.

지고 내부에서는 더 퍼스널리티를 살려서 전시를 만들 수 있어야 하죠. 그런데 내부에 들어가면 정규직, 비정규직으로 갈라서 자꾸 밀어내서 그렇지 훨씬 전문성이 있다고 보는 거예요. 물론 같은 전문계약직으로 고용된 큐레이터 안에서 정규·비정규를 구분할 수는 있어요. 가나다라급으로 뽑고요. 가가 제일 높은 거예요.

**고**___ 전문계약직이 실은 전문성을 인정해서 뽑은 것임에도 불구하고 비계약직으로 채용되는 거군요.

**김** 전문계약직은 우리가 자조적으로 얘기하는 계약직이 아니에요. 그래서 우리가 말하는 정규직·비정규직 문제가 아니에요. 그런데 예를 들어, 어떤 전시를 만드는데 있어서 2, 3년짜리 프로젝트에서 정말 꼭 전문가를 데려와야 해서 특정인을 뽑는 거라면 모르겠는데, 큐레이터 인원이 부족하고 티오도 확보하기 어렵고 하니까 한시적 업무 상태의 전문계약직 큐레이터를 양산시키는 것은 불법이라는 거예요. 전문가로서의 큐레이터를 아예 정규직으로 뽑아야 한다는 거죠. 그래서 큐레이터 제도에서 기관의 전문계약직 체계를 폐지시키는 게 맞는 거예요. 그러니 전문계약직으로서의 큐레이터 문제는 우리가 자조적으로 얘기하는 정규직·비정규직 문제가 아니라 아예 전문성이 발휘되지 못하는 구조가 만들어지는 거예요.

**고** 선생님은 젊은 큐레이터 세대들을 위해서, 그들의 전문성 확보를 위해서 어떤 노력을 하고 계시는지요?

**김** 나 자신이 스쿨이에요. 어시스턴트들은 단순히 보조만 하다가 떠나길 원치 않고요. 사실 왜 작가를 리서치 하냐고 물으면 오히려 리서치 과정을 얘길 해줘요. "이렇게 해야 된다." 광범위한 리서치를 통해서 새로운 작가를 발굴하기도 하고요. 해외는 전시평가 때 신작, 새로운 작가를 얼마나 발굴했는가를 평가 기준에 넣어요. 우리나라 같은 경우에는 이미 만들어진 작품을 가져와서 전시를 만들어요. 신작을 유도시키기도 하고, 전혀 소개된 바 없는 작업을 가져오기도 하고 다 리서치를 통해서 가능한 거잖아요. 그런 부분이라든지 어떤 기획을 할 때 부분적인 나의 큰 기획을 수립하면 구체적인 실행계획이나 추진계획은 큐레이터에게 만들도록 유도해요. 어시트턴트들이 단순히 보조하고 떠나는 것을 원치 않아요. 어떤 기획을 할 때 부분적인 내 큰 기획을 수립하면 구체적인 실행계획이나 추진계획은 큐레이터가 하도록 유도해요. 그런 다음에 텍스트를 받으면 "이 텍스트에선 이것이 수정돼야 해"하며 앉혀놓고 페이퍼워크를 다시 해줘요. 굉장히 어려운 일이에요.

예산 짤 때도 정교하게 하는 레이아웃을 알려 주기도 하고요. 페이퍼워크 가 얼마나 중요한가, 내가 크리틱을 하는 페이퍼워크와 공적 기관에서 결제를 올려서 내가 생각하는 것을 텍스트 안에 녹여서 저 사람의 결제를 유도시키기 위한 말의 배치는 어떻게 해야 하는가. 이런 것들은 공공기관에서 10년 이상 해 봐야 아는 것들이고 임시로만 머무는 어시스턴트 큐레이터들이 알긴 힘들어요. 그럴 때 복잡한 건 다 지우고 한 줄이나 두 줄로 명확하게 정리하는 방식, 그 다 음에 텍스트 안에서 20줄이 넘어가면 안 된다던가, 편집은 어떻게 한다던가. 두 번째 페이지에 다 넣어서 네가 무슨 생각을 하는지 그 사람들이 알아야 한다 는 걸 가르쳐요.

문서 작성에서부터 어떤 텍스트들을 모아야 되는지. 기본적으로 파일북을 만들죠. 리서치 한 것을 프린트해서 텍스트를 배치해서 다시 읽어보고 "네가 어 떤 개념을 가지고 전시를 만드는지, 그러면 어떤 사람들이 평론도 쓰고, 논문을 쓰는데, 텍스트를 다 모으면 그 사람들의 핵심이 있어요. 이 말들을 꿰어서 네가 기획하고자 하는 것이 정확하게 녹아 흐르고 있는지, 그 기획이 이런 것들과 상 치되는지 단순히 네가 하고 싶은 것인지 이런 것도 봐야 된다." 리서치 할 때도 단순히 리서치만 하도록 요구하지 않죠. 그런 과정들을 같이 해요. 그러면 결과 적으로 저와 함께 하는 큐레이터들이 저를 벗어나서 다른 기획자로 살 때도 기 본적으로 이런 과정을 내가 해야 하는구나를 알게 되겠죠.

# 대기업 후원기관의 큐레이터

**비비안 순이 킴**
어느 대기업의 브랜드 마케팅 과장

국공립 지원금 제도는 순수예술이 시장에서 살아남을 수 없기 때문에 생긴 것이다. 그것은 60년대의, 그러니까 지나간 이야기로 굳혀지고 있다. 대신에 국공립 지원금이 고갈되어가는 지금 기업의 후원과 사회적 자본이 국가의 지원을 대신할 것이라는 전망이 나온다. 그래서 미술관이나 대안공간과 비슷한 성격을 가진 비영리 예술단체들에서 재직하다가 대기업에 들어가 순수예술기관과 협력사업을 맡은 비비안 순이 킴 과장을 만났다. 그런데 이름이 좀 수상하지 않은가? 그렇다. 가명이다. 이 분은 우리가 졸라대며 물어본 질문에 답은 해주셨지만 이름까지 밝히기는 어려웠다. 우리의 질문은 "미술관 큐레이터와 기업에서 일하는 큐레이터와의 차이를 말씀해 줄 수 있나?" "대기업이니 혹시 어마어마한 월급을 받는 것은 아닐까?" 그리고 "큐레이터의 본질을 바라보는 기업의 시각을 말해달라"였다.

▽

신 ___ 과장님, 대기업에서 일하기 이전에는 어떤 일을 해 오셨어요?

킴 ___ 저는 국립현대미술관 학예실에서 인턴을 했었어요. 그 전에는 중구문화재단의 충무로 국제영화제에서 일을 했었고, 그 이후에 광주 디자인 비엔날레에서 코디네이터를 했었고, 갤러리 팩토리에 있었어요. 이외에도 여러 가지 프로젝트들이 있었는데 영화나 공연, 공공미술이나 갤러리 전시, 그리고 이런저런 것들을 해볼 기회가 좀 있었는데 그게 큐레이터이자 코디네이터 자격으로 참여를 했었죠. 제가 어디어디에 있었는지도 지금 막 헷갈려요. 한 조직에 오랫동안 있었던 게 아니어서요. 2년까지 있었던 곳은 없었어요.

신　　한 조직에 오래 있지 못했던 이유가 뭐라고 생각하세요?

킴　　일단 제가 있었던 자리 자체가 계약직이었기 때문에 보통 1년 이하의 단위로 넘어가거나, 프로젝트 베이스로 계약을 하는 경우도 있었고 광주 디자인 비엔날레의 경우도 전시의 커미셔너와 일을 했어요. 한때는 무역회사에서 정규직으로 일한 적도 있어요. 현재 저는 대기업에서 계약직으로 일을 하고 있어요.

신　　그렇군요. 어쨌든 정규직의 안정감도 뿌리치고 예술을 하겠다고 나오신 거네요?

킴　　아니, 그때는 몰랐으니까요. (웃음) 제가 학부는 미술전공이 아니에요. 그 전에는 외국계 무역회사에 있었어요. 왜냐하면 미술이 아닌 쪽에서는 그런 계약직에 대해서는 별로 생각을 않고 당연히 정규직을 찾아 취업을 하죠. 그곳에서 2년을 일을 하고 이제 대학원에 가서 예술을 공부하고 진로를 바꿔야겠다고 생각했어요. 하여튼 새로운 공부를 하고 싶다는 생각에 그냥 나왔는데, 정규직에 대한 가치는 이제 와서 알게 된 상황인 거죠.

신　　어쨌든 그 푸릇푸릇 한 꿈을 가지고서 비영리 쪽으로 오셨네요.

킴　　어쨌든 무식이 용감함이기도 하고… 이제는 그때보다야 덜 무식하지만 그래도 그때처럼 용감하기는 한 것 같아요. 지금 여기도 하고 싶은 프로젝트가 생각나면 뛰쳐나오고 싶은 마음이 불끈 불끈하니까요.

신　　계약직으로 일을 한다는 건 불안한 거예요? 이런 큰 기업이라는 조직 안에서도 불안감을 갖게 하는 요인이 될까요?

킴　　하여튼 새로이 미술 공부를 하고 싶다는 생각에 직장에서 말씀을 드렸는데, 그때 "회사를 다니면서 학교를 다녀도 된다, 게다가 이런저런 가능성이 있는데 꼭 그만둬야겠냐?"라고 그러셨어요. 아직 확실하지도 않은데 그랬던 게 27살, 그랬네요. 제가 지금 38살이니까 10년 정도 된 거 같은데, 그 이후에는 정규직으

로 일을 한 적은 없어요. 지금도 정규직처럼 일을 하고는 있지만 사실은 비정규직이에요.

**신** 그럼, 현재 하시는 일과, 소속, 직위, 왜 이 직장을 택했는가?를 말씀해 주시겠어요?

**킴** 《유명한 전시》에 항상 같이 나오는 공동 주최 측인 대기업 문화재단의 일을 하는데요. 브랜드 마케팅팀 소속의 과장으로 일하고 있습니다. 대기업으로 올 때는 순수예술의 다큐멘터리에 대해서 제가 할 수 있는 부분이 있을 것 같다는 생각을 했었죠. 조금 더 큰 조직 안에 들어가면 제가 이쪽에서 이렇게 저렇게

> 인터뷰를 해주신 큐레이터는 실제로 유명한 기업에 재직하면서 그 기업이 후원하는 누구나 알만한 전시를 담당하고 있으나 익명을 요구한 이상 전시의 제목도 《유명한 전시》로 대체되었다.

독립적으로 배웠던 걸 조직적으로 활용하면서, 제가 영향을 받거나 아니면 제가 아는 걸 이곳에 영향을 주거나, 주고받는 일이 가능하지 않을까?라는 생각을 했었어요. 사실 제가 영향을 주는 부분이 있는지 모르겠는데 당연히 제가 배우는 부분은 있죠. 그것은 미술계에서는 배울 수 없는 부분이기도 하죠.

**고** 《유명한 전시》가 담당하고 계신 프로그램인가요? 아니면 그 프로그램이 소속 대기업의 문화 사업 전체인가요?

**킴** 《유명한 전시》가 미술프로그램의 대부분을 차지하고 있습니다. 이게 오너의 사업이기도 해서 비서실 격인 부서를 만들고 회사의 브랜드를 만들어가는 일을 하고 있어요. 회사의 입장에서는 사회공헌사업으로 구분될 수도 있기는 한데 사회공헌기금에서 나오는 돈으로 운영이 되고 있는 사업이라기보다는 수익이 만들어지지 않으니 사회공헌 프로젝트를 운영하는 셈이 된거죠.

**신** 그거 궁금해요. 그게 바로 미술계 안에서 큐레이터의 경험과 기업에서 큐레이터로서 책임이 있는 경험은 비교할 수 있는 부분이 될 것 같은데요. "어? 이

런 일도 하네?"라고 느끼셨던 일화가 있을까요?

**킴**　문화재단과 연관된 손님들에게 《유명한 전시》를 홍보하기 위해서 심벌을 만드는 거요. 아무래도 그 사무실에 디자인, 미술, 예술, 문화 관련된 이슈가 있으면 다 제가 달려가서 거기에 대해서 한마디씩은 해야 하는 그런 상황도 종종 있더라고요. 예를 들어 "사무실에 꽃나무를 어디에 놓아야 해요."까지 잡다한 일들이죠.

**고**　그리고 또 미술관과 기업의 조직 문화가 다르지 않을까요? 때문에 과장님이 득을 보는 부분도 있을 테고요.

**킴**　그렇죠. 제가 회사라는 판에 같은 무기를 가지고 들어왔을 때, 사실 이 무기가 회사 안에서는 너무 오랫동안 써서 재미없는 무기였는데, 어떤 사람들에게는 신무기로 보이는 거예요. 이야기를 같이 나누다 보면 회사의 다른 프로그램에 사용할 수 있는 아이디어가 생기기도 하고, 그런 것들에 대한 이야기를 이쪽에서 소화를 할 경우에는 제가 필요할 수도 있었어요. 그것이 '예술 경영', 기업에서 말하는 '디자인 경영'인지는 모르겠지만 거기에 대한 소스를 제공했다는 게 저는 즐거운 부분이 있었어요. 그리고 그게 구현이 됐든 아니었든, 여기에 대해서 내가 갖고 있는 부분들을 직접 컨설팅이든, 리뷰하고 평가하는 방식이든 회의에 이런저런 식으로 참여하는 방식에 대해서는 무척 고무됐던 것도 사실이고요.

**신**　대기업의 고용조건은 미술관과는 다른가요?

**킴**　제가 질문지를 받아보니 역으로 궁금한 점이 생기기도 했어요. 이게 임금을 결정하는 시점에서, 기업에서 다른 기업으로 이직을 할 때는 그에 적정한 보수 레벨이 정해져 있잖아요? 왜 헤드헌터를 통해서 오든…. 근데 미술계에서 왔든, 음악계에서 왔든 예술계에서 이 기업이라는 조직으로 오는 경우에 기업 쪽에서는 보수의 수준이 가늠이 안 되는 거예요. 저의 경우는 조금 다를 수 있겠지만 미술계에 있다가 기업으로 스카우트되거나, 아니면 전향을 할 경우에 적정한

칼퇴 부적

보수와 그 자리에 대한 대가를 결정할 때 어떤 정확한 가이드는 없잖아요? 그게 뭐라고 그러죠? 거의 무슨 시가도 아니고, '그 바닥의 페이(pay)'로 기준을 삼으시 더라고요. 그러니까 여실히 적은 거죠. 예를 들어 같이 프로젝트를 하는 사람들 끼리도 그 차이가 심해요. 이것이 정직원과 비정규직의 차이일 수는 있어요.

고 ___ 과장님과 재단의 다른 직원들과의 연봉 차이를 말씀하시는 것인가요?

킴 ___ 재단이라기보다는 모기업 쪽 사람들과 재단 직원의 보수 사이의 차이가 커요.

신 ___ 얼만지 여쭤 봐도 될까요?

킴 ___ 제가 받는 건 삼천이 안 돼요.

신 ___ 그러네요, 과장인데….

킴 ___ 연봉이 삼천이 좀 안 되고….

신 ___ 다른 과장은 삼천이 넘어요?

고 ___ 그렇죠, 넘겠죠.

킴 ___ 한 칠팔천 되는 것 같아요.

신 ___ 진짜? 너무해… 과장이면 정말 필수적인 직위라는 거잖아요?

킴 ___ 그렇죠. 정말 필수적이죠. 대리·과장급은 비슷비슷한 포지션이기는 한데 저 같은 경우에는 부서의 인원수 자체가 적다 보니 이 안에서 담당자는 저 혼자 니까 부서 전체 사업의 색깔이 제가 어떻게 하느냐에 달려있거든요.

고 ___ 삼사백이면 저소득층으로 지원을 받을 수도 있는 거니까….

킴 ___ 회사 안에서는 정규직과 비정규직에 대한 문제로 얘기가 많았었죠. 저는 처음에 무지한 상태로 기업에 들어왔기 때문에 잘 대처하지 못했어요.

**고**　이전에 받던 임금 수준이 입사 때 적용되다 보니까 그렇게 되는 거겠죠?

**킴**　네. "얼마 받았어요?"라는 질문이 와서 얼마라고 얘기하면 거기에 비례해서 몇 프로를 올리고, 그런 식으로 계산이 되는 거죠. 어쨌든 비정규직으로 들어온 것이기 때문에요.

**고**　4대 보험은 되는 거죠?

**킴**　네, 4대 보험은 되죠. 사실 급여에 대한 딜레마는 조직 안에서의 문제이긴 한데… 이건 1년씩 연장이 되는 기간제 계약직으로 계속 넘어가는 거라, 미술뿐만이 아니라 구성작가 같은 경우도 이 조직 안에서 오래 일을 했어도 비슷하게 받는 걸로 알고 있어요.

**신**　칠천으로 비슷하게요? 아님 삼천으로?

**킴**　저와 비슷하거나 저보다는 조금 높을 거예요. 이 산업에 종사하시는 분들 대부분이 그렇죠.

**신**　그러니까 전문 계약직 기준이구나.

**킴**　네, 그런 것 같아요.

**고**　기본적으로는 문화재단에 기준 자체가 없었을 거예요. 과장님이 이전에 받아 왔던 걸 기준으로 했겠죠. 그걸 물어보기는 했겠으나 자기들의 기준이 없었을 테니 체계적으로 연봉을 정하지는 못했을 것 같네요.

**킴**　경우에 따라선 비슷한 일을 하는 사람들의 월급보다도 심지어 적게 받는 거예요. 연봉을 계산하지도 않고 원천징수를 제하고 나면, 예를 들어 프로젝트 베이스로 받거나, 기획료로 받거나 그런 식으로 했을 때는 1년 동안 꽉 채운 기간 동안 일을 한 게 아닐 경우에는 연봉으로 천이백만 원이 잡힐 수도 있어요.

고　정규직을 만든다는 것은 상징적인 의미가 있는데 대부분 미술계 쪽 일자리가 그렇지 못하지요. 굉장히 불안정한 조건으로 고용된다는 것이 말해주는 부분이 많아요.

킴　네, 제가 맡은 사업이 계속 가지고 갈만한 거라 자리가 필요하다는 건 알지만, 정작 부서 내에 '고양이 목에 방울을 달만한 사람'이 없어요. 왜냐하면 모든 일은 제가 하지만《유명한 전시》를 책임지는 임원이나 팀장은 매년 바뀌어요. 그래서 팀장이 오면 제가 처음부터 끝까지 다 학습을 시켜야 돼요. 그리고 그런 위치에 있는 사람은 팀에 대한 정체성이나 안정된 일자리를 만든다는 식의 뭐 그런 무모한 도전을 하지 않으려는 거죠.

신　그 사람들은 왜 매년 바뀌는 거예요?

킴　조직개편이 자주 있기도 하고요.

고　이것이 전문인력들이 기업이 후원하는 각종 프로그램들에서 일하기 매우 힘든 이유 중의 하나일 거예요. 저도 직간접적으로 경험해 본 바에 따르면 순수예술에 후원할 만한 대기업 임원들의 자리 이동이 빈번하다 보니 오랜 기간을 염두에 두고 하나의 프로젝트를 추진하기가 너무 어렵지요. 또한 이 일이 워낙 전문적인 일이라고 생각하시다 보니까 솔직히 기업 쪽에서 관심이 많다고 보기는 어렵지요.

킴　네, 맞아요.

고　과장님은 대기업 문화재단의 미학적 입장에 동의는 하시는 건지요?

킴　사실 대기업이 느려요. 조금 방어막이 있는 편이라 그런듯해요. 다른 곳보다는 도전적이거나, 그것보다는 편한 곳이기 때문에. 편하다는 건, 너무 시스템이 잘 갖춰져 있기 때문에 지금 돌아가는 거에서 특별한 변화의 필요성을 못 느끼는 거죠. 그런데 이제 느끼고는 있어요. 그래서 새로운 플랫폼을 만들어야 되

고, 새로운 프로그램을 개발해야 되고, 변화가 요구되고 있어요.

그런 시기에 생긴《유명한 전시》프로그램은 다들 정확하게는 모르지만 이 프로그램을 어떻게 잘만 하면 나름 알려질 수도 있게 할 수 있다고 재단에서 생각하세요. 그 전시를 어떤 가능성과 함께 펼 수도 있을 것 같은 그런 간당간당한 상태인 것 같아요. 제가 봤을 때도 그렇고요. 그런데 이걸 홍보하는 스킬을 갖고 있는 분들이 있잖아요? 마케터 분들이라든가, 그런 분들이 이걸 더 잘 할 수 있을 것 같고, 자꾸 담당자이기 때문에 저에게 업무가 떨어지기는 하는데 저는 그걸 전문적으로 할 수 있는 사람이 아니고, 제가 거기에 대해서 그렇게 큰 즐거움을 못 느끼기 때문에 그 전문가와 제가 같이, 한쪽은 제도 쪽에서 한쪽은 홍보 쪽에서 다큐멘터리로 그렇게 같이 구성을 한다면, 이 안에서 또 다른 방식으로 이걸 양육할 수는 있을 것 같아요. 지금 그래서 이게 여러모로 고무되고 있는 한편, 프로그램의 정체성에 대해서 고민하는 시기이기도 하죠. 근데 일단 전시와 작가가 제대로 잘 뽑혀야 여기에 더 고무돼서 뭔가를 만들 수 있을 것 같아요.

고　그래도 대기업이 순수미술의 비평적 기준에 대한 전문성을 인정하고자 하기는 하네요?

킴　사실 순수예술을 지향하는 전문가로서의 정체성은 여기서는 유지되기 힘들어요. 처음에 제가 여기 들어왔을 때부터 지금까지 주로 회사 안에서도 느끼고 있는 거지만, 회사 쪽은 미술 전문 인력이라고 밖에서 데리고 왔어도 안에서는 할 일이 없다고 느끼시는 것 같아요. 왜냐하면 이제껏 프로그램에는 순수예술 쪽 전문인에게 배당되는 것은 없었고, 오히려 미술 전문이라면 비정규직을 고용하면 되었죠. 회사에서 미술을 전공한 사람에게 정규직 자리란 나오기 힘들거든요.

비비안 순이 킴

# 4장

# 전통적인
# 기관 밖의
# 큐레이터들

현대미술의 중요한 특징 중의 하나는 잘 알려진 국공립 미술기관이나 상업화랑이 아닌 제3의 공간이 대세로 떠오르거나 특정한 기관에 귀속되지 않은 큐레이터들이 미술계에서 중요한 역할을 하게 된다는 것이다. 1장의 인터뷰에서 나온 각종 기관들이나 1, 2-4장에서 언급된 독립 큐레이터들이 이에 해당한다. 원래 대안의 '얼터너티브(Alternative)'와 전시공간을 합쳐서 만든 '대안공간'이라는 단어는 1960년대 말부터 1970년대 초 뉴욕 미술계에서 기존의 미술관이나 상업화랑들에서는 발견되지 않았던 새로운 예술적 양식과 형태가 도심의 유휴공간이나 작가들이 대관한 공간에 소개되면서 통용되기 시작하였다. 국내에서도 1990년대 후반 미술시장이 다시금 얼어붙게 되고 얼마 되지 않던 문화예술에 대한 기업의 후원금마저 삭감되었다. 이에 IMF 직후의 시기에 작가들이나 기획자들이 주도가 되어서 미술관이나 상업화랑과는 분리된 대안공간들이 홍익대학교 앞, 인사동, 삼청동에 들어서게 되었다.

이번 장에서는 1990년대 후반기 국내 미술계에 등장한 주요
대안공간들인 프로젝트 사루비아다방, 후발 주자인 갤러리킹의 설립자
바이홍, 그리고 최근 다양한 매체를 활용한 예술 페스티벌을 기획해오고
있는 아카이브 봄의 디렉터와 같이 기존의 미술관이나 화랑이 아닌
독립적인 기관을 스스로 설립한 큐레이터들과의 인터뷰를 진행하였다.
첫 번째로 김성희 전 프로젝트 스페이스 사루비아다방의 운영위원의
경우, 1990년대 말부터 어떻게 국내 미술계에 학연이나 특정한 계파를
초월하는 새로운 세력에 대한 수요가 생겨나게 되었고, 그가 외국의
대안공간을 어떠한 계기로 국내 미술계에 정착시키게 되었는지에
대하여 이야기를 나눠주셨다.

반면에 홍익대학교 앞 쌈지스페이스 근처에 생긴 '갤러리킹'은 2004년 온라인 갤러리에서 시작하여 오프라인으로 활동반경을 넓힌 케이스이다. 바이홍 전 디렉터와의 인터뷰는 2000년대 중반 기존의 유명한 대안공간의 네트워크 밖에서 대안공간들이 생겨나기 시작한 시기의 미술계와 사회의 전반적 배경, 그리고 '젊은 작가를 지원하는 방식'에 변화를 꾀하는 과정을 다루게 된다. 즉 유명 상업화랑을 거치지 않고서도 작가들이 경제적으로 자립할 수 있는 통로를 마련하고자 갤러리킹을 설립하게 된 계기와 프로그램들이 소개된다.

마지막으로 최근 효창공원역 근처에 아예 건물 전체를 구입한 아카이브 봄의 윤율리는 시각예술보다는 공연예술과의 밀접한 연관성 속에서 미술계로 유입된 큐레이터이다. 또한 그는 다원예술, 문화콘텐츠를 통한 공간 운영방식, 그리고 삼청동, 돈화문을 거쳐 효창공원에 이르기까지 최근 국내 문화예술계에서 변화하고 있는 '핫'한 문화지형도를 반영하고 있는 큐레이터이다. 따라서 이번 장은 '대안' 혹은 '신생'이라는 다양한 이름으로 불리면서 제3 지대 전시공간의 '지속가능한' 생존을 위하여 고구분투하고 있는 전통적인 기관 밖의 큐레이터/운영자들을 인터뷰 대상으로 삼았다.

# 미술시장 보충공간으로서의 사루비아다방

**김성희**
현 캔(CAN) 기획이사 및
홍익대학교 미술대학원 교수

인터뷰에 응해 주실지 반신반의하면서 김성희 교수님께 연락을 드렸다. 국내에서 대안 공간 1세대의 선두주자인 사루비아다방과 이후 성북동에 비영리 전시공간이자 창작지원 공간을 운영하는 사회적 기업 캔(CAN)을 설립한 이력 때문이기도 하고 작가들 사이에서 사업 수완이 있는 큐레이터로 정평이 나 있기 때문이기도 하다. 1990년대 말에 상업 화랑에서 활동하시던 교수님이 대안공간을 설립하게 된 역사적이고 개인적인 배경이 궁금하였고 그 이후에 어떠한 사업 모델을 꿈꾸고 계신지도 자못 궁금하였다.

▽

고___ 안녕하세요. 저희가 선생님께 인터뷰를 부탁드리게 된 것은 선생님이 1999년도 4월에 국내 미술계에서 당시에는 새로운 현상에 속했던 사루비아(프로젝트 스페이스 사루비아다방)를 공동 설립하셨잖아요. 어떤 계기로 사루비아라는 국내에서는 낯선 신진작가들을 후원하는 공간을 열 생각을 하시게 되었나요?

김___ 이야기가 좀 긴데요. 제가 어떻게 큐레이터 일을 시작하게 되었고 대안공간이라는 것에 대하여 알게 되었는지를 먼저 설명해야 할 것 같아요. 1990년대 중반으로 올라가요. 제가 큐레이터를 시

> **프로젝트 스페이스 사루비아다방**은 예전 인사동 사루비아다방 자리에 1999년 세워진 대안공간이다(김성희, 설원기, 유명분, 윤동구 설립). 프로젝트 스페이스 사루비아다방은 대안공간 풀과 함께 작가들이 운영위원이라는 점에서 작가 이니셔티브(Artist Initiative), 혹은 작가 운영 공간(Artist Run Space)의 성격을 지닌다. 사루비아다방은 개관 당시부터 이전 다방 사루비아의 낡은 건축구조를 활용해서 장소 특정적인 예술 프로그램을 진행하였다.

작한 게 1989년도인데요. 당시 제 대학 선배이시기도 한 지인분께서 미술관을 만드시겠다면서 제가 졸업한 학교의 미술사학과에 의뢰를 하셨어요. 전 그때 막

논문을 쓰고 졸업할 즈음이었는데 연락이 와서 그곳에서 일을 시작하게 되었어요.

　그리고 그 당시 고(故) 백남준 선생님의 누이가 갤러리 미건이라는 곳을 설립했어요. 1988년 올림픽 당시 국내작가들의 국제적인 활동은 한정되어 있었고, 반면에 "국제작가 누가 있어?"라고 찾아보았을 때 떠오르는 사람은 백남준 선생님 밖에 없었어요. 하여간 이후 갤러리 미건에서 일을 하다가 운 좋게 백남준 선생님을 가까이서 접하게 되었어요. 백 선생님이 그때 저한테 조언을 해주시길 "김성희 씨, 다 좋은데 경력을 확장해 나가려면 국제적이어야 한다. 미국에 가서 학위를 하나 더 따와라"라고 하셨어요. 그런데 저는 그때 이미 결혼을 한 상태인지라 움직이기가 힘든 상황이었어요. 고민 끝에 미국에 가야겠다고 결심을 하고, 남편에게 말했죠. 사실 거의 통보였어요.

신　　정말 남편분께 강하게 이야기하셨겠네요. 강력한 수를 두셨네요.

김　　그랬더니 백 선생님이 "그럼 잠깐 인턴십이라도 해봐라. 바바라 런던(Barbara London)이라는 뉴욕 현대미술관의 큐레이터와 친분이 깊은데 내가 추천서를 써주겠다"라고 하시는 거예요. 그래서 제가 "저 같은 사람도 돼요?"라고 되물어보니 그 자리에서 바로 추천서를 써 주시더라고요. 그 덕분에 6개월 동안 뉴욕에 가 있으면서 "도대체 왜 뉴욕이야? 뉴욕이 뭐가 달라?"라고 눈여겨보기 시작한 것이지요. 그때가 1990년대 중반이었는데 뉴욕에는 대안공간이 엄청나게 많은 거예요. 당시 맨해튼 지역에서만도 중요한 대안공간이 몇 십 군데가 활발히 활동하고 있었죠.

신　　인턴은 뉴욕 현대미술관에서 하셨는데 영감은 대안공간에서 받으셨군요!

김　　제가 뉴욕에 간 것이 1995년~96년이었는데 운이 좋아서 그때 뉴욕대학교(NYU)의 대학원에서 강의도 듣게 되었어요. 더욱 좋았던 것은 디아센터(Dia Center for the Arts)에서도 인턴으로 일하게 되었던 기회를 얻은 거지요. 사실 지나

보니 디아에서 배운 것이 더 많았고 네트워크도 더 많이 쌓았던 거 같아요. 디아의 큐레이터가 뉴욕 다운타운에서 성업 중이었던 **화이트 칼럼스**(White Columns)라는 대안공간을 소개해 주었고 그곳에 폴 하(Paul Ha)라는 한국말을 전혀 못하는 한국인 2세가 디렉터로 있었어요. 폴 하가 한국말은 못 하지만 그래도 일종의 동질감을 서로 느껴서 폴 하 디렉터를 통하여 뉴욕 대안공간들에 대하여 소개를 받고 그랬죠. 그러면서 "아 이런 새로운 시스템이 있구나"라는 것을 알게 되었고, 대안공간을 리서치해서 잔뜩 자료를 모으게 되었어요. 그리고 운 좋게 뉴욕대학교(NYU)의 대학원에서 강의도 듣게 되었고요. 사실 이미 국내에서 현장 경험을 쌓고 갔었기 때문에 수업 자체는 별 도움은 되지 않았어요. 하지만 많은 정보를 얻을 수 있게 되었고, 관련된 사람들도 많이 만날 수 있었죠. 이런 경험을 통해서 대안공간에 대한 영감을 받았다고 할 수 있어요.

대안공간이라는 형식의 예술단체는 영국이 먼저라는 설도 있으나 1970년을 전후로 거의 동시다발적으로 생겨났다. 그 중 **화이트 칼럼스**는 뉴욕에서 가장 오래된 대안공간 중 하나로 1969년 제프리 류(Jeffrey Lew)와 고든 마타-클락, 두 명의 작가에 의해 112 워크숍/112 그린 스트리트라는 명칭으로 설립되었다. 이후 화이트 칼럼스로 개칭되어 지금까지 운영되어오고 있다. 당시 대안공간은 예술가들에 의한 비조직적 운영, 관리 및 프로그래밍의 원칙으로 운영되었다.

**고** 귀국 후에 국내 미술계에 비영리(대안)공간을 설립하고자 하는 생각이 어떻게 구체화되셨나요?

**김** 뉴욕에서부터 인연을 맺은 서미 화랑에서의 경험으로 거슬러 올라가요. 원래 제가 뉴욕에 있을 때 서미 화랑 대표님이 제게 자신의 화랑에 오라고 제안을 하시더라고요. 하지만 당시 저는 서두에 말씀드린 것처럼 뉴욕 현대미술관에서 인턴을 하고 있을 때라 제안에 대해 정중히 거절을 드렸어요. 그랬더니 서미 화랑 대표님이 "그래요? 그러면 뉴욕에 있는 동안 좋은 책들을 보내줘요. 나는 시간이 없잖아요. 가서 일만 보고 오니까요."라고 그러시는 거예요. 그렇게 서미 화랑이랑 인연을 맺게 되었는데 그게 귀국 후에 대안공간에 대한 생각을 키우게 된 첫 번째 계기가 되었어요.

화이트 칼럼스 입구, 2008
뉴욕(사진: Naked Pictures of Bea Arthur/CC BY-SA 3.0)

김성희 교수

《모텔 프라다》, 최두수, 사루비아다방, 2000

《모텔 프라다》, 최두수, 사루비아다방, 2000 (세부)

고___ 어떻게 서미 화랑에서 일하시다가 대안공간에 관심을 갖게 되셨나요?

김___ 1996년 봄에 뉴욕에서 귀국하고 갤러리 미건을 정리하고 1996년부터 서미 화랑에서 일하게 되었어요. 그런데 서미 화랑에 가보니까 대표님은 주로 외국 작가 작품에 관심이 많으시더라고요. 제가 리서치한 국내 젊은 작가들은 당시 그 작가분들이 삼십 대 초, 중반이니까 평균적인 작품가가 200~500만 원 선이었지요. 그러니까 갤러리 운영해야 하는 대표님은 영 관심이 없으신 거예요. 심지어 잘 팔리지도 않고요. 그런데도 작가분들은 계속 제게 엄청난 양의 포트폴리오를 들고 오셨어요. 전시를 열어달라는 부탁을 하시려는 거지요.

그렇게 서미 화랑에서 일을 하면서 제가 할 수 있는 가능한 방법이 뭐겠어요. 당시 국내 미술시장에서 큰 화랑에 소속된 큐레이터들의 코스는 정해져 있었어요. 큰 화랑에서 대표님 모시고 있다가 컬렉터 분들 상담해드리고 한 3~5년 정도 그렇게 있다가 "사실은 저 갤러리 냈어요"라고 2차 컬렉터 그룹을 모시고 나오는 것이지요.

저도 원래는 그 수순으로 가는 것이었는데 뉴욕 체류의 경험으로 인해 대안공간에 몰입하게 된 거예요. 제가 알고 있던 작가들을 어떻게 다 수용 하나를 고민하고 있던 차에 뉴욕에서 배웠던 대안공간에 대하여 다시 리서치를 하기 시작했어요. 그런데 일단 공간이 필요하잖아요. 그래서 처음에는 제가 알고 있던 컬렉터들을 설득하기 시작했어요. 제가 말하기를 "외국 그림 중요하다. 하지만 그러다가 한국작가들은 다 굶어 죽는다. 그들을 양성해야 한다. 국내 작가들 작품 컬렉션에 관심 없다면 적어도 그들을 위한 공간에 지원해 달라. 큰 국내 화랑에서는 절대 할 수 없는 일이다"라고요. 그랬더니 몇몇 뜻있는 분들께서 후원을 해주겠다고 응해주셨어요.

그렇게 혼자 준비를 하고 있었는데 1997년~1998년 쯤에 윤동구 선생님, 설원기 선생님을 만나게 되었어요. 선생님들이 "뉴욕에 오래 있다가 서울에 오니까 한국화단의 문제점이 보여 대안공간을 준비하고 있다"라고 하시더군요. 하긴 작가들 중심으로 뉴욕의 아티스트 스페이스(Artist Space) 같은 대안공간도 생기

고 했으니까요. 설원기 선생님과 윤동구
선생님은 뉴욕에 대해 잘 알고 계시던
분들이었는데 작가들 입장에서 대안공
간을 준비하려고 하다 보니 너무 어렵다
는 거죠. 그래서 "사실 저도 대안공간을
준비하고 있습니다."라고 했지요. 그랬더
니 자신들도 너무 힘든데 함께 하자고 하시더라고요.

**아티스트 스페이스**는 평론가이자 미술사가인 어빙 샌들러(Irving Sandler)와 정부의 행정직원인 당시 뉴욕 주의 예술위원회(New York State Caouncil ofr the Arts)의 시각 예술분과 디렉터인 트루디 그레이스(Trudie Grace)에 의해 설립된 정부 주도이지만 대안공간의 이념을 따랐던 예술 공간이다.

하여간 그러고서도 일이 쉽지는 않았어요. 일이 생각같이 단순하지 않았어요. 어쨌든 기금을 모으기는 했지만 공간을 찾는 일과 준비, 작가 선정, 작가 지원 방식 등 서로의 의견이 상충해서 조율하는데 힘이 들었어요.

신___ 처음 사루비아를 열 때 어떠한 대안공간을 표방하시고 계셨었나요?

김___ 저의 경우 작가 지원 개념이 굉장히 강했고요. 우리나라 대안공간의 양상을 보자면 풀은 제도에 대해서 강하게 반대하고 나온 거고, 루프도 자연스럽게 서진석 씨가 시카고에 유학하면서 겪은 시대적 배경, 그 사람의 뛰어난 능력, 인식들을 종합하고 해당 인물들을 끌어들인 경우라 생각해요. 반면 사루비아는 필요성을 느끼고 있던 여러 사람의 힘과 의지가 합쳐져 만들어진 것이고요. 윤동구, 설원기 선생님은 미국에서의 오랜 경험을 바탕으로 긍정적 요소들로 어필하려고 했었던 거고요.

신___ 선생님이 해 오신 일이 한국 미술계에서 상업 미술계와 실험적인 현장 사이에서 중간적인 영역을 탐험하신 듯 해요. 선생님이 가르치시는 예술기획전공도 보면 경영이랑 순수 미술이 접목되어 있기도 하고요. 이 질문은 중간에 다시 드릴께요. 선생님은 둘 사이의 밸런스를 맞춰야 한다고 생각하시나요?

김___ 그렇죠. 뉴욕에서 대안공간을 처음으로 체험하게 되었을 때 굉장히 충격적이었어요. 예를 들어 대안공간들이 실험적인 작업들로도 공간을 계속 운영한다

는 것이 특히 그랬어요. 그들의 운영방식들이 제게는 굉장히 신선했어요. 우리나라는 그 당시 몇 안 되는 미술관을 제외하고는 상업 화랑이거나 주로 인사동에 위치한 대관 화랑뿐이었거든요. 두 시스템만 있었는데 외국에 가니까 매우 실험적인 작업들을 선보이는 공간들이 계속 운영되고 있다는 것 자체가 놀라웠어요. 그 당시 "전시했던 작가들이 어떤 작가들이야?"라고 물어봤더니 제프 쿤스(Jeff Koons), 신디 셔먼(Cindy Sherman), 바바라 크루거(Barbara Krueger), 제니 홀저(Jenny Holtzer) 등 유명한 작가들이 모두 아티스트 스페이스를 거쳐 배출되었다는 거예요. "우와, 그런 대가들도 여기를 통해 배출됐다는 거구나", "아, 이게 베이스였구나. 그 작가들의 뿌리가 여기에 있었구나."라고 감탄했었죠. 이런 작가들은 상업적인 공간에서는 나올 수가 없죠. 실험적인 작품은 상업적인 공간에서는 다룰 수가 없어요.

그리고 이런 얘기가 있어요. 상업화랑도 갤러리를 오픈할 때는 창고와 갤러리 스페이스가 동일한 비중을 차지해야 한다고요. 무슨 얘기냐 하면, 갤러리 비즈니스라는 것이 기획과 전시를 통해 이루어지는 거잖아요. 자신의 화랑이 프로모션 할 작가를 선정하고, 기획하여 이 작가가 왜 중요한지 검증하는 전시를 하고, 이 화랑에서 그 작가를 전속이라는 시스템 안으로 포용해서 지속적으로 프로모션을 하지요. 그러면 처음에는 젊은 작가가 안 팔리기는 하지만 반면에 가격이 싸니까 갤러리 오너는 그 당시 작업을 창고에 소장을 해 놓을 수가 있어요. 미리 사 놓는 거죠. 2회~3회 정도 개인전 할 때까지 구매를 하는 거죠. 작가지원도 되는 셈이고요. 그럼 갤러리는 책임지고 이 작가를 프로모션해서 4, 5회 정도 전시가 진행되면 인지도가 높아져서 팔리기 시작한다는 거죠. 그 시점이 되면 작가는 화랑이 옛날부터 보관해온 스타일로 작업을 더 이상 하지 않고 자꾸 새로운 스타일을 선보이게 되지요. 그렇게 되면 화랑이 보유하고 있는 작품은 희소가치를 가지게 되고 이것이 몇 년 있다가 금전적인 이득을 볼 수 있는 요인이 돼요. 현재 대가들의 초기 작업이 현재 작품보다 작업이 현저하게 비싼 이유와 똑같은 거예요. 작가는 안 팔리는 시절에 도움이 되고, 미리 구입해 준 갤러리는

나중에 팔면서 한 번에 보상을 받는 거예요. 갤러리 비즈니스는 그게 진짜 비즈니스라고 프랑스의 유명한 화상의 책에서 읽은 적이 있어요.

**고**　선생님 경험에 비춰보아 국내의 상황은 어떤가요?

**김**　제 경험으로 국내 미술시장에는 긴 안목을 가지고 책임을 지거나 투자를 해야 한다는 생각들이 부족한 것 같아요. 사루비아가 오픈될 때 상업화랑들한테 좀 후원해달라고 도움을 요청한 적이 있었어요. 하지만 그때 상업화랑 들은 대안공간에 전혀 관심이 없었어요. 그러더니 2000년 초반쯤 **아트 페어**를 계기로 국제시장이 열리게 되면서 2002년~2003년에 국내 큰 화랑들이 국내에서 유명한 중견 작가들을 모시고 국제적인 아트 페어에 간 거예요. 문제는 작품가가 국제시세에 비교해 볼 때 터무니가 없었으니 아무도 관심이 없는 거예요. 결국 실패에 실패를 거듭하다가 국내 상업화랑들도 눈을 돌려 가격은 부담 없는, 그러나 신선한 젊은 작가들을 데리고 국제 아트페어에 나가기 시작했죠.

**아트 페어**(Art Fair)는 여러 개의 화랑이 한 곳에 모여 미술작품을 판매하는 행사를 가리킨다. 상업화랑들 이외에 작가 개인이 직접 참여하거나 미술 잡지나 문화예술후원단체, 기업들이 아트 페어장에 부스를 설치하기도 한다. 아트페어는 일반적인 상업화랑이나 미술관 방문자들보다 대중적인 취향을 지닌 일반 관객이나 구매자들을 타깃으로 하고 최근에는 호텔에서도 아트페어가 자주 일어난다. 이와 같은 현상은 2000년대 중반 미술시장이 전 지구화되면서 선택된 소수의 화랑들에게만 허용되었던 국제적인 미술품 거래가 활발해지고 각종 금융기관들이 적극적으로 아트 페어의 협찬을 하면서 생겨났다. 스위스의 바젤 아트 페어가 미국의 시카고, 프랑스의 피악(FIAC)에 비하여 급성장하게 된 것도 스위스 정부가 적극적으로 감세 혜택을 부여하게 되면서 전 세계적으로 컬렉터들이 바젤 아트 페어에 몰리게 되었기 때문이다. 특히 2000년대 후반부터 뉴욕의 스콥(SCOPE), 아트온페이퍼(Art on Paper), 볼타(Volta NY), 클리오(Clio Art Fair), 무빙이미지(Moving Image) 등의 젊은 작가와 소규모 화랑들을 상대로 한 아트 페어들이 생겨나면서 국내에서도 국제 아트 페어에 대한 관심이 드높아졌다.

**신**　어떤 상업 화랑들이 그랬나요?

**김**　대부분의 큰 화랑들요. 대학교수님들은 아무래도 젊은 작가들보다 대접하기 어렵지요. 이에 반해서 젊은 작가들의 작업은 더 쉽고 유학파들이 많았으니 국제적인 센스도 있지요. 2~3년이 지난 2006년이나 2007년에 아트 페어가 커지고 팝적인 요소들을 지닌 작업들이 잘 팔리기 시작하면서 큰 화랑들도 가격

대가 높지 않은 팝아트 계열의 작가들에게 손을 대기 시작한 거예요. 대안공간까지는 아니지만 큰 상업화랑들도 더 젊은 취향의 작가들을 다루는 공간들을 만들기 시작했어요.

그런데 문제는 2000년대 중반을 거치면서 대안공간과 함께 성장한 작가들을 큰 화랑들이 완전히 싹쓸이해가는 거예요. 물론 대안공간은 비영리 기관이니 작가를 키워내면 끝이기는 해요. 원래 젊은 작가들이 젊은 갤러리들과 일을 하잖아요. 그러니 가장 큰 피해는 젊은 화랑에게 돌아가지요. 젊은 화랑과 큐레이터들이 "그래, 우리 이제 같이 허리띠 졸라매고 살아보자"라고 하면서 뛰었는데 몇 년 있다가 큰 화랑의 전화 한 통화에 작가들이 다 넘어가고 마니, 그렇게 되면 대안공간과 젊은 갤러리들의 노력은 완전히 무산되는 거지요.

고　 2000년대 중반 선생님이 말씀하시는 국내의 대표적인 영 갤러리들로는 무엇이 있을까요?

김　 그때 신생 갤러리들이 많았죠. 그중에서 살아남은 공간으로 갤러리 스케이프(Skape)가 있네요. 그리고 어정쩡한 중간 규모의 화랑들이 있었죠. 그런데 지금 보니까 많이들 없어졌더라고요. 큰 화랑들이 대안공간의 덕을 보고 있음에도 불구하고 아직도 그에 대한 지원책을 마련하거나, 협업을 진행한다거나 하는 부분은 부족하다고 생각해요.

신　 대안공간은 보상을 못 받는다고 억울해 할 수도 있지만 상업화랑과 미술관의 중간 역할을 한다는 비난도 있었죠. 선생님이 말씀하신 밸런스는 어쩌면 중간자적인 징검다리의 역할을 가리키는 것은 아닌가요?

김　 대안공간은 결국 한 번 전시하고 나면 끝이니까요. 그 작가가 어떤 갤러리로 가든 사실 우리가 주장할 수 있는 것은 없어요. 그렇지만 섭섭한 거예요. 제가 말하는 것은 큰 상업 화랑들이 대안공간을 다양한 방식으로 지원해 줘야 한다는 거예요.

고___ 2006년 이후 미술시장이 붐일었을 때 국내에서는 대안공간을 통하여 성장한 작가들의 열매만을 미술시장이 따 먹는 식이 되었다는 비판도 해주셨는데요. 사례들을 조금 더 얘기해 주실 수 있을까요?

김___ 단편적일 수도 있겠지만 그런 사례들이 꽤 있었죠. 좋은 작가들이 큰 화랑으로 다 옮겨가는 예가 있었어요. 그런데 문제는 그러한 경우에 서로 잘 팔릴 때는 나쁜 점이 드러날 수가 없어요. 서로 즐겁잖아요. 그렇지만 미술 시장이 안 좋아지게 되면 그 관계는 지속될 수가 없어요. 갤러리가 가차 없이 작가와의 관계를 끊어요. 그러면 누가 책임 지나요? 계약서를 썼다 하더라도 끝나는 순간 작가는 잊혀지는 존재가 되니까요. 큰 화랑은 어디까지나 도의적인 책임만 갖거든요.

고___ 미술시장의 운영 체계상 결정적으로 작품 가격이 작가의 명성과 연결되니까 단순히 경기가 안 좋다고 해서 여느 상품들처럼 작품 가격을 낮출 수도 없고요.

김___ 그야말로 작가들은 자존심 하나로 먹고 사는데 "한때는 2,000만 원에 팔았는데 안 팔리니까 1,000만 원에 팔아주세요"라고 할 수 없죠. 그러니까 작가들이 더 힘들어지는 거예요. 또 하나는 작가들이 시장이 너무 좋을 때를 겪고 나서 씀씀이를 줄이려고 하니 얼마나 힘들겠어요. 사람의 씀씀이라는 게 한번 커지면 다시 줄이기 힘들잖아요.

고___ 선생님은 2000년대 중후반 대안공간을 둘러싼 순환구조가 제대로 형성이 되지 못한 국내 미술계의 상황에 대해서도 지적해 주셨는데요. 국내 미술계에서 대안공간으로부터 발굴된 작가들이 보다 안정적으로 상업 화랑으로부터 지원을 받을 수 있는 구조가 가능하기는 할까요?

김___ 아직은 힘들다고 봐요. 심지어 상업화랑 중에서는 딜러가 깎아줘서 생긴 차감액을 작가에게 동일하게 나누자는 경우도 있어요. 가격을 흥정한 것은 작가가 아니라 화랑이거든요. 그렇기 때문에 작가가 제시한 작품 가격을 지켜주는

선에서 거래해 주기를 바라지요. 나아가서 문제는 화랑이 이득을 취하는 호황일 때는 금전적인 이익을 화랑의 다른 쪽 자산을 불리는데 사용을 하지만 반대로 시절이 어려우면 어렵다고 작가와 부담을 나누는 식으로 해결해요. 사정이 좋지 않으면 작가에게 고통을 분담하자고 하는 일들이 국내 미술계에서는 일반화 되어있어요.

신___ 그렇다면 이에 반하여 선생님이 관여하신 대안공간은 일종의 밸런스 맞추기 혹은 대리보충을 어느 정도까지 성취했나요?

김___ 그렇지만도 못한 셈이 되었죠. 지금 대안공간에서 출발한 작가들 중에서 안정된 삶을 영위하는 작가들이 드물어요. 상업적인 가치가 높은 작가라고 하더라도 국내 미술시장의 파이가 충분히 크지 않았기 때문에 이제는 외면을 당하는 경우가 많아요. 요즘 상업화랑이 하는 단색화 현상, 혹은 '신디케이션(Syndication)'도 건강한 예술계의 생태계를 만드는 일이 아니라고 봐요. 진정으로 예술적 가치를 조명하는 일이 동반되지 않았어요. 우리나라의 예술전체를 생각한다면 더 이상 비평이나 미술사적인 조망도 없이 자가발전적으로 상업적인 프로모션을 진행하는 전략은 쓰이지 않아야 해요. 그런데 현재 우리나라 미술시장의 상황이 너무 어려워요. 자본이 순환되어야 하는데요. 더욱이 서두에 말했듯이 영리와 비영리가 비유기적으로 연결되어 있기 때문이에요. 안타깝지만 이런 상황에서는 결국 국내 미술계에서 1990년대 후반에 시작되었던 사루비아를 포함한 대안공간들이 제대로 미술시장의 보충공간으로서 역할을 하였다고 말하기도 어려워요.

# 갤러리킹의
# 예술대중화 프로젝트

**바이홍**
갤러리킹, 초능력 카페 대표

바이홍은 홍대 앞에서 2000년 말에 한남동으로 이사한 후에 초능력 카페와 『사이사이』라는 잡지도 발행하였다. 대안 2세대 큐레이터들의 현황이 궁금해지던 차에 집필진은 바이홍에게 연락을 취하였다. 인터뷰는 바이홍이 함께 협업하고 있는 한남동 근처 카페, 혹은 요사이 복합문화공간이라고 불리는 곳에서 진행되었다. 쌈지의 주역인 신현진 선생님과 바이홍의 랑데부만으로도 흥미진진한 자리였다. 1세대와 2세대 대안공간의 관계자가 만나 대안공간의 역사이자 과거를 회상하는 모습을 비교해 볼 수 있었기 때문이다.

▽

고     안녕하세요, 바이홍 선생님, 홍대 앞에서 대안공간을 1세대, 2세대, 3세대로 구분한다고 들었는데 선생님이 홍대 앞에서 운영하시던 갤러리킹(2004~2009)이 2004년에 루프나 쌈지보다 조금 늦게 등장한 것으로 알고 있습니다. 어떻게 갤러리킹을 시작하게 되셨나요?

홍     제가 홍대에서 처음부터 따로 분리된 공간을 시작한 것은 아니었고요. 원래는 온라인에서 '갤러리킹'이라는 이름으로 갤러리를 먼저 열었어요. 그리고 저희가 갤러리킹에 대안공간이라는 용어를 사용한 적은 없어요. 저희는 스스로를 '기획공간'이라고 불렀었어요.

고     '기획공간' 갤러리킹을 처음 세우신 것이 몇 년도였나요?

홍     2004년 정도요. 온라인에서 아트 페어형식의 일반인을 위한 프로그램을 진행하였고, 일반인과 작가들이 협업을 해서 전시를 하는 등 여러 가지 활동들

을 펼쳐나갔어요. 처음에 한 네 명 정도가 온라인에서 시작했고, 이어서 2006년 인가부터 오프라인으로 홍대 앞 쌈지아트스페이스 근처에 3~4평되는 공간을 열었죠. 오프라인에서도 온라인에서 썼던 '갤러리킹'이라는 이름을 그대로 사용했어요.

고　온라인에서 오프라인으로 갤러리킹을 옮기시게 된 결정적인 계기는 무엇이었나요?

홍　원래 지금은 없어진 '프리챌(Freechal)'이라는 사이버 공간에서 100인만 가입되는 커뮤니티에서 활동했었어요. 딱 100명만 모아서 한 달에 한 번씩 하는 오프라인 활동이었어요. 100인만 가입되는 커뮤니티는 원래 질문지에 답을 한 사람들 중에서 적합하다고 판단되는 사람으로 모으고 탈락하는 사람이 생기면 대기자 중에서 다시 뽑아서 100인을 채우는 식이었어요. 당시 참여했던 사람들 중에는 미술 전공을 하는 사람들이 일부 있었고, 나머지는 그야말로 일반인들이었어요. 그런데 온라인에서 주로 활동을 하다가 자연스럽게 오프라인 행사를 열게 되었어요. 온라인에서 활동하더라도 오프라인의 행사에 불참하게 되면 강제 퇴장을 시키게 되었고요.

고　당시 질문지의 질문 내용 중에서 기억나시는 것이 있나요?

홍　기억은 안 나는데 미술을 둘러싼 가벼운 것에서부터 커뮤니티 참여에 대한 규칙 등에 대한 질문들로 이뤄져 있던 것 같아요. 질문지 내용은 정확히는 기억이 나지 않아요.

고　당시에 참여했던 일반인들에 대해서도 소개해 주세요.

홍　참여한 분들의 분야는 너무 다양했어요. 실은 그런 편견을 떨치려고 시작했던 거니까요. 아직도 그림을 그리시고 계신 분, 도자기를 전공했지만 학원을 하시던 분, 기업에 다니는데 평소에 그림에 관심이 많으신 분들이 포함되어 있었

어요. 학부생도 있고, 직장 그만둔 사람도 있고 너무 다양했어요.

고___ 2004년이라고 하셨나요? 갤러리킹을 오픈할 즈음 상황은 어땠나요?

홍___ 돌이켜 보니 갤러리킹이 온라인에서 생겼던 2000년대 초반이 한국에서 전반적으로 온라인 문화가 굉장히 활성화되기 시작한 때였고, 프리챌과 같은 초기 포털 사이트에 어마어마하게 많은 사람들이 몰리던 시기였어요. 당시에 음악이나 미술 동호회 활동에 대한 관심도 높았고요. 그리고 사이버 공간에서 여러 개인 정보들을 취합하는 것도 지금보다 훨씬 쉬웠어요. 접근성이 훨씬 용이했던 거죠. 양방향으로요. 지금은 오히려 그런 부분들이 더 어려워졌어요. 요즘은 신청들을 하고는 안 오기도 하지요. 프로젝트에 대하여 보다 쉽게 접근할 수 있게 되었기 때문에 그에 대한 책임감도 떨어지는 거죠. 그때 갤러리킹의 온라인 커뮤니티에는 작가들이 자신의 작업 이미지들을 직접 올리는 페이지가 있었고, 일반인과 작가들의 투어가 다양하게 있다 보니 그들 간의 협업 프로젝트가 용이했어요. 그때 저희 프로그램을 온라인상에서 발견하고 오프라인의 참여를 신청한 사람도 의외로 많았어요.

게다가 당시 홍대 앞의 오프라인 문화도 활성화되어 있었어요. 2000년대 중후반에 쌈지도 있었지만 저희 근처에 신생 공간들도 있었고, 카페에서 전시를 하기도 하고 거리에서 전시나 공연을 하기도 했어요. 또한 당시 젊은 연령대의 작가들이나 온라인 접속자들 사이에는 미술시장과 화랑에 대한 기대들이 있었어요. 저희도 2007년 여름에 온라인에서 킹가게(www.storeking.co.kr)라는 것을 오픈했었어요. 당시 말하기를 "킹가게는 갤러리킹이 지금까지 추구해 온 미술의 대중화를 위한 새로운 비즈니스 프로젝트(Business Project)입니다. 킹 가게를 통해 보다 많은 분들이 생애 첫 작품 구매를 경험하여, 미술 문화의 적극적인 참여자가 늘어나는 계기가 되었으면 합니다"라고 공지를 냈었어요.

고___ 갤러리킹의 프로그램에 대하여 더 자세히 알 수 있을까요?

아트마켓, 갤러리킹,
2008년 4월 19일~5월 17일

'홍벨트 프로젝트–작가와의 대회' 포스터.
2010년 7월 19일~30일

전 갤러리킹 디렉터 및 현 초능력 카페 운영자

**홍**  홈페이지 형태로 갤러리킹이라는 사이트가 있었고 작가들이 작품을 올리게 되어 있었어요. 저희가 평소에 작가들을 선정하면 그 다음부터는 작가가 자율적으로 작업 이미지들을 올리는 식이었어요. 그리고 또 킹의 홈페이지에는 일반인들이 각자의 작품을 올릴 수 있는 "올려보자 내 작품"이라는 공간도 있었고, 2000년대 중반 홍대 앞의 대표적인 인디 밴드의 이름을 본 딴 2004년《아마추어 증폭기》전은 현장에서 활동하고 있는 작가와 미술을 좋아해서 킹 사이트에서 활동하던 소그룹을 함께 참여시킨 전시였어요. 작가들은 일반인들과 협업할 수 있었고 반대로 일반인들은 문화 활동을 확장해볼 수 있는 기회도 가질 수 있었어요. 좀 더 설명드리자면, 온라인상에서 작가들의 프로그램을 기획해요. 그걸 보고 일반인들이 신청을 하면 작가들이 그 중에서 선정을 해서 일정 기간 프로그램을 진행하고요. 그리고 그 결과물들을 전시하는 거예요.

**신**  작가가 일반인을 리드하는 거네요. 결과물은 그렇게 이루어졌나요?

**홍**  네. 그런데 협업이란 게 복잡한 것은 아니고요. 어떤 작가는 드로잉하는 작업을 전시하는 경우도 있고, 어떤 일반인은 자기가 살았던 동네에 가서 단서를 찾아서 거기에 무엇을 숨기고, 찾아오기도 하고요. 우리가 생각하는 작가랑 협업하는 것은 복잡한 공공미술이 아니라 정말 눈높이를 낮추어서 한 거예요. 큰 그림 하나 놓고 여러 사람들이 채워가기도 하고요.

**고**  얼핏 듣기에는 작가가 기획을 하고 일반인을 이끌어가는 일종의 미술 교육과 같이 들리는데요?

**홍**  그렇게 말해도 상관없다고 생각하는데요. 하나의 완성품을 만드는 것이 아니라서 잘 짜인 교육이라 할 수는 없고요. 그렇다고 가르치는 부분이 전혀 없다고도 할 수 없어요. 그게 거시적인 시점에서 설명하자면, 작가들이 단서들만 제공한다는 것이 요지였어요. 그런데 협업 같은 경우는 꾸준히 참여할 수 있는 것은 아니었어요. 일 년에 한 번씩, 그리고 3~4일 정도씩 했어요. 그래도 꾸준히

행사 때마다 오시는 분들이 있어서 그런 분들을 발견하는 것이 기분 좋은 일들이었어요.

고___ 온라인 갤러리킹에서 참여했던 일반인들이 꽤나 많았다고 들었는데요. 그럼 그분들이 이후 오프라인에서 만들어진 갤러리킹에서도 전시하였나요?

홍___ 원래 온라인 갤러리는 정말 순수하게 취미로 하는 작가와 일반인들을 위한 프로젝트였고요. 갤러리는 훨씬 나중에 그것을 대중화시키기 위하여, 그리고 미술계에 신진 작가들로 하여금 첫발을 내딛게 한다는 의미에서 오픈한 별개의 활동이예요.

고___ 그런데 궁금증이 생기네요. 아까 말씀하시기에 갤러리킹이 자연스럽게 만들어진 커뮤니티라고 하셨는데 그래도 작가 선정과정이 따로 있었다면 갤러리킹의 성격을 만들어내려는 주도적인 세력이나 방향이 있었다는 이야기인가요?

홍___ 운영하는 멤버들은 아까도 말씀드린 것처럼 보통 4~5명 정도였어요. 자발적으로 생겨난 그룹이기는 하지만 그룹 안에서 전공에 따라 각자 어느 정도의 역할분담이 있었어요. 운영하시는 분, 기획이나 작가선정과 연관된 분, 디자인 쪽 분, 이런 분들이 서로 같이 참여하기도 하고, 어느 부분에 있어서는 권한을 다른 사람에게 조금 더 주기도 하고, 뭐 그런 식으로 유연하게 운영됐어요. 그런데 아무래도 작가 선정에 있어서는 당시 그 업무를 맡고 있었던 저나 다른 작가 분들의 의견이 많이 반영이 되었지요. 당시에 저희 기준은 이랬어요. 단순히 재미나 논란과 같은 것들만 추구하는 작가들 보다는 앞으로 가능성 있는 작가들을 후원하자는 것이었어요. 저희 나름대로의 판단기준이 있었지요. 무작정 참여하고자 하는 작가들을 다 받아주는 것은 절대 아니고 실험적이고 신선한 작가들에게 기회를 주자는 거지요.

고___ 당시 갤러리킹에서 전시되던 "실험적"이고 "신선한" 작업의 기준은 무엇이

었나요?

**홍** 그 당시에는 다 실험적이었죠. 지금 생각해 보면요. 저희는 유연한 방식을 취하려고 만화 작가 개인전 같은 것도 했어요. 또한 만화작가 전시할 때 투표소를 만들어서 어떤 만화가가 좋은지 투표를 하게 한다든가, 모기장을 쳐 놓는다든가, 그 안에서 만화작가가 그리고 있도록 하게 했어요. 직접 사람들이 좋아하는 만화 작가가 그리는 것을 지켜보게 하는 거죠. 그렇게 뭔가 다른 방식들을 사용해 보았어요. 얘기를 끌어나가는 방식을 더 고민했으니까요. 그리고 사회적으로 쉽게 예술로 받아들여지지 않는 작업들도 많이 소개했어요.

**고** 동기가 무척 궁금해지네요. 당시 갤러리킹을 통해서 일반인들과 작가들을 연결하고자 했던 목적은 무엇이었나요?

**홍** 작가들 사이의 단순한 사교나 일반인들과의 네트워크를 만들려는 그런 쪽은 아니었고요. 처음에 추구하고자 하였던 것들은 '미술의 대중화', 뭐 이런 식의 이야기였어요. 나중에는 소유 형식의 판매도 생각했었어요. 뭔가 사람들이 함께 미술을 즐길 수도 있고, 그게 조금 더 진전이 되면 그림을 구매할 수 있는 단서들도 좀 찾아보기도 하는 그런 식의 대중화였어요. 왜냐하면 지금도 똑같지만 일반인들은 대형 미술관이나 유명 갤러리 아니면 보통 전시관을 방문하지 않잖아요.

예술의 대중화 개념은 저의 개인적인 경험과도 연결되어 있어요. 갤러리킹을 온라인에서 준비하던 시기에 저는 아직 대학원을 가지 않았었어요. 저는 원래 학부에서는 국문학을 전공했거든요. 국문학을 전공하면서 대학원으로 홍대 미학과를 준비하고 있었죠. 그래서 한 1년 정도 홍대 가서 수업 청강도 하고, 교수님도 만나 뵙고 그러면서 준비 과정을 거쳤죠. 그러던 중에 커뮤니티 활동은 이미 하고 있어서 여러 가지 상황들이나 정황들이 맞아 떨어졌던 거죠. 당시에 전혀 미술계 사람이 아닌 상태에서 전시장을 매주 혼자 둘러보러 다니면서 저도 어렵고 생소하기도 했거든요.

고　바이홍 선생님이 현대미술을 접해가고 알아가는 개인적인 경험을 바탕으로 갤러리킹을 만드시게 되었네요.

홍　대중화, 뭐 그런 것들을 해보자는 취지였어요. 이런 생각은 갤러리킹을 오픈하면서 갤러리킹의 지향점과도 연결돼요. 지금은 예전 갤러리킹의 사이트에 있던 이미지들도 다 날아가고 텍스트만 남았는데 어려운 기획글이 아닌 사람들이 쉽게 이해할 수 있는 정보를 제공할 수 있는 방법을 찾아보고자 했어요. 매주 한 번씩은 제가 꼭 보던 전시들을 좀 더 쉽게 풀어서 보여주자고 생각했는데, 어려운 글들을 통해서가 아니라 이미지와 관련된 재미있는 뉴스를 첨가해서 대중적인 것들을 준비했어요. 당시 프리챌이나 커뮤니티 안에서 같이 활동하던 분들이 직장인도 있고, 전공자도 있고 한데 그렇게 섞여서 활동하다 보니까 문제점들을 좀 더 쉽게 발견하게 되는 상황이었어요. 말씀드린 것처럼 제가 처음에 국문학에서 미학으로 전공을 바꾸어 공부하면서 일반인들과 매주 전시장을 돌아다니고 그러한 것들을 하다 보니 일반인들이 전시장에 가면 어떠한 경험을 하게 될지를 쉽게 상상할 수 있었어요.

고　갤러리킹에서 했던 또 다른 '예술의 대중화' 활동으로는 무엇이 있을까요?

홍　"킹이랑 미술관 가기" 같은 경우는 일반인들이나 미술계와는 다른 분야에서 온 사람들과 화랑을 돌아다니고 토론하는 활동이었어요. 일종의 미술인들에 의해서 진행되는 투어였는데, 투어는 먼저 인사동이면 인사동, 삼청동이면 삼청동 지역을 정해놓고 제가 먼저 관람을 하고 동선을 계획해서 해당 갤러리들의 큐레이터들이나 작가분들에게 미리 협조를 구해요. 그리고서 해당 공간의 큐레이터 분께 "몇 시에 사람들하고 올 거니까 같이 얘기를 나눠볼 시간을 부탁드린다." 라고 말씀드리고서 제가 계획을 짜요. 그렇게 해서 온라인에 올리면 일반인들이 신청을 하게 되고 당일 날 사람들과 같이 모여서 동선대로 전시장을 둘러보면서 작가랑 얘기할 때도 있고, 큐레이터랑 얘기할 때도 있고, 한 바퀴 돈 다음에 끝나고 밥집이나 커피숍에 모여서 관련해서 서로 얘기를 듣는 시간을 갖고는 했어

초능력 카페 입구, 이태원

초능력 카페 실내, 이태원

초능력 카페 실내, 이태원

요. 2004년부터 매달해서 한 5년 했으니까 꽤 오래 했어요.

고___ "킹이랑 미술관 가기"에 대한 당시 참가자들의 반응은 어땠었나요?

**홍**___ 한 번 할 때마다 참여자가 10명 안쪽일 때도 있고 몇 십 명을 넘을 때도 있고 했어요. 당시 저희가 계획했던 투어의 루트도 다양했죠. 2000년대 중반만 해도 갤러리들이 다양한 전시들을 만들어내는 시기였어요. 그래서 지금처럼 화랑에 의한 기획이나 뭔가 시장에 좌지우지된다기보다는 다양한 시도들이 많았어요. 그래서 공간의 성격들도 다양했어요. 저희가 방문하는 곳들도 다양했고요.

가장 기억에 남는 공간은 예전에 인사동의 지하철 안국역으로 해서 가회동 가는 길이 있어요. 안국역에서 나와서 왼쪽 길, 그리고 오른쪽 길로 가면 거기 옷 가게가 하나 있었어요. 그리고 그 옷가게 지하에 '영점오평 갤러리'라고 하던 곳이 있었어요. 그곳은 제가 알기로는 거의 모든 작가들에게 개방된 곳이었는데 계단을 막 내려가면 정말 영점 오평 정도밖에 안 되는 공간이 나와요. 참여자들과 작은 공간을 번갈아 오가며 전시를 보았죠. 당시 참여하신 분들도 흥미로워했고요. 좋은 시절이었죠.

고___ 미술계가 아닌 다른 분야에서 오셨으니까 미술계 안의 사람들만 사용하는 언어가 아니라 다른 말로 풀어내는 것에 힘쓰셨을 것 같네요.

**홍**___ 제 경험을 통해서 누적된 것들, 그리고 좀 더 쉽게 인지할 수 있는 부분들에 대한 노하우를 갖게 되었지요. 그래서 처음에는 "해결해보자"라는 생각을 갖고 시작하였다가 시간이 지나면서 회원인 신진작가의 작품 판매와도 연결해보자는 생각으로 발전되었어요. 판매가 단순히 정말 어마어마한 판매라기보다는 같이 온라인에서 활동했던 작가들이 대부분 신진 작가들이다 보니까 '조금이라도 저렴한 가격에 대중들이 현대미술 작업을 소유하고 미술시장에 젊은 작가들이 발을 내딛도록 해보자'라는 생각을 하게 됐어요.

215

**신** __ 프로그램을 같이 하겠다는 사람들이 누구인지가 대중화의 척도가 될 수 있지 않을까요? 예를 들어 프로그램에 참여하는 소비자나 관객이 작가가 알지 못하는 진짜 일반인인 경우들이 많았나요?

**홍** __ 작가가 아는 사람이 참여한 적은 거의 없었어요.

**신** __ 정말요? 놀라운데요!

**고** __ 그런데 갤러리킹의 모토, 즉 '예술의 대중화'는 당시 홍대 앞 미술계 내부에서 자리매김을 하였던 쌈지나 루프에서 말하는 실험성, 전위성과는 차이를 보이는 것 같아요. 그래서 드리는 말씀인데 왜 스스로를 대안공간이 아니라 기획공간이라고 부르게 되셨는지요?

**홍** __ 2000년대 초, 중반까지 갤러리킹은 대안공간이 아니었어요. 기존의 대안공간보다 판매나 대중성에 집중하는 부분이 크지 않았나 싶어요. 그런 것을 출발점으로 잡았고요. 그리고 2007년에 '킹 가게'라는 것을 만들어서 판매를 했고, 2009년에는 홍대 앞을 거점으로 운영되는 젊은 문화공간들끼리 모여서 "홍벨트"라는 "문화 활동과 연계한 프로젝트, 교육, 투어, 체험" 전시 및 축제 같은 프로그램을 야심차게 진행했어요. 당시 서교예술센터 지하 1층에서는 또 다른 대안공간이었던 프레파라트 연구소가 기획한 젊은 작가들을 위한 《이미징》전, 중진작가가 후배, 제자들을 선정하여 함께 전시하는《픽앤픽》, 20세기 아방가르드 원로작가와 21세기를 이끌어갈 청년작가 간의 대회 및 대결이 펼쳐지는《타이틀매치》전 등이 열렸어요. 쌈지가 문을 닫은 직후라 홍대지역에서 활동했던 1세대 대안공간의 전시들을 재해석하는 전시프로그램들이었고요. 홍대 지역에서 젊은 공간들의 새로운 방향에 대하여 이야기하는 심포지엄, 홍대 젊은 공간들을 돌아다니는 투어도 있었어요.

**고** __ 2000년대 후반에 홍대 젊은 공간, 혹은 당시에도 이미 신생공간이라는 단어가 사용되었더라고요. 그런데 말씀해주신 예 이외에 젊은 작가들을 보다 적극

적으로 후원하기 위하여 근방에 다른 젊은 공간들이나 상업 화랑들과 연대를 하신 적은 없었나요?

**홍** ___ 갤러리킹의 **온라인 아트 페어**였던 "오나프(www.storeking.co.kr)"도 열었어요.

**온라인 미술시장**과 연관하여 미술 잡지, 미술경매, 아트 페어 등 2000년대 중반부터 온라인을 이용한 크고 작은 사업 형태들이 존재하여 왔으나 다른 분야에 비하여 성공적이었다고 보기는 어렵다. 오히려 온라인 마켓에 대한 관심은 최근에 증가하고 있다. 첫째로 2008년 경제위기로 미술시장이 침체기에 들어가게 되면서 기존의 경매시장이나 아트페어에서 일하던 주요 인력들이 전문 인터넷 정보 매체를 설립하게 되었고, 두 번째로 아마존과 같은 거대 기업들이 본격적으로 온라인 미술마켓에 대한 계획을 발표한 바 있다. 또한 전 세계적으로 창작과 유통의 경계를 허물고 예술가들이 직접 작업을 팔 수 있는 다양한 방식을 모색하려는 움직임이 있다. 마지막으로 국내 굴지의 K 옥션이나 서울 옥션이 온라인 경매에 대한 계획을 발표하였는데 이것은 지난 4년간 20퍼센트 이상 감소세로 돌아선 국내 미술시장의 한계성을 돌파하기 위한 것이다.

그리고 삼청동 어느 갤러리와 함께 하려고도 했어요. 그런데 상업공간을 열자마자 2008년 금융위기인 리먼 브라더스(Lehman Brothers) 사태가 터졌어요. 하필 그 시기에 프랑스에서 열린 아트페어에 참여했어요. 당시 어마어마한 마이너스가 났어요. 국내 미술계도 금융위기와 해외 미술시장의 영향을 받게 되었지요. 그래서 결국 당시에 참여했던 멤버들은 다 떠나가고 저만 갤러리킹에 남아서 운영을 하게 되었어요.

그때부터 미술 대중 프로그램을 운영할 수 없는 상황이 되었죠. 당시 심소미 큐레이터와 합심하여 기획 위주로 진행되는 대안공간의 성격을 띠게 되었어요. 그래서 2008년 이후부터는 갤러리킹도 홍대 앞의 이전(제 1세대) 대안공간들과 유사한 성격을 띠기 시작했어요. 그런데 작가들을 지원하고자 했던 것은 이전 갤러리킹과 비슷했어요. 전시 공간도 내주고 엽서도 만들어 주고, 끝나고 나서 어떤 때는 뒤풀이 비용도 내주고, 전시 글도 써 주고, 미리 공모해서 작가를 만나 방향성을 협의하고 이런 부분은 비슷했어요. 물론 그런 것들을 좀 더 유연하게 대중적으로 풀어가는 방법들을 찾고자 하기는 했지만 금융 위기 이후로 대중적인 프로그램들은 줄어들었지요.

**고** ___ 갤러리킹이 2004년에 시작되었으니 2000년대 중반 갤러리 루프나 쌈지 등과 연대할 수는 없었는지도 궁금하네요. 아울러 당시 홍대 앞 대안 공간들 간

의 관계는 어떠했나요?

**홍**  쌈지 레지던시의 방향이나 루프나 그 외 대안공간들이 각자 원하는 방향들과 저희의 프로그램들의 성격이 너무 달랐어요. 그래서 기존 대안공간들이나 젊은 공간들이 연대해서 뚜렷하게 성과를 낸 게 없었던 것 같아요.

**신**  당시 대안공간이 늘어나자 기존의 대안공간들이 "얘들이 내 밥그릇을 넘보는 게 아닐까" 하는 경쟁적인 심리를 가졌으리라 추측이 돼요.

**홍**  대안공간은 기성사업과 연결되는 부분이 많아서 저희는 당시 기존의 대안공간들과 별로 교류하지는 않았어요. 게다가 저는 개인적으로 나중에 꼭 미술을 안 해도 상관이 없었고 다른 걸 하고 싶은 게 있었어요. 전시장을 닫고 미술계 밖으로 나와서 전반적으로 느끼게 된 것은 확실히 기획의 문제예요. 큐레이터의 임무 중 하나는 여하튼 작가의 작품을 가지고 물리적이며 의미적으로 전체 흐름을 만들어 내는 것인데요. 요즘 제가 느끼기에 그런 공간이 없어요. 특히 최근에는 전시를 읽을 수 없게 되어버린 상황이 된 것 같아요. 공간과 기획자는 물론 작가까지 전보다 더 폐쇄적인 느낌이 들어요. 시대를 반영하는 것 같기도 하고요.

**신**  예술의 대중화와 연관해서 스스로 돌아보기에 새로운 관객을 타깃으로 유치하서서 성공한 케이스가 있나요? "대중화"를 성공의 기준으로 치면요. 그리고 거기에서 선생님이 찾아낸 해답으로는 무엇이 있을까요?

**홍**  대중화의 성공이라는 것이 관객을 잘 이끌 수 있는 장치와 그 장치를 잘 구축하는 일이라고 생각해요. 어떻게 전략적인 목적을 세우는가의 문제인데, 대중성을 획득하는 것과 전략을 세우는 것은 정말 다른 것 같아요. '대중화'는 꼭 전시를 와서 전시 하나를 즐기는 게 아니라 문화를 전반적으로 향유할 수 있는 관객의 층을 넓히는 일이라고 생각해요.

저는 대중을 이끌 수 있는 장치들에 대한 고민을 항상 해왔고 필요성을 느

낍니다. 사람들이 조금 더 쉽게 문화에 접근해 올 수 있는 실질적인 그런 것 말이에요. 대중적 참여를 만들어내는 일은 힘들어요. 사실 그런 것은 시간과 경험이 필요한 문제이지요. 전문성이라는 말이기도 한데, 그런 용어로 정의되기에는 그간의 미술계 내부의 활동들에 견주어 부족해 보여요. 우리 주변에 함께 살아가는 사람들에 대한 이해가 선행되어야 한다고 생각해요. 대중이 예술에 가까워질 수 있도록 관계 쌓기를 꾸준히 해나가고 있다고 보시면 돼요. 그것이 갤러리킹 시절부터 제가 생각하는 예술 대중화이기도 하고요.

# 아카이브 봄의 탄생과 통섭의 시대

윤율리
현 아카이브 봄 디렉터

윤율리는 요새 잘 나가는 젊은 큐레이터이다. 그는 페스티벌 봄과 일했고, 2014년 영등포 커먼센터에서 열린 《청춘과 잉여》에서는 협력큐레이터로, 그리고 2015년 세종문화회관에서 열린 《굿-즈》에서는 작가들 사이의 큐레이터로 참여하였다. 그런데 미술이론 전공자들의 활동이 극도로 위축된 상황에서 미술이 아닌 철학을 전공한 젊은이가 떠오르는 큐레이터가 된 정황이 궁금하였다. 인터뷰에서는 어떻게 그가 삼청동에서 아카이브 봄을 시작하게 되었고 이후 올라가는 월세를 감당하지 못하고 돈화문로, 최근에는 용산구로 이주할 생각을 하게 되었는지에 대해서도 듣게 되었다.
▽

신    윤율리씨는 원래 어떻게 아카이브 봄을 운영하게 되셨나요?

윤    아카이브 봄은 공간이기도 하지만 일종의 소모임입니다. 2007년 가을 삼청동에서 친구들과 함께 오래된 한옥집을 구해서 살면서부터 이것저것 기획을 하게 되었고, 그렇게 아카이브 봄을 시작하였습니다. 당시 예술계에 젊은 창작자들이 활동할 수 있는 공간이 없다는 생각을 가졌고, 그래서 처음에는 사회적인 조건, 현상에 대한 공부. 창작·기획·발표 등의 이유를 가지고 일종의 스터디 그룹과 같이 모였습니다. 원래 아카이브 봄은 인터넷 모임이 더 활발했었던 시기에 시작된 느슨한 커뮤니티 같은 것이었는데, 각자 돈을 나누어 내었던 공간에서부터 시작된 것이라 "이것 안하면 안 돼!"라는 소명감 같은 건 없었습니다. 그리고서 저는 이듬해 독일로 유학을 떠나 철학을 공부했고요. 독일에 있으면서도 자주 연락을 취하다가 귀국과 함께 다시 아카이브 봄을 맡아서 운영하게 되었습니다.

**신**　그런데 현재 이 사무실은 아카이브 봄이 시작된 삼청동이 아니라 다른 곳에 있네요?

**윤**　삼청동에서 2013년 이곳 돈화문으로 이전하게 되었어요. 삼청동 한옥 건물에서는 시각예술 전시를 제대로 열 수 없었는데, 이곳으로 오면서 그림들을 본격적으로 걸 수 있게 되었어요. 원래 시각예술 기획을 하게 될지는 몰랐고, 관심 정도만 가지고 있었는데요.

**고**　돈화문로로 이사 오신 후에 시각예술 전시가 좀 더 수월해졌다는 것 이외에 2013년 아카이브 봄이 삼청동에서 돈화문로로 이전할 때 어떠한 변화들이 있었나요?

**윤**　삼청동에 소위 **젠트리피케이션**이라고 부를 수 있는 현상이 굉장히 심화되고 있었고, 2011년 즈음엔 거의 절정에 다다랐어요. 물론 저희가 원주민은 아닙니다만은요. 오히려 지금은 보합세인데 3-4년 전에는 주말에 명동 이상의 인파들이 갑자기 확 몰리고는 했었어요. 그게 2011년에서 2012년 경이에요. 월세 문제를 포함해서 경제적인 부분이 본격적으로 문제시되었던 것도 그즈음이었어요. 전시나 프로젝트를 계속해야 하나 말아야 하나 하는 문제가 구성원들 사이

**젠트리피케이션**(gentrification)은 대도시의 부동산 가격이 상대적으로 낮은 지역들에 작업실이나 공연 장소를 찾는 젊은 문화예술인들이 이주해 크리에이티브 씬을 조성한 후에 해당 지역이 고급주택지역이나 상가지구로 재개발되는 현상을 일컫는다. 일반적으로는 전시장이나 공연을 보기 위하여 밀려든 인파들이 지역의 상권을 활성화하고, 결과적으로 해당 지역의 부동산의 가치를 상승시키지만 정작 문화예술인들은 지역의 활성화된 경제활동 때문에 높아진 임대료를 감당하지 못하고 다른 지역으로 이주하게 된다. 최근에는 부동산 개발업자나 정부가 직접 문화예술을 통한 재개발에 나서기도 하면서 젠트리피케이션 현상이 더욱 빈번해지고 있다.

에서 이야기되었고, 그걸 어떻게 해결할지에 대한 이야기가 오갔어요. 그래서 그때는 전시나 내부 프로젝트보다 어떻게 돈을 벌 수 있느냐에 관한 고민들과 연관된 시도들이 일어났어요. 이태원에서 파티를 기획하고, 플리마켓이 열리면 부스를 내기도 하고, 팝업으로 서비스를 제공하는 뭔가를 해보기도 하고요.

**고** ﹍ 삼청동의 세가 높아지면서 결국 여기로 오신 건가요?

**윤** ﹍ 네. 그렇죠. 2013년에 180만 원까지 올랐어요. 2007년에 저희가 처음 한옥에 들어갈 때 한 달에 40만 원이었거든요. 집주인도 저희랑 더 이상 계약을 연장할 의지가 없었고요. 거길 부수고 상가 같은 것을 만들고 싶어 하셨는데 저희가 나온 후에는 떡볶이집이 되었어요. 저희도 그 돈을 주고 거기에 있을 필요는 없다고 판단하게 되었고. 게다가 거기서 시각예술 전시를 하기란 굉장히 어려웠어요. 오브제를 놓거나 할 수는 있어도 결국 굉장히 많은 종류의 미술은 벽이라는 게 필요해요. 그걸 집중해서 감상할 수 있는, 울퉁불퉁하지 않은 평평한, 신발을 신고 돌아다닐 수 있는 곳이 필요한데, 옛집에서는 마루가 있다가 방이고 뭐가 갑자기 튀어나오곤 하니까 그런 걸 할 수가 없었어요. 다른 종류의 공간을 알아보다가 이쪽으로 오게 된 거죠.

**신** ﹍ 윤율리씨가 원래 시각 예술이 아니라 철학을 하셨다고 하셨는데 어떻게 그림에 관심이 생기신 건가요? 개인적으로 그림을 하셨나요?

**윤** ﹍ 주위에 그림을 그리는 사람들이 있기는 했었는데요. 저는 제가 시각예술 쪽에서 기획을 하게 될 줄은 몰랐고 거기에 엄청난 욕망이 있었던 것도 아니에요. 관심 정도는 있었지만, 제가 영화를 좋아하듯이 그냥 전시를 본 것뿐이었어요. 삼청동에는 특히 전시 볼 데가 많았으니까요. 오히려 저는 좀 빨려들게 됐다고 보거든요. 시각예술이 다른 분야를 확 빨아들인 때가 있었어요.

**신** ﹍ "어쩌다 보니"라는 표현과 "빨려드는 것"은 어떻게 다른가요? 차이가 있나요?

**고** ﹍ "빨려 들어간다"는 불가항력적이라는 뉘앙스를 가지는데…

**신** ﹍ 그런 뜻인가요? 우리 세대에는 '어쩌다 보니 이렇게 되었다'라는 표현을 더 자주 쓰는데 빨려 들어갔다는 것은 일종의 요구같은 것도 있고 내지는 속도나 깊이가 다른 표현인 것 같기도 하고요.

**윤** 그때 미술이 블랙홀처럼 다른 것들을 빨아들이고 있었어요. 그런데 지금은 잘 모르겠어요. 지금 미술이 그런지는 잘 모르겠는데요.

**신** 독일에서 철학을 공부하고 귀국한 것이 언제이지요?

**윤** 최종적으로는 2011년입니다.

**고** 삼청동에 있을 때부터 '시각예술이 재밌다'라고 생각하셨나요?

하얀 사각형의 실내를 가리키는 '**화이트 큐브**(White Cube)'는 전시효과를 극대화하기 위하여 실내를 모두 하얗게 칠해버린 현대미술의 전시공간 유형이다. '화이트 큐브'라는 용어가 널리 사용되게 된 것은 비평가 브라이언 도허티(Brian O'Doherty)가 『아트포럼(Artforum)』에 발표한 글을 모아 『화이트 큐브 안에서(Inside the White Cube: The Ideology of the Gallery Space)』(1976)를 발간하면서부터이다. 도허티는 '화이트 큐브'의 중성적이고 초월적인 공간이 미술관이나 화랑을 둘러싼 정치적, 미학적, 경제적인 맥락을 감추는 일종의 전술이라고 보았다. 이후 '화이트 큐브'는 순수예술이 지닌 초월적인 지위를 상징하는 전통적인 전시장이나 미술관 예술을 비판할 목적으로 자주 사용되어져 오고 있다.

**윤** 전통적인 미술공간인 화이트 큐브(white cube)가 자꾸 이상한 것들을 들여놓으려는 욕망을 보여주었던 것 같아요. 많은 콘텐츠가 그런 것들의 일부가 되어서 화이트큐브 안에 수용되는 것 같았어요. 예를 들어서 한국의 사운드 아트가 미술관 안에서는 큰 맥락이 없었던 것인데 갑자기 그렇게 되었고요. 아무튼 모든 것들을 미술이 막 잡아먹으면서 확장하려고 하는 일종의 중력을 가지고 있었던 것 같아요.

**신** 그때부터 통섭 이야기가 미술계에서 시작된 것도 있고요.

**윤** 그랬을 수도 있죠. 반드시 미술의 이야기만은 아니었지만. 페스티벌 봄도 스프링웨이브 이후 2008년부터 본격적으로 시작되었는데요. 아는 주위 사람들이 페스티벌 봄 안에서 스태프와 행정 인력으로 일하고 있었고, 그들과 상호 교류를 하기도 하고 자연스럽게 마치 '너희가 놀아야 할 곳은 미술이지'라고 말하는 듯한 느낌이 있었어요. 이건 저뿐 아니라 애매하게 한 다리 걸쳐 예술기획을 하던 사람들이 공통적으로 느꼈을 거예요. 예컨대 시립미술관에서는 당시 다원

예술과 어느 특정부분에서 교집합을 지녔던 인디음악신의 콘텐츠가 최근 전시화 되기도 했고요. 사실 미술과 어떤 명확한 접점을 갖고 있다고 보기 힘든데도 불구하고 두리반 같은 사건이 예술 플랫폼 안에 다 얽혔어요. 저도 자연스럽게 제가 하는 종류의 기획이 미술을 배경으로 하게 된 거예요.

**고** 　의도적이거나 자발적이었다기 보다는 장르가 뒤섞이기 시작한 2011년 이후 미술계의 흐름에 본인도 휩쓸리게 되었다는 이야기군요.

**윤** 　네. 그렇게 됐죠. 그건 큐레이터로서뿐만 아니라 글을 쓰면서도 공통적으로 느끼는 부분들인데, 제가 미술계 안에서 처음 자리를 만들 수 있었던 것은요, 지금의 제 자리는, 실은 제가 미술 전공자가 아니라는 점에서부터 발생했다고 볼 수 있고요. 이건 좀 거친 얘기들인데요. 말하자면 이런 성분의 큐레이터나 캐릭터가 있음으로써 미술에게 하나의 명분이었던 다원성, 다원주의를 충족시킬 수 있었고, 그게 행정 용어로는 '통섭'이나 '융합'이라는 코드로 설명되어, 그런 쪽의 기금이 실제로 풀리기도 했고요. 저는 그런 상황에서 그 자리로 빨려 들어간 거죠.

**고** 　여러 장르가 만나는 일이 원래 미술사에서는 전혀 새로운 일이 아닌데 아무래도 공공기금의 쏠림 현상이 다양한 매체들이 결합된 프로젝트나 전시 쪽으로 몰리다 보니 기존의 시각예술 큐레이터보다 오히려 다른 분야에서 온 선생님이 더 신선하고 매력적으로 어필할 수 있었다는 이야기시네요.

**윤** 　시쳇말로 미술계 내부에도 라인이라는 것이 있을텐데, 제가 그 자리에 있는 것이 어떤 선생님들한테도 특별히 불편할 게 없었을 거고요. 애초에 다 저를 모르시니까요.

**신** 　본격적으로 윤율리씨를 미술계에서 일하게 만든 프로젝트가 무엇이었나요?

〈숨고 달리다가 영원히〉,
리사익(리버사이드익스프레스
=김꽃+심혜린), 아카이브 봄,
2014

《Stuck in the Green》(기획 이미정) 설치 전경, 홍해은,
아카이브 봄, 2015

Stuck in the Green & Gomiitae Kitchen, 아카이브 봄, 2015

**윤** 2014년 커먼센터에서 열린 전시《청춘과 잉여》(기획 유능사 & 김시습, 박희정, 윤율리)에 큐레이터로 포함되면서부터죠. 저는 백정기와 정연두 작가님을 맡았었는데요.《청춘과 잉여》는 큐레이터와 두 명의 작가가 매칭되는 형식의 프로젝트였어요. 백정기, 정연두 작가 두 분이 다소 늦게 결정되면서 기획에 마지막으로 합류한 저와 짝이 되셨어요. 가급적 뭔가 미디어를 주제로 풀릴 수 있는 쪽으로 하고 싶단 생각이 있었고요.

**고** 그렇군요. 그런데 국내에서 새로운 매체(디지털, 인터넷, 소셜 미디어)를 활용한 예술들이 새로운 미학적, 사회학적 질문을 던지고 있냐 하면은 저는 그렇지 않다고 보거든요. 그래서 굳이 백정기나 정연두 작가를 미디어 작가라고 구분할 필요가 있을까 싶기도 하네요. 윤율리 선생님이 쓰시는 단어들이 좀 낯설게 여겨지기도 하고요.

**윤** 정연두 작가를 전 처음부터 그런 맥락에서 받아들였고, 오히려 정연두의 작업을 마치 미디어아트가 '아닌 것'처럼 보이게 하는 어떤 요소가 있을 것이라고 봤었어요.

**고** 저는 오랜 다큐멘터리 전통과 예술사진이 만나는 접점에서 파생된, 즉 사진의 매체에 대한 자기비판적인 탐구를 정연두 선생님이 계승하고 있다고 여겨지는데, 저는 그것을 굳이 미디어 아트라고 불러야 할지 모르겠네요. 오히려 1960년대 저널리즘에서부터 유래한 리얼리티와 매체에 관한 오래된 비평 담론을 더 연상시켜서요.

**윤** 네. '정연두는 사진가'라고 하신 분도 있었고. 그 포인트가 좀 중요했는데, 왜냐하면 그런 방식을 미디어라는 주제 안에서 짚고 넘어가면 재밌을 것 같다고 생각했기 때문에요. 그래서 구태여 슬라이드 프로젝터를 가져와 아날로그 환등기 시스템을 똑같이 구현했던 건데요. 그렇게 봐야 사진과 사진이 그리드가 없이, 빔 프로젝트로 그걸 틀면 망점이 다 보여서 디지털화되어 뚝뚝 끊겨요. 그렇

지 않고 할로겐 램프가 꺼지고 켜지면서 사진들이 계속 연결되는 거죠. 연결되어 넘어가는 시간이 15초인데 의외로 되게 지루하거든요. 소위 말하는 '이음새'라는 것을 그 15초가 쫙 늘려 보여준다고 생각을 했어요. 그걸 보여주고 싶었어요.

신 ── 원래《청춘과 잉여》가 전시 내용에서뿐 아니라 또 다른 맥락이 있지 않나요? 본인이 현재 관심을 가진 자주독립 출판 신의 다이내믹과 연관해서 그 전시가 어떠한 의미를 지닌다고 생각하시나요?

윤 ── 《청춘과 잉여》는 분기점에 위치한다고 보아져요. 전략적으로 세대론을 환기시켰던 측면이 있고요. 그런데 미술에서 세대의 경제적 토내나 사립과 같은 문제는 다른 분야에 비해 늦게 제기되었다고 생각해요. 그래서 '신생공간'이라는 정의나 그런 것들이 흡사 새로운 모델인 것처럼 소개되죠. 제 생각에 미술계가 전통적으로 자본논리로부터 더 많이 독립되어야 한다는 집착이 있어 왔거나 대안공간을 통해 젊은 작가들이 지원을 받을 수 있었던 환경 등이 영향을 준 것 같아요. 이 때문에 자본의 사회적 흐름에 대한 미술의 반응이 느린 것은 아닐까 합니다.

2014년 12월에 미술생산자 모임이 발족되었고, 각종 이벤트를 통하여 미술비평계나 잡지들에서 '신생공간'이라는 단어가 통용되기 시작하였다. 2012년부터 젊은 영상작가들의 작품 전시회인 '비디오 릴레이 탄산'을 개최한 작가 강정석은 최근 『한국일보』(2015년 8월자)와의 인터뷰에서 신생공간을 작가와 기획자의 구분이 없는, 보다 정확히 말해서 '기획자의 부름'을 기다리지 않고 젊은 작가들이 직접 전시기획자나 판매자의 역할을 병행하면서 생겨난 공간이라고 말한다. 다른 한편 '신생공간'이라는 명칭은 2005년 대안공간 네트워크가 형성되고 1세대 대안공간이 자리를 잡아갈 무렵 홍대 앞이나 인사동에 2000년대 중후반에 새로 생긴 대안공간을 계승, 혹은 대체하는 단어로도 사용된 바 있다.

고 ── 《청춘과 잉여》가 좀 복잡한 전시이기는 해요. 그런데 혹시 다른 큐레이터들과 함께 일하면서 힘들었거나 새롭게 느낀 점은 없었나요?

윤 ── 이렇게 표현하면 맞는 말인지는 모르겠는데 일을 할 때 사람이 쓰는 근육이 다 다르잖아요. 저는 미술계의 큐레이터들을 보면서 쓰는 부위가 참 다르다는 생각을 많이 했어요. 작가들뿐만 아니라 큐레이터들도. 특히 실기를 하신 분

들은 피부로 일하는 사람들 같았어요. 일을 할 때도 상상하는 질문들이 조금씩 다르더라고요. 제가 처음 맞닥뜨린 몇 가지 질문들은 솔직히 자폐적인 면도 있었어요. 이론을 중요하게 생각하시는 분들을 만나면 처음에 어려운 이름들이 너무 많이 나와서 당황했는데, 반복되는 양상을 보면 중요한 건 다섯 명 내외더라고요. 그래서 일단 그걸 공부했죠.

독일에서는 철학이 미학을 무시하는 경향이 있었어요. 그냥 "현상학이라고 부르지 무슨 미학이냐", "미학은 일종의 후퇴"라고 생각하는 교수들도 당시에 여전히 많았어요. 말 그대로 "그건 피부의 문제지, 인간의 문제가 아니다"라고 생각하는 사람들도 있었어요.

고    모더니즘 미학이 영향력을 잃어버리게 되면서 현대 미학 전체가 모호한 위치에 놓여 있지요.

윤    그렇죠. 그런 영향권 안에 있다가 와서 보니 제가 더 그렇게 느낀 부분도 상대적으로 있는 것 같아요. 큐레이터들과 똑같은 걸 놓고 이야기할 때도 관점이 다소 다른 것은 사실이었고요. 저는 어쨌든 흥미롭긴 했어요. 결과적으로 제가 기획 현장에서 주로 관심을 뒀던 것은 미학적인 차원보다는 예술 사회적인 질문이 중심이 되는 전시였던 것 같아요. 이건 제가 기대는 개념들, 제가 관심을 갖는 질문들이 그런 것이기 때문이기도 하지만 당연히 제가 미학 전문가가 아니기 때문이기도 합니다.

신    《청춘과 잉여》를 마치고 본인이 얻은 것은 무엇일까요?

윤    일단 전시 자체는 주목을 받았는데, 그걸로 제가 주목받은 것은 특별히 없어요. 제가 참여한 것을 모르시는 분들도 많아요. 참여큐레이터에 대한 크레디트(credit) 문제가 불거지고 해서 마지막엔 갈등도 있었어요. 처음 자료 나갈 때 이름이 빠지면 나중에 정정해도 그 사람이 뭘 한 건지 아무도 몰라요. 다만 《청춘과 잉여》가 하나의 분기점이라고 생각을 하는 부분은 전시가 반쯤은 의도했고

반쯤은 뒷발에 얻어걸린 격으로 세대론을 강력하게 환기했던 측면, 그래서 갑자기 신생 공간 같은 것들이 그때부터 미술계에서 화두가 되었고, 그 전시가 기폭제의 역할을 한 것 같아요.

**고**　좀 이상하기는 해요. 신생공간이라는 단어도 국내 미술계에서 완전히 새로운 단어가 아니지요. 그런데 당시 전시 후기나 리뷰에서 부각된 세대 논란은 의도적이었나요?

**윤**　언론에 어떻게든 올려야 되니까, 그런 식의 워딩(wording)이 나왔을 때 특별히 의도하진 않았더라도 방기는 했던 거죠. 예컨대 『중앙일보』에서 "88만 원 세대의 예술"이니 뭐니 해도 특별히 정정보도 요청을 하거나 강력히 부인하진 않았던 거죠. '그럼 그렇게 쓰세요' 같은. 미술계 내부에서도 갑자기 세대 담론이 문제가 되었고, 국립현대미술관 청년관에 대한 논란들이 생겼고요.

**신**　이에 대하여 본인은 어떻게 생각하나요? 미술계 내부에서는 아니어도 2007년에 아카이브 봄을 시작할 때 "하고 싶은데 할 데가 없다. 답답하다"라는 생각을 가졌다고 하셨는데요.

**윤**　미술이 그런 면에서는 조금 늦었죠. 미술계에 그런 이슈들이 굉장히 늦게 도착한 거죠. 애초에 미술은 작가 자립을 목표로 돌아가는 신이 아니고 그런 것들을 행정적인 측면에서 기관들과의 관계에서 해결해 오고 있었다는 생각이 들어요. 그런데 이런 것들이 뒤늦게 문제시된 것은 정말 이제 기금도 바닥이 나고 그에 비해 경쟁은 너무 치열해지고 그렇게 된 것이 원인일 거라고 봐요.

**신**　예를 들어 디자인에도 자립의 문제가 있었다고 하면 디자인 계열과 비교해서 미술계에서는 같은 현상이 일어날 때 좀 다르게 반응하는 점이 발견되었나요?

**윤**　일단 디자인이나 건축 쪽은 기본적으로 클라이언트가 있고 사업적인 측면

을 당연히 고려하는 분야니까요. 실제로 건축과 디자인에서는 소규모 스튜디오들이 생겨나며 어떤 유의미한 실천이나 시도들이 이미 있었는데 미술은 그렇지 않았어요. 그런 차이가 있다고 봤고요. 쉽게 말해서 디자인이나 건축에서는 이러한 쟁점들이 경제적인 것이면서 무엇보다도 정치적인 이슈였거든요.

**신** 보부상 같은 건가요?

**윤** 미술의 이슈들 중에서는 경제성과 정치성이 맞닿을 일이 별로 없었다는 거죠. 그게 전 미술이 다른 예술 분야랑 좀 다르다고 봤어요.

**고** 덧붙여서 현대미술계에서는 스스로를 상업예술과 분리하려고 하는 순수에 대한 열망이 양날의 칼처럼 작용해 왔지요. 이러한 태도들이 예술의 상업화에 대한 방패막이 되기도 했지만 그야말로 더 모순된 상태에서 순수예술의 경제적인 위치를 더 공고하게 만든 면도 있지요. 그렇다면 대안이 있을까요?

**윤** 제가 그런 운동을 할 생각을 갖고 《청춘과 잉여》나 《굿-즈》에 참여한 것은 아니고요. 시각 예술가들이 자기들이 놓인 프레임을 확장시켜야 한다고 봐요. 물론 작가비(artist's fee)는 굉장히 기본적인 것이고요. 그것은 작가가 창조적 노동자로서 당연히 쟁취해야 하는 것이니까요. 그런데 그것뿐 아니라 '예술이 무엇'인지에 대해 사회적인 합의를 요구해야 된다고 봐요. "우리의 에고트립(ego trip)을 위해 작업을 하는 게 아니다", "우리는 당신들에게 무엇을 환기시키고 있는가", "우리가 세계의 어떤 이면을 보여주고 있는가", "그렇다면 이것이 왜 중요한가"라는 사회적 합의의 시도를 계속 요청해야 한다고 생각해요. 근데 그게 제가 할 일은 아니죠. 왜냐하면 저는 작업을 하는 사람이 아니니까요.

**고** 그럼 윤율리 선생님은 본인의 정체성을 어떻게 규정하시나요?

**윤** 저는 미술가들의 문제 바깥에서 제가 큐레이터로서 기획을 계속 할 수 있는 환경과 그 공간을 유지하기 위한 방법을 고민해야 하지요. 《굿-즈》만 봐도 거

기에 참여한 작가들 뿐 아니라 기획인력을 위한 환경도 열악했어요. 물론《굿-즈》에서는 이 기준이 대단히 모호했고 실제로도 모호해지고 있는 추세입니다만. 필드에서 큐레이터들이 사비를 들여 전시를 만드는 게 너무 당연해요. 인건비 항목에서는 작가들 다음인데 언제나 작가들 줄 돈도 없으니 당연히 기획비는 없는 거고, 전시에 관해 큐레이터들이 큰 결정권을 행사하는 것처럼 보이지만 그들이 보호받는 건 미술관의 정규직일 때뿐이죠.

**고** ___ 윤율리 선생님은 본인이 독립큐레이터라고 생각하시나요?

**윤** ___ 네. 그렇게 생각해요. 왜냐하면 어느 기관 안에 소속되어 있지 않잖아요. 지금은 그게 독립 큐레이터의 핵심이라고 봐요. 아직 고용되지 않은, 그건 고용되지 않은 것일 수도 있고 못한 것일 수도 있는데, 아무튼 여러 가지 이유로 고용되지 않은 상태에서 자기의 욕망을 위해 기획하는 사람들을 전 독립 큐레이터라고 봐요. 독립 큐레이터들은 예산이 없으니까 새로운 모델을 만들거나 행정적인 일을 겸해야죠. 기금을 따서 그걸로 전시를 만드는 게 요즘 가장 일반적인 독립 큐레이터의 모습인 것 같아요. 저는 기금으로 뭘 하고 싶은 생각은 없어서 다른 방식으로 독립 큐레이터가 기획을 하며 살아남을 수 있는 시스템을 찾고 있어요.

**독립 큐레이터**(Independent Curator)의 등장은 1970년대 초 서구 유럽과 북미에서 생겨난 대안공간의 발전사와 과적을 함께 한다. 독립 큐레이터는 특정한 기관으로부터 자립하여 공간으로부터 기금까지를 스스로 섭외하는 방식을 취하는 경우들이 많고, 기득권 미술계의 미학적, 경제적, 정치적 기반을 부정하거나 비판하여온 기관비판(institutional critique)적인 미술 테마나 기존의 미술시장이나 박물관에서 유통되고 보관되기 힘든 설치, 드로잉, 행위 예술들의 개념적인 작업들을 집중적으로 다룬다. 스위스 출신의 헤럴드 지만(Harald Szeemann)이 그 대표적인 예이며, 지만은 1981년 스위스의 쿤스트 취리히(Kunsthaus Zürich)의 디렉터가 된 후에도 타 미술관이나 비엔날레의 예술 감독으로 활동하였다. 이후 독립 큐레이터는 특정한 기관과 느슨하게만 연대되고 예술가와 마찬가지로 자신만의 독창적인 시각을 가진 전시를 기획하고, 심지어 작가와 같이 기관 이외의 장소를 자신의 연구실로 삼는 것을 특징으로 한다. 특히 전 지구화 시대에 각종 정치적인 이슈를 앞세운 비엔날레들이 생겨나게 되면서, 독립 큐레이터들은 기관에 소속된 큐레이터들이 할 수 없는, 국제적이고 기존의 미술비평 이외 학문적 분야들의 지식을 활용한 전시들을 기획해오고 있다.

《완전히 녹지 않은 잼》(기획 이미정), 정명근, 아카이브 봄, 2015

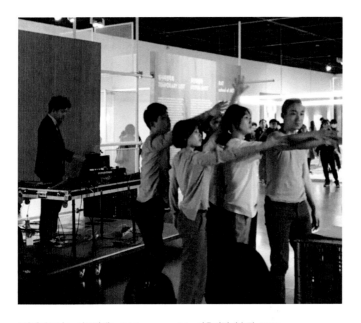

〈바벨심포니 in 서울바벨〉, sbt & momuro lab, 서울시립미술관, 2016

공사 중인 아카이브 봄 건물, 효창공원역 인근, 2016

윤율리, 아카이브 봄 디렉터

공사 중인 아카이브 봄 내부 전경,
효창공원역 인근, 2016

**신** ㅡ 독립 큐레이터가 기획을 하면서 살아남을 수 있는 시스템이 뭘까요?

**윤** ㅡ 개인적으로 건물을 매입하려고 해요. 여기도 월세가 너무 비싸요. 아카이 브 봄을 운영하기 위해서 매달 순수 임대료만 200만 원 이상 냈으니까 엄청난 액수를 썼어요. 그걸 벌기 위해서 기업들과도 많은 일들을 했고요. 아카이브 봄 은 다양한 분야에서 작업을 하는 창작자들의 네트워크잖아요. 그걸 가지고 제 안서를 들이밀고 일을 따는 거죠. 시시하게는 어디서 카페를 만들 때도 요즘엔 아트 디렉터를 쓰니까요. 가구도 특별하게 만들고, 조명도 예술가가 만든 것을 갖다 놓고 그래야 오래 살아남게 되니까요. 일단 프로젝트가 시작되면 아카이브 봄 안에서 일시적으로 유닛이 만들어져요. 그 일에 충분한 관심이나 스킬을 가 진 사람들로요. 만약 이 프로젝트에는 몇 명이 같이 작업을 했고 얼마 정도가 벌 렸다 하면 마지막에 인건비를 정산하고 남은 돈을 사업장에 다시 투자하거나 적 립해요. 프로젝트의 종류가 워낙 다양해서요.

**고** ㅡ 아카이브 봄은 그야말로 문화기획 공동체이자 사업체네요. 그래서 현재 아 카이브 봄의 평판이 업계에서 쌓여져 가고 있는 상황인가요?

**윤** ㅡ 일이 끊임없이 들어오긴 해요. 그래서 그나마 이걸 유지할 수 있었어요. 그 런데 그런 일이 계속 가능하려면 제가 제 욕망을 포기해야 해요. 제가 시간을 쓰 고 싶은 연구나 기획이 아니라 운영에 관한 사업에만 전념해야 이 공간이 굴러 가는 거죠.

**고** ㅡ 윤율리 선생님은 현재 독립 큐레이터가 아니라 아예 아카이브 봄의 운영 을 맡은 생존형 문화 큐레이터가 된 상황이네요.

**윤** ㅡ 수익성 프로젝트에서 처음에 몇 천 단위의 돈이 한 번에 들어오면 그때는 그게 큰돈이라고 생각했어요. 그런데 쌓이는 게 없고 빠져나갈 뿐이에요. 이런 방식으로는 한계가 있다고 생각을 하게 되었어요. 그렇다고 제가 완전히 무슨 컨 설팅 회사를 차릴 수는 없는 노릇이고요. 이 구조를 바꾸려면 결국엔 부동산에

대한 근본적인 고민이 필요한 것 같아요. 지금 사회를 유지시키고 있는 가장 강력한 물적 토대. 다른 국면으로의 전환을 위해선 어쨌든 그 룰의 핵심을 이해해야 합니다. 만약 건물을 산다면 서울역 근처를 생각하고 있어요. 요즘은 을지로도 뜨겁지만 그쪽은 제 기준에는 부합하지 않아서. 사대문 안에서 아직 가능성을 가진, 여러 면에서 잠재성을 가진 지역을 꼽자면 저는 서울역 인근을 먼저 얘기하는데요. 더 늦기 전에 그 근처에 들어가서 뭔가 작업을 해 보면 공간으로서도 재미있을 것이라고 생각해요. 지상 2~3층, 지하 1층, 전부 네 개 정도의 층이면 좋겠습니다.

신 ___ 아카이브 봄의 새로운 보금자리가 되겠군요. 아니면 영원한 보금자리요. 서울역의 건물 구입을 위한 예상비용은 어느 정도로 생각하고 계신가요?

윤 ___ 10억 정도요. 세금과 공사 비용도 워낙 커서 계속 더 싼 곳을 알아보고 있어요. 1층은 상업적으로도 기능해야 할 것 같아요. 《굿-즈》에서처럼 자기 작업을 팔고 싶은 작가들이 있다면 그분들에게 수수료 없이 공간을 내어드리고 싶어요. 1층에서 그런 프로젝트를 좀 하면서 정말 건물을 돌리기 위한 몇 개의 수익 모델을 만들어야 할 테고. 2층 위로는 갤러리, 녹음이 가능한 스튜디오, 층이 여유가 있으니 공간이 필요한 작가들에게 배분하는 것을 목적으로 함께 펀딩하려고 해요. 주위에도 작업실 때문에 보증금을 몇 천씩 넣고 월세는 또 따로 내고 이런 분들이 많은데요. 이 돈을 모아서 아예 건물을 사버리면 두고 두고 알아서들 편하게 쓰면 되는 거죠. 거기서 같이 작업도 재밌게 하고요. 제 개인이 아니라 아카이브 봄이라는 법인이 건물을 사는 것이기 때문에 법적인 테두리 안에서 안전한 솔루션이 만들어질 수 있어요. 펀딩에 참여한 작가들 혹은 투자자들에게 주식을 배분하고 돈을 회수할 때는 주식을 처분하게 한다든가, 건물 값이 오르면 그 가치도 보전될 것이고요.

제가 건물 사겠다고 공언한 이후에 다들 돈이 어디서 났냐고 놀라시는데 핵심은 흩어져 있는 리소스들, 돈이든 뭐든, 그걸 공정하고 안전한 방식으로 모

으고 그 안에서 시의적으로 필요한 공통의 합의를 만들어내고, 시스템으로 작동시키는 전략이에요. 그렇다고 진짜 시스템이 되면 곤란하고 시스템의 어떤 측면을 일시적으로 흉내를 낸 유사 시스템을 만들어야 합니다.

**고** 마지막 질문은 개인과 기관 모두에게 해당할 것 같아요. 큐레이터로서 본인의 정체성도 있지만 복합문화공간으로서 아카이브 봄의 미래에 관해서도 얘기해주세요.

**윤** 아카이브 봄이 조합이냐는 얘기도 듣는데 협동조합을 만들고 그런 것은 제 스타일이 아니고, 딱 지금 법인회사의 온도가 저한테는 맞는다고 생각해요. 복합문화공간이라는 표현은 잘 모르겠습니다. 이러저러한 문화공간이 되려면 깃발을 만들어야 하는데 그걸 원하진 않아요. 너무 지나간 방식이고. 다만 아카이브 봄은 투명한 배경입니다. 한 가지 조건이 있다면 물질로서요. 그 안을 채우는 것은 저와 협력하는 다른 예술가들의 몫입니다.

# 5장

# Staying Alive
큐레이터로
살아남기

이제까지 국내 미술계에서 큐레이터라는 직업군에 해당하는 전문인력들이 통상적으로 겪게 되는 사회적인 처우나 전시 기획과정에서 접하게 되는 인간관계의 역학에 대하여 살펴보았다. 이번 장에서는 이러한 제반 사회적 여건들 속에서 젊은 큐레이터들이 궁극적으로 자신의 꿈을 이뤄나가는 데에 도움이 될 만한 선배와 동료들의 조언을 모아 보았다. 선배 큐레이터들이 후배 큐레이터들에게 당부하는 "큐레이터로 살아남기"를 위한 필살기이다.

큐레이팅의 과정은 큐레이터가 자신의 창조성이 발휘하고, 전시라는 결과물이 나오기까지 필요한 업무를 파악하고 조직하며, 작가, 주최기관, 관객이라는 다양한 그룹의 입장을 조율하는 세 가지 측면들로 이루어져 있다. 이러한 측면에서 김성희 교수는 지난 10여 년간 미술시장이 붐을 이루면서 큐레이터와 비평가의 공백이 야기되었다고 경고한다. 급변하는 미술계의 유행만을 쫓다보니 자신만의 기본기를 다지지 못하고 도태되어서 사라진 큐레이터들이 지난 10년간 너무 많다는 것이다. 아울러 현 미술계에서는 결국 전천후 큐레이터들만이 살아남을 수 있기에 행정력을 미래의 큐레이터들이 갖추어야 할 중요한 능력으로 꼽아 주셨다.

반면에 김희진 큐레이터에 따르면, 개인이 가진 능력을 스스로
발견하고 전문적인 분야를 개척해 가는 것이 미래 큐레이터들에게
필수적인 생존전략이다. 2009년~2013년까지 아트 스페이스 풀에서
4년간의 경험을 바탕으로 김희진 큐레이터는 가장 개인적인(사적인 것이
아니라) 것이 가장 보편적인 것이 될 수 있다고 주장한다.

마지막으로 2017년 비엔날레 한국관 커미셔너로 선정된 이대형
현대자동차 마케팅 아트 디렉터는 큐레이터가 '전시의 꽃'이라고
불리면서 작가 위에 군림하기 보다는 예술가의 숨은 기량을 한껏
펼칠 수 있도록 도와주는 '쉐도우'의 역할을 해야 한다고 설명한다.
이것은 큐레이터의 개인적인 행정 능력이나 전문성을 생존 전략으로
꼽는 김성희 교수나 김희진 전 아트 스페이스 풀 디렉터와는 다른
입장이다. 필자들에게는 이번 장에서 다루어지는 세 명의 큐레이터들
중에서 가장 젊은 세대에 속하는 이대형 아트 디렉터가 '검손'의
덕목을 강조하는 것이 매우 신기하게 여겨졌다. 큐레이터가 작가의
'그림자'와 같은 역할을 수행하여야 한다는 이대형 디렉터의 이상적이고
도덕적인 조언이 신세대 큐레이터들에게 어떻게 받아들여질지도
사뭇 궁금하다.

# 큐레이터의 행정력

**김성희**
현 캔(CAN) 기획이사 및
홍익대학교 미술대학원 교수

큐레이터로 성공하기 위해 우리는 학교에 가서 학위를 이수하고 인턴부터 시작해서 미술계의 경험을 쌓는다. 미술기관에 들어가면 인턴, 학예사, 학예관, 학예실장의 수순으로 승진이 결정된다. 하지만 이러한 단계들은 몇몇 소수의 큐레이터 지망생들에게만 허락된 커리어다. 미술계 전문인력에 대한 사회적 안전망이 제대로 확보되어 있지 않은 상황에서 미술 기관에 취직하기도 쉽지 않지만 조직에 남아있기란 더 어렵다. 한 우물을 파는 마음으로, 끈기를 가지고 매진하는 것만으로는 2% 부족한 시대이다. 지난 10여 년간 제자들의 커리어 경로를 목격하여온 김성희 교수님께 미래 큐레이터들이 살아남기 위하여 취해야 하는 태도와 능력에 대하여 여쭤보았다.

▽

**신** ___ 선생님, 선생님 세대와 비교해서 국내 젊은 큐레이터들은 현재 어떤 점에서 다른 상황에 처해있다고 생각하시나요?

**김** ___ 국내 미술계에서 젊은 큐레이터라고 이야기할 수 있었던 인력들은 2006~07년 미술시장이 갑자기 팽창하던 시기에 많이 사라졌어요. 저희 윗세대는 이경성, 오광수 선생님들이 계셨고 저의 경우 미술사를 전공하고 박사논문은 아트마케팅을 썼는데 그 맥을 이어 가는 30대 큐레이터가 없어지자 한국 미술계는 전문 미술비평가나 큐레이터 집단을 길러내지 못했어요. 전문인들의 공백이 생겼지요.

**신** ___ 얼마 전에도 주도적이던 많은 큐레이터들 또한 일선에서 물러나 화랑이나 학교로 돌아가니 현장에 롤모델이 사라졌다는 내용의 비판적인 글을 제가 읽었

Allen, Jennifer. "Care for Hire," in *Right About Now, Art & Theory since the 1990s* (Amsterdam: Valitz, 2007).

었거든요. 가르치시면서 어떠세요? 젊은 큐레이터들을 보실 때 그들은 공백을 메울 수 있을까요?

**김** 아까 하던 이야기로 돌아가서 시장이 붐을 이루면서 그나마 좀 의식이 있던 젊은 큐레이터들이 시장으로 휩쓸려갔다고 해야 할까요? 상업적 분야의 딜러나 매니저가 상대적으로 큐레이터, 비평가보다 나은 대우를 받아서이기도 하지요. 그리고 글 쓰는 일이 상대적으로 너무나 힘들어요. 그래서 작가를 발굴하고 육성하는 일과 관련된 비평이나 큐레이터의 존재감이 거의 유명무실해졌어요. 큐레이터들이 딜러나 매니저의 분야로 빠지게 되었는데 이것을 욕할 수도 없는 것이 한번 돈을 쉽게 버는 습관을 몸에 익히게 되면 머리를 쥐어짜내는 일을 하고 싶지 않거든요.

다들 글 쓰는 사람이라면 알겠지만 글을 쓴다는 일이 남의 글 베끼는 것이 아닌 이상, 재능이 있고 없고를 떠나서, 혼신을 쏟아부어야 하는 일이지요. 그렇게 써 봐야 글에 대한 보수도 너무 적어요. 큐레이티에게 기획료를 주는 것도 아니니 일을 하고 싶어도 할 수가 없는 거예요. 그러니까 작가 골라서, 그 작가가 왜 중요한지 알리고, 작가를 유명해지게 하는 비평가의 역할이 없어진 거예요. 작가들이 스스로 프로모션해서 시장으로 진출을 하니까 큐레이터는 유명무실해졌어요. 심지어는 기관에서도 기획자가 기획료를 책정해도 그게 항목으로 인정받지 못해요. 기획은 보상이 없는 업무라고 생각하면 돼요. 기업의 경우도 마찬가지예요. 기획료를 왜 이렇게 많이 책정 하냐고 물어와요.

**신** 작품은 판매의 대상이라는 인식이 깊게 박혀 있다는 말을 자주 들어요.

**김** 미술시장의 붐 자체가 나쁜 게 아니라 문제는 컬렉터들이 예술에 대한 사랑으로 시작한 사람들이 아닌, 미술시장을 먼저 알게 된 사람으로 구성된다는 거예요. 이러한 현상은 슬프게도 미술시장의 역사이기도 해요. 미술시장은 작품을 사고팔기의 대상으로 보는 것이고 작품을 마스터피스(Maters's Piece), 즉 굉장

히 창의성 높은 천재들의 산물이 아니라 투기의 수단으로만 보는 거예요. 예술의 이해나 지식과는 무관하게 미술품이 돈이 되니까요. 프랑스 역사에 농부가 땅을 팔아서 그림을 샀다는 이야기도 문헌에 나와요. 그리고 갑자기 부를 얻은 상인들이 그들의 배경을 세탁하고 왕족이나 귀족처럼 행세하고 싶은 욕망에 그림을 사모으기 시작했다는 점이 예술에 대한 이해와는 별개로 예술품에 대한 역사적이고 사회적인 인식을 만들게 된 것이죠.

**미술시장**(Art Market)은 17세기 네덜란드로 거슬러 올라간다. 프랑스 대혁명 직후 공화국이 세워지고, 시민사회의 등장과 함께 예술을 후원하던 귀족이나 왕족이 사라지게 되었다. 스스로의 생계를 책임지게 된 작가들이 작업을 판매해야 하는 구조가 조성된 것이다. 같은 시기는 정부가 아카데미의 전 회원들에게 살롱전을 열고 작품을 판매하게 하거나 무역이 활발해지면서 부를 축적한 소자본 계층, 즉 '프티-부르주아(Petit-Bourgeois)'들이 많은 양의 미술작품을 사들였던 시기이기도 하다. 살롱전의 경우 혁명 이전에는 살롱전이 귀족들의 교류 장소로 인식되었다면 혁명 이후에는 사고팔기의 장이 되었을 뿐 아니라 살롱전의 규모가 증가하면서 산업궁에서 공예품을 팔기도 하였다. 그러나 당시 공화 정부는 정부의 프로파간다에 동조하는 예술 작품이나 이전의 귀족들의 취향을 모방한 가짜 그림, 독일어로 키취(Kitsch) 예술에 관심을 보였다. 미술시장의 대중화는 이와 같이 예술의 질적 향상이나 순수예술에 대한 대중의 관심이 증폭되면서 이루어졌다기 보다는 예술작품의 권위가 상대적으로 하락하고 예술작품이 소자본가들에 의하여 판매나 투자의 대상이 되면서 확대되었다.

고__ 네, 그렇지요. 미술시장에 대하여 역사적으로 보자면 원래는 순수미술과는 상관이 없어 보이는 만국박람회에 대해서도 공부를 해야 하지요. 미술시장이 우리가 현재 알고 있는 방식으로 시작된 것이 아니니까요.

김__ 이런 상황이 2006년 한국에서도 시작되었어요. 프랑스의 살롱전이 루브르궁에서 산업궁으로 옮겨진 것처럼 한국에서도 요즘은 아트 페어를 컨벤션센터에서 하잖아요. 이는 미술이 이제 예술품이 아니라 생산품으로 취급을 받는다는 것을 의미하는 것이자 투기의 대상, 일반 재화의 구매나 다를 것 없다는 의미가 되지요.

고__ 국내 미술시장의 거품이 반짝하고는 순식간에 꺼지면서 화상으로 활동하던 인력들이 비평가나 큐레이터로 다시 돌아오지 못하는 건 아닐까요?
김__ 미술시장이 완전히 축소된 지금 직업을 잃은 친구들이 굉장히 많아요. 일

반 컬렉터들이 전문가의 미학적인 가이드 없이 마구잡이로 사다보니 좋은 큐레이터나 비평가들이 필요하지 않은 상태가 되었어요. 그런데 시장이 축소된 지금 그 때 미술시장으로 다 빠져나갔던 큐레이터들은 다시 이전의 예술계로 돌아오기도 힘들어요. 그래서 명함 하나씩을 만들어 다니지만 모두 다 개인 아트 컨설팅 회사에요. 이런 것들을 계기로 2000년대 중반 이후 큐레이터와 비평가를 하려했던 친구들이 많이 없어졌죠.

**고**  당시 그 친구들이 한 20대 후반이나 30대 초반이었나요? 그렇다면 그들이 미술계로 돌아올 수는 없을까요?

**김**  그 나이 또래의 기획자들은 한창 기획을 하면서 성장해야 된다고 생각해요. 가장 활동력이 넘칠 나이이거든요. 사실 제 제자들 중에서도 그런 나이에 예술계를 떠나, 예를 들어 화랑이나 아트페어, 경매 등 상업적 분야로 나아간 친구들이 많아요. 하지만 시장이 불황이다 보니 그런 친구들이 많이 해고되었어요. 저는 그런 친구들에게 논문을 써보라고 권해요. 글을 쓰면서 다시금 공부를 하게 되고, 스스로의 생각을 정립할 수 있거든요. 하지만 그런 친구들은 논문도 쉽게 쓰지 못해요. 글을 쓰지 않고 셈을 하던 친구들이라 글을 쉽게 쓸 수 없는 것이지요. 그러다가 하나둘씩 모두 사라졌어요.

**신**  선생님은 홍대에서 예술기획과에 계신데 예술기획과의 커리큘럼은 행정에 얼마나 방점을 두고 있나요? 그러니까 커리큘럼의 구성에 들어있는 논리는 어떤 것인가요?

**김**  예술기획과는 대부분 미대 출신들이 현장에서 일을 하다 이론적 배경, 행정을 모르니까 그런 친구들을 재교육하자는 취지가 강해요. 큐레이터에게 행정이란 분야는 기획만큼이나 중요한 분야이거든요. 행정을 잘해야 예산을 원활히 편성할 수 있고, 예산이 기획의 기반이 되는 것이니까요. 그래서 커리큘럼에서도 예술행정이나 정책연구와 같은 수업을 도입했어요. 김미진 교수님과 같이 문화

예술행정에 정통한 분이 강의를 맡고 있기도 하고요. 행정은 시스템을 구축하는 기반이 된다고 봐요. 아무래도 예술계에 있는 친구들이 전반적으로 시스템이나 행정 같은 부분에 취약해요. 그래서 이러한 수업들을 집중적으로 가르치고 있어요. 행정뿐만 아니라 예술경영 또한 같은 맥락에서 중요한 부분이고요.

**신**　저는 기획이 더 그럴듯한 일이라고 배워온 사람이긴 한데… 예술경영을 하겠다는 학생들이 많아요?

**김**　정말 많아요.

**신**　그래요? 저는 큐레이터라는 일이 재미있다고 생각했던 이유가 자신의 메시지들을 창조적으로 표현하는 방식이라서 였어요. 그런데 지금은 젊은 큐레이터들이 대부분이 행정관리나 공무원화 되어 있는, 즉 현장 경험이 부족한 세대가 되어 버려서 큐레이터가 더 이상 매력적이지 않은 직업이 되지 않았다고 생각하거든요.

**김**　그건 신 선생이 잘못 이해를 하고 있는 거예요. 예술경영과 전시기획은 너무나 긴밀하게 연결되어 있어요. 근대미술의 구조 자체가 그러하듯이 예술은 자본주의가 확산되면서 프로핏이든 논프로핏(non-profit)이든 마켓하고 절대 떨어질 수 없는 거예요. 제 박사논문이 시장 구조에 대한 연구인데 비평가 그룹, 저널, 미술관, 대안공간은 미술구조를 주도하는 동력이고 이들이 누구를 기획해 주고 누굴 키워왔는지에 따라 작가의 명성이 달라져요. 이들은 유통 구조 안에서 예술의 상징적 가치와 작품 가격을 다 결정해요. 실제로 논프로핏의 매니지먼트나 프로핏 매니지먼트가 다르지도, 분리되지도 않은 비슷한 시스템으로 돌아가고 있어요. 저의 경우만 해도 영리 섹터에서 비영리 섹터로 옮겨 오기도 했죠.

**신**　경영이 기획과 분리된 것이 아니라는 말씀이시지요? 선생님 이런 환경에서 젊은 큐레이터들이 꼭 알아두어야 할 점들로는 무엇이 있나요?

**김**⎯⎯⎯제가 30대였을 때에는 워낙 미술계 구조가 제대로 잡혀있지도 않았고 다양한 소재나 예술의 형태가 존재하기 어려운 상황이 있었어요. 그렇지만 한 길을 선택해서 힘들어도 역량을 쌓아가다 보면 어떤 입지를 이룰 수가 있었는데 요새는 제자들이 경력을 쌓겠다고 "선생님, 저 이력서 보낼 데가 없을까요? 인턴도 괜찮아요."라고 하는데 이제는 그런 환상을 심어줄 수가 없어요. 사회 전반이 너무 변했어요. 너무 기본적인 얘기지만 옛날에는 사전이 찢어지도록 찾고 외워가며 원서를 해석하고, 다 이해 못해도 문단을 계속 외우고 반복하다보면 그게 내 것이 되던 시절인데 그런 시절이 지났잖아요.

이젠 정보 수집과 정보의 진위를 파악하고 이를 분류할 수 있는 능력만 있으면 논리를 펼칠 수 있는 그런 시절이 왔기 때문에 힘들게 10년 동안 싸워서 내것을 만들어서, 그것에 준해서 작가를 찾아서 전시 기획을 하고 그러던 시절은 이미 지난 것 같아요. 재정적 환경을 가지고 태어나 하고 싶은 것 할 수 있는 처지를 가진 사람이라면 모를까 공부에만 너무 많은 시간을 할애하면 사회 변화를 쫓아 현장 중심의 기획에 따라가기가 힘들게 되었지요. 이런 이유로 이론에 대한 기피 현상이 확대되는 상황이기도 합니다.

**고**⎯⎯⎯그래서일까요? 젊은 세대가 큐레이터로 살아가는 방식은 현재 기금에만 의존하거나 공공기관의 직원이 되는 수밖에 없는 것 같아요.

**김**⎯⎯⎯맞아요. 행정에만 집중하게 되는 거지요. 그래도 지금은 수요가 없는 것 같아도 반드시 논리적 글쓰기 수요가 늘어날 것으로 보기 때문에 글쓰기가 되는 대학원생들은 동료 교수인 김원방 선생님께 보내요. 연습을 좀 하라고요. "모두 다 미술시장, 아트마케팅, 퍼블릭 프로젝트에 관한 논문에만 관심들이 많아서 작가론이나 시대사 쪽을 유도하는 편입니다. 왜냐하면 현장에서 비평글 쓰는 친구들의 수가 급격히 줄었기 때문이죠. 역사는 반복되고 한 사조가 끝나고 새로운 이즘이 떠오르면 반드시 필요한 시절이 올 것이고 그때는 꽃 핀다"고 독려하면서 학생들을 현장에서 연구 분야로 유도하려 하지요. 현장이란 현상뿐만 아니

라 현상을 만드는 개념이나 내용을 필요로 하는데 그게 어려운 일이니까 학생들이 안 하려 들어요. 준비를 시키려고 애를 쓰는데 쉽지는 않더라고요.

**신** ＿ 선생님, 저는 아직 큐레이터의 직원화가 나쁜지 좋은지 좀 헷갈려요.

**김** ＿ 그런데 이런 얘기만 할 수도 없는 것이 사루비아 때도 그렇고, 캔을 운영하다보니까 '큐레이터의 직원화'에 대하여 찔리는 바가 있어요. 희한한 게 현장에서는 양쪽을 요구하게 되는 거예요. 운영을 하다 보니 큐레이터 친구들이 행정까지 해줬으면 하는 바람이 생기죠. 큐레이터를 뽑아 놓고 "전시하려는데 기금이 없으면 어떡하나, 우리 기금 좀 찾아봅시다."라고 요구하면 직원들이 머리에서 쥐가 난다고 해요. (웃음)

　　행정력이 있었으면 좋겠다는 건데 사실 능력이라고 표현하진 않아요. '대학원 나오고, 이제 큐레이터 일을 할 수 있겠다'라고 생각하는 친구들에게는 귀찮은 일이 되는 거죠. 포맷을 창조하라는 게 아니에요. 포맷에 맞춰서 내라는 것이기 때문에 시간이 많이 필요하고 까다롭고 귀찮은 일이긴 하죠. 왜 그러냐면 사고가 두 갈래가 되어야 하기 때문이죠. 메시지를 잘 전달하려니까 제안서를 잘 써야 하고 행정도 잘 해야 되는 거예요. 정부기금의 룰이 너무 타이트해져서 보고서가 허술하면 다음번에는 기회를 주지 않아요. 직원에게 업무를 주면서 제안서의 경우에야 가이드를 준다지만 디테일한 기획의도와 활동내역을 모르면 보고서를 쓸 수 없으니 보고서는 가이드를 해줘야 해서 정말 곤란해 하죠. 그렇다고 그걸 또 파트를 나눠서 어떤 큐레이터는 기획을, 어떤 큐레이터는 행정을 시킬 수만도 없는 일이니까요.

**고** ＿ 현장에서는 멀티 플레이어를 원하니까요. 그런데 또 저는 옆에서 보다 보면 엄청나게 글을 잘 쓸 필요는 없지만 그래도 미술계의 기획이나 흥미로운 아이디어의 맥을 잡아 봐야 미술계에서 계속 활동할 수 있지 않을까요? 행정만 하면 오래 못 붙어 있잖아요. 소모품처럼 될 수도 있고요.

단위: 명(%)

| 구분 | 국립 | 공립 | 사립 | 대학 | 계 |
|---|---|---|---|---|---|
| 1500만 원 이하 | 0(0) | 0(0) | 21(42) | 3(60) | 24(19.5) |
| 1500-2000만 원 | 2(22.2) | 5(8.6) | 16(32) | 1(20) | 24(19.5) |
| 2000-3000만 원 | 2(22.2) | 15(24.19) | 10(20) | 0(0) | 27(21) |
| 3000-4000만 원 | 2(22.2) | 27(43.55) | 0 | 1(20) | 30(23) |
| 4000-5000만 원 | 2(22.2) | 13(20.97) | 0 | 0(0) | 15(11) |
| 5000만 원 이상 | 1(11.1) | 2(3.23) | 3(6) | 0(0) | 6(4) |

출처: 문화관광연구원, 〈미술분야 생태환경 개선방안 연구 최종보고서〉 (2014), p. 54.

**김**　그렇죠. 미술계의 급여수준이 높은 것도 아니니까요. 본인이 작가 발굴하고 전시가 꽃이 피고 그 재미로 이걸 해야죠. 저도 큐레이터에게 업무를 나누어 주고 서문이나 기획의 변을 쓰게 한다든가 하면서 크레딧을 얻어 가도록 해요. 그건 필요해요. 저도 월급쟁이로 누구 밑에서 그 일을 해봤기 때문에, 그런 재미라도 없으면 이걸 어떻게 하겠어요.

　　그래서 저는 행정에서 즐거운 보상을 얻을 수 있는 환경을 만들어 주려고 하고 있어요. 기획과 행정 둘 다를 해야 하는 것이 중요해요. 동시에 "작가 만나러 다녀라. 큐레이터의 꽃은 작가와 관계가 좋은 것이다.", "아무리 인지도가 높더라도 작가의 내면을 먼저 보도록 해라. 그런 태도가 결국 좋은 작가들을 발굴하는 눈을 가지게 한다."라고 하죠. 결국 큐레이터의 힘은 작가를 많이 알고 고를 수 있는 능력이에요.

**신**　큐레이터가 되기 위해 달리 쌓아야 할 덕목이 있을까요?

**김**　덧붙이자면 큐레이터가 되려는 제자들에게 "철학부터 섭렵해라. 뭐가 이 사회에서 움직일 수 있는지를 키워드를 잡아서 작가를 찾아라"라는 말을 해야 하는데 그게 어려워요. 많은 시간과 노력과 안목을 요하는데 그 길로 가라고 얘

기를 못 하겠어요. 왜냐면 그렇게 평생 일생일대의 전시 한 번만 하고 끝낼 게 아니기 때문이에요. 그리고 그 전시가 과연 많은 사람들의 공감을 끌어내고 얼마나 조명을 받을까? 작가도 당대에 못 알아주고 죽는 작가도 많기 때문에 그렇게 하고 끝내는 것을 의미 삼아서 한다면 못 말리겠지만 실제적으로 제가 전시 큐레이터들한테 할 수 있는 얘기는 "작가를 많이 만나라. 전시 많이 봐라." 이 두 개예요. 그것을 놓치면 큐레이터로서의 역량은 없어지는 것 같아요. 그 두 가지. 작가를 만나는 것과 전시를 보는 것은 중요해요. 실제적으로 전시와 작가군에 대한 데이터가 없으면 큐레이터로서의 역할을 못 해요. 한편, 제가 학생들을 가르칠 때 그러죠. "어려워도 미술관 위주로 가라." 인사동에 돌아볼 곳이야 많지만 시각이라는 것이 고정되면 바꾸기 어렵기 때문에 처음 어려워도 중요한 데 먼저 가라고 해요.

그리고 문제는 우리가 사조를 대부분 수입을 하기는 했지만 이에 대한 근본적인 이해들이 없었어요. 서양의 예술은 삶의 인식과 철학의 변화로 기인한 것이기 때문에 삶의 환경이 다른 우리와는 다를 수밖에 없지요. 그러나 이제는 우리나라의 여러 가지 기반이 세계와 동등하게 할 수 있는 수준이 되었어요. 실제적으로 서구에 대한 이해가 필요하지만 거기에 대해서 미술사에서 많은 부분을 번역하고 의미도 모르는 것을 외우고 쓰는데 시간을 많이 투자하다 보니까 내 얘기를 할 때에는 별 도움이 안 되더라는 거죠. 내 얘기에 충실한 자세를 갖고, 내 얘기에 충실하려면 지금 우리 바로 옆에서 일어나고 있는 일, 이를 보는 인식들의 변화, 가깝게는 현재 전시와 작가들의 활동에 대한 이해가 필요하다는 거죠. 그 데이터가 없으면 큐레이터의 역할을 하기 힘들다고 봐요. 하여간 제 의견은 어디까지 제 좁은 경험에서 나온 것이니 두 분이 다 잘 이해하고 수용하시리라 믿습니다.

# 자신만의 전문성이
# 필요하다

**김희진**
전 아트 스페이스 풀 디렉터,
전 아시아 문화의 전당 조감독

인미공과 아트 스페이스 풀, 아시아 문화의 전당 조감독으로 활약해 온 김희진 큐레이터는 미국 구겐하임에서의 경험을 시작으로 미술계에 몸담기 시작한 때문일 수도 있겠으나 합리적인 경영방식을 중시한다. 자본주의의 논리라고 해도 무조건 배척하지는 않는다. 2009년 아트 스페이스 풀의 디렉터로 부임하면서 대안공간 풀의 '대안'이라는 단어를 과감히 삭제하였고, 행정, 기획, 아카이브 등의 업무분담에 대하여 효율적인 혜안을 내놓기도 하였다. 나아가서 아트 스페이스 풀과 같은 기관들이 어떻게 한정된 재원을 가지고 전문인력의 풀을 만들어 내고 지식을 퍼트릴 수 있는 허브로 거듭날 수 있는지에 대해서도 고민하였다.

▽

**고**﹍﹍ 김희진 선생님은 여러 기관들에서 경험을 쌓아 오셨지만 이번 장에서는 2009년에 아트 스페이스 풀의 디렉터로 부임해 오시면서 어떻게 독립적인 미술기관에서 전문인력을 고용하셨는지에 대하여 여쭙고 싶습니다. 아무래도 미래의 큐레이터들에게 미술관이나 대안공간들의 구성원들이 어떻게 이뤄져 있는지를 아는 것이 큰 도움이 될 것이라고 여겨져서요. 먼저 어떻게 2007~2008년 인사미술공간과 아르코 미술관에 계시다가 대안공간 풀로 오시게 되셨는지요?

**김**﹍﹍ 원래 제가 인사미술공간에 있을 때부터 대안공간 풀과 협업관계를 시작하게 되었어요. 제가 인미공에 있으면서 중동을 다루는 프로젝트를 하고 싶었는데 예술위원회에서는 중동 문제를 건드리는 걸 꺼려했어요. 풀하고의 협업이 계속 성공적이었고 한국에서는 대안공간 풀이 제가 개인적으로 지향하는 큐레이팅의 어젠다를 많이 부각시켜줄 수 있는 공간이라고 생각했어요.

**252**

아시다시피 2007~2008년쯤 아르코도 문제가 생기기 시작했어요. 일단은 2007년 정권이 바뀌었고 그 여파가 현장을 강타한 시기는 2009년에 왔어요. 문화예술위원회의 위원장님이 바뀌셨고, 강제적인 인사이동이 일어나 인미공 사업이 흔들리기 시작했어요. 저를 인미공에서 대학로 아르코 미술관으로 가라는 것은 나가란 얘기이거든요. 이 이야기는 또 무엇이냐면 자체 기획사업 없애고 전부 다 지원 사업으로 바꾼다는 것이지요. 내년 사업설계를 해야 하는데 예산이 안 나와요. 그 이야기는 아르코 미술관은 1년 내내 대관사업만 하겠다는 이야기예요. 그 이야기는 큐레이터들 다 나가라는 이야기인 것이지요.

**고**    새 정권이 들어서고, 2009년에 인미공에서 새로운 사업계획이 힘들어지게 되시면서 어떻게 하셨나요?

**김**    나가라고 할 때 '좀 쉬자'라고 생각하고 있었는데 그 때 "색깔론을 가지고 공공미술 기관장을 해임시키고 그 배후에 당시 문화부장관이 있다"는 이야기가 돌면서 문화부 전체가 술렁이는 움직임이 있었어요. 김윤수 국립현대미술관장과 김정헌 문화예술위원장도 해임되고 할 때예요. 이러한 움직임이 "문화결정," "문화행정 결정" 이러면서 음악계, 문학계는 물론 미술계에서도 일어났죠.

그런데 대표님을 뵈었는데 정부로부터의 지원이 완전히 끊어져 버려서 풀이 너무 힘들다는 거예요. 그때 받은 느낌은 '국공립이 이런 상황을 겪을 때 민간은 덜 좌초되는 줄 알았더니 민간은 더 힘들구나.'라는 거였어요. 정권이 바뀐 것은 그전이었지만 공공기관에서는 2009년까지는 원래대로였어요. 원래 정책은 한 박자 늦으니까요. 국내 미술계에서 2009년에 나름 '문화전쟁(Culture War)'이 있었다고들 했거든요. 보수적인 문화전쟁이 도래했다고 했죠. 문인들이 데모하시는 걸 보고, '온도가 변해가는구나.' 그리곤 풀 상황을 전해 듣고서 '아, 이

**문화결정론**(Cultural Determinism) 특정 문화의 발생은 자료의 집적만으로는 불가능하고 일종의 특정한 해석의 관점을 요한다. 대표적인 예로는 과학, 사회, 문화, 교육, 정치와 같은 상부구조는 인간의 특정한 사고나 행동을 결정하는 중요한 인자이며, 본능적이고 보편적으로 생성되는 것이 아니라 물리적이고 사회적인 여건에 의하여 특정한 방식으로 생성된다.

대로는 안되겠다'라고 생각을 했었어요.

고___ 2009년에 선생님이 풀로 오실 때 대안공간을 둘러싼 당시 미술계의 상황
에 대해서 좀 더 자세히 설명해 주시겠어요?

**김**___ 당시 대안공간들에서는 **문화전쟁**
상황에 대한 공감대가 있었어요. 특히
유인촌 당시 문화부장관의 문화적 간섭
에 다 분노하고 있었고요. 그때 쌈지가
폐관하는 상황도 저희는 봤고요. 그러면
서 대안공간들은 전략을 바꾸고 있었어
요. 예를 들어 당시 **쌈지의 김홍희 관장
님이 쓰신 보도 자료**에서 관장님이 "국
공립이 대안공간이 해온 활동 정책라인
을 가져가 버렸다. 다른 세팅을 방법적으
로, 전략적으로 짜야 한다. 국공립의 제
도와 친해져서 제도를 잘 활용하는 것이
좋지 않겠느냐"라고 하셨어요.

　　그때 든 생각은 "어쨌든 참여정부
동안 유지되었던 기틀이 좀 무너지는 구
나. 그렇다면 새롭게 또다시 시작해야 될
것 같구나."라는 거였어요. 공립 기관 안
에서 담론(discourse)을 사용해 비판은 하
지 못할 것 같고, 그렇다면 '나는 대안
공간과 함께 개혁할 수 있는 방향으로
가야 하지 않겠느냐'라고 생각을 했었
어요. 그래서 그럼 '대안공간을 개혁하

**문화전쟁**(Culture War)은 미국이 1980년대를 지나
1990년으로 넘어오면서 레이건 (Reagun Administra-
tion)정부와 신보수(Neo-Conservative) 세력이 정권을
잡은 후 예술지원정책의 기본 입장을 두고 벌이는 보수와
진보진영 사이의 논쟁을 일컫는다. 문화에 대한 정부지원
의 당위성, 예술과 표현의 자유를 어느 선까지 국가의 문
화정책이 지지해야 하는지가 논쟁의 핵심이었다. 문화전
쟁의 가장 상징적인 사례는 1989년 예정이었던 로버트
메이플소프(Robert Mapplethorpe)의 전시회이다. 그
의 전시를 놓고 신보수주의자들은 외설적인 쓰레기라며
혹독한 비판을 쏟아부었고, 이후 NEA의 폐쇄를 보수진
영의 정치인들이 국회에 상정하게 되면서 본격적인 '문화
전쟁'이 시작되었다. 한국에서도 이와 유사한 방식으로 보
수화 현상이 발견되었다.

**쌈지스페이스 폐관 보도 자료 중에서**- "…그러나 10년이
지난 지금 미술 환경이 대폭 변화하였습니다. … 정부 자
체가 대안기관들을 직영 또는 위탁경영을 하고 있는 실정
입니다. 특히 공사립 미술관이 대안적 레지던시를 운영하
면서 새로운 작가들을 배출시키고 대중과의 거리를 좁히
려는 변신의 노력으로 국제 경쟁력을 키우고 있습니다. 인
식의 변화와 함께 풍부한 예산이 지원되고, 더구나 대안
공간 10년의 역사가 축적시킨 노하우를 기반으로 하드웨
어 중심이 아니라 콘텐츠 중심의 대안 프로그램으로 운
영 된다면 공공 대안기관의 역할과 기능에 커다란 기대
를 걸 수 있을 것입니다. … 상업화랑과 대안공간의 구분
이 흐려지는 이러한 새로운 현상 속에서 기존의 대안공간
은 자기 반복적 프로그램으로 명맥을 유지하기보다는 새
로운 변화를 위한 방향전환을 모색해야 될 때라고 생각합
니다." (2008년 7월)

대안공간 풀이 구기동으로 이전하고 아트 스페이스 풀로
명칭을 바꾼 이후의 모습, 2010

김희진, 2013 (사진 Area Park)

《꿀꺽꿀꺽 낄낄낄 – 유신의 소리》

**극본** 김정헌
**연출** 윤한솔
**배우** 김정헌, 민정기, 박찬경,
**무대연출** 공공미술 삼거리
**촬영·녹음** 조영직, 강상우,
**영상편집** 강상우
**의상** 김상돈
**소품** 최재민

고 거길 통해서 비판을 할 수 있는지 시험을 해보자, 다시 시작해 보자'라고 한 거예요.

고　　물론 오시기 전부터 연관이 되기는 했었겠지만 그래도 정부 기관 산하의 미술기관에서 대안공간 풀로 오시니 뭐가 제일 많이 달라졌나요?

김　　저한테는 같은 일을 하되 국공립에서가 아니라 민간으로 전환하는 차원이 었어요. 공공기관에 있을 때보다 오히려 풀에서 담론의 폭이나 방향, 라인은 인사미술공간과 비슷했어요.

고　　그래도 대안공간 풀을 아트 스페이스 풀로 명칭도 바꾸시고 하셨는데요. 선생님 개인에게나 풀에게나 운영의 측면에서 큰 전환점이지는 않았나요?

김　　인사미술공간과 대안공간 풀의 운영은 완전히 다르죠. 인미공에서는 아무리 정치나 기관에 따라 정책이 좌지우지된다고 해도 어쨌든 예산이 3월에 떨어져요. 그럼 조정, 편성해서 보고만 하면 '그냥 준 기금 가지고, 가계부 잘 쓰고, 공금횡령이 안 되게, 열심히 세금 잘 쓰자'가 일차 목표예요. 그런데 스페이스 풀은 와보니까 일단 자본금이 없더라고요. 매해 일 년 치를 벌어 딱 털어버리는 방식이니 남는 돈이 없는 거예요. 자본이 있으면 그걸로 이자수익이라도 보겠는데 여기는 자본이 없어요.

고　　오셔서 처음에 풀의 운영기금을 어떻게 조달하셨나요? 대략적으로 공공기금의 지원과 별도 기금의 비율과 같은 커다란 그림말이에요.

김　　제가 아르코 미술관에 마지막 출근한 것이 10월 31일이고 대안공간 풀에 2009년 11월 15일에 들어와서 앉았거든요. 풀에 딱 들어와 지금까지 행정, 사업 결과보고서를 다 읽어 봐야겠더라고요. 2009년에 들어왔으니까 1999년부터 계산하면 딱 10년 되죠. 10년 치가 쌓여 있어야 하잖아요. 그런데 막상 와보니까 정리가 다 안 되어 있는 거예요.

1년 단위로 계속 새로운 사람들이 저 나름의 방식대로 일을 하다 보니까 총무 개념이 없이 다 다른 거예요. 통일이 안 되어 있어서 그것을 파악하는 데 죽는 줄 알았어요. 첫 출근해서 5개월 동안 혼자서 고통스럽게 일하면서 거의 평생동안 중에 제일 일을 많이 했어요. 왜냐면 12월에 기금신청이 들어가는데 다음 지원금이 들어올 때까지 쓸 돈이 한 푼도 없는 거예요. 그래서 한 달도 채 남지 않은 기간에 여섯 프로젝트를 기획했어요.

다음 해 2010년 운영비를 빼야 하는데 4~5개월 동안 아무리 머리를 짜내봐도 이 상황을 어떻게 타파해야 하는지 답이 안 나왔어요. 그런데 제가 인미공에서 배운 것 중의 하나는 스스로가 가진 것으로 자산을 발생시키는 것이 제일좋지 별개로 사업이나 프로젝트를 만들면 안 된다는 거예요. 이 안에서 수익이나오는 구조를 만들어야 한다는 거예요.

신___ 아, 커피숍이나 교육, 출판사업 같은 것을 말씀하시는 거죠?
고___ 그렇다면 대안공간이 경제적으로 자립하는 구체적인 방안이 있을까요?
김___ 저는 마케팅, 수익사업 이런 말에 대한 환상이 없어요. 미술은 사업을 통해서 재정 자립도가 생겨야 돼요. 그러다 보니까 홈페이지의 구성을 다시 짜야 하겠더라고요. 그러면서 알게 된 것이 풀이 10년이 되니까 연관된 작가나 큐레이터들이 많다는 거예요.

고___ 새로 기획을 짤 예산이 마련되어 있지 않을 때는 기존의 전시내용이나 역사를 활용해야 한다는 것이네요?
김___ 게다가 스페이스 풀을 구심점으로 풀 자산의 종류가 이미 굉장히 세분화되어 있었어요. 그런데 이것을 담아내서 프로덕션을 하려면 그릇이 좀 있어야돼요. 즉 공공예술 꼭지, 교육 꼭지, 출판 꼭지, 뭐. 이렇게 분류해 놓았지요. 사실 기금제도가 계속 다분화되고 있잖아요. 기금 체계가 다분화 되는 것에 맞추어서, 프로덕션에 따라서, 인력 양성이 그렇게 짜여지는 거예요.

**258**

다양한 프로덕션이 준비되다 보니 "큐레이터가 왜 전시를 위한 기획만 생각하냐? 당연히 향후에 들어오는 인력들에게 꼭지에 참여하고 활용할 수 있게 하자"는 생각을 하게 된 거예요. "풀에서 일하는 친구들이 풀에서 헌신을 하게 하는 것이 아니라 풀을 통해 성장할 뿐만 아니라 스스로의 독립 브랜드를 만들어서 나갈 수 있게 하자"가 된 거지요. 풀은 점차 백업기관이나 모(母)기관으로만 남게 되고 네트워크 사업들이 많이 독립 브랜드화 되도록 했어요. 그래서 나중에는 풀 그룹같이 되는 거예요. 그런 생각을 했었고 그래야 한다고 생각을 했었고요. 그 이유는 모기관이 비대해지는 것이 별로 좋지 않아 보인다는 생각에 서였어요.

고 ＿ 풀 그룹요? 대기업도 아니고요(웃음). 상당히 생소하게 들리는데요.

김 ＿ 어떤 사람들은 "애초에 새로운 사업을 도약해서 규모를 키우고 고민해보지 그래"라고도 하셨어요. 그런데 저는 그것은 아닌 것 같더라고요. 자산이 결국 한 푼도 없는데요. 대신 계속 네트워크 기관들이 많아지는 것이 더 좋겠다고 생각했어요. 우스갯소리로 운영위원을 새로 뽑으면서 풀이 하나 있으면 옆에 풀피리, 풀보리, 풀잔디, 이런 식으로 계속 브랜드명이 생길 수 있다고요. 풀은 아카이브나 라이브러리를 끼고 앉아서 사랑방 역할로 빠지고 교육, 분과별 전문 브랜드들이 생겨서 그들이 다 사업으로 돈을 벌어가면서 풀에 로열티를 내주면 좋겠다고 생각했어요. 필요하면 우리 네트워크 기관들이나 자매기관들에게 공간을 쓰라고 빌려주고요. 그렇게 작전을 짠 거예요. 밥상을 넓히는 구도로요.

고 ＿ 아트 스페이스 풀의 대표로 운영예산을 짜신 부분에 대하여 말씀해 주셨는데요. 당시 일종의 로드맵 같은 전체적인 방향성도 고민하신 셈이네요?

김 ＿ 네. 풀 전체의 방향도 방향이지만 함께 일하는 사람들이 풀을 거쳐서 어디로 나아갈 것인지에 대한 전체적인 방향성도요.

**신**   직원 큐레이터의 앞길이요?

**김**   그렇죠. 그런데 요사이 국내 미술계에서 전체 스펙을 볼 수 있는 큐레이터가 자꾸 없어져 가요. 큐레이터들이 다 계약직이 되어가는 현상도 그것과 연관돼요. 제일 위험한 것이 산업 구조가 컨베이어 벨트(conveyor belt) 식으로 분업화되면 그게 문제잖아요. 큐레이터이긴 한데 전문성을 잃고 우왕좌왕하느라 결국 나사 역할만 하는 사람이 되어버리죠. 통치력, 즉 거버넌스를 잃어버리는 거예요. 반면에 풀의 장점은 큐레이터가 전체를 볼 수 있다는 점이에요. 큐레이터가 출판도 하고 딜러도 하고 기획은 물론이고 행사연출도 다 할 수 있는 것은 아니지만 거버넌스를 가질 만큼의 자율성과 전문성은 길러야 한다고 생각해요. 그래야 깊이도 깊어질 수 있어요. 그러려면 "내가 무엇을 정말 제일 잘 하는가?"를 스스로 알아야 하고 알아보기 위해서 돌아봐야 해요. 앞에서 말한 학생 출신의 작가를 예로 들어볼게요. 그 학생은 대학원에서 네거티브한 의견만을 듣고 온 안타까운 학생이었는데요. 30대 초반의 좀 늦은 학생인데 처음에는 네거티브한 의견이 다 학제나 교수님들의 기득권적인 평가 때문이라고 생각하고 "나를 이해해줄 곳은 풀인 것 같다"고 오신 분이에요. 그런데 말씀드린 것처럼 문제의 층위가 굉장히 넓고 깊게 있더라고요. 그래서 저도 일단 풀하고도 그 작가가 안 맞는다고 말씀을 드리고 "일단 풀로 오세요."라고 했어요. 그리고 만나서 풀 아카데미에서도 다음 세대 인력을 찾는데 "하실 수 있겠냐?"라고 여쭤보았어요. 처음에는 개인전이나 그룹전 이런 기회들만 하시다가 그다음 기획에서 비디오 만들고 책 작업을 하시다가 강연 프로그램을 만들면서 자신의 전문영역을 발견하게 되었어요.

**신**   아예 풀이 고용하신 거예요?

**김**   그 작가가 저희랑 함께 하신 것은 한두 꼭지 정도였지만 그것이 그 작가의 진로를 만드는 토대가 되고 전문영역을 계발하는 기회가 되었기를 바라요. 그래서 운영을 고민하면서 제일 신경을 썼던 부분은 인력들이 안정적으로 다닐 수

《동두천 프로젝트》, 2007~2008

《온복》, 아르코 미술관, 2008~2009

Between Us, 평택 미군기지 프로젝트, 김희진 기획

있게 해주는 것이었어요. 그래야 자기 전문 영역에 더 집중을 할 수 있지요. 정규 직은 아니더라도 인력의 고정 편성, 그리고 4대 보험을 해주는 것이 목표였어요. 충분한 급여를 주기는 어려우니까 풀의 기획 인력들을 일주일에 나흘만 나오도록 했어요. 일주일에 나흘 나오고 4대 보험을 지불한다고 계산을 해보면 기관에서 두 명을 쓸 수 있었어요. 한 명은 큐레토리얼을 위한 기획업무를 하는 친구, 다른 한 명은 공간 관리를 위한 매니저로, 둘을 고정으로요. 그 중 한 명은 저를 도와서 큐레이팅을 계속 배워갈 사람으로요. 다른 한 사람은 어쨌든 이 동네의 특징상 외부 공간이나 공간 매니징을 할 사람으로요. 장비 다루는 것을 포함해서요. 그렇게 좀 안정적이고 고정적으로 인력을 고용하는 것이 제가 아트 스페이스 풀에서 디렉터로 오면서 첫 번째 목표였어요. 그러면 본인들도 자신들의 전문적인 영역을 찾아가기가 쉬울 것이라고 생각했어요.

신 ___ 그럼 행정직 큐레이터는요?

김 원래는 그렇게 생각했었는데 일 년 단위로 재조정을 하기는 했어요. 그런데 나중에는 결국 행정이 기획에서 분리되어야 되기는 하더라고요. 어쨌든 '인력과 그들에 맞는 정확한 고용 체계,' '그들을 보호할만한 것들, 그리고 이것을 합리적으로 운영하자,' '큐레토리얼을 점진적으로 전문화하자'가 목표였어요. 그때 생각은 결국 큐레이터가 한 명으로 될 것이 아니기 때문에 겸임 시스템으로 가자는 것이었어요. 한 명의 큐레이터는 전체를 보는 어시스턴트로, 그리고 기획이나 리서치 잘 하는 사람, 뭐 이렇게 겸임제로 큐레이터를 고용하고 대신 행정 인원 한 명을 추가 편성해서 인하우스의 인력은 세 명까지 가야 되는 것으로 짰어요. 확실히 모든 기관들은 문화행정 전문가를 별도로 키울 필요가 있어요. 그래야 지원금을 받을 때 설계를 해서 받게 되거든요. 그래서 아트 스페이스 풀은 제가 디렉터로 있을 때 처음에는 두 명으로 시작을 했다가 세 명이 되었다가 나중에는 겸임 시스템으로 가게 되었어요.

신　풀에 두 명이나 세 명 정도의 직원이 있다고 하셨잖아요. 하나는 R&D, 하나는 큐레토리얼, 하나는 행정이라고 하셨는데 그분들이 다 큐레이터라는 직함을 갖고 계셨나요?

김　네. 외부 기관들하고 소통하는 문제 때문에 할 수 없이 큐레이터라고는 했었지만 저는 처음부터 직원들에게 그렇게 얘기했어요. 교육에 중점을 두는 "에듀케이셔널(educational)한 큐레이터가 있을 것이고 큐레토리얼 위주의 큐레이터가 있을 것이고, 다 그런 식으로 다양한 것들이 있을 수 있다. 그리고 아카이브에 관심 있는 사람은 언젠가 아카이비스트(archivist)가 되어라. 마케팅이 더 좋으면 그 쪽 산업계에 통할 직함으로 명함을 박고 다녀라"라고요. 아까 말씀드렸듯이 큐레이터들 스스로가 전문영역을 만들어가야 해요.

신　보통 유행이라는 것이 있으니까요. 유행 때문이라도 세뇌된 꿈이란 것도 있어서 행정전문 큐레이터가 되고 싶은 사람이 많지는 않을 것 같은데요.

김　물론 기획은 천직, 행정직은 한직인 것처럼 인지가 되어 있어서 아무도 행정직으로는 안 들어와요. 대부분 행정직은 들어왔다가도 나가거나 고무줄 튕겨 나가듯이 금방 대학원 가더라고요. 그래서 작가였다가 행정일을 해주는 친구들을 뽑아 본 적이 있었어요. 원래 작가들은 큐레이터가 할 수 있는 디렉팅의 반경을 모르니까 그 일이 얼마나 중요한지 잘 몰라요. 이전에는 작가들이 이해하는 세계의 영역 안에서만 주로 일이 이뤄져 왔지요. 그런데 작가들도 이제는 큐레이터의 영역과 업무를 알아야 해요. 그렇게 해서 제가 두 분 정도를 학교에서 바로 뽑아 올 수 있었어요. 그리고 그 친구한테 그랬어요. "미안한 얘긴데 본인은 너무 막 점핑하는 상상력은 좀 없다. 크레이티비티가 떨어진다. 대신 일을 하나나 끝장을 보려고 하는 호흡이 있다. 굉장히 헌신적(dedicated)이다"라고요. 세부적인 것을 꼼꼼하게 마무리하는 성격의 친구라 행정직이 천성에 맞았어요.

　이렇게 각자 큐레이터들이 자신이 하는 일이 기관이 돌아가기 위해서 어떠한 결정적인 역할을 하는지 알게 해줘야 해요. 그러면서 젊은 기획자들이 스스

로 자신의 전문적인 영역을 개발할 수 있도록 말이죠. 풀과 같이 금전적으로 안 정되지 않는 곳들은 큐레이터들이 이 기관에만 묶이지 말고 자신의 전문성을 발견해 내고 나중에 다른 기관에서 일하거나 프로젝트를 할 때 풀과 연계할 수 도 있다는 생각을 하게 해요.

# 플랫폼을 제공하는
# 쉐도우

**이대형**
현대자동차 마케팅 사업부
아트디렉터

단단해 보이는 체구에, 짧게 스타일링한 머리, 반드시 양복을 입었던 것은 아니지만 다림질 된 옷들을 입고 다녔던 것으로 기억되는 이대형 선생이 항상 가벼운 미소를 머금고 말을 건넬 때에는 그것이 별것 아니더라도 "아하! 그래요? 하하하"라는 대화로 이어질 것 같다. 그와 필자와의 대화는 항상 그렇게 이어져 갔다. 언제나 긍정적으로 상황을 이끌어 갈 수 있었던 그의 필살기를 지금의 그가 있기까지의 과정을 통해 들어 보니 과연 그는 win-win 만들기와 쉐도우 기술, 산파술을 섭렵한 인물이었는데 그의 신공은 반 평짜리 학교 옥탑방에서 공부하며 쓰레기를 줍는 성자를 만났던 일, 그리고 아티누스에서의 알바시절로 거슬러 올라간다.

▽

**신** 이대형 선생님의 정체성을 묻는 질문부터 할까요? 지금의 이대형을 있게 했던 모멘트요.

**이** 원래 저는 군인이 되고 싶었습니다. 그런데 여자들이 많은 예술학과를 가게 되면서 처음에는 적응이 잘 안되었는데 6개월 지나서부터 어색했던 것들이 오히려 재미있더라고요. 1993년에 홍대 앞에 '아티누스(Artinus)'라는 서점이 있었던 것을 기억하실 거예요. 영문서적들을 팔던 서점이었는데 대학교 1학년 때 거기서 걸레질을 하겠다고 자원했어요. 거기서 일하면서 '왜 영문으로 된 한국의 예술관련 책자는 없을까? 한국예술을 알릴 수 있는 책은 없나?'라는 게 저의 질문이었습니다. 그래서 '영어 공부를 해야지'라고 결심을 하게 되었습니다. 그때부터 원서로만 공부를 했습니다. 그러다 보니 학점은 형편없이 받았고 심지어 학사 경고도 받았습니다. 왜냐면 고집스럽게 모든 교과를 영어로 읽다 보니 남들

한 챕터 읽을 때 몇 페이지를 못 넘어갔던 겁니다. 당시 교수님께도 "선생님께 혼나는 거나 친구들 선배들에게 손가락질 받는 것은 전혀 부끄럽지 않습니다, 나중에 5년이나 10년 뒤에는 반드시 변화가 있을 겁니다"라고 했더니 당시 교수님이 고개를 끄덕이셨어요.

**고** 그때 그러라고 했던 선생님이 누구셨나요?

**이** 김복영 선생님이셨습니다.

**신** 김복영 선생님도 한 권위 하시는 성격으로 보이시던데….

**이** 그때 김복영 교수님께서 말씀하시기를 "대형아, 우선 한글로 글을 제대로 쓰고, 영어로는 50이 넘어서 해도 된다"라고 하셨는데 "전 다르게 생각합니다. 저는 지금 깨져도, 지금부터 그때까지 계속 깨질래요, 저는 깨지는 것이 부끄럽지 않습니다."라고 말씀드렸습니다.

**신** 아, 멋있당.

**이** 허허 그리고서 카투사를 가게 되었고요. 거기에 '소등규칙(light discipline)'이라고 해서 불을 꺼야 하는 규율이 있었는데 플래시에 빨간 스티커를 붙이고 저는 어두운 데에서도 책을 읽었습니다. "졸업하고는 큐레이터를 해야겠다"라기보다는 현실도 생각해야겠기에 IT, 비즈니스를 알아야겠다고 생각했고 그래서 『파이낸셜 타임스(Financial Times)』, 『이코노미스트(Economist)』, 『하버드 비즈니스 리뷰(Harvard Business Review)』 등 전혀 다른 분야를 독학하고 특강도 따라다니면서 듣고는 했습니다. 그렇게 하다가 윤재갑 선배가 일하던 갤러리 '아트사이드(Artside)'에 가서 작가 한 분을 인터뷰하게 되었는데 그분의 인생 이야기를 듣다보니 가슴이 뭉클해지고 눈물이 나더라고요. 그래서 '그래, 이제부터는 더 이상 흔들리지 말자'라고 다짐을 하게 되었고, 이 길로 오게 되었습니다. 그리고는 책방 아티누스의 작은 전시를 하는 공간이 있었는데 거기서 전시를 꾸려나가기 시

작했습니다. 그때 한 전시 당 예산이 5만 원이었던 것으로 기억합니다. 그리고 엽서를 1만 원에 찍을 수 있는 시스템이 있었어요. 작가분들한테 "서문을 공짜로, 국·영문으로 써드리겠습니다"라고 꼬셨습니다. 당시 작가들은 제가 뭐하나 바라는 것 없이 열심히 하고자 하는 것을 예쁘게 봐주시고 참여해 주신 것이 아닌가 싶습니다. 말도 안 되는 조건이었지만 전시를 한 작가들이 다른 작가 선생님들을 소개시켜 주시더라고요. 그래서 거기서 1년 있다가 다시 아트 사이드에 수석 큐레이터 자리로 가서 일하게 되었습니다.

신　아트사이드하고 연결되는 질문인데, 아트사이드에 배준성씨가 전시를 했던가요? 배준성씨 작업에 이대형씨가 누드로 포즈를 취하셨는데 정말 식스팩이 있는 거예요. 그래서 잊지를 못하겠어요.

이　대림미술관에 배준성 작가가 프랑스 디자이너 크리스천 라크로와(Christian Lacroix)와 협업했던 거였어요. 그때 아트사이드에서 일하고 있을 때였는데 전화가 왔어요. "나 좀 도와줘. 크리스찬 뭐라고 알지?" "네, 알아요"라고 했더니, "그 양반이랑 협업을 하는 데 펑크가 나게 생겼어." "왜요?" 남자 모델이 없어서 큰일이 났다는 거예요. 제가 그날 예술의 전당에서 전시 프로젝트를 한 다음에 뒤풀이를 하면서 막걸리를 먹고 취해 있던 상황이었거든요. 급한 마음에 모범택시를 타고 달려갔어요. 갔는데 벗으라고 하는 거예요. 망설였는데 내일 아침까지 필름을 넘겨야 한다는 거예요. "알았어, 형"하고 여자분도 함께 옷을 벗고 촬영을 한 거죠. 그게 끝나고 나서 한 열흘이 지났어요. 그랬더니 정○○ 기자님이랑 『한국일보』 하○○ 기자님이 전화가 왔어요. 정 기자님이 "빅브라더" 그러더니 "봤어, 봤어" 이러시더라고요. 하○○ 기자님은 "잘 봤어. 당당하게 폈어야지. 다 가려가지고." 그리고 나서 시간이 한참 흐르고 나서 영국에서 친구한테 전화가 왔어요. 『프리즈 아트 페어(Frieze Art Fair)』에서 너를 봤다고요. 그리고 일본에 갔더니, 일본 고야나기(Koyanagi) 갤러리에서 전시를 보는데 웬 여성 아줌마 한 분이 "나 너 안다"라고 하시면서 "You, naked boy!"라고 했던 적이 있어요.

랜덤 인터네셔널, 〈비의 방 Rain Room〉, 뉴욕 현대미술관,
2012 (사진 및 저작권 ⓒRandom International, 2012)

랜덤 인터네셔널, 〈비의 방 Rain Room〉, 뉴욕 현대미술관 전시 정경,
2012 (사진 및 저작권 ⓒRandom International, 2012)

**신**　그런 경험이 큐레이터로서 적절하다, 적절하지 않다 라든가 좋았다, 나빴다 라든가, 즉 정체성의 문제에 비추어 생각해 보셨어요?

**이**　큐레이터라는 게 물론 얼마나 많이 알고 있고, 어디서 무엇을 공부하고, 어떤 네트워크를 가지고 있는가도 중요하겠지만 작가가 어떤 것을, 뭔가 한다고 했을 때 그것이 무엇이든 간에 기꺼이 동참해주는 용기는 필요하잖아요. 작가가 어떤 프로젝트를 하는데 그것이 잘 지탱되고, 하나의 기둥 역할을 한다고 생각했을 때 기꺼이 저는 지금도 벗을 수 있는데요. 그런데 안 불러줄 겁니다. (웃음) 배준성 선생님이 "네가 나온 작품은 하나도 안 팔려"라고 그러십니다.

**신**　계속해서 놀라는 중인데요. 큐레이터가 사실은 군림을 할 수 있고, 작가보다 스타가 될 수도 있는 지위인데, 왜, 그럴 수 있잖아요? 큐레이터가 킹이라는 식의 표현도 회자되고 있는데 선생님의 큐레이터에 대한 포지셔닝은 다르시네요?

**이**　큐레이터의 역할에 대해서 독일이나 영국이나 미국에서 활동하는 작가나 친구들도 선생님과 똑같은 얘기를 해요. 그러나 제가 생각하는 큐레이터의 정의는 아주 쉽게 얘기하면 '그림자', 즉 '섀도(shadow)'예요. 작가, 작품, 전시는 그림자가 존재하기 위한 실체인 것 같고요. 거기에다가 어떠한 환경, 어떤 플랫폼, 어떤 스테이지를 만들어주고, 어떤 조명을 때려주느냐에 따라서 큐레이터의 존재는 알록달록할 수도 있고, 흐릿할 수도 있고, 커질 수도 있고, 선명할 수도 있잖아요. 그것 이상은 아닌 것 같고 그것이어야만 하는 것 같아요. 산업 차원으로 끌어올려서 얘기하면, 즉 크리에이티브 인더스트리(Creative Industry)의 개념에서 봤을 때 크레디트이 정확하게 참여한 모든 사람들한테 가는 것이 중요해요. 지휘자는 군림하는 게 아니고 작은 부분까지 경청하며 조화를 만들어 내는 사람이잖아요? 짧은 피리 소리를 내는 역할일지라도, 전시 안에서 라인 하나 긋는 역할을 한다고 하더라도, 공헌한 부분이 있다면 섬세하게 챙겨서 스포트라이트를 받게 해 줬을 때, 그림자의 존재 의미가 생겨나는 것 같아요.

**신** ___ 큐레이터가 무대 총감독 같은 역할이나 정체성이 있는 건 맞는 것 같아요. 예를 들면, 비엔날레 큐레이터 같은 사람들은 그 사람의 색깔을 갖고 있고, 이 사람은 뭐뭐뭐를 하는 큐레이터라고 말을 할 수 있잖아요. 예를 들면 오쿠이 엔위저(Okui Enwezor)가 저한텐 색깔이 제일 진한 사람이에요. 가장 정치적인 걸 하고 있는 사람인데요. 이대형 하면 '그 사람의 전시들을 전체로 묶었을 때 어떤 것을 표현하는 사람이다'라고, 정체성을 만들 수 있는데 지금 같은 위치에서는 그런 걸 할 수 없지 않나요?

**이** ___ 큐레이터가 어떤 태도, 어떤 발언을 한다고 해서 반드시 원하는 정체성이 만들어지지는 않는 것 같아요. 큐레이터의 정체성은 작가, 전시, 관객 사이의 상호관계, 전시가 만들어지는 과정 속에서 표출되는 경우가 많아요. 절반은 예측할 수 있겠지만, 상당 부분 예측 불가능한데 그래서 가슴이 설레죠. 또 한 예를 들면 아마 좋아하실 수도 있을 것 같아요. LVMH 그룹의 에스파스 루이비통 홍콩에서 전시 기획을 맡기고 싶다고 저한테 의뢰가 왔어요.

**고** ___ 홍콩에서 전시기획에 대한 의뢰가 들어온 것이 언제쯤이었나요?

**이** ___ 2012년도였던 것 같아요. 그때 "한국의 여성작가이었으면 좋겠다"는 의뢰가 왔어요. 한국 여성 작가 중에서 "빅네임"이었으면 좋겠다. 왜냐하면, 제 직전에 그 공간에서 기획을 했던 큐레이터가 테데우스 로팍(Thaddeus Ropac)이었더라고요. 그래서 전 세계적인 유명 작가를 제안하는 대신 "당신들이 모르는 여성작가들의 그룹전으로 가고 싶다."고 카운터 오퍼를 했어요. 그때부터 줄다리기가 시작됐어요. 프랑스랑, 홍콩 LVMH. 그쪽도 프랑스가 본사다 보니까 같이 협업을 해야 하는데요. 거기서는 이미 프랑스에서도 유명한 이불 선생님 같은 작가분을 원했어요. 이름만 대면 자기네 브랜드와 딱 격이 맞는 작가요. 그런데 그때 제가 그들을 설득하기 위해 했던 말이 기억나네요. "A big idea is bigger than big names!"라고요. 한국의 젊은 여성작가들의 정체성을 담아낼 컨셉을 줄 테니 같이 프랑스에서 팔아보자"라고요. 그래서 우마드 코드(Womad Code)

라는 이야기를 던졌어요. 우먼(woman), 노마드(nomad), 코드(code)를 합성한 함축적인 단어를 사용했어요.

고　　'여성'과 '유목민'의 영어단어를 합쳐서 새로운 단어를 고안하신 거네요?

이　　어떤 내용이냐면, '보통 1세대, 혹은 2세대 디아스포라(diaspora)와 같은 경우는 경제적 이유, 정치적 이유로 정착해야 하는 경우가 많은데 2000년도부터 유학 갔다 왔던 한국의 여성 작가들의 경우 경제적, 문화적 자신감이 대단했죠. 내가 거기에 정착할 이유도 없고, 굳이 거기에 어울릴 필요도 없고 마음에 들지 않아서 떠날 준비가 된 플로팅(floating)하는 자신감이 있는 그런 한국 여성 작가들의 특징이 있습니다. 그 작가들이 남성 작가와 다른 점은 남성 작가들이 건물을 보면 파사드(Façade)를 보고 어떻게 할까 고민 한다면, 여성 작가들은 엘리베이터, 브릿지, 통로 등과 같은 작은 디테일에 관심을 갖고 있어요. 두 번째는 그런 쪽의 여성 작가들이 근대화 과정, 산업화 과정, 모더니즘의 남성중심적인 그림자 속에 있었던 폐해, 부작용들을 섬세하게 발견시키는 태도가 있다.'라는 얘기를 던졌어요. "기업 역시 산업화, 도시화, 소비자본주의의 그림자도 들여다보려는 태도가 필요하지 않을까?"라고 해서 채택이 됐어요. 그들한텐 조금 생소한 김지은, 이지연 두 작가를 데려갔어요. 김지은 작가 같은 경우에는 그 이후에 양현미술상도 받고 삼성 리움에서 전시도 하면서 잘 풀렸던 것 같아요.

고　　그런데 저희는 그룹전이 아니라 개인전 큐레이터에 대해 말을 나눈 적이 있는데요. 개인전에서 큐레이터의 역할이 있을 수 있는가, 있다면 어떤 형태일지가 좀 고민이 돼요. 즉 큐레이터가 한 개인 작가와 일을 할 때와 그룹의 작가를 만날 때 그 역할이 다를 수밖에 없어서요. 작가의 존재감을 드러내 주어야 할 개인전에서는 새도 역할이 어쩔 수 없지만 기획전에서도 그렇다는 것은 좀 문제가 있지 않나요?

이　　다르죠. 예술의 매체적인 속성 때문에 제도적, 정치적 맥락에 따라 큐레이

터의 역할이 달라지는데 문제는 어떻게 제시할 것인가, 작가와 대화할 것인가가 중요해지는 것 같아요. 그런데 많은 한국 작가 분들이 커뮤니케이션에 소홀하신 경우가 많은 것 같아요.

**신** 그래도 그룹전, 개인전을 할 때, 작가와의 상호작용 양상이 다르지 않을까요?

**이** 개인전이 제일 힘든 것 같아요. 개인전이라는 것이 한 작가의 짧게는 5년, 길게는 20~30년의 활동을 집중적으로 연구하고 되돌아 볼 수 있는 기회가 되다 보니까요. 제게는 최종 목표죠.

**고** 선생님이 말씀하신 '그림자'의 개념이 보기에 따라서는 다양하게 읽힐 수도 있을 것 같아요. 오케스트라의 지휘자도 개인적인 스타일에 따라서 다 다르니까요. 다시 말해서 그림자 역할을 무명작가를 픽업하는 것에서 찾을 수도 있고, 보다 작가를 압도하면서 성장시키는 과정에서 찾을 수도 있고 혹은 커미션을 하는 경우에 큐레이터의 역할이 스타일에 따라서 달라질 수도 있을 것 같아요.

**이** 홍콩《우마드 코드》당시 제 경험을 통해서 말씀드리자면, 큐레이터로서 작가 두 분의 좋은 전시를 만들기 위해서는 작가들이 빛날 만한 요소를 끌어내야 하잖아요.

**신** 산파술이군요!

**이** 그래야지만 전시에 있어서 관객을 감동시킬 수 있는 퍼포먼스가 나오기 때문이에요. 선정되신 분들한테 제가 이렇게 말씀을 드렸어요. "선생님, 처음에 제가 포트폴리오를 보냈을 때 10명을 보냈어요. 10명을 보냈더니 포트폴리오의 비주얼만 보고서 5명을 뽑더라고요. 그러더니 심화된 작가 스테이트먼트를 보내라 해서 보냈더니 2명이 탈락하고 3명이 왔습니다. 그다음에 작가가 얼마나 자기 커뮤니케이션을 잘 하는지 검증을 해달라고 해서 두 분을 뽑은 겁니다. 전시가

앞으로 3개월 남았는데 앞에 러시아, 영국, 중국, 홍콩 미술계 오피니언 리더들이 있다고 생각하시고 저랑 같이 발표 연습 하시죠."라고 말씀을 드렸더니 흔쾌히 그러자고 하셨어요. 그래서 아예 작가들과 호텔방을 잡고, 영어 프리젠테이션 연습을 했었어요. 그래서 세미나를 했는데 대박 쳤습니다. 사람들이 즐겁게 들쑥날쑥 박수도 치고요.

**신** ____ 당시 프리젠테이션의 원고도 직접 쓰셨어요?

**이** ____ 호텔 방에서 작가분이 어떤 말씀을 하시면 "선생님, 그 부분은 불필요한 이야기인 것 같습니다"라고 대화하면서 정리하실 수 있도록 워딩(wording)을 함께 만들어 드렸어요. 연습하고, 발표하고, 질문하게끔 하고, 청중들 반응을 끄집어내고요.

**신** ____ 청중으로부터 호응을 끄집어낼 만한 스타성 워딩으로 편집하셨다는 것인가요?

**이** ____ 그렇다기보다는 작가의 프리젠테이션에 대해서는 어떤 정답이 없잖아요. 정답이 없고 자기가 선택한 초이스에 대한 논리나 사례가 중요한 거겠지요. 말하자면 예상 Q&A를 만들어서 작가분이 어떤 질문에도 당황하지 않게 도와드리는 거지요. 관객들은 세미나 한 시간 동안 작가의 모습을 보고서 작가를 평가하기 때문에요. 예를 들어서, "한국의 할머니, 혹은 어머니 세대에서는 여성이 해서는 안 되는 칠거지악이라는 것이 있었는데 데 그걸 아시나요?"라고 던진 다음에 불과 반세기 만에 한국에서 "우마드 코드로 무장한 여성 작가가 나타났다"하면서 소개하는 거죠. "로컬리티와 인터내셔널 아이덴티티 사이에서 어느 것이 향후 승자가 될 것인지 한 번 손들어 보세요"라고 관심을 돌린 다음에, 노마드 컬처 속에서 작가의 정체성 문제에 대하여 청중들도 함께 고민하게 유도했죠.

**신** ____ 선생님은 대단한 능력이 있으신 분 같아요. 참여 작가가 당시엔 루이비통

의 평판에 비하면 '듣보잡'이었을 것 같은데요. 여러 작가들을 인큐베이팅하고, 상대적으로 힘도 없는 사람을 자본이 선택을 하도록 만들어 내는 게 보통 피플 스킬(people skill)이 있지 않는 한 불가능하지 않을까요? 전 매일 싸우기나 해서 그런 건 꿈도 못 꿔요. 근데 그런 걸 해 오신 걸 보면 정말 대단하신 것 같아요.

**이** 아마도 제가 아트 서점에서 책을 깊이 있게 보는 시간보다 걸레질하면서 책 뒷면을 보고, 책을 광범위하게 정말 많이 봤어요. 바닥에 엎드려 걸레질하는 창피함보다 책을 마음껏 볼 수 있다는 행복감이 더 컸어요. 그런 마음가짐이 도움이 되지 않았을까요?

**고** 잘 쓰는 표현으로 "표지를 보고 책을 결정한다"는 식이네요.

**이** 왜냐하면 비닐로 다 싸여 있어서 열어볼 수가 없었어요. 대학시절부터 경제, 마케팅, 비즈니스에 대한 것을 꾸준히 공부해 왔어요. 그렇다 보니 사고의 프레임 안으로 깊이있게 인했다 다시 프레임 밖으로 아웃하는 것, 또 상관없이 맥락을 던지며, 새로운 아이디어나 실마리들을 발견하려고 해요. 일이 만들어지는 것은 피플 스킬(people skill)이나 카리스마가 아니에요. 또한 미술 이론과 미술사에 대한 해박한 지식으로 만들어지는 것도 아니고요. 오히려 작가, 큐레이터와 함께 일하는 파트너들에게 최상의 역량을 발휘할 수 있는 최적의 컨디션을 제공했을 때 일이 제대로 만들어지지요. 무엇보다도 같이 일하는 동료나 파트너들이 어떻게 빛날 수 있게 해줄까 많이 고민을 합니다.

**고** 이제까지 작가와의 관계에 대해서 이야기를 나누어 보았는데요. 선생님은 최근에는 기업체와 협업하는 정도가 아니라 아예 들어가서서 일을 하시고 계신데요. 분명 이러한 경우에 큐레이터의 역할이 변화될 것이라고 생각이 돼요. 선생님은 기업이랑 협업하면서 선생님이 큐레이터라고 생각하시나요?

**이** 현재하고 있는 일은 큐레이터, 작가, 미술사가 이런 분들이 새로운 것을 실험할 수 있는 플레이그라운드, 플랫폼, 채널, 네트워크를 만들고 기획하는 것입

니다. 저는 이것을 "컨텍스트 메이커(Context Maker)"라고 불러요. 그런 역할을 하는 사람이 더 많이 필요한 시점이라고 생각해요. 한국 큐레이터, 특히 국립현대미술관에서 일하고 계신 국내 최고 수준의 학예사 분들이 현실적인 이유로 국제적인 역량을 펴기 쉽지 않아요. 그래서 국립현대미술관에서 하는 현대차 시리즈를 통해 작가와 담당 큐레이터를 매칭해서 담당 큐레이터를 국제무대에 프로모션 하는데 힘을 더하고 있어요. 궁극적으로 미술계를 하나의 제도화된 시스템으로 봤을 때 글로벌 스케일로 자리를 메김할 수 있는 시스템을 누가 먼저 만들어 내느냐가 중요한 것 같아요. 과연 한국이 시장의 논리 말고 실질적으로 담론을 형성시키고, 사람들이 만나는 접점을 굉장히 창의적으로 개발하는 시도를 적극적으로 충분히 한 적이 있을까요? 블룸버그-브릴리언트 아이디어즈(Bloomberg Brilliant Ideas)는 이런 고민으로부터 시작된 프로그램이에요. 그 프로그램에 해마다 25명의 작가, 새로운 큐레이터, 새로운 미술사가, 새로운 철학가들이 합류할 것이고, 그들이 박수 받고 조명을 받을 거예요. 이런 다양한 무대를 기획하는 것. 이런 일에 보다 많은 큐레이터 분들이 동참해야 해요.

고    그렇다면 현대차에서 현재 진행 중인 프로젝트에서도 여전히 섀도의 역할을 하시고 계신거네요?

이    네. 여전히 섀도죠.

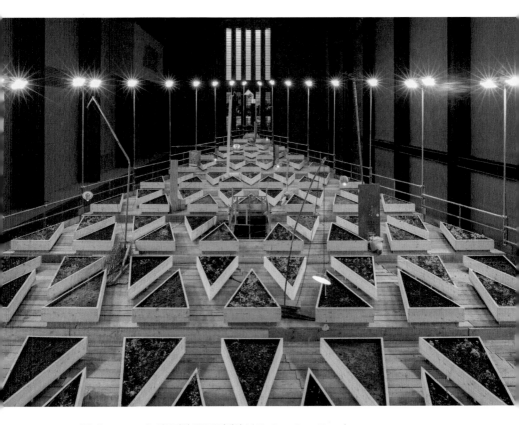

〈공터(Empty Lot)〉, 아브라함 크루즈빌레가스(Abraham Cruzvillegas),
영국 테이트 모던, 현대차 커미션, 2015 (사진: 앤드류 덩클리(Andrew
Dunkley), (저작권 ⓒAbraham Cruzvillegas & TATE, 2015)

# '마음의 기억, 감사'

인터뷰는 2015년 7월부터 이듬해 6월까지 계속되었다. 집중적으로 인터뷰 참여자들을 뵌 것은 2015년 여름과 가을이었다. 서울시 문화재단의 예술연구서적 발간지원사업에 신청하기 위하여 인터뷰 진행 초반에 재빠르게 움직였다. 자연스럽게 참여자들에게 "당장 다음 주에 만나자", 혹은 "이번 달 안으로 뵈었으면 좋겠다"는 식의 무리한 요구를 드리고는 하였다. 그럼에도 불구하고 흔쾌히 인터뷰를 허락해 주시고 참여해 주신 큐레이터 분들께 감사의 말씀을 드린다. 아울러 인터뷰 과정에 참여하였으나 부득이하게 책의 순서와 목차를 정리하는 과정에서 삭제된 분들도 있다. 너무 흥미로운 이야기들이었는데 책의 방향을 계속 수정하다 보니 편집의 과정에서 아쉽게도 삭제하게 되었다. 정말 죄송하다는 말씀을 드린다.

대부분의 인터뷰는 저녁에 이루어지고는 하였다. 다들 하루 일과를 끝낸 후에 인터뷰를 진행해야 했다. 지칠 법도 한데 참여해 주신 큐레이터분들은 한결같이 여쭤본 것 이상으로 정열적으로 대답해 주셨다. 당시의 상황이 잘 이해될 수 있도록 전후 상황에 대하여 자세히 설명해 주셨고 개인적인 삶의 부분들도 공유해 주셨다. 때문에 돌아오는 길에 우리는 그날 들은 이야기들을 복습해야만 했다. 인터뷰 전에 예상했던 것보다 훨씬 자세하고 많은 양의 이야기를 듣게 되었기 때문이다. 어떤 때는 큐레이터 분들의 인생역정을 들으면서 현 한국 미술계의 구조적인 문제점들을 발견하고 마음이 울컥한 적도 있었다. 앞에서는 차마 표현할 수 없었지만 당시 큐레이터의 어려웠던 상황이 듣는 우리에게도 충분히 전달되었기 때문이다. 물론 지면상 그 모든 이야기들을 다 싣지는 못했다. 하지만 다시 한번 적극적으로 인터뷰에 참여해 주신 큐레이터분들, 가족분들, 그리고 이 책에 관심을 기울여주실 국내 미술계에서 큐레이터를 꿈꾸는 후배 큐레이터들께 감사드리면서 이 책을 그들 모두에게 바친다.

2016. 8. 30.
고동연·신현진

# 인터뷰 참여 큐레이터 소개

## 김성희

현 홍익대학교 미술대학원 예술기획전공 교수이자 문화사회적 기업인 '캔 파운데이션'
의 기획이사이다. 큐레이터, 예술단체 운영자, 학자로서의 인생을 살아온 그는 상업화
된 예술의 환경에서 지속가능한 작가 지원 시스템을 위해 대안공간, 예술창작촌, 문화
사회적 기업 등의 연구와 설립에 전념하였고, 그 일환으로 프로젝트 스페이스 사루비
아 설립을 주도하였다. 이후 북경 따산쯔 소재 문화교류공간 이음 디렉터를 역임하였
으며 독립큐레이터로서는 광주비엔날레 특별전 커미셔너(2002), 미디어시티국제심포
지엄 디렉터(2002), 국제여성미술비엔날레 총감독(2007), 부산비엔날레 커미셔너 컨설턴
트(2008) 등 현대미술에 집중된 활동을 보여주었다. 이화여대 미술대 졸업, 동대학원 미
술사학과 졸업 후, 동 대학 조형예술학부에서 『갤러리 브랜드와 만족 패러다임 중심으
로 본 미술시장 활성화 방안』(2005)으로 박사 학위를 취득하였다.

## 김종길

큐레이터, 비평가, 미술정책 이론가, 희곡작가, 현재 경기문화재단 문화재생팀 팀장, 한
국큐레이터협회 교육위원장으로 재직 중이다. 학부시절의 연극 활동을 배경으로 희곡
을 발표하기도 하는 등 그의 큐레이팅에는 샤머니즘, 행동주의와 함께 연극에서의 영향
이 묻어있다. 모란미술관을 거쳐 경기도 도립미술관에서 학예사로 활동하면서《경기,
1번국도》(2007),《언니가 돌아왔다》(2008),《악동들, 지금여기》(2009),《1970~80년대 이
후 한국의 역사적 개념미술 : 팔방미인》(2010) 등을 기획하였다. 아울러 수원의 대안공
간 눈, 서울의 SSun•day FFact•or•y, 평화미술관, 제주 4.3 미술제 등에서 기획활동
을 해 오고 있다. 수상경력으로는 김복진 미술이론상(2011), 한국박물관협회 올해의 큐
레이터상(2011), 월간미술대상 전시기획부문 장려상(2010), 이동석 전시기획상(2009), 한
국 미술평론가협회 신인평론상(2005) 등이 있다. 최근 그의 비평서 『포스트민중미술 샤
먼/리얼리즘』(2015)이 발간되었다.

## 김희진

미디어 시티 서울, 아트선재센터, 인사미술공간의 큐레이터를 거쳐 아트 스페이스 풀의 대표(2010~2014년), 국립아시아문화전당의 문화창조원 전시조감독(2013~2014)으로 일했으며 현재 서울시립미술관 신규 분관 조성 프로젝트 디렉터를 맡고 있다. 김희진은 미술계 현장에서 미술창작인의 작업 과정에서 발원되는 지식생산, 미술이 사회에 제시할 수 있는 가치들, 현실을 새롭게 발견케 해주는 창작언어 발굴에 매진해오고 있다. 제7회 이동석 전시기획상(2014)을 수상하였고 주요 기획 프로젝트로는《생각은 입에서 만들어진다: 무형자산과 대안경제》(2006), 《Dongducheon : A Walk to Remember, A Walk to Envision》(2007~08), 《John Bock : 2 handbags in a pickle》(2008), 《Unconquered : Critical Visions from South Korea》(2009), 《금지의 날 6부작》(2010), 《군산 리포트: 생존과 환타지를 운영하는 사람들》(2011~12), 《국가의 소리》(2012), 《경계 위를 달리는: 문화교섭과 사유의 모험을 위하여 3부작》(2013), 《416 참사 기억 프로젝트 : 밝은 빛》(2015) 등이 있다.

## 바이홍

2000년대 초 홍대 주변에 갤러리킹을 운영, 2010년에 폐관하였다. 이후 한남동에 술집을 차리고 지역 내 잡지, 신문, 프로젝트 등 여러 방법들을 모색하였다. 그 가운데 동네 문화예술 행사인 프로젝트 [사이사이]는 국가 예술지원금 등을 통해 다년간 진행되었다. 이후 뜻을 같이 하는 사람들과 2015년 '자립심 페스티벌'을 주최한 후로 지역 내 이슈에서 물러나 있다. 현재는 시각 생산물들을 창의적으로 다루는 문화사를 통해 재미와 수익을 기대해 보고 있다.

## 신윤선

홍익대 예술학, 동대학원에서 미술사학을 전공한 후 예술의 사회적 참여와 다장르가 공존하는 예술전시나 문화이벤트 기획자로 활동해오고 있다. 2004년 프레파라트 연구소라는 독립 기획공동체를 설립한 후《프레파라트-어머니 지구》(2004), 《디제잉 코리안 컬쳐》(2005)를 거쳐 4개국(불가리아, 덴마크, 터키, 한국)이 참여하는 국제교환 스크리닝 프로그램《커피 위드 슈가》(2007~2009)를 기획하였다. '공간', '연대', '젠트리피케이션', '축제'와 같은 단어들을 고민하던 2009~2010년에는 홍대 지역에서 '홍벨트'라는 예술공간 연대를 만들어《작가와의 대화》, 《홍벨트 페스티벌》을 기획하였다. '지속가능성'이란 결국 끊임없는 변화로부터 출발한다는 신념을 가지고 2015년 4월 주 무대를 홍대 앞이 아닌 성수동으로 옮겨서 디지털 미디어 콘텐츠를 기획하고 제작하는 '유쾌한 아이디어 성수동 공장'을 설립해서 활동하고 있다.

## 안미희

경북대 서양화과, 뉴욕 프랫 인스티튜트(Pratt Institute) 현대미술사, 뉴욕대(NYU) 미술관학, 뉴욕 프랫 인스티튜트 대학원 서양미술사를 전공하였다. 뉴욕에서 독립큐레이터로 뉴욕 퀸즈미술관 전시자문(2005)으로 활동하였다. 이후 귀국해서 (재)광주비엔날레에서 전시팀장(2005~10), (재)광주비엔날레 정책기획팀장을 역임하면서 비엔날레 재단 바깥에서도 스페인 아르코(ARCO, 2007) 주빈국 특별전 프로젝트 디렉터 등 기획 활동을 해오고 있다. 2015년 경북대학교에서 「광주비엔날레의 정책과 동시대성」이라는 주제로 박사학위를 받았다. 수상 경력으로는 문광부 장관 표창(2007) NYSCA(뉴욕주 문화예술원) 전시 기획상(2003), ISE 문화재단 신진 큐레이터 상(2002), 로리 레디스 큐레이터상(2001)이 있다.

## 김장연호

김장연호는 영상문화 기획자이자 영상문화 비평가, 대안영상 활동가이다. 시민단체와 한국독립영화협회에서 영상운동 활동가로 비디오와 인연을 맺게 된 그는 기자와 사무차장으로 일하다가 '디지털 비디오 예술운동'을 본격적으로 실천하기 위해 2002년 대안영상문화발전소 아이공을 설립하고 현재까지 대표이사로 활동해 오고 있다. 또한 국내 최초의 비디오아트 페스티벌인《서울국제뉴미디어페스티벌》(네마프)을 2000년부터 현재까지, 그리고《페미니즘 비디오 액티비스트 비엔날레》(2003, 2005, 2007, 2010) 및 대안영화 오노 요코 기획전, 마야 데렌, 샹탈 애커만, 빌 비올라 기획전 등 100여 개의 영상문화 전시회와 프로그램을 기획했다. 현재 문화연구학과에서 대안영상에 대한 담론을 체계화하는 박사 논문을 준비 중이다.

## 윤율리

레겐스부르크에서 독일 근, 현대철학을 공부했다. 제도예술(계)의 시스템이 현실에서 사회정치적인 문제와 공명하는 순간에 관심이 있다. 그 사이의 갈등을 해소하거나 때로는 그 사이에서 새로운 긴장을 만드는 유무형의 것들을 기획한다.《청춘과 잉여》(2014), 《서울 바벨》(2016),《실키 네이비 스킨》(2016),《모드 앤 모먼츠: 한국패션 100년》(2016)과 같은 전시에 협력큐레이터로, 국제다원예술축제《페스티벌 봄 2015》에 편집장으로 참여했으며, 동세대 작가들과 현대미술페어《굿-즈》(2015)를 공동 기획했다. 2015년 미디어버스에서 『메타유니버스: 2000년대 한국미술의 세대, 지역, 공간, 매체』(공저, 책임편집)를 펴냈고, 20세기 한국 여성 예술가들에게 주어졌던 삶의 문제를 여성학적 관점에서 다루는 두 번째 책을 준비 중이다.

## 이대형

전시기획자, 경영자로 현재는 현대자동차 아트디렉터(마케팅사업부 브랜드커뮤니케이션 차장)로 있다. 홍익대 예술학과(2000)를 졸업 후 미국 컬럼비아 대학교에서 큐레이터학으로 석사(2010)를 마쳤다. 대표적인 기획전시로는 《코리안 아이: 문제너레이션》(런던 필립스 드 퓨리 & 사치 갤러리, 2009), 《코리아 투머로우》(2010~2013), 《WOMAD CODE(Woman Nomad Code)》(홍콩 루이비통 에스파스, 2012), 《The Future of Museum》(미노 유타카 박사 공동 기획, 21세기 가나자와재단, 2013) 등이 있으며, "국립현대미술관 현대차 시리즈", 영국 테이트 모던 터바인 홀 "현대 커미션", 미국 LACMA "현대 프로젝트", 블룸버그 "Brilliant Ideas", 글로벌 미술 대학 네트워크 "ART-UNI-ON", 영상프로모션 "Brilliant 30" 등 현대자동차의 다양한 현대미술 프로모션 플랫폼을 기획하고 있다. 최근에는 2017년 베니스 비엔날레 한국관 커미셔너로도 선정되었다.

## 임다운

서울에서 활동 중인 신진 큐레이터로 사회와 개인 사이의 상호작용과 이로 인해 촉발되는 현상들에 흥미를 가지고 이를 주제로 한 예술적 실천을 기획한다. 홍익대학교 예술학과 학사 졸업 후 동 대학원에서 석사 과정을 수료했다. 2012년 말 서울시립미술관 난지미술창작스튜디오 인턴을 시작으로, 2013년부터 2015년 초까지 대안공간 루프 전시기획팀에서 어시스턴트 큐레이터로 근무했다. 신진 작가와 큐레이터를 위해 스스로 작동하는 플랫폼을 만들고자 2015년 초부터 독립 예술 공간 이니셔티브 기고자(Independent Arts Space Initiative: KIGOJA)를 열어 운영 중이다.

## 비비안 순이 킴

인터뷰 당사자가 익명을 요구함에 따라 신현진의 소설에 자주 등장하는 등장인물의 이름인 비비안 순이 킴을 본명 대신 사용하였다. 실제 인터뷰에 응해준 큐레이터는 대기업 입사 이전에 미술을 전공하고 약 5년간을 대안공간, 국공립미술관 등에서 단기계약직으로 일해 왔다. 공연예술 관련 국공립 문화재단으로부터 모 비엔날레에서 코디네이터, 유수의 미술관 인턴을 거치는 등 다양한 분야와 기관들에서 경험을 쌓은 인물이다. 반면에 신현진의 소설에서 비비안 순이 킴은 큐레이터와 관련된 온갖 부정적인 고정관념이 내면화된 인물이다. 미술관련 학과가 아닌 불문학과를 졸업하고 프랑스에 연수를 나갔다가 귀국한 후 모 대기업의 문화홍보과에 입사해서 문화계와 인연을 맺었으며 미모와 재력, 문화계인사(자크 랑시에르 등등)와의 염문을 활용하는 사이비 큐레이터의 원형에 가깝다.

**'2016년 예술연구서적발간지원사업' 선정**

서울문화재단의 지원을 받아 발간하는 Color Book 시리즈 - 예술연구 / Silver Book